公共关系中的声音形象塑造

◎ 詹利 赵薇 主编

内容简介

公共关系中的声音形象塑造是一门艺术,也是一个科学。它不仅关系到组织、个人的形象和声誉,更是建立信任、传递价值、增强竞争力的关键手段。

本书从声音的基本原理出发,解析了声音的魅力和影响力如何在公共关系实践中发挥作用;进而,从不同角度阐述了声音训练的方法与技巧,包括声音形象的基础理论、呼吸原理、气息控制、声带控制、口腔控制、唇舌控制、共鸣控制、调值等;同时,深入探讨了声音的物理属性、情感表达、文化差异等。在此基础上,展开了对于声音在公共关系中应用的全面解读,引导学习者认识声音形象的重要性,学会通过关注自己的声音特征、训练自己的声音技巧,善于运用声音进行表达和交流,更好地与他人建立联系、传递情感,保持和谐的人际关系。

本书可作为普通高校公共关系学专业的教材,同时也可作为广大朗读爱好者的学习参考书。

图书在版编目(CIP)数据

公共关系中的声音形象塑造/詹利,赵薇主编.

哈尔滨:哈尔滨工业大学出版社,2024.5--ISBN 978-7-5767-1002-1

Ⅰ.J616.1

中国国家版本馆 CIP 数据核字第 2024MR2008 号

策划编辑	杨明蕾 刘 瑶
责任编辑	刘 瑶
封面设计	刘长友
出版发行	哈尔滨工业大学出版社
社　　址	哈尔滨市南岗区复华四道街10号 邮编150006
传　　真	0451-86414749
网　　址	http://hitpress.hit.edu.cn
印　　刷	哈尔滨市颉升高印刷有限公司
开　　本	787 mm×960 mm 1/16 印张14 字数332千字
版　　次	2024年5月第1版 2024年5月第1次印刷
书　　号	ISBN 978-7-5767-1002-1
定　　价	97.00元

(如因印装质量问题影响阅读,我社负责调换)

前　　言

在这个信息爆炸的时代,人与人之间的沟通已经远远超越了文字的界限。声音,作为人类最原始也是最直接的交流方式之一,其重要性在公共关系交往中愈发凸显。一个有说服力、能够深入人心的声音,可以成为个人品牌的重要组成部分,乃至于一个组织或企业的象征。《公共关系中的声音形象塑造》这本教材,正是在这样的背景下应运而生,旨在探讨和指导如何在公共关系领域中,通过声音的形象塑造来增强个人或组织的公众影响力。

本书深入分析了声音形象对于公共关系的重要性,探讨了如何通过调整音调、节奏、音量等元素来传达正确的情感和态度。声音不仅仅是言语的载体,它还能够传递非言语信息,比如信心、权威感或是亲和力。这些微妙而深刻的非言语信息,在公共关系的实践中,往往比直接的语言更能触动听众的心灵。

我们生活在一个以声音为载体的世界里——从广播到电话会议,从演讲到日常交流,声音无时无刻不在影响着我们的决策和感受。在社交场合中,通过主动与他人交流、倾听对方的需求和兴趣,并使用温暖、友好的声音表达自己的观点和感受,我们可以更容易地与他人建立联系和信任。所以无论是面对媒体发表公开演讲,还是在商务谈判中争取合作伙伴的信任,亦或是在危机公关时稳定公众情绪,一个训练有素的声音形象都能够成为达成目标的关键因素。通过声音训练将帮助读者理解并掌握声音形象塑造的技巧。

本书的编写初衷,便是希望帮助读者认识到声音形象的重要性,学会通过关注自己的声音特征、训练自己的声音技巧并善于运用声音进行表达和交流,帮助我们更好地与他人建立联系、传递情感并维护和谐的人际关系。

本书不仅涵盖了声音形象的基础理论,呼吸原理、气息控制、声带控制、口腔控制、唇舌控制、共鸣控制、调值等,同时深入探讨了声音的物理属性、情感表达、文化差异等,并在此基础上,展开对于声音在公共关系中应用的全面解读。读者将了解到声音是如何影响第一印象的形成、信任的建立以及长期关系的维护。

在章节设置上,从基础的声音认知开始,逐步深入到声音形象的分析和调整,再进一步探讨在不同场合下的声音运用,帮助读者识别自己的声音特点,改善发声技巧,以及如何在压力之下保持声音的稳定性与亲和力。

本书将带领读者领略公共关系中声音形象塑造的多个维度:

第一章:声音的形象——人际交往的名片。将介绍公共关系声音形象塑造的基础联

系。我们会探讨声音形象对于建立初步印象的重要性,以及如何在各种社交场合有效使用声音。

第二章:声音的塑造——公关形象助推器。将介绍声音与形象、声音与风度、声音与节奏的公关形象塑造和自信与权威的气场修炼;聚焦于语音的调控技术,包括音量、节奏、语调等要素,以及它们如何影响听众的感受和反应。

第三章:气息的控制——气为声本音之帅。将介绍声音呼吸原理,了解气息控制中气息和发声器官整体运动乃至声音效果之间有着密切的关系。

第四章:声带的控制——打开发声的通道。将介绍通过控制声带、发声原理和口腔控制,我们可以发出清晰、有力、富有感染力的声音,从而更好地传递我们的想法和情感。

第五章:口腔的控制——吐字归音要圆润。将介绍在公共关系交往中,吐字归音直接影响到信息的传递效果,并指出音节中的声母、韵母和声调正确发出,使听者能够清晰地听到每一个字音。同时通过调整舌位、唇形和口腔内的气流等因素,来对发音的质量和音色的进行口腔控制。

第六章:唇舌的控制——口齿伶俐声集中。将介绍唇舌的控制,这不仅关系到我们的沟通能力,还直接影响着我们在社交场合的表现和他人对我们的印象。

第七章:共鸣的控制——声音功放大音箱。将介绍口腔共鸣为主,胸腔共鸣为辅,鼻腔共鸣适度,头腔共鸣添色。共鸣控制为我们提供了改善声音的手段,其主要目的是使发音更加动听。

第八章:准确的调值——夯实普通话基础。将介绍普通话语音作为汉语的标准发音,是中华文化传承和发展的重要组成部分,也是我们日常生活中交流的基石。把汉语字音分析成声母、韵母、声调三部分以及"阴、阳、上、去"四声调值。普通话里的四个声调便构成了声音首层意义上的旋律,而情感引发的声音变化和起伏就是语言更深层次的旋律。

第九章:声音表现力——声入人心有色彩。将介绍声音的表现力,包括声音在音质、音色、音量、音调、节奏等方面的表现能力。在公共关系交往中,声音的表现力是一种非常重要的沟通工具。通过调整声音的音高、音强、音长和音色,我们可以更加有效地与他人进行交流,实现真正的声入人心。

第十章:诵读感染力——真听真看真感受。将介绍诵读不仅仅是声音的传递,更是情感的交流,是一种能够深入人心、唤起共鸣的艺术形式。通过"真听、真看、真感受"的感染力,跨越语言和文化的界限,触动人的灵魂,把诵读变成一种强大的沟通工具。

本书编写过程中始终坚信:公共关系的声音形象塑造是一门艺术,也是一个科学。它需要公共关系专业人士不断地学习、实践和创新。我们希望本书能够激发读者对于声音形象塑造的热情和兴趣,帮助他们在这个充满变化和挑战的领域中取得成功。最后,我们要感谢所有参与本教材编写的作者、专家和学者,他们的经验、见解充实了本书的内容,他们提出了富有价值的指导和建议,帮助我从多角度、全方位审视并完善自身的研究。哈尔

滨学院音乐与舞蹈学院的赵薇教授,参与第三章、第四章、第六章的编写工作;哈尔滨科学技术职业学院的宁凯教授参与了本书写作方向的策划与写作方案的编制,将声音训练与大学文化教育、历史文化传承进行了有机融合,为我后面的写作明确了方向、奠定了基础。感谢他们的知识和经验为本书的深度与广度提供了坚实的基础。同时,感谢那些在公共关系实践中勇于尝试和创新的从业者,正是他们的实践为我们提供了宝贵的第一手资料。

特别感谢黑江省教育厅和黑龙江省教育科学规划领导小组将本研究确定为黑龙江省教育科学"十四五"规划重点课题(ZJB1422249)、黑龙江省高等职业学校高等教育教学改革研究项目(重点)(JGZZ20220002),为本书的正式出版提供了重要保障和较高平台。

限于编者水平,书中难免有疏漏之处,恳请专家读者批评指正。

<div style="text-align: right;">

编者

2024 年 6 月

</div>

目　　录

第一章　声音的形象——人际交往的名片 ………………………………… 1

第二章　声音的塑造——公关形象助推器 ………………………………… 7
 第一节　声音与形象是品牌识别器 …………………………………… 7
 第二节　语音与风度是修养的表达 …………………………………… 10
 第三节　重音与节奏是报告加分项 …………………………………… 11
 第四节　自信与权威需要气场修炼 …………………………………… 14
 第五节　态度与立场反映声音人格 …………………………………… 16
 第六节　热情与温度声音百听不厌 …………………………………… 18
 第七节　安抚与舒缓声音打动人心 …………………………………… 20

第三章　气息的控制——气为声本音之帅 ………………………………… 23
 第一节　呼吸原理 ……………………………………………………… 23
 第二节　气息控制 ……………………………………………………… 27
 第三节　气息运用 ……………………………………………………… 31
 第四节　气息技巧 ……………………………………………………… 34
 第五节　呼吸控制训练 ………………………………………………… 40

第四章　声带的控制——打开发声之通道 ………………………………… 45
 第一节　发声原理 ……………………………………………………… 45
 第二节　声带控制 ……………………………………………………… 49

第五章　口腔的控制——吐字归音要圆润 ………………………………… 54
 第一节　吐字归音 ……………………………………………………… 54
 第二节　口腔控制 ……………………………………………………… 61

第六章　唇舌的控制——口齿伶俐声集中 … 68

第一节　声音集中 … 68

第二节　唇舌控制 … 69

第七章　共鸣的控制——声音功放大音箱 … 78

第一节　发声方式 … 78

第二节　共鸣控制 … 91

第八章　准确的调值——夯实普通话基础 … 100

第一节　普通话语音的基础——交流宝典 … 100

第二节　字音准确的基础——声母发音 … 101

第三节　字音响亮的关键——韵母发音 … 112

第四节　字音抑扬的核心——调值饱满 … 125

第五节　语言流动的变化——语流音变 … 133

第六节　音节分明的节律——轻重格式 … 142

第九章　声音表现力——声入人心有色彩 … 145

第一节　声音弹性 … 145

第二节　声音重音 … 156

第三节　声音节奏 … 162

第四节　语气 … 167

第五节　停连 … 170

第六节　对象感 … 177

第七节　内在语 … 180

第十章　诵读感染力——真听真看真感受 … 183

第一节　声情并茂"情声气"——诵读艺术的基础 … 183

第二节　真听、真看、真感受——诵读艺术的灵魂 … 187

第三节　开启诵读的大门——诵读艺术的魅力 … 190

参考文献 … 216

第一章 声音的形象——人际交往的名片

声音形象在公共关系交往中扮演着非常重要的角色,它可以说是人际交往的名片。当我们与他人交流时,除了语言内容本身,声音也会传递出很多信息,如情绪、态度、自信程度等。因为不同的声音传递出不同的听觉感受,语言之所以没有起到预想的效果,正是因为在交流沟通中忽略了说话的方式。尤其是互不相见的时候,听者只能通过对方的声音和语气来感知说话者的形象与性格。现在越来越多的人开始注重声音社交的便捷性,而且相较于文字,语音能更直观地展现说话人的情绪和态度,从而大致判断说话人的性格特质,可见声音在公共关系的人际交往中越来越被认可和重视。英国形象设计师罗伯特·庞德曾说:"这是一个两分钟的世界,你只有一分钟展示给人们你是谁,另一分钟让他们喜欢你。"所以你永远没有第二次机会给人留下美好的第一印象。

一、声音形象塑造公共关系的重要价值

这是一个看脸的时代,同时也是一个听声音的时代。好声音就等于好颜值,作为沟通的第一媒介,"音值"往往比"颜值"更重要。现在越来越多的人开始意识到声音形象塑造的重要价值,拥有一个能在各种场合表现出众的好声音不仅是"锦上添花",更是在这个高速发展、激烈竞争的社会中必须掌握的一项公共关系社交技能。在社交场合中,拥有好的声音形象更容易获得他人青睐和好人缘;在亲密关系中,拥有好的声音形象让人如沐春风,更容易加深彼此的情感;在职场竞争中,拥有好的声音形象会让人际沟通更加顺畅,自我表现更加自信、更有底气,更容易获得信赖和成功的机会。所以声音好听的人,注重声音形象塑造的人,一开口就赢了。

在日常交流、商务谈判、知识传授和公开演讲中,有人一开口就让人感受到满满的能量与气场。因为好听的声音可以引起更多的关注,能够大大增强语言的感染力和对他人的吸引度,在众多的社交活动中,人们可能会更多地关注服装穿搭是否恰当,容貌的妆饰是否时尚,交往的礼仪是否得体,往往会忽略"声音形象"给人的第一印象及其在人际交往沟通中的关键作用。而有魅力的、好听的声音并不是与生俱来的,懂得运用正确发声技巧、准确传达情绪、塑造独特声音气质和展示好听的声音名片才是公共关系沟通的关键。柔声细语的声音会让人温暖、宽慰,理性、沉稳的声音会让人尊敬和重视……在公共关系交往中拥有和运用好的声音形象会让交流感加倍;协同工作时好的声音形象会让沟通更加顺畅,表现得更自信、更有魅力,进而把握更多成功机会。

心理学研究发现,声音能够传递的信息超乎想象。很多人总是固执地认为,视觉外表是人际交往中唯一的决定项。但事实上,印象是一种多维度的综合呈现,人的印象可切分为多重比例。在公共关系交往中对一个人形象的评价就是"73855"定律,也被称为在公

共关系中人际交往的魔鬼数字定律。"73855"定律中的"7"指的是说话者的语言内容,只占给别人留下印象的7%。而人们经常说的"这个人给我的第一印象特别好",这个"第一印象"有38%取决于声音,"38"就是指声音展现给别人留下深刻印象的38%,即语音、语调、语气、语速、音量等。"55"是指仪表、外貌给别人留下深刻印象的55%,即仪态、表情、视线、衣服色彩、姿势、态度等。

"声音能引起心灵的共鸣",声音也是开启灵魂的钥匙,现在的人们越来越在乎自己的声音,也开始意识到声音在生活中、职场中、人际交往中的重要性,但是也有很多人对自己长期养成的一种声音问题感到苦恼、困惑和无助。

在这个世界上,好听的声音从来不会被忽略,许多人天生听觉敏感,往往听觉会超越其他的感官,这就解释了为何有众多的"声控"存在了。有些人听到了美好的声音容易动情,而听到刺耳的声音就会固执地全盘否定。不好听的声音,很容易直接被忽略掉或打断叫停,导致说话者的自信心被打击,甚至人们可能会错判说话者的性格,误会说话者的意图,低估说话者的能力,否定说话者的价值。或许也有些人会认为声音只是形式,说话的内容好才是最关键的。其实不然,如果你在职场上好不容易把项目PPT做到95分,严谨、丰富、漂亮,但等开口做汇报时,展现出来的声音却是疲软无力、缺乏自信的声音,加上毫无起伏的节奏,瞬间就能把整场汇报拖到不及格,而精心准备的汇报内容无法引起他人的注意。那么,到底如何才能让精心准备的内容直接冲上120分,那就亮出独具声音魅力的声音名片,打造独一无二的声音人格,无论是温柔可人的、聪明伶俐的还是性感娇媚的、沉稳霸气的,都可以通过这些声音赋予其不同的魅力,在展示自己的同时艳惊四座,在职场和生活中大放光彩。

当然,这需要通过正确的发声方法和表达技巧来进行有针对性的训练,掌握如何做好一场报告、怎样做一场富有感染力的演讲、怎样让别人一听就觉得你专业、怎样把故事讲得生动感人,甚至再进阶一步,学习怎样朗读,增加技能点,享受用声音创作的乐趣。

声音形象在公共关系交往中起着重要的作用。一个人的声音往往能够反映他的个性和情感,因为声音不但要传递信息,而且要准确地传递情感与态度,通过声音形象的塑造,如一个清晰、悦耳、有吸引力的声音,能够给人留下深刻的印象,声音想象不但可以帮助自己在公共关系交往中提升魅力,同时也有助于在公共关系中建立良好的人际关系。

二、声音形象搭建公共关系的人际桥梁

当今社会随着科技的快速发展,竞争也越来越烈。时间决定着你的成与败。人们的生活节奏非常快,电子、数据、网络等信息工具的普及和使用,人与人之间的交流已经发生了翻天覆地的变化,打破了人与人面对面的交流和对话,在现在的人际交往当中,人们没有更多的时间来进行面对面的交流和沟通,而是出现了一种全新的人际沟通的新手段。人们更多地会用微信语音、电话语音等来进行交流、沟通、洽谈业务等。

声音形象塑造在公共关系中起着至关重要的作用。一个良好的声音形象可以帮助企业或个人建立积极、专业和可信赖的形象,从而在公共关系搭建中发挥桥梁作用。首先,一个好的声音形象可以提升企业形象。通过专业的录音设备和音频编辑技术,可以将企业的声音传播得更加清晰、准确和吸引人。这有助于吸引客户和潜在合作伙伴的注意,并

建立起企业的声誉和信誉。其次,一个好的声音形象可以增加个人的影响力。在公共场合演讲或进行媒体采访时,一个清晰、有力和有说服力的声音可以帮助个人更好地表达自己的观点和想法,从而赢得听众的认可和尊重。这对于政治家、企业家和其他公众人物来说尤为重要。再次,一个好的声音形象还可以帮助企业或个人与媒体建立良好的关系。通过提供高质量的音频素材给媒体机构,可以增强企业在媒体中的曝光度和知名度。同时,一个专业而友好的声音形象可以让媒体人员更容易与个人进行沟通和合作,从而建立起互信和长期合作关系。最后,一个好的声音形象也可以提高客户满意度。在电话沟通或客户服务中,一个亲切、耐心和清晰的声音可以让客户感到被重视和关心,从而增强他们对企业的好感度和忠诚度。这对于提供高品质服务的企业和组织来说尤为重要。

综上所述,声音形象塑造在公共关系中扮演着重要的角色。一个良好的声音形象可以帮助企业或个人建立积极、专业和可信赖的形象,从而在公共关系搭建中发挥桥梁作用。因此,我们应该重视声音形象的培养和发展,以提升自己在公共领域中的竞争力和影响力。

三、声音形象依托公共关系的声音要素

好的声音形象并不是普通话说的标准、说话声音大、声音传得远就是好听的声音。俗话说:"各声入各耳。"显然在不同的人心中好声音也是各不相同,让别人喜欢听的声音,一定是声音基本符合公共关系大众审美的要求,即具备以下四个方面的特点,也可以将它们称为好声音的四个声音要素,它们是分别是清晰、音色、温度及风格。

(一)清晰——声音的基础

发音清晰是公共关系中人际交流的最基本要求,因为我们说话交流时所发出的声音其最根本的目的是相互传递信息。只通过信息的传递我们才能进一步传递情感、态度以及传达出声音的美感。所以这一切都需要建立在让对方听得清楚这个基础上。如果在介绍项目策划案时,讲解经常被他人要求重复,那么可能是声音清晰这个环节出了问题。说话不清晰的原因有很多,分析原因可能是受方言的影响;可能是口腔不积极,咬字很含糊,无意识中喜欢吞字儿;可能是声音太小了,听众都听不到;可能是语速太快使得听的受众者跟不上;也可能是表达的逻辑混乱,重点不突出,听众不知道你想要表达什么等。在面对这些问题时,其关键是先把说话的清晰意识培养起来,只有通过口腔控制、节奏控制等提升声音的清晰度,比如让自己说得慢一点,让自己咬字归音更规范、更积极一些,才能在人际交流中无障碍地、通畅地交流。

(二)音色——声音的形象

当我们步入社会时,我们将面对职场、情场和人际沟通场,提高交往效率的第一个关键问题就是初次见面怎么样用音色给对方留下深刻的印象。音色就好比是我们生活当中声音的长相,有自己的五官和相貌。声音的音色其实就是一个人声音的相貌。比如别人打电话一听,这是某某某的声音……为什么能分辨出来呢,因为音色不一样,声音的"长相"不一样。我们与生俱来的音色占到声音的25%,其他75%可以靠训练来拓宽我们的音域,改善我们的音质。走出了"声音是否悦耳100%靠先天"的误区之后,我们才能更好

地对声音形象有一个更准确和全面的认识。

（三）温度——声音的灵魂

在公共关系人际交往中，有温度的声音就是让人听起来温暖的声音，而且更容易获得交流中的好感。很多人在说话清晰度和音色方面都没有问题，但是声音听起来就是与悦耳相差很多，很重要的一个原因就是他的声音听上去有些冷漠，不够温暖，很难引起别人的好感。著名的国际声音教练朱迪·艾普斯曾说："是内在世界创造了声音，而非声音创造了你的内在世界。"有内在的情感才能拥有温暖人心的声音。我们听一个人讲话，不单单只听字面的意思，而是听声音所传递的整体感觉。因为说话本身就是一种情感的交流，是一种情感的流露。温度，可以说是声音的灵魂。一个内心愉悦、对待生活和对待自己积极的人更易发出悦耳、有温度的声音。

（四）风格——声音的标签

我们说穿衣打扮要看个人的风格，其实在职场、人场、情场上对声音的要求和审美都是不一样的。比如娃娃音，有的人会觉得娃娃音很好听，温柔又可爱，又没有攻击性，很亲切，但是这个声音用在职场上，可能就听着不太适合了，因为会显得说话者肤浅、不沉稳、可信度不高。在公共关系的场合里交流，应该显得大方端庄，那么娃娃音的使用肯定会降低别人对你的好感度。如果用娃娃音和自己的男朋友撒娇可能会很讨喜，所以说声音还是要分场合、看时机的，在不同的场合、在不同的关系当中声音不能以不变应万变。声音要随着身份、关系的转换，随着场合、人数的变化，我们的声音的都要寻求一种契合，合适本身就是一种美。

总之，一个好的声音形象需要清晰度、音量、语速、音调等方面的平衡和协调。通过声音传达情感，使你的话语更具感染力和吸引力。尝试表达热情、友善和同理心，以建立良好的人际关系。这些通过练习都可以改进和塑造一个有吸引力的声音形象，从而在公共关系交往中更加自信和成功。

四、声音形象扮演公共关系的重要角色

声音形象在公共关系的人际交往中扮演着重要的角色，它可以被视为一个人或团体的"名片"。一个清晰、自信和有吸引力的声音形象可以给人留下深刻的印象，并增加与他人建立联系的可能性。

首先，一个良好的声音形象可以提高个人或团体的可信度。当人们听到一个清晰、有力和有说服力的声音时，更容易相信说话者的能力、专业知识和经验。这有助于建立信任关系，并在商业、政治和社会交往中获得更多的机会和支持。

其次，一个吸引人的声音形象可以增强个人的亲和力。一个温暖、友善、亲切的声音可以使人们感到舒适和放松，从而更愿意与你建立联系和交流。这对于销售人员、客户服务代表和其他需要与人打交道的职业来说尤为重要。

再次，一个独特的声音形象可以帮助个人或团体在竞争激烈的市场中脱颖而出。无论是在广播、电视、电影还是其他娱乐领域，一个与众不同的声音形象可以让你在人群中脱颖而出，吸引更多的关注和机会。

最后,一个好的声音形象可以传递出积极的情绪和态度。通过使用正确的语气、节奏和语调,你可以表达出自信、热情和乐观的态度,从而影响他人的心情和情绪。这对于领导者、演讲者和公众人物来说尤为重要。

总之,声音形象在公共关系的人际交往中扮演着重要的角色,它是一个人或团体的"名片"。一个良好的声音形象可以提高可信度、增强亲和力、突出个性并传递积极的情绪。因此,我们应该重视声音形象的培养和发展,以提升自己在公共关系交往中的吸引力和影响力。

五、声音形象树立公共关系的重要作用

声音形象可以影响公众对个人或组织的认知和印象。声音形象在公共关系中也具有的重要作用。

(一)建立信任,传达专业性

一个清晰、自信和有吸引力的声音形象可以增强公众对个人或组织的信任感。当公众听到一个专业、友善和有说服力的声音时,他们更容易相信该声音所传达的信息和观点,从而建立起信任关系。一个经过精心设计和制作的声音形象,如专业的旁白、清晰的语音或独特的品牌音乐,都可以传达出品牌的专业性和对细节的关注。温暖而亲切的声音可能会让受众觉得品牌是可亲近的,而有力且鼓舞人心的声音则可能会激发受众的共鸣和忠诚。这种情感联系可以增强受众对品牌的信任感。声音形象能够传递出品牌的专业性和可靠性,让受众感受到品牌的真诚和可信赖,从而增强受众对品牌的信任感。

(二)传递信息,树品牌价值

声音是传递信息的重要媒介之一。通过清晰、准确的语音表达,个人或组织可以将信息、观点和想法有效地传达给公众。一个好的声音形象可以帮助个人或组织更有效地传递信息,增强与公众的沟通效果。声音形象可以帮助品牌传递其核心价值观和使命。例如,一个充满活力和创新精神的声音形象可能会传达出品牌追求进步和创新的价值观,这种价值观会让受众觉得品牌是值得信任的。

(三)塑造形象,增强说服力

声音形象是品牌形象的重要组成部分,通过独特的语音、语调和语言风格,能够传达出品牌的个性和特色,帮助品牌在众多竞争者中脱颖而出。当我们听到某个品牌的广告或宣传时,往往首先被那些独特的声音元素所吸引。这些声音元素,包括语音、语调和语言风格,都能够在无形中塑造出品牌的个性和特色。

首先,语音的选择就非常重要。语音是温暖而亲切的,还是冷硬而专业的,是轻松愉快的,还是庄重严肃的,这些选择都会直接影响听众对品牌的初步印象。比如,儿童用品的品牌通常会选择更加温柔、亲和的语音,以吸引家长和孩子们的注意。

其次,语调也是塑造声音形象的关键因素。一种轻松愉快的语调可能会让人联想到轻松愉快的生活态度,而一种深沉有力的语调则可能会传达出品牌的专业性和权威性。这种语调的选择,可以进一步加深听众对品牌个性的认知。

最后,语言风格也是声音形象的重要组成部分。语言风格是幽默诙谐的,还是严谨务实的,是富有创意的,还是传统保守的,这些风格的选择,都会直接影响到品牌与听众之间

的沟通和交流。因此,通过精心设计和选择这些声音元素,品牌可以在众多竞争者中脱颖而出,形成自己独特的品牌形象。这样的声音形象,不仅能够吸引和留住目标受众,还能够增强品牌的认知度和忠诚度,为品牌的长远发展打下坚实的基础。

(四)打造品牌,传递专业性

声音形象能够传递出品牌的专业性和可靠性,让受众感受到品牌的真诚和可信赖,从而增强受众对品牌的信任感。同时一个自信、有力和有说服力的声音形象可以增强个人或组织的说服力。当公众听到一个有说服力的声音时,他们更容易被说服并接受该声音所传达的观点和信息。这对于政治家、企业家和其他公众人物来说尤为重要,因为他们需要说服公众支持他们的观点和政策。

(五)营造氛围,建情感联系

声音可以营造出不同的氛围和情感。一个温暖、亲切的声音可以营造出友善和亲近的氛围,而一个坚定、有力的声音可以营造出权威和自信的氛围。这对于个人或组织来说非常重要,因为他们需要营造出与公众建立联系和共鸣的氛围。声音形象能够传递出品牌的专业性和可靠性,让受众感受到品牌的真诚和可信赖,从而增强受众对品牌的信任感。

声音形象在公共关系中同样起着重要的作用,它可以帮助个人或组织建立信任、传递信息、塑造形象、增强说服力和营造氛围。因此,我们应该重视声音形象的塑造和发展,以提升自己在公共关系中的竞争力和影响力,打响独具声音魅力的人际交往名片。

第二章 声音塑造——公关形象助推器

在当今社会,公共关系形象对于任何组织或个人来说都至关重要。一个积极的公共关系形象不仅可以增加信任度,还能吸引更多的合作机会和资源。而声音塑造是公共关系形象建设中的重要手段。通过精心策划和管理,使组织或个人的声音呈现出独特的个性和风格,能够增强公众的认同感和信任度,为公共关系形象的建立和维护提供强大的支持。

第一节 声音与形象是品牌识别器

声音与形象是两个紧密相关但又有本质区别的概念。它们在人类的感知和交流中起到重要的作用,并且经常被用来表达、传达和解释各种信息与意义。

一、声音与形象的概念

声音是由物体的振动产生的,通过空气或其他介质传播,最终被我们的听觉系统所接收和识别。声音可以是语言、音乐、噪音等各种形式,它们可以传达情感、信息、指令等。在人类社会中,声音被广泛用于交流、娱乐、教育等领域。

形象则是指物体的外观、形状、颜色、质地等视觉特征,以及这些特征在人脑中所形成的印象或表象。形象可以通过视觉感知获得,也可以通过语言、文字、图像等媒介进行传达。形象在人类的认知与交流中可以帮助我们识别和理解事物,形成概念、思想和知识体系。

声音与形象在人类的感知和交流中经常是相互作用的。例如,在演讲中,演讲者的声音和形象都会影响到听众的感知与理解。演讲者的声音可以传达情感、语调和节奏等信息,而演讲者的形象则可以通过面部表情、姿势和服饰等来传达自信和专业性。在电影、电视和广告等媒介中,声音和形象更是密不可分,它们共同构成了丰富的视听体验。所以声音与形象是人类感知和交流中不可或缺的要素,它们通过不同的方式和媒介传达着各种信息及意义,共同构成了丰富多彩的人类文化和社会生活。

二、声音形象与品牌形象识别器

在公共关系中,品牌识别是指消费者对品牌的整体感知和认知,这种感知和认知是基于品牌的一系列元素及特征建立的。在这些元素中,声音和形象是两个非常关键的因素。首先,声音是品牌识别的重要元素之一。品牌的声音可以包括品牌的名称、口号、背景音乐等。例如,当我们听到"滴滴滴"的声音,很多人会立刻想到滴滴出行;当我们听到"喵

喵喵"的声音,很多人会想到京东。这些声音已经成为这些品牌的标志性特征,帮助消费者快速识别和记忆品牌。其次,形象也是品牌识别的重要元素之一。品牌形象可以包括品牌的标志、视觉风格、包装设计等。这些元素通过视觉呈现,帮助消费者形成对品牌的整体印象和认知。

一个清晰、专业、有辨识度的声音能够增强品牌的认知度,使品牌在消费者心中留下深刻印象。例如,某些品牌的广告曲或标志性音效,一经播放,消费者便能立刻联想到该品牌。声音形象能够传递出品牌的专业性和可靠性,让受众感受到品牌的真诚和可信赖,从而增强受众对品牌的信任感。声音形象在品牌传播中扮演着至关重要的角色。它不仅是一种传达信息的工具,更是一种情感的传递方式,能够深深地影响受众对品牌的认知和情感联系。

(一)品牌形象在竞争中脱颖而出

一个独特而专业的声音形象能够让品牌在众多竞争者中脱颖而出。当受众听到一个清晰、有辨识度且富有专业性的声音时,他们会更容易将这个品牌与高品质、高标准的形象联系在一起。这种联想进一步加深了受众对品牌专业性的认知。声音形象在品牌形象竞争中具有重要作用。例如,在广告宣传中,通过广告中的配乐、旁白和音效等元素,塑造独特的品牌声音形象,吸引消费者的关注。在社交媒体中,利用社交媒体平台,品牌可以通过发布有趣的音频内容、互动式的语音活动和直播等形式,增强与消费者的互动和沟通。在线下活动中,品牌可以通过现场音乐、演讲和音效等手段,营造独特的氛围,提升消费者对品牌的认知度和好感度。

品牌应重视声音形象的设计和传播,通过独特、一致和适应性强的声音形象,提升品牌的认知度、情感连接和竞争优势。独特的声音形象有助于消费者记住品牌,提高品牌在消费者心中的认知度。声音可以激发消费者的情感共鸣,使品牌与消费者建立更紧密的联系。在品牌形象竞争中,独特的声音形象可以成为品牌的差异化竞争优势,使品牌在市场中脱颖而出。

(二)传递品牌的可靠性和稳定性

声音形象还能够传递品牌的可靠性和稳定性。声音作为品牌的一部分,能够激发消费者的情感共鸣,从而影响他们对品牌的认知和印象。通过稳定、可靠的声音表达,品牌能够向受众传达出一种值得信赖的形象。这种形象不仅让受众感到安心,也增加了他们对品牌的信任感。

1. 声音的一致性

当品牌在各种场合和媒介中使用一致的声音元素时,消费者会更容易记住并识别该品牌。这种一致性有助于建立品牌的稳定性和可靠性形象。例如,一些品牌在其广告、产品介绍和客户服务中都使用相同的声音元素,以确保消费者能够在不同场合下轻松识别该品牌。

2. 声音的品质

声音的品质对于传递品牌可靠性也非常重要。清晰、专业且令人愉悦的声音通常会让人感觉到品牌的可靠性和高品质。相反,低质量或模糊的声音可能会让消费者对品牌

产生不信任感。

3. 声音的情感共鸣

声音可以激发消费者的情感共鸣,从而影响他们对品牌的印象。例如,一些品牌使用温暖、亲切的声音来传递其友好和可信赖的形象。这种情感共鸣有助于建立品牌与消费者之间的情感联系,并增强品牌的可靠性形象。

4. 声音的品牌标识

独特且易于识别的声音标识(如品牌的口号或声音 logo)可以成为品牌的标志性元素,帮助消费者快速识别并记住该品牌。这种声音标识通常与品牌的可靠性和稳定性形象相关联,从而增强消费者对品牌的信任感。

声音与形象在传递品牌可靠性和稳定性方面起着重要作用。通过确保声音的一致性、品质、情感共鸣和品牌标识,品牌可以建立其可靠性和稳定性形象,并与消费者建立更加紧密的联系。

(三)增强受众者对品牌的忠诚度

声音和形象通过不同的方式共同构成了品牌的识别体系。声音可以通过听觉刺激消费者的记忆和情感,而形象则可以通过视觉刺激消费者的认知和联想。当消费者在不同场合、不同情境下接触到品牌的声音和形象时,声音形象能够传递出品牌的真诚和关怀。一个温暖、真诚的声音能够让受众感受到品牌对他们的尊重和关心,从而建立起一种情感上的联系。这种情感联系不仅能够增强受众对品牌的忠诚度,还能够提升品牌的口碑和形象。

声音形象在品牌传播中具有重要的作用。通过传递品牌的专业性、可靠性和真诚性,声音形象能够增强受众对品牌的信任感,从而帮助品牌建立起强大的品牌形象和声誉。因此,品牌应该重视声音形象的塑造和传播,通过精心设计和选择适合的声音元素来增强品牌的吸引力和影响力。

三、声音与形象不符合的负面影响

当声音与形象不符时,确实可能会给人带来一些困扰,即所谓"违和感",而尴尬也会随之而来。何为"违和感"?其实我相信你在生活中一定遇到过那种说话声音和本人形象特别不搭调的情况,比如,体型高大的男性说话声音却很轻柔,霸气女总裁开口说话却像个孩子。这种情况可能发生在许多不同的场合和情境中,例如在工作中、社交场合或者个人生活中。

首先,在工作场合中,声音与形象不符可能会导致沟通障碍。比如,一个人看起来非常专业和有能力,但他的声音听起来不够自信或者过于紧张。这可能会让其他人对他的能力产生怀疑,从而影响他在工作中的表现和职业发展。比如工作交流时,我们常常会因为遭遇到声音的巨大反差,而开始怀疑对方是否能够胜任某一项工作。例如,体型高大的男性声音听起来却柔柔弱弱的,团队的负责人声音听起来却没有底气等。

其次,在社交场合中,声音与形象不符也可能会让人感到尴尬或不舒服。比如,一个人可能穿着非常时尚和吸引人,但他的声音可能听起来不够自然或者过于做作。这可能会让其他人感到不自在,甚至会影响他们对这个人的整体印象。

最后,在个人生活中,声音与形象不符也可能会让人感到困惑或不安。比如,一个人

在外表上看起来非常友好和亲切,但他的声音听起来冷漠或者不够热情。这可能会让其他人感到难以接近或者无法理解这个人的真实情感。

为了解决这种困扰,我们可以采取一些措施。首先,我们可以尝试通过练习和训练来改变自己的声音,使其更加自然、自信和符合自己的形象。其次,我们可以注意自己的言行举止,确保自己的声音和形象能够相互协调,给人留下良好的印象。最后,我们也可以学会倾听和理解别人的声音和形象,以更好地与他人交流和沟通。

第二节　语音与风度是修养的表达

在公共关系交往中,语音和风度是两个至关重要的因素,它们对建立和维护良好的人际关系起着决定性作用。语音是传达信息和情感的主要方式之一,而风度则体现了一个人的修养和品格。虽然它们各自独立,但二者在交流中应当相辅相成,而不是背道而驰。

一、语音是人际交往中最直接的交流方式

语音不仅仅是说话的工具,更是情感的载体。语音也是人际交往时人们日常交流中最直接的交流和表达方式,它包括说话的音调、音量、语速、发音清晰度等。通过语音的抑扬顿挫、快慢节奏,我们可以传达出丰富的情感信息,如喜悦、愤怒、悲伤、兴奋等。一个人的语音是否清晰、准确、自然、流畅、有感染力,往往直接影响到他人在交流中的理解和感受。一个清晰、有力、自信的语音可以传达出说话者的自信、真诚和尊重,并给人留下深刻的印象。相反,含糊不清、低沉无力、粗鲁无礼的语音则可能让人产生疲惫和困惑、不悦和疏远的感觉。一个善于运用语音的人,能够用温暖而富有感染力的声音打动人心,激发共鸣,从而建立深厚的情感联系。

因此,在与人交流时,我们应该注意自己的语音,尽可能使用清晰、准确、有礼貌的语言,以展现自己的良好形象和态度。所以良好的语音对于建立良好的人际关系、提升个人形象以及有效地传递信息都至关重要。

二、风度是人际交往中体现的修养和品格

风度不仅仅是外在的表现,更是内在修养的体现。风度也是一个人在社交场合中表现出的举止和姿态、气质和态度、素质和修养的综合体现。

一个拥有良好风度的人,通常能够给人留下优雅、自信、大方的印象。在交流中,良好的风度可以让人感到舒适和愉悦,不仅言谈举止得体,而且能够尊重他人、关心他人,善于倾听和理解,能够在不同的社交场合中保持从容和自信,展现出一种内在的、独特的个人魅力和个人品格。所以说风度不仅仅是一种外在的表现,更是一种内在的品质和修养,并有助于建立和谐的人际关系。相反,举止不端、粗鲁无礼的风度则可能让人产生反感,影响人际交流的效果。

三、语音与风度背道而驰带来的负面影响

在交流中,语音与风度应当相辅相成。一方面,良好的语音能够让人更加容易理解和

接受自己的信息,从而增强交流的效果;另一方面,有风度的举止和态度则能够让人更加愿意与自己交流,从而建立起更加紧密的人际关系。然而,如果语音与风度背道而驰,就会产生负面的影响。例如,如果一个人虽然语音清晰、准确,但举止粗鲁、态度傲慢,就会让人感到不舒服,甚至产生反感的情绪。反之,如果一个人虽然风度翩翩,但语音含混不清、缺乏感染力,也会让人感到难以理解和接受。在职场上,一个拥有清晰、有力语音和优雅、得体风度的员工,往往更容易获得同事和上级的认可。这样的员工能够自信地表达自己的观点,同时又能尊重他人的意见,展现出卓越的沟通和协作能力。这种能力在团队合作中尤为重要,能够促进团队之间的有效沟通,提高工作效率。

因此,人际交流中更应该注重培养自己的语音和风度,让它们相互协调、相互促进。不断地练习和提升修养,可以让自己的语音更加清晰、准确、有感染力,同时也能够展现出更加得体的举止和态度,塑造优雅、自信、大方的形象。这样,不仅能够更好地与他人交流,还能够展现出自己的魅力和品格,赢得更多人的尊重和信任。当努力使语音与风度协调一致时,实际上是在塑造一个更加完整和吸引人的自我形象。这种形象不仅有助于在社交场合中脱颖而出,更有助于在职业环境中建立强大的个人品牌。

第三节　重音与节奏是报告加分项

重音和节奏在公共关系交往中都是语音表达中的重要元素,它们在语言表达中对于有效地传达信息、表达情感和增强听者的理解力具有显著的影响。

一、语音表达中的重音与节奏

重音是就是在一段语言中对某些词语或短语进行强调。它可以在文本或朗读中起到传情达意的重要作用。在人际交流中,重音是表达语句意思、揭示语句本质、传达语句目的的关键手段。适当地使用重音,可以清晰地突出语句的主要目的,使逻辑关系更加严密,使感情色彩更加鲜明。例如,在讲述一个故事时,重音可以突出故事的关键点,如角色的名字、重要的行动或情感的高潮等,从而帮助听者更好地理解和感受故事。

节奏是指语言发音的速度和节奏变化。在语言表达中,节奏可以影响听者的情绪和感受。例如,当说话者说得很快时,听者可能会感到紧张和兴奋;而当说话者说得很慢时,听者可能会感到平静和放松。此外,节奏的变化也可以用来强调某些词语或句子,或者用来表达不同的情感和态度。以职场演讲稿件为例,要以演讲者的思想感情的运动为依据,配合节奏类型的多种多样运动变化,如轻快型、凝重型、低沉型、高亢型、舒缓型、紧张型等。演讲者要注意节奏的运用与控制,因为对比要适度,控纵要有节。在演讲或汇报中,节奏不仅可以帮助控制语速,还可以帮助传达出语句中的情绪变化,如兴奋、紧张、悲伤等。调节节奏,可以更好地增强听者的代入感与理解力。演讲者还可以通过调整重音和节奏来传达不同的信息和情感。例如,在演讲中,说话者可以通过改变重音和节奏来引起听者的注意,强调某些观点或情感,或者传达自己的态度和风格。

总体来说,重音和节奏在声音塑造中起着不可或缺的作用。它们可以共同增强语言的表达力,帮助听者更好地理解和感受信息。重音与节奏在声音塑造中的作用不仅是信

息的传达,它们还深刻地影响着听者的感知、情绪和认知。

二、重音与节奏塑造声音形象

首先,重音能够突出信息的重要性,帮助听者快速捕捉关键内容。在一长串的话语中,重音就像是路标,指引着听者迅速定位到重要的信息点。这种对信息的筛选和聚焦,使得交流更加高效,听者能够更快地理解说话者的意图。

其次,节奏的变化可以引发听者的情感共鸣。快节奏通常与紧张、兴奋或热烈的情绪相关联,而慢节奏则可能带来宁静、深沉或反思的氛围。通过巧妙地运用节奏,说话者可以创造出与听者情感相契合的氛围,从而拉近彼此的距离,增强交流的效果。此外,重音和节奏的协调运用还可以提升语言的韵律美感与艺术表现力。在诗歌朗诵、散文演播或故事讲述中,通过精心安排重音和节奏的变化,可以使语言更加富有韵律感,听者仿佛在音乐的旋律中沉浸,感受到语言的美妙与魅力。

最后,重音和节奏也是塑造个人声音形象和风格的重要手段。每个人都有自己独特的发音习惯、语速和语调。通过有意识地调整重音和节奏,人们可以塑造出符合自己个性特点的声音形象,展现出独特的魅力和风格。

三、换位思考让节奏调动听众

做一场报告或一场演讲,如果能够轻松做到完美掌控全场的节奏,那一定是讲演者具有很强的思维能力和逻辑思维能力。思维能力是清楚自己在说什么,逻辑思维能力是知道怎么说,比如句与句之间是顺接关系的时候语言要连贯,是转折关系的时候语言要停顿。在听众听得过瘾的时候要巧妙地趁热打铁,把听众的兴致都调动起来后戛然而止,当听者有期待后再抛答案给他们。播音员吐字速度快且流畅,但是你听起来会觉得节奏很合适,因为播音员说话的时候经常会有主动留白的停顿。这种留白既给了自己调整思维的时间,更给了听众回味理解的机会,而且整个表达听上去逻辑也更严密,情绪也更走心。主动留白就像有声语言的标点符号一样,用思维感情去有意识地控制自己的停顿,你越是在连贯后停了下来,越容易引起他人的好奇,越发期待答案,这样才能让听众产生与你同声共气的情绪。所以成功的演讲者也一定懂得运用节奏,懂得换位思考,把听众的感受放在心上,享受说话的过程而不应是自顾自地讲。

四、重音让你说话更有逻辑性

职场人士在汇报工作时,最想将要表达的内容被听者记住,除了必要的口齿清晰之外,更重要的是通过逻辑重音展现出自己的说服力。设计好重音的落脚点,就是设计好了语言的节奏。不同的重音落脚点,所表达的意思也会跟着改变。逻辑重音运用得当,会为你的表述内容加分,由于你面对的对象不同,场景不同,对应的逻辑重音也就完全不同。当你说话的逻辑性很缜密,想要表达的重点突出,情感层层递进、步步深入,会让听者更快地理解你的重点。

(一)快慢停连控情绪

在一场报告中,讲述的内容其节奏一成不变,那么这种声音表现给听众的则是索然无

味的讲述。报告的成功除了内在的内容之外，还要重视外部的声音表现形式，所以说话节奏也是一个内外兼修的事情。形成说话节奏的两个重要的组成部分，一个是吐字的速度，一个是连句的速度。说得通俗一点儿就是快慢和停连。每个字音的时长，一定要长短交错在一起才好听。但是如果每个字的时长都过于平均，就很像 AI 机器人。吐字快慢，加上语句的连贯与停顿，丰富的高低、强弱、虚实变化等相结合，才能让讲述者实时调动听众的情绪。

（二）口腔控制清晰度

为了让台下的听众听清楚讲演者讲述的演讲内容，讲话的清晰度是最基本的要求。电视节目主持人在做访谈节目时尽管吐字速度很快，但是我们依然能够听清楚每一个字。现实生活中不少人说话的语速快，但是含糊不清，让听者听不清楚所讲的内容，主要原因是没有控制好自己的吐字速度，或是吐字归音不到位，或是口腔状态不佳等原因，这就需要通过口部操和绕口令来提高这方面的能力。

（三）气息平稳不紧张

电视节目主持人说话给人感觉很稳，所以听众在听的时候会感觉很舒适，他们语速快是快，但是气息不慌不忙，沉稳顺畅。气息浮在上面快速地说话和气息沉在下面快速地说话，给人的感觉是不一样的。在公共关系交往中，要保持平稳的气息和放松的状态，紧张的气息和情绪可能会让人显得不自在，影响交流的效果。

（四）用重音来划重点

一份报告在陈述事实、表达观点的时候，首先要弄清楚重点，并围绕着重点设计重音，当听到的声音在一个调上，没有任何重音和语速的变化，容易让听众昏昏欲睡、毫无收获。应该把强调的地方用重音突出表达，用相对更大的音量、更高的语调来强调重音。一般情况下，在做报告的时候，时间、地点、数据、原因、结果等是关键信息，需要根据具体情况给出重音，让听众迅速捕捉到你的重点。不重要的信息，快速一带而过。强调重音首先明确话语里的核心词，以及词与词、句与句之间的逻辑关系。同样一句话，由于你想表达的意思不同，重音就需要放到不同的词语上。重音一方面能够帮助别人听得轻松，另一方面还能准确帮你传达潜台词和内在语。

（五）用语速来表强调

讲话过程中还可以变化语速来突出重点，可以在形式上用放缓语速的方式表示强调，当放慢语速时就能让人更重视你放慢的那一部分内容，别人就更能理解你的逻辑点和情绪状态。比如说这句话："这个项目进度控制得不错，人员分工也合理，预算控制得刚刚好。"前面的语速正常陈述，后面说到"刚刚好"三个字，特意放慢语速，传递出你是很认真地在夸奖。

（六）用停顿来打标点

要善于用停顿让自己的表达有层次、有节奏，给听众思考的时间。有的人在做报告时总是追求一种所谓行云流水般的语速，产生一种自己游刃有余的错觉。但其实别人反应的时间都没有，还没回过神来就结束了。做报告时，应张弛有度，让别人听得明白，让自己

说得轻松,让声音为枯燥难懂的报告穿上鲜亮的外衣。需要学会适当停顿,恰到好处的停顿可以让语言结构清晰、意思明确,增强语言的节奏感,让你的报告"呼吸"起来。

五、节奏让你说话更有吸引力

在职场中无论平时与人交谈,还是汇报演讲,真正会把握说话节奏的人就好像能够掌控听众的情绪一样。任何事情从他们的嘴里表达出来,都会显得特别的引人入胜,打动人心。我们都希望成为一个随心所欲掌控说话节奏的人。其实每个人都有自己说话的风格、不同的形象气质、不同的职业要求、年龄层次等,无论你的语言是偏快的还是偏慢的,让人舒服的说话节奏就是最好的,在保留自身风格特色基础上,吐字清晰,气息自如,舒畅稳定,都要根据情绪内容做起伏变化。要成为一个节奏上的高手,逻辑思维能力要强,懂得从全局去把控协作的进程,根据环境、情感、内容做调节变化。同时要把听众的感受放在心上,并且享受说话的过程。逻辑决定了你交流重点的走向,是构成听众良好印象的关键点。一场重点突出、逻辑分明的汇报会为你的报告增色加分,再加上吐字清晰灵活和口腔共鸣产生的音色传递出理性气质,一定会让听众更加欣赏其表达者的专业水准和职场好形象。

第四节 自信与权威需要气场修炼

人际交往中的自信与权威确实与声音气场有着密切的关系。声音气场可以理解为一个人通过语言、语调、音量、语速等方式所散发出来的能量和影响力。一个具有自信和权威的人,往往能够通过修炼自己的声音气场,更好地展现自己的魅力和实力。"所到之处,便是焦点"讲述的就是气场。真正的自信无须言语衬托,也不必虚张声势,它是由内而外自然散发的气质,是不怒自威、自带光芒、令人瞩目的天赋。心理学研究发现,每个人都有气场,气场是吸引力,也是魔力。不同的人,气场有强弱之分,气场越强大的人,受到外界和他人干扰的可能性就越小,而带给他人或外界的影响反之却越大。而气场虚弱的人,则很容易受到外界力量或他人思想的干扰。

一、自信是提升人际交往气场的基础

正所谓:"有理不在声高。"很多人认为气场强大就是声音大嗓门高,其实这是一种误区。气场强大与否和声音大小并没有直接关系,声音大不一定气场强,而声音小也不一定气场弱,强大的气场来自由内而发的自信。人际交流中应以沉着冷静、睿智精练的语言,自信坚定的语气和平缓的语速来阐述观点。但自信的前提是,发声者需要做到内外兼修,内在不断丰富自己的内涵,做到心中有"货",外在相信自己,勇敢表达。在职场中,气场提升是一个综合形象的提升,包括穿着、姿态、声音等,进行全方位的立体打造,提升人际交往中职场声音气场。

第一,神情要大方自然。在与人沟通或演讲时,要调整好情绪,在发声过程中,要目视对方眼睛或者鼻尖部分。眼神游离或飘忽不定会让人感到不受尊重,同时也会给人猥琐、畏惧的感觉。说话过程中声音大小也要合适,说话时注意面部神情大方自然,不要音量过

小、唯唯诺诺，从而给人底气不足或不够自信的感觉。

第二，说话前理清思路。在说话或讲话前，要根据不同场合和不同受众，组织思路和语言。尽量做到言简意赅，不说废话。比如在向领导汇报工作时要先说结果，如果工作没有完成再说明没有完成的原因，最后给出解决方案供领导决策。如果工作已经完成，结果领导是否满意要请领导提出意见。在发表讲话，尤其是代表集体公开讲话时，更要注意讲话逻辑清晰，思路缜密，措辞严谨，适当放慢说话语速，讲话注意要言辞缜密、稳重大方、条理清晰。

第三，言辞要铿锵有力。这里所说的言辞要有力度并不是指说话的声音要有多大，而是指说话时内容要有理有据，语气要掷地有声、铿锵有力，给人以无可辩驳的感觉。

二、自信是人际交往沟通的重要品质

一个自信的人往往能够更加自如地表达自己，不容易受到他人的影响。而自信的声音气场通常表现为稳定、坚定、有力的语调，这样的语调能够让人感受到说话者的自信和决心，从而更加信任和尊重他们。因此，通过修炼自己的声音气场，增强自己的自信心，可以让一个人在公共关系交往中更加自如和得体。首先，建立良好的第一印象。自信的人通常能够自然地展现自己，无论是言语还是行为，都会让人觉得舒适和可信。他们在初次接触时，往往能够留下积极、深刻的印象。自信的人更有可能吸引到他人的注意和尊重，从而更容易建立和维护人际关系。其次，促进有效的沟通理解。自信的人在表达自己的观点时，气息沉稳、吐字清晰、语速不急不缓，与他人交流时更具说服力。他们的话语和态度能够让人相信他们的观点，从而更容易得到他人的支持和认同。

三、自信是必须具备的内在心理素质

人际交往是我们在日常生活中不可避免的一部分，无论是工作、学习还是生活，我们都需要与他人进行交流和互动。在这样一个过程中，自信无疑是一个重要的心理素质。它体现着一个人的意志和力量，牵制着人的思维和言谈举止。特别是在公共关系中，面对的是激烈竞争的市场，需要制造有利于宣传自我形象的各种场合和气氛，接触和结交对自己有用而又位于不同层次的朋友。自信的人通常展现出一种自然、内敛但又散发出的光芒，他们敢于做自己，毫不掩饰，这种真实和自信会吸引他人的注意力和好感。通过自信的语言表达可以建立良好的第一印象、促进有效沟通，这也将有助于在公共关系交往中展现个人魅力和建立更加深入的关系。

四、自信更容易建立良好的人际关系

在社交场合中，自信的人传递出来的声音也是更加清晰、有力，能够吸引他人的注意，更容易与他人建立良好的人际关系。自信的人更愿意表达自己的想法和感受，他们更倾向于坦诚、积极地与他人交流，这种积极的态度有助于打开人际交往的局面，建立更深层次的沟通和联系。自信权威在公共关系交往中往往具有更大的影响力，他们的言论和行动更容易引起公众的关注与信任。在公共关系中，建立和维护自信与权威形象，有助于增强组织的信誉和影响力，从而更好地实现宣传自我形象、推广产品或服务的目的。

五、权威能提高人际交往中的影响力

权威也是人际交往中不可或缺的因素。一个有权威的人通常能够更容易地获得他人的认可和尊重,从而更好地实现自己的目标。而权威的声音通常指的是那些有权力、地位、知识或经验的人所发出的声音,这些声音往往被认为是可信的、可靠的,并能够对他人产生一定的影响。首先,权威的声音能够影响他人的认知。在公共关系交往中,人们往往会受到权威人物的影响,认为他们的观点、意见或建议更加可信、有价值。这种认知偏差可能会导致人们在决策或行为上更倾向于听从权威人物的声音,而忽略其他的信息或意见。其次,权威的声音能够影响他人的情感。权威人物的话语往往带有一定的情感色彩,能够引起他人的共鸣或情感反应。例如,当权威人物表达愤怒、失望或担忧等情感时,这些情感可能会传递给他人,并影响他们的情绪状态和行为。最后,权威的声音能够影响他人的行为。在公共关系交往中,权威人物的话语往往具有一定的指导性和引导性,能够影响他人的行为决策和行动。例如,当权威人物发出指令或建议时,他人可能会遵循这些指令或建议,采取相应的行动。

总之,权威的声音在公共关系交往中具有重要的影响力,能够影响他人的认知、情感和行为。权威的声音气场通常表现为清晰、有力、有节奏感的语调,这样的语调能够让人感受到说话者的专业和权威性。因此,通过修炼自己的声音气场,提高自己的权威性,可以让一个人在公共关系交往中更加有说服力和影响力。

六、自信与权威可修炼塑造声音气场

人际交往中的自信和权威与声音气场密切相关。自信与权威在很大程度上可以塑造和影响一个人的声音气场。这种影响并不是直接的物理影响,而是通过改变我们的语气、语调、语速、用词等语音特点,从而传递出我们的自信水平和权威感。通过修炼自己的声音气场,提高自己的自信和权威性,可以让一个人在公共关系交往中更加自如、得体、有说服力和影响力。首先,自信是一种内在的力量,它让我们在面对挑战和困难时保持冷静和坚定。当我们对自己的能力、判断或决策有信心时,我们的声音通常会变得更加坚定和有力,这会传递出我们的自信。自信的声音气场可以让别人更加信任我们,也更容易接受我们的观点和建议。其次,权威感更多地与我们的专业知识和经验有关。当我们对某个领域有深入的了解和丰富的经验时,我们的声音就会传递出权威感。权威感的声音通常会更加稳定、有力、节奏明确,这可以帮助我们在交流中占据主导地位,引导对话的方向。

自信与权威的声音气场是可以通过不断的修炼和练习来提高的。通过声音气场修炼把自己的声音打造得更自信、更权威、更有气场。在人际交往的声音气场修炼中,应多用增加自信的肯定语气,传递一种权威和信任感。让说话者的声音调得无法被忽略、变得更加有穿透力,做到人际交往中"先声夺人,底气十足"。

第五节 态度与立场反映声音人格

在公共关系交往中,态度和立场是我们与他人互动时应注意的表达方式。它们不仅

影响着我们的沟通效果,还反映了我们的内在声音人格。在职场中,要把声音调整到最佳状态,通过语音、语调、气息、节奏等多种声音游刃有余地调配声音,释放职场中独一无二的声音魅力,亮出声音的重要人格,唤醒声音小宇宙,成为底气十足的声音掌控力。

一、态度与立场是人际交往润滑剂

首先,态度是我们对某事物或某个人的评价和倾向。声音中表现的积极的态度通常会给人以开放、友好和尊重的印象,而消极的态度则可能表现为冷漠、敌意或抵触。我们的态度往往受到我们的价值观、信念和情绪的影响。在公共关系交往中,积极的态度有助于建立良好的关系,促进相互理解和合作,而消极的态度则可能导致误解、冲突和疏远。

其次,立场是我们对某个问题或事件的观点和看法。它反映了我们的价值观、信仰和道德观。在公共关系交往中,我们的立场可能通过声音和肢体动作引发他人的赞同或反对,从而形成不同的观点和意见。在与人沟通时,通过肯定的语句来表达立场,同时可以更好地与他人分享其思考和见解,促进交流和成长。

在交流沟通中,内在声音人格会影响着我们的态度、立场和行为方式。一个健康的内在声音人格应该是积极的、自信的、善良的,能够鼓励我们追求自我成长和实现自我价值。在公共关系交往中,我们的内在声音人格会影响我们与他人的互动方式,包括我们的态度、言行举止和情绪表达。为了培养良好的人际交往能力,我们需要关注自己的态度和立场,并努力塑造健康的内在声音人格。通过培养积极的态度、明确自己的立场和培养健康的内在声音人格,我们可以更好地与他人进行互动和交流,建立良好的人际关系。

二、态度与立场唤醒声音小宇宙

(一)掌控声音的态度

掌控声音的态度是一种通过语言表达来影响和塑造听众情感、认知和行为的技巧。这涉及如何有效地使用语言、语调、语速、音量等要素来传达特定的情感、态度和信息。掌控声音态度的关键要素:第一,清晰度。确保你的声音清晰、易于理解。避免使用模糊或含糊不清的表达方式。第二,适应性。根据不同的听众和情境调整你的声音。例如,在正式场合可能需要更加严肃、专业的语气,而在轻松的环境中则可以更加随意和亲切。第三,自信力。通过你的声音传达自信。这并不意味着你需要大声喊叫或傲慢自大,而是要确保你的声音稳定、有力,并且充满信念。

在职场中,一个人的声音实际代表着他的立场和态度。在捍卫立场时,表达的声音要像一棵深深扎根在泥土里的松树一样,扎实稳健地坚持自己的态度、观点、想法。如果声音又虚又飘,会给他人留下不坚定的印象。这个时候气息要扎实、扎稳。气要吸得深,吐出的气息要稳、要有力,要用实声说话。气足了声音才会有精气神儿。

(二)掌控声音的情绪

掌控声音的情绪是通过调整语音的音调、节奏、音量和语速等因素来传达特定的情感或情绪。这种技巧在演讲、表演、广播、配音等领域尤为重要,因为它能够影响听众或观众的感知和情感反应。

首先,观察和理解情绪。要理解不同的情绪及其相关的声音特征。例如,高兴的声音通常音调较高、语速较快,而悲伤的声音则可能音调较低、语速较慢。其次,语速和声调音量。语速也可以影响情绪的表达。快的语速可以营造出紧张、急促的氛围,而慢的语速则可以表达平静、沉思的感觉。语调音量是传达情感的主要手段之一。高亢的语调和较大的音量可以表达激动、兴奋的情绪,而柔和的语调和较小的音量则可以传达温柔、亲切的感觉。最后,注意声音的细节。声音的细节处理对于表达情绪非常重要。例如,在表达愤怒时,可以加强音量和语速,同时提高音调,以传达出强烈的情感。

(三)掌控声音的距离

在公共关系交往中,声音的距离是一个重要的因素,它能够影响我们与他人的交流效果和关系。掌握声音的距离意味着能够根据不同的情境和目的,调整自己的声音大小、音量和音调,以达到最佳的交流效果。

首先,观察环境。要注意周围的环境,包括噪音水平、空间大小和人数等因素。如果环境嘈杂,你可能需要提高声音来确保别人能够听到你;而在较小的空间或人数较少的情况下,你可以适当降低声音,避免给别人带来不必要的压力。其次,调整音量。根据需要调整自己的音量。在公共场合或与陌生人交流时,保持适中的音量是很重要的,以免打扰到他人。而在私人场合或与亲密的朋友交流时,你可以适当调整音量,以更好地传达情感和细节。再次,控制音调。音调的高低和变化可以传达出不同的情感和态度。一般来说,柔和的音调有助于建立亲近感和信任,而尖锐或高亢的音调则可能引起他人的反感或紧张。因此,在与人交流时,要根据情境和目的选择合适的音调。最后,注意语速。语速的快慢也会影响声音的距离。过快的语速可能让别人难以跟上你的思路,而过慢的语速则可能让人感到无聊或不耐烦。因此,要根据情境和听众的特点调整自己的语速,以确保信息能够清晰、准确地传达。

在公共关系交往中,要懂得调节、掌控与他人的声音距离。通过调整音量、音调、语速等方式,我们可以更好地与他人进行交流,建立更加和谐、亲密的人际关系。

第六节 热情与温度声音百听不厌

人际交往中,热情与有温度的声音令人如沐春风,百听不厌。热情代表着一个人对他人和事物的积极态度,能够传递出友好、善意和愿意交往的信号。当对他人充满热情时,会让其感受到语言表达者的真诚和关心,从而建立起良好的人际关系。而温度则是指在交流中展现出的温暖和亲切感。一个温暖的声音、一个亲切的微笑,都能够拉近人与人之间的距离。在交流中,要注意自己的语气、语调和语速,避免过于生硬或冷漠,让对方感受到热情和温度。

一、热情与有温度的声音使人心情愉悦

热情与温度,这两者似乎有着千丝万缕的联系,却又各自独特。热情,是一种内心的热烈与激昂,是对生活的热爱与投入;而温度,则是感知外界冷暖的直接方式。将热情与温度融入声音之中,会发现这种组合具有无法抗拒的魅力。热情的声音,如同炎炎夏日的

烈阳,能够点燃人心中的火焰,让人充满激情与活力;而有温度的声音,则如冬日里的一杯热茶,温暖人心,让人感受到生活的美好。

这种声音组合具有独特的魅力。它能激发人们内心的热情,带给他人温暖与安慰,就像一首动听的旋律,总能让人心情愉悦,备感舒畅。在公共关系交往中,一个热情而温暖的声音可以给人带来很多积极的感受,如能够传递出真诚和善意,还能够传递出对方的关心和理解,让人感受到被重视和被关注。

二、热情与有温度的声音增进信任

一个热情的声音通常会伴随着积极的肢体语言和面部表情,这些都会增强交流的效果,让人更加愿意与对方建立深入的联系。而一个冷漠或者无礼的声音则可能会让人感到被忽视或者被轻视,导致交流出现障碍。因此,在公共关系交往中,应该注意自己的声音和表达方式,尽可能地传递出热情和温暖,让对方感受到真诚和善意。这样不仅可以增强彼此之间的信任和友谊,还可以让交流更加顺畅和愉快。

人际交往中的热情有温度的声音,就像阳光普照大地,给人心田带来无尽的温暖。这样的声音能够化解人与人之间的隔阂,让彼此之间的距离变得更近。当以热情的声音与他人交流时,不仅能够传递出我们的真诚和善意,还能激发对方的积极情绪,共同创造一个和谐愉快的氛围。

三、热情与有温度的声音引起共鸣

在公共关系交往中,声音是一个重要的沟通工具,它可以传递情感、态度和意图。当使用热情、温暖和有温度的声音时,能够与听众建立更深层次的联系,引起共鸣并产生积极的影响。

首先,热情的声音可以激发听众的兴趣和好奇心。当充满热情地表达自己的想法和观点时,声音会充满活力和自信,这可以吸引听众的注意力并激发他们对话题的兴趣。这种热情的表达方式能够营造一个积极向上的氛围,使人们更容易被我们所说的内容所吸引。其次,温暖的声音可以传递友好和亲切的感觉。当使用温暖、柔和和有温度的声音时,可以给听众带来一种安慰和放松的感觉。这种声音可以让人们感到被理解和被关心,从而建立起一种亲密和信任的关系。在公共关系交往中,这种温暖的声音可以促进情感交流和情感共鸣,使人们更加愿意分享自己的感受和经历。最后,有温度的声音可以传递真诚和关怀。当使用真实、有温度的声音时,可以让听众感受到我们的真诚和关怀。这种声音可以传达出对听众的尊重和关注,让他们感到被重视和被理解。这种真诚的表达方式可以建立起一种深厚的情感联系,使人们在交流中感到被关心和被支持。

人际交往中热情、温暖和有温度的声音可以引起共鸣并产生积极的影响。这种声音可以激发听众的兴趣和好奇心,传递友好和亲切的感觉,以及传递真诚和关怀。通过使用这样的声音,可以建立更深层次的人际关系,促进情感交流和情感共鸣,从而建立更加紧密和有意义的联系。

四、热情与有温度的声音展现职场名片

在人际交往中,热情与温暖有温度的声音确实可以被视为一种职场名片。这是因为声音是与他人交流时最先被注意到的特征之一,它能够传递出语言表达者的态度、情感和个性。

首先,热情的声音能够展现出对工作的热爱和对同事的尊重。当我们用充满热情的声音与他人交流时,会传递出积极的能量和乐观的态度,激发他人的兴趣和动力。这种积极的态度不仅能够促进团队合作,还能够提高工作效率,使我们在职场中更具竞争力。其次,温暖的声音则能够传递出关怀和善意。在职场中,不仅要面对工作压力,还要处理与同事之间的人际关系。用温暖的声音与他人交流,能够表达出关心和支持,增强彼此之间的信任和理解。这种温暖的声音不仅能够缓解紧张的工作氛围,还能够促进人际关系的和谐发展。最后,热情与温暖的声音也是个人品牌的重要组成部分。在职场中,不仅要展示自己的专业能力,还要展现自己的个性和魅力。一个独特而吸引人的声音,能够让自己在人群中脱颖而出,增加他人的好印象和好感度。这种声音不仅能够提升个人形象,还能够为职业发展带来更多机会。

因此,人际交往中热情与温暖的声音是职场名片的重要组成部分。我们应该注重培养自己的声音表达能力,用热情与温暖的声音与他人交流,展现出自己的积极态度和专业素养,为职场发展打下良好的基础。

第七节 安抚与舒缓声音打动人心

在公共关系交往中,安抚和舒缓的声音具有一种独特的魅力,能够打动人心。当我们面临压力、紧张或不安时,一个温和、安抚的声音往往像一股清泉流淌在心间,给人带来一种宁静、放松的感觉。

一、安抚与舒缓的声音温暖且亲切

人际交往中,声音在传递情感和态度方面起着重要作用。当人们使用安抚的声音时,通常是为了缓解紧张氛围、建立信任或提供情感支持。这种安抚的声音通常具有温暖和亲切的特点,这些特点有助于建立和维护人际关系。

首先,温暖的声音通常表现为柔和、低沉和富有同情心。这种声音使人感到被理解和接纳,有助于减轻紧张和压力。在公共关系交往中,当某人遇到困难或痛苦时,一个温暖的声音可以给予他安慰和支持,使他感到不再孤单。其次,亲切的声音则表现出友好、真诚和关心。这种声音使人感到被尊重和重视,有助于建立信任和亲近感。在公共关系交往中,一个亲切的声音可以拉近人与人之间的距离,使对方更愿意分享自己的感受和想法。此外,安抚的声音还可以通过语气、语速和语调来传达。一个温和、缓慢且稳定的语调可以传达出平静和自信,有助于缓解紧张氛围。同时,适当的停顿和倾听也可以让对方感受到自己的关注与理解。

人际交往中安抚的声音对于建立和维护良好的人际关系至关重要。一个温暖、亲切

且具有同理心的声音可以使人感到被理解和支持,有助于缓解紧张和压力,增强彼此之间的信任和亲近感。因此,在公共关系交往中,我们应该学会使用安抚的声音来传递积极的情感和态度,以促进更好地沟通和理解。

二、安抚与舒缓的声音放松且舒适

这种声音通常比较轻柔、缓慢,有时甚至会伴随着一些轻柔的音乐或自然的声音。当我们听到这样的声音时,我们的身体和思维会逐渐放松,焦虑和压力也会得到一定程度的缓解。此外,安抚和舒缓的声音还能够激发情感共鸣。当听到一个充满同情和理解的声音时,往往会感到被接纳和支持,这有助于建立更深层次的情感联系,还能够提升我们的自我认知和情感表达能力。

三、安抚与舒缓的声音是一种有效的沟通工具

安抚和舒缓的声音确实是一种非常有效的沟通工具。这种声音通常带有一种平静、温柔和亲切的感觉,能够使人感到放松和舒适。在沟通中,使用安抚和舒缓的声音有助于建立信任和良好的关系,使对方更愿意听取你的意见和想法。

在交流过程中,安抚和舒缓的声音还可以缓解紧张的气氛和情绪,有助于平息冲突和争吵。当使用这种声音时,话语听起来更加柔和更具理性,可以减少对方的抵触情绪和攻击性。这种声音也能够传达出你的同情和理解,让对方感到被关注和支持,还能够增进彼此之间的理解和尊重。

四、安抚与舒缓的声音能培养更好的倾听习惯

当人们感到放松和舒适时,他们更有可能集中注意力,倾听他人的发言,理解对方的需求和感受。这种倾听方式不仅能够让对方感到被尊重和理解,还能够加深我们对他人的了解和同情。

1. 降低紧张度

当某人的声音柔和、平静时,它可以帮助缓解听众的紧张感。这种放松的状态使人们更容易打开心扉,接受他人的观点和建议。

2. 建立信任

一个舒缓的声音往往给人一种亲切和可信赖的感觉。当听众感到信任时,他们更有可能认真倾听并重视说话者所说的话。

3. 鼓励表达

当听众感到舒适和放松时,他们更有可能自由地表达自己的观点和情感。这种开放性的交流有助于建立更深入的沟通和理解。

4. 提高专注力

一个安抚的声音可以帮助听众集中注意力,避免分散注意力。这有助于确保他们能够理解并记住说话者所传达的信息。

安抚和舒缓的声音在培养良好倾听习惯中发挥着重要作用。通过运用这种声音,在与他人交流时,注意保持柔和、平静和亲切的语气,这有助于建立更好的沟通关系、提高沟通效率,

并促进彼此之间的理解和信任,从而建立更加和谐的人际关系。

五、安抚与舒缓的声音有助于心理健康的管理

安抚和舒缓的声音对我们的情绪、心理状态和行为有着影响。安抚和舒缓的声音通常具有较低的频率和节奏,可以帮助减轻压力和焦虑,能够引发放松和安宁的感觉。在现代社会中,压力和焦虑是许多人都面临的问题。这些声音可以刺激我们的副交感神经系统,帮助我们放松身心,降低应激反应。比如,大自然的声音(如海浪声、鸟鸣声)和柔和的音乐通常都能带来舒缓的效果。

安抚、舒缓的声音还可以提高注意力和专注力。当处于紧张和焦虑的状态时,很难集中精力完成任务。而舒缓的声音可以帮助人们放松,使大脑更容易进入专注状态。这对于学习、工作和创造性思考都是有益的。在面对压力和挑战时,如果能够用这样的声音来安抚和舒缓自己,那么就能更好地保持冷静和理智,从而做出更明智的决策。

在公共关系交往中,安抚和舒缓的声音具有强大的影响力和治愈力量。能够促进有效的沟通,建立更好的人际关系,还能帮助我们更好地管理自己的情绪和心理健康。安抚与舒缓的声音能够缓解紧张情绪、建立信任感、促进情感共鸣,并为我们带来宁静和放松的感觉。因此,应该学会运用这种声音来与他人交流,以建立更加和谐、亲密的人际关系。

综上所述,声音的塑造在公关形象的构建中起着重要的作用。巧妙地运用声音的力量,不仅可以传递信息,还可以助推公共关系形象,增强品牌的认知度和影响力。因此,在公关活动中,我们应该充分重视声音的作用,通过精心设计和运用声音元素,打造出独特、生动、有感染力的公共关系形象。

第三章 气息的控制——气为声本音之帅

在我们进行社交沟通时,气息控制之间存在着紧密的联系。人际交往中,人与人之间的交流和互动包括面对面的对话、电话交流、在线聊天等各种形式。一个人的言语、表情、动作以及身体语言都会影响到交流的效果。而气息控制作为身体语言的一部分,也在公共关系交往中扮演着重要的角色。"气为声之本,气乃音之帅",古人认为元气乃是万物之根本,精气神当中,气是人体机能的动力,人的根本在于一呼一吸之间。人们的呼吸有深有浅,浅呼吸来自胸腔;而深的呼吸,则一定是来自丹田的气息。由于大多数人日常的呼吸习惯只到胸腔就结束,所以气息较浅,呼吸不够饱满,不可避免地会通过增加呼吸次数而达到对自己发音的支撑。任何一个物体都要在力的作用下才可能发出声音。人类的言语发声活动在其过程中,制声、共鸣、构字都离不开气息,这正是"气动则声发"的道理。

第一节 呼吸原理

发音需要空气气流推动,气流是发音的直接动力。由人体呼吸器官构成的呼吸系统为发音提供空气动力。在呼吸过程中,膈肌起主要作用。气息运动主要依靠膈肌的上下活动。

一、呼吸器官

从人的言语功能的角度,我们可以把呼吸通道、肺、胸腔和膈肌、腹肌看作与呼吸控制有关的器官。

(一)呼吸通道

呼吸总是沿着一定的路线进行的,这条路线就是呼吸通道。它包括口、鼻、咽腔、喉、气管、支气管和肺泡。这个通道中的气管、肺都属于呼吸器官。呼吸通道示意图如图3.1所示。

$$吸 \rightarrow {鼻 \atop 口} \leftrightarrow 咽腔 \begin{Bmatrix} 鼻咽 \\ 口咽 \\ 喉咽 \end{Bmatrix} \leftrightarrow 喉 \leftrightarrow 气管 \leftrightarrow 支气管 \leftrightarrow 肺(泡) \leftarrow 呼$$

图3.1 呼吸通道示意图

(二)胸腔

胸廓的扩大和缩小是由胸部多组肌肉的收缩与放松来完成的。肺是呼吸系统中最重要的器官。肺组织呈海绵状,它可以随着胸廓的运动,使空气进入和排出。膈肌(也称横隔、横隔膜)位于胸腔底部,它像圆顶帽一样扣在那里,周围和胸腔壁相连,把胸腔和腹腔

上下隔开。膈肌属吸气肌,吸气时膈肌收缩下降,胸腔向下扩展;呼气时膈肌放松,恢复原位,胸腔缩小。呼吸器官如图3.2所示。

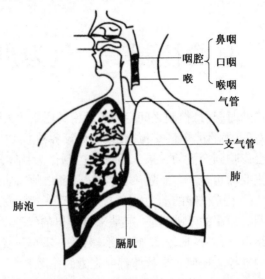

图3.2 呼吸器官

(三)腹肌

腹肌是腹直肌、腹内斜肌和腹外斜肌等腹部肌肉的统称。腹肌属呼气肌。虽然我们在日常言语交流中对腹肌的作用没有什么明显感觉,但在语言发声控制中腹肌的作用却是不容忽视的,一方面它是调节气息压力的枢纽,使声音产生高低、强弱的变化;另一方面,由于腹肌的收缩,使呼吸的力量与降下横膈所形成的吸气的力量之间产生拮抗。这是支持理想发声状态的基础。通常我们把使胸腔扩大以完成吸气的肌肉统称为吸气肌肉群;把使胸腔缩小以完成呼气的肌肉,统称为呼气肌肉群。腹部肌肉和丹田位置如图3.3所示。

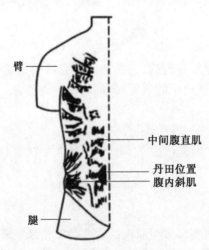

图3.3 腹部肌肉和丹田位置

二、呼吸原理

肺虽然是重要的呼吸器官，但它不会主动进行呼吸，是被动器官。呼吸要靠胸腔的扩大和缩小来完成。吸气肌肉群收缩时，胸腔扩大，其内部气压就会小于体外气压，空气便由口、鼻经过呼吸道进入肺泡，使肺叶扩张起来，这就是吸气过程。反之，呼气肌肉群收缩，或吸气肌肉群自然放松，胸腔就会随之变小，肺叶里的气又会因受到挤压从肺经过呼吸通道排出体外，这就是呼气。生活中的呼吸与完成言语发声功能的呼吸之间存在着明显的差异。前者是一种自律性的生理活动，可以由下意识完成，而后者有情感的参与，受意识控制。

三、呼吸方式

会呼吸，能让你声音洪亮有气场。吸气急，声音浅急，气场弱。吸气深，声音宽舒，气场静。气沉丹田，声音浑厚，气场强。当在公众面前发言，掌握呼吸技巧，能让你的声音洪亮、有气场，同时用声音掌控全场。语言表达前，先了解生活中的呼吸方式，然后选择一种科学的呼吸方式，生活中常见的典型呼吸方式有三种，即胸式呼吸、腹式呼吸和胸腹联合式呼吸。

（一）胸式呼吸

胸式呼吸又称浅呼吸，主要靠提起上胸扩大胸腔的前后左右径来吸气。吸气抬肩是这种呼吸方式的标志。在三种呼吸方式中，胸式呼吸不仅吸气量最小，而且利用胸式呼吸方式发出的声音，往往是窄细、轻飘的。这种呼吸方式所带来的吸气浮浅、进气量小的弱点，由此而造成肩胸紧张、喉部负担重、易疲劳以及声音僵化等问题。正是由于这些弊端的存在，在讲演或商务谈判时不建议采用胸式呼吸，因为胸式呼吸会气息浅，声音无法控制，会出现节奏混乱甚至破音，听起来会感觉你非常激动、急躁、紧张。

（二）腹式呼吸

腹式呼吸是一种深呼吸方式。它主要靠降低膈肌扩大胸腔的上下径来吸气。与胸式呼吸相比较，腹式呼吸具有吸气量较大和深沉的优点。吸气时腹部放松外突，是采用这种呼吸方式的标志。正是由于这一现象的存在，腹肌不能在发声时起到应有的作用，容易造成闷、暗、空的音色。所以，腹式呼吸也不能算作最科学、最理想的呼吸方式，人际沟通中会给他人留下不积极、情绪不高的印象，所以也不建议成为职场、人际沟通的主要呼吸方式。

（三）胸腹联合式呼吸

胸腹联合式呼吸与人际交往的声音形象塑造密切相关。在公共关系交往中，声音是一个非常重要的传递信息的工具。一个清晰、悦耳、有感染力的声音能够给人们留下深刻的印象，增强交流的效果。而胸腹联合式呼吸是发声的基础，它能够提供充足的气息支撑，还可以更好地控制自己的声音和语调，从而更加自信地与他人交流。这种呼吸方式有助于声音更加清晰、饱满、圆润、有力量和自然，使对方更容易理解和接受信息，从而塑造出良好的声音形象。

1. 胸腹联合式呼吸的原理

胸腹联合式呼吸是一种有效的呼吸技巧,它通过胸腔、横膈肌和腹肌的联合运动来控制气息,并且结合了胸腔和腹部的呼吸方式,以提供更充足的气息支撑。这种呼吸方法在播音、演讲、歌唱、朗诵等艺术表演以及日常人际交往中都有广泛的应用。通过胸腹联合呼吸,人们可以更好地控制呼吸的节奏和流量,从而更好地掌控自己的声音。

这种呼吸方式能够提供更充足、更稳定且持续的气息流,在演讲中,可以使声音更加稳定,饱满、圆润,有助于提升个人魅力和表达能力,避免出现气息不足、声音颤抖等问题。同时,这种呼吸方式还能够使语言表达更加流畅、自然,增强演讲的说服力和感染力。

2. 胸腹联合式呼吸的特点

职场发言最科学的呼吸方式是胸腹联合式呼吸,也是常见的呼吸方式之一。它是膈肌升降和胸廓扩张、收缩相结合的呼吸方式。胸腹联合式呼吸的呼吸原理是胸式呼吸和腹式呼吸两种呼吸方式的结合。

首先,胸腹联合式呼吸能够使声音更加稳定。胸腹联合式呼吸建立了胸、膈、腹之间的关系,增强了呼吸的稳健感,有利于气息控制。通过将气息下沉至腹部,并控制呼吸的节奏和流量,人们能够更好地掌控自己的声音,可以让声音变得洪亮持久、刚柔相济、稳健有力,避免出现气息不稳、声音颤抖等情况。这种稳定的声音会给人们留下沉着、自信的印象,有利于建立良好的人际关系。

其次,胸腹联合式呼吸能够使声音更加悦耳。在呼吸过程中,腹部肌肉的收缩和扩张能够产生一种类似于"气声"的效果,使声音更加柔和、圆润。同时,通过适当调节呼吸的流量和节奏,还可以让声音更加有节奏感,增强语言的表达力和感染力。

最后,胸腹联合式呼吸能够使声音更加有力。充足的气息能够提供足够的动力,使声音更加坚实、响亮、有力,易于产生响亮的音色,它是多种音色变化的基础。这对于在公共场合发言、演讲等场合非常重要,能够让人们更好地传递自己的观点和信息。

通过掌握胸腹联合式呼吸的方法,可以使发音维持较长的时间、呼气均匀,所以胸腹联合式呼吸是较为理想的用作人际沟通艺术语言发声动力的基本呼吸方式。它可以帮助人们塑造出更加清晰、悦耳、有感染力的声音形象,增强人际交往的效果。同时,这也是提高个人魅力和表达能力的重要途径,在职场中让声音气场全开,先声夺人自信满满。

3. 胸腹联合式呼吸的动作

胸腹联合式呼吸方式,从训练的角度讲,关键是在理解呼吸原理的基础上,抓住符合要领的实际感觉,并在反复的练习中加强和稳定这种感觉。胸腹联合式呼吸的吸气和呼气动作要领可以分为五个步骤:

第一步,小腹略微收缩,保持稳定,形成准备状态。小腹收缩会压迫膈肌上升,这本是呼气动作。我们在吸气之前做这个动作是为了提前为呼气做好准备。但要注意,小腹不要收得过紧,否则,会影响气息的吸入。

第二步,口鼻同时进气,增快吸气,吸气发音同步。口鼻同时进气,这样可以使吸气速度加快。吸气动作可以与发音的节奏融合,成为一个拍节。

第三步,膈肌下降,胸廓张开,肋下两侧扩张。膈肌下降是一般腹式呼吸的动作,胸廓张开是胸式呼吸的动作,它是对腹式呼吸的补充。当感到两肋展开的时候,就是气息吸满

的标志。要注意,呼吸练习时应加大吸气量。实际使用时,则吸到七八成即可,过足的气息会影响控制。

第四步,呼气小腹收缩,膈肌不松,有控制地上升。这是呼气动作。小腹收缩,膈肌却不立刻回弹,两肋也不立刻回收,这样,在呼气的时候,膈肌及其他吸气肌肉群仍然不放松,使它们和呼气肌肉群形成一定力量对抗中对抗,使呼气动作的控制力得到加强,让膈肌有控制地上升。

第五步,控制气流呼出,推动发音,产生连续语流。气流有控制地呼出,推动发音器官发出声音,产生连续语流,完成发音过程。

以上五个动作要领是连贯的,不要变成分段动作,可通过练习逐步熟练。在呼吸练习中,往往可以体会到发音时气息饱满的感觉。这种感觉经常被称为"气息支点"或"胸部支点"。它是指发音的时候,胸部有一种饱满的感觉。这种感觉来自于声门之下的气息压力。呼气发音时气息不断上升,喉和吐字器官积极控制、阻挡,胸中得以保持一定的气息压力,因而产生了这样的感觉。

4. 胸腹联合式呼吸的状态

发音时要正确呼吸,建立良好的气息使用习惯。正确的呼吸状态是良好发音的基础,可以避免不良呼吸方式对发音的负面影响。掌握正确的呼吸状态,应当注意以下几点:

(1)喉部放松。训练要先从发音入手,而吐字力度的增加容易使喉部绷紧,影响发音时气流的通畅。吐字用力时要注意放松喉部。

(2)气息下沉。气息下沉是指吸气时要利用膈肌力量将气息吸得深一些,有气息沉入腹部的感觉。气息下沉是较深的呼吸,容易取得放松的状态。这种气息状态与放松的喉部配合,易于产生积极而又宽松、自然的声音。

(3)腹部用力。发音时气息的发力点在腹部。发力点在腹部可以锻炼使用腹肌控制呼气的能力,腹肌与膈肌的配合可以更有效地控制气流。

(4)气息连贯。播读语句时不要一字一顿,气流在语句中要保持畅通的流动状态,气息不连贯会造成"念字"现象,使表达变得不自然。

掌握胸腹联合式呼吸法,人们可以更好地控制自己的声音和语调,提高自信心和表达能力;同时,深呼吸还有助于放松身心,提高注意力和专注力,从而更好地与他人进行有效的沟通和交流。

第二节 气息控制

在公共关系交往中,我们的语气、语调、语速等都与气息控制密切相关。一个能够自如控制气息的人,通常能够更好地表达自己的意图,使对方更容易理解并接受自己的观点。这对于公共关系来说尤为重要,因为公关人员需要经常与各种人群进行交流,传递信息或解决问题。气息和发声器官整体运动乃至声音效果之间有着密切的关系。在公共关系交往中若想更好地与他人进行有效的沟通和交流,就需要强调气息控制和呼吸技巧的训练。气息控制是通过以胸腹联合式呼吸方式为基础,以稳健、持久、自如为目的的良好气息控制状态来实现。

一、通过呼吸训练，掌握胸腹联合式呼吸法

生活中存在三种呼吸方式。每个人总是依据自身条件的变化，如年龄、健康状况、精神状态、身体姿势、工作性质等的变化下意识地调节变化呼吸方式。

(一)呼吸肌的训练

呼吸运动的基础是呼吸肌肉组织的机能活动，呼吸肌肉分为吸、呼两大肌群，其中膈肌和腹肌在呼吸控制中起主要作用。

1. 腹肌的训练

发声训练着重于腹肌、呼吸、发声三种活动的关联体会和协调能力的培养。下面介绍两种具体方法：

(1)平躺，在腹部放置一摞书，先做慢吸、慢呼动作，使腹部缓缓起落，反复几遍。之后，做快吸、慢呼动作。快吸时腹肌迅速向"丹田"位置收缩，而且不能使书本倾倒，慢呼时自然轻松地带出平稳的"yū"音。由此可以体会和提高腹部肌肉在保持呼吸稳劲状态中的作用与能力。

(2)站立，放松喉部发出"yū"音，它应由弱到强、由低到高扬起，再由强到弱、由高到低落下。反复几遍之后，当对腹肌如何支持发声有了切实的体会时，再顺其感觉做朗读诗句的练习。由此体会发出通畅扎实的声音时如何控制、调节腹部肌肉。

2. 横膈肌训练

第一种方法：开口松喉咙，展开下肋，用笑的感觉(不出声)使横膈肌做有节律的颤动。

第二种方法：变开口为闭口。这样做的好处是可以使空气吸入喉部的一次直接挡气变为鼻孔和喉的两次挡气，从而减轻气流对喉部的摩擦。另外，气流经过鼻道时可以适当提高吸入空气的温度，这样也可减少对喉部的刺激。

第三种方法：变无声为有声。

(1)在呼吸的同时，弹发"hei"音，这样做不仅可以减轻气流对声带的摩擦，而且可以通过声音来鉴定练习的效果。除了弹发"hei"音以外，还可以如领操员喊操般地弹发"1、2、3、4""2、2、3、4"。

(2)如京剧老生大笑般地连续弹发"hà、hà、hà"的音。

(3)反复弹发"hèi、hà、hòu"的音。

做这些练习时，同样需要把握均匀、稳健、轻巧的要领，以及由慢到快，由稳定音高、音量、音色到变化音高、音量、音色等循序渐进、持之以恒的原则。在练习的最初阶段，可能会感到下肋膈肌和腹部的动作不能协调一致，也会感到动作与声音"不同步"，练习久了还会腰酸腹痛，这些都是正常现象，如能按照上述步骤坚持练习，就能获得动作和声音的和谐与统一。膈肌的力量和灵活程度也会在练习中得到明显的提高。

(二)吸气量的训练

在语言表达或播音中，无论是强机制发声还是弱机制发声，都需要在体内蓄积较日常呼吸为多的气量。根据呼吸原理，要全面扩张胸腔来增加气息量的训练，其要领如下：

（1）吸到肺底。以吸到肺底的感觉，引导气息通达肺的深部，使膈肌明显收缩下降，有效扩大胸腔的上下径。

（2）两肋打开。吸气时，在肩胸放松的情况下使下肋得到较充分的扩展，以有效扩大胸腔的前后左右径。此时，膈肌与胸廓的运动产生联系。一般感觉两肋打开，尤以后腰部感觉较为明显。

（3）腹壁"站定"。吸气时，在胸部扩张的同时，使腹部肌肉向小腹的中心位置收缩，腹壁保持不凸不凹的状态。

以上提到的三个要领是胸腹联合式呼吸吸气一次动作的分解，实际上它们在吸气过程中是同时完成的。随着吸气量的增加，腰带周围逐渐紧张，躯干部位逐渐"发胖"，但肩仍处于放松状态，两臂能自由动作。由于生理特征的不同，吸气最后一刻男女感觉略有差异，男性似扇面一样打开，而女性则"发胖"的感觉较为明显。

（三）呼气量的训练

稳劲呼吸能力状态是通过呼吸两大肌群的对抗实现的。稳劲呼气运用的是一种巧力，在发声过程中，吸气肌肉群的力量并非越大越好，而是要维持且进且退的状态。如果用力过度，进而不退，将会产生声音的僵直。稳劲的呼气状态，可以通过如下方法来体会：吸气，然后缓慢持续地发出"si"音；吸气，想象缓慢地吹去桌面上的尘土，并不使尘土飞扬；吸气，然后以每秒一个数的速度数数"1、2、3、4……"不断重复这几个练习，以延长呼气时间，力求达到30秒以上。

（四）补气方式训练

在发声过程中，气息的补充是利用表达中的停顿进行的。补气的方法可以归纳为以下三种。偷气：短时无声的吸气；抢气：急促不顾及有无声音的吸气；就气：虽有停顿，并不进气，而是调动体内暂留余气进行补充。其中偷气是最常用的方式。

在较大的停顿中补气比较容易，而在短暂的顿挫中补气，就有一定难度。可以依照先用平和舒缓的古诗，再用句式较长的文章选段，最后用绕口令、贯口词的顺序，逐步来掌握这种技巧。

二、通过呼吸认知，掌握发声呼吸要领法

呼吸在人体发声活动中，不是一种孤立的运动，而是与人的言语活动中的许多因素相关联的，比如与心理因素、环境因素、语言表达技巧的要求等都有直接关系。所以，声音的语言表达中气息控制训练，不能只满足于胸腹联合呼吸方式的掌握，而要进一步在多变的发声活动中去掌握、控制气息的各种运动变化规律。需要培养的是一种在运动着的气息中更符合实际需要的综合控制能力，其训练要领包括如下几个方面。

（一）掌握发声姿势

为了保证身体内部发声器官的相对稳定和气息的畅通，无论是坐还是站，都要注意姿势端正。坐，应坐在椅面前部1/3处。为避免躯干弯曲，力量松懈，不能"坐满臀"，也不要用软椅或沙发。站，应采用"丁字步"，双脚一虚一实，一个支点。胸部微含，头颈之间取平视角度。肩胸（指胸的前上部位）放松，这样既可以保证呼吸道畅通，也有利于呼吸

肌肉群的运动。

（二）发挥情感作用

有感染力和表现力的声音表达与其他艺术活动一样，要靠自己的独特表现手段——声音和语调来传递情感。即声音更加自然和流畅，语调更加抑扬顿挫、富有感染力，这有助于我们更好地与他人进行情感交流。思想感情的一个个波澜，是形成声音色彩的源泉，在播音创作或有声语言表达活动即在声音的具体运用中，这个变化过程表现出"情为力之源""力为声之本"的关系。情感淡漠势必导致呼吸的单调呆板，影响声音色彩的变化。利用感情调节呼吸运动的方式是呼吸控制的高级阶段，但在训练过程中，只有通过较为长期的、有意识的训练，熟练地掌握胸腹联合式呼吸的基本要领，才可能获得自由的、本能的呼吸运动感觉。

（三）运用虚实结合

语言表达者在使用低音，尤其是虚弱的低音时，由于声带松弛并留有间隙，耗气量最大。使用高音，尤其是高强音时，由于声带紧张，闭合严密，耗气量只相当于前者的一半。使用偏实的中音时，声带张力和气息压力都处于适中状态，其耗气量又只相当于使用高强音的一半。所以，最节省气息的声音是以实为主、虚实结合的中音。

使用偏实的中音，不仅嗓音经久耐用、省气省力，而且由于它居于中音区，上下都留有充分运动的余地，更有利于表达。同时，由于它自然、平和以及富有个性的特征，也最易让听众接受。因此，偏实的中音是播音以及有声语言表达中多种音色变化的基础。

（四）控制吞吐结合

"吞"与"吐"是控制呼气发声的两种意识。以内收感为主导的控制方式称为"吞"，以外送感为主导的控制方式称为"吐"。"吞"并不是倒吸气，而是在呼气过程中，吸气肌肉群最大限度地发挥作用，与呼的力量形成明显的抗衡，所以呼出的气量较少。"吐"是在呼气过程中，呼的力量明显大于吸的力量，呼出的气量较多。单从节省气息的角度考虑，当然运用"吞"的方式为宜，但是从人体的自然运动规律和习惯考虑，需要有张有弛；从声音色彩的变化和感情运动的需要考虑，也要有收有纵。因此，我们提倡"吞""吐"结合，这样既有利于表达，也可以节省气息。

人们一般习惯运用"吐"的自然方式，而不习惯于控制力较强的"吞"的方式，这就需要一个有意识的练习过程。练习首先从最适宜采用"吞"的方式表达的词语开始较为有效。比如：处于句首且具有领进、引入趋势的词语，细腻、纤弱、含蓄的词语，利用高强音推向高潮的关键词语。当掌握好简单词语的发音以后，再逐渐向句、段等更大单位扩展。

（五）调节腹肌状态

调节腹肌的发力状态是实现控制气流变化，影响声音色彩变化的重要手段。腹肌的支持力加强，就可以通过与膈肌的对抗使胸腔内的气息压力加大，发出较高、较强的声音。相反，腹肌支持的力量减弱，就使胸腔内的气息压力减少，发出较低、较弱的声音。我们将第一种情况地称为强控制，将第二种情况称为弱控制。气息压力和声音的这种关系就如同水压机一样，给的压力大，水就喷得高，给的压力小，水就喷得低，而腹肌的支持力恰似控制压力的枢纽，对腹肌调节适度灵活，便会给气息造成一种有活力的控制，形成强弱之

间的多层次变化。随着欣赏习惯的变化,有很多人在追求亲切、自然的声音,这就更需要正确把握呼吸的弱控制状态。

(六)情感转换补气

在艺术表达中补气是利用为表情达意服务的停顿而进行的。对补气问题,应是从情感的转换变化中获得气力的变化,无论是偷气、抢气、就气,哪种补气方式都与心理状态变化紧密相随。在进行补气技能的训练时,也应从调动情感入手,以情动来带动补气动作的进行。

(七)呼吸要留余地

在呼与吸之间要留有余地。留有余地主要指吸气不能过于饱和,呼气不能过于干净。一般情况下,气息只吸到七八分满即可,这样可以活动自如。如果吸得过满就会引起呼吸运动的僵持,或发声开始时的"喷射",当然,吸气量也不能过小,低于一定限度,声门下压不足即会造成声音沙哑或轻飘。同样的道理,呼气也不能将剩余的气尽力向外挤净。从容自如的补气,应像手风琴演奏一样,随情感、旋律的起伏变化时进时出。用气是为了支持声音,是为了表达。若对呼吸思虑过多,负担过重,反而会使呼吸动失去平衡,造成被动。所以,在语言表达前应该将注意力集中于所要表达的内容上。思想感情积极运动,气息随之运行得较为自如,才可能长时间地保持良好的呼吸状态。

第三节 气息运用

气息控制与公共关系中的人际交往有着密切的联系。气息是人体发声的动力和基础。发声时气息的速度、流量、压力的大小与声音的高低、强弱、长短以及共鸣情况都有直接的关系。气息更是"声音大厦"的基础,想要自如地控制声音,驾驭语言,首先必须学会控制气息。从基本的交流层面来看,气息控制是影响有效沟通的重要因素。气息控制还能反映一个人的情绪状态和心理素质。

一、气息与形象

一个情绪稳定、自信的人,通常能够更好地控制自己的气息,从而传递出积极、专业的形象。在公共关系中,这种形象是至关重要的,因为它能帮助公关人员建立起与公众的信任关系,为后续的沟通和合作打下良好的基础。

第一,从专业形象塑造的角度来看,气息控制对于公关人员来说,是其专业素养的一部分。在公众场合,一个能够自如控制气息、语速适中、语调自然的公关人员,会给人留下专业、可信赖的印象。这种印象对于建立和维护公共关系至关重要,因为它能够增强公众对公关人员及其所代表组织的信任感。

第二,从危机处理的角度来看,气息控制也扮演着重要的角色。在面临危机事件时,公关人员需要保持冷静、自信,通过有效的沟通来化解危机。而良好的气息控制能够帮助他们稳定情绪,保持冷静,从而更好地应对各种复杂情况。

第三,从跨文化沟通的角度来看,不同文化背景下的人们对于气息控制的期望和接受

度可能有所不同。因此,公关人员在进行跨文化沟通时,需要了解并尊重对方的文化习惯,适当调整自己的气息控制策略,以确保沟通的有效性和顺畅性。

第四,从个人发展的角度来看,掌握良好的气息控制技巧对于公关人员的职业生涯也具有积极的影响。无论是在日常工作中还是在职业发展中,一个能够自如控制自己气息、善于表达自己观点的公关人员,都更容易获得同事、上级和客户的认可,从而为自己的职业发展创造更多的机会。

气息控制在公共关系中的人际交往中扮演着多重角色。它不仅影响着公关人员的专业形象塑造、危机处理能力、跨文化沟通效果,还与其个人发展密切相关。因此,公关人员应该重视并不断提升自己的气息控制技巧,以更好地完成与公共关系相关的工作。

二、气息与交流

一个能够自如控制自己气息的人通常会给人留下良好的印象。他可以通过调整自己的声音和语调来传达出友善、耐心和关心等积极情感,从而增强与他人的互动和联系。同时在演讲、谈判、销售、心理咨询等领域中,一个人的气息控制能力往往成为决定其成功与否的关键因素。

第一,在演讲中,良好的气息控制可以帮助演讲者保持声音的稳定性,使听众更容易理解和接受他们的观点。演讲者可以通过调整自己的呼吸和发声方式来传递出激情、自信和亲切感,从而吸引听众的注意力,激发他们的兴趣。

第二,在谈判和销售中,气息控制同样重要。谈判者或销售员需要通过语言来说服对方,而良好的气息控制可以增强他们的说服力。通过调整自己的声音和语调,他们可以更好地表达自己的观点,同时展现出自信和专业性,从而赢得对方的信任和尊重。

第三,在心理咨询领域,气息控制也是一项重要的技能。心理咨询师需要通过倾听和提问来与客户建立信任关系,而良好的气息控制可以帮助他们更好地理解和感受客户的情绪及需求。通过平稳、温和的声音和语调,心理咨询师可以营造出一个安全、舒适的咨询环境,帮助客户更好地敞开心扉,分享自己的感受和经历。

在京剧界有这样一句行话:"气为声之本,气乃音之帅。"掌握良好的气息运用方式,不但可以让说话不累,还能起到美化音色的作用。早在我国古代声乐理论中就有"善歌者必先调其气"的论述,并强调"气催声发,声靠气传,无气不发声,发声必用气",以此来说明气息训练的重要性。要提高自己的气息控制能力,我们可以通过一些简单的练习来实现。比如,深呼吸练习可以帮助我们放松身心,提高声音的稳定性;模仿练习可以让我们学习和模仿优秀演讲者或主持人的气息控制技巧;朗读练习则可以锻炼我们的口齿清晰和语调变化的能力。总之,人际交往与气息控制是相辅相成的。通过掌握良好的气息控制技巧并不断地练习和实践,我们可以更好地进行人际交往的建立,维护良好的人际关系,同时在各种专业领域中也能够取得更好的成果。

三、气息与感情

气息与感情有密切的关系。描写感情的词有很多是通过气息状态来描写的,比如气势汹汹、心高气傲、低声下气等。气息是人的内心感受的外部体现。人们在面对各种事物

的时候，基于自己的判断会产生各种各样的内心感受。这些内心感受会通过身体变化表现出来，包括动作、表情，当然也包括气息变化。比如，呼吸急促可能是愤怒的表现，呼吸舒缓大多是平和的表现。具体来说，呼吸表达内心感受，一般通过动作、声音和语言三方面被人感知。

第一，呼吸动作表达内心感受。语言表达者在不出声的呼吸状态下，就可以被判断出情绪状态。比如，呼吸的从容、紧张或深重，可以传递出内心的不同感受。

第二，呼吸的声音是表达感情的手段。叹气、抽泣等各种气息状态可以作为表情的手段；一个短暂的哽咽，可以传递内心的悲痛。当我们在某种情感状态下，如喜悦、愤怒、悲伤或恐惧时，我们的呼吸模式会发生相应的变化。例如，当我们感到快乐或兴奋时，我们的呼吸可能会变得更深、更慢；而当我们感到紧张或焦虑时，我们的呼吸可能会变得更快、更浅。这些呼吸模式的变化，进而影响了我们的气息，使得他人能够通过我们的气息感知到我们的情感状态。

第三，伴随语言的呼吸状态能够表达各种感情色彩。例如，语言使用类似叹气的呼吸状态，会增加失望色彩的表达，而倒抽一口凉气的呼吸状态有利于表达某种惊恐，鼻孔出气伴随的语言则易于表达轻视的色彩。也就是说，除了语言本身的情感指向，气息状态会产生加强或削弱语言感情色彩的效果。

喜：愉快，呼吸舒畅自如。

怒：生气，气在胸中转圈。

悲：悲痛，呼吸短促，用上胸呼吸。

欢：非常高兴，前胸呼吸，身体高昂。

忧：烦闷，口鼻深吸气，用鼻子出气。

思：思考，吸气不动。边抬头边吸气，是遐想；边低头边吸气，是沉思。

惊：骤然吸一口气。

恐：骤然吸一口气，气向后背灌，向下沉，不放松。

病：松气，头部、面部、背部松弛，面肌下垂。

民族声乐唱法对气息也有自己的要求。民族声乐教育家王嘉祥把民族声乐用气方法编成如下口诀：

吸气提神口诀——头如顶碗立如松，直背收臀要展胸，眉宇舒展心畅快，凝目远视神志清。

吸气开肋口诀——兴奋从容两肋开，展胸垂肘肩莫抬，胸围腰背八分满，不觉吸气气自来。

用气收腹口诀——重吹半口缩小腹，脐作中心紧收住，开肋绷胃稳如钟，力如爆竹声如柱。

气息是感情到声音的桥梁。我们内心的思想感情，要转变成人们可以感受到的声音，可以通过气息的变化来完成。气息处在声音的源头，当气息变化时，声音的各个要素也都可能发生变化，如音高、音色、音强、节奏等。感情和气息有密切的关联，而且会影响到声音的效果，所以，在练习播音主持呼吸时，可以结合感情色彩的变化进行练习，这样既符合日常语言表达的规律，又便于练习者将其用于实践。

四、气息与吐字

气息与吐字也有密切的关系。吐字清晰需要气息力度的支持,特别是字音的字头。字头的辅音大多由塞音、塞擦音或擦音构成,发音过程中破除阻碍的时候要依靠气息的力量。所以说,这些音发得是否清晰,主要依靠气息的力量。吐字松散会浪费气息。吐字器官松散无力则会使气息无节制地流失,造成气息的浪费。稳定的气息可以使吐字工整,字头的力度、字腹的开度、字尾的归音,不仅需要口腔中吐字器官的到位,还需要气息的支持,才能使得字音工整、饱满。当然,这种稳定是相对的,句子中的音节都会由于所处地位不同、发音不同而存在气息强度、气息长度和气息用量的变化。

五、气息与声音

在公共关系交往中,气息和声音是相互关联的,它们共同影响着一个人的沟通效果。一个稳定、流畅的气息通常会发出清晰、有力和悦耳的声音,这有助于提高沟通效果。因此,在公共关系交往中,要注意调整自己的气息和声音,以更好地表达自己的想法和情感。气息的状态会影响声音的变化。例如,当一个人生气或紧张时,他的气息可能会变得急促或沉重,这会使他的声音听起来紧张或刺耳。

在人际交往中,气息与声音和谐共舞。在人际交往的海洋里,气息与声音无疑是一对舞者,它们以无形的方式交织在一起,编织出一幅幅生动的沟通画面。声音,是气息的外在表现,是内心情感的直接传达。声音的色彩、温度与质感,无一不折射出气息的微妙变化。它可以是温暖的春风,拂过心田;也可以是炎炎夏日,热烈奔放。一个音符,一个旋律,都蕴含着深深的情感与寓意。气息,就如同生命之源,它沉稳而持久,为声音提供了源源不断的动力。它有时如涓涓细流,细腻而柔和;有时如狂风骤雨,热烈而激昂。一个呼吸,一个停顿,都蕴含着无尽的情感与故事。气息的稳定与流畅,使得声音得以自然流露,如同山涧清泉,叮咚作响,让人感受到那份平和与舒适。

在公共关系交往中,良好的气息与声音控制能力是通往成功沟通的必由之路。当一个人能够自如地掌控自己的气息与声音,他便能够更准确地表达自己的情感与观点,使得沟通更加高效、深入。同时,这也是一个人自信的体现。通过良好的气息与声音控制,人们能够在公共关系交往中脱颖而出,成为那个令人难以忘怀的存在。

为了提升自己的气息与声音控制能力,我们可以进行一系列的练习。例如深呼吸练习,可以增强我们的呼吸控制能力;朗读练习,可以锻炼我们的发音和语感;唱歌练习,可以提高我们的音感和音准。通过不断的努力与探索,我们能够找到适合自己的方法,让自己的气息与声音更好地服务于人际交往。

第四节 气息技巧

无论是在专业领域还是在日常生活中,掌握正确的气息使用技巧都是非常有益的。通过不断的练习和实践,我们可以逐渐提高自己的气息控制能力,使自己在各种场合中都能表现得更加自信、从容。

一、不同情绪表达中的换气方法

一般口语状态时，人们会根据说话习惯自动调整呼吸。但是，播读文稿时则需要调整呼吸方式，以适应非自我习惯的表达方式。掌握正确的换气方法，可以使语言流畅自然。换气不仅是人们正常的生理需求，也是延续语言表达的必要手段。人们可以通过练习增加气息的持续长度。但在语言表达时，不要有意识地用憋气维持发音，这不仅对身体健康不利，也会使语言的流畅度受到影响。从换气能力来看，换气时应能做到："句首换气无声到位，句子中间少量补气，句子之间从容换气，句子结尾余气托送。"换气的方式主要有：正常换气、偷气、抢气和就气。

（一）正常换气

语音表达的正常换气，要求讲者打破原有标点符号的限制，根据内容、感情的需要进行换气。不要见到标点就换气，要确定合适的气口。气口是语言或歌唱中换气的地方。通常，换气是以一个完整的意思为单位，可以是句子，也可以是句群。气口会因人、因表达而异，并没有固定标准。例如：

与中国的大多数城市一样，吉林市也有一条商业繁华的步行街，这条街叫河南街。一百多年前，河南街因建在一条不知名的小河南岸而得名。

上面这段话中，"一百多年前"的前面可以正常换气，因为前后意思比较完整。

（二）偷气

偷气是发音过程中一种无声补充气息的方式。在长句子中，往往没有较大的停顿来换气，这时可以利用短暂的顿挫无声地补充气息。偷气通常补充的气息较少。例如：

保障性住房是与商品性住房相对应的一个概念。保障性住房是指政府为中低收入住房困难家庭所提供的限定标准、限定价格或租金的住房，一般由廉租住房、经济适用住房和政策性租赁住房构成。

在"保障性住房是指政府为中低收入住房困难家庭所提供的限定标准、限定价格或租金的住房"这个长句子中，可以在"所提供的"之后利用短暂的顿挫补充少量气息。偷气之后不会影响句子的完整与连贯。

（三）抢气

抢气是发音过程中一种带有吸气声的补气方式。在长句子、节奏急促或感情强烈的时候，常用抢气方式来补充气息。抢气不仅可以补充气息，气流的摩擦声也可以作为表达感情的一种手段。抢气用得好，可以使语言更具表现力，若使用不当，则会破坏语言的完整性。例如：

你从雪山走来，春潮是你的风采；你向东海奔去，惊涛是你的气概。

在朗读这段歌词的时候，可以在"春潮"和"惊涛"之前用一个抢气的方式，表达情感的激动。

（四）就气

就气虽然像换气，但是实际上并没有补充进来气息。它是虽然有停顿，但由于表达连贯性的需要，不急于补气，而是利用肺中的余气将话说完，这能以使表达更连贯。

二、不同感情色彩中的气息运用

在公共关系的人际交往中,气息的运用无疑是一个微妙而重要的元素。它无声无息地传递着我们的情感状态、内心世界,以及与他人的交往态度。当感情色彩变化时,气息状态也会随着变化,发出不同语气的声音。在公共关系交往中,合理地运用气息能够更好地表达自己的情感和态度,增强感染力和表达能力。下面我们以常见的几种感情色彩来分析语言中不同感情色彩的气息变化。

(一)平和的情感色彩

在公共关系交往中,在某些情况下,人们需要保持中立和客观的态度,这时气息应该保持稳定和平静。因为感情色彩比较平和的时候,呼吸才比较放松、自然,呼吸不快不慢,气息通畅。当人们处于平静、冷静或一般的情绪状态时,气息较为平稳,不会出现明显的波动或变化。语言表达时,介绍性的语言一般都使用这种气息状态。

(二)愤怒的情感色彩

当人们陷入愤怒与敌意的情绪中时,气息则变得重而深沉,如同暴风雨来临前的压抑。有时甚至伴随着急促的呼哧声或喘息,这种气息强烈地传递出负面情绪的信号。它提醒我们应当警惕,避免冲突和无意义的争吵。

(三)愉快的情感色彩

当人们感到高兴、兴奋、自信等积极情绪时,气息通常更加充沛、有力,能够传递出充满活力和热情的信号。这种气息运用可以强调积极向上的情感,增强感染力。当人们心怀喜悦与友好时,他们的气息轻快而平稳,仿佛在向周围的世界传递着温暖和善意。这种气息让人感到舒适、放松,有助于建立起真诚的友谊和良好的人际关系。

(四)凝重的情感色彩

凝重的感情,一般气息比较沉稳,气息的力度比较大,语言表达中常使用较深的腹式呼吸或胸腹联合式呼吸。

(五)紧张的情感色彩

当人们感到紧张或焦虑时,气息会变得短促、浅而快速、不规则,有时甚至会出现呼吸急促的现象。这种气息运用可以强调不安的情绪。这种气息表明人们内心的不安和压力过大,人际交往中需要提供安慰和支持。深呼吸、放松训练或是积极的心理辅导,可以帮助他们缓解紧张情绪,恢复内心的平静。

(六)沉痛的情感色彩

当人们感到悲伤、失望或失落时,情绪往往让气息变得缓慢和沉重。气息沉闷压抑,呼吸的间隔时间长,常伴有大口的吸气。这种运用可以强调情感的深度和悲伤的程度。

气息的运用在公共关系交往中扮演着举足轻重的角色。通过细心观察和分析气息的变化,我们可以更好地理解他人的情感状态,以及如何采取相应的交往策略。这样不仅能提高我们的人际沟通能力,还能增进对他人的理解与关怀。所以,要更加关注气息的运用,努力成为善于洞察人心、善解人意的交际高手。

三、不同场合环境中的气息运用

在公共关系的人际交往中,气息的运用是一门深奥的艺术。在不同的场合和环境中,巧妙地运用气息,对于人际关系的建立和维护至关重要。它能够影响一个人的形象、气质和沟通能力。得体的气息可以增强表达的效果,促进沟通,而不得体的气息则可能导致误解或尴尬。在不同的场合和环境中,气息的运用也有所不同。

(一)正式场合

在正式的商务场合或官方场合的社交活动中,人们往往需要保持一定的仪态和端庄的形象。此时,平稳、深沉的气息能够展现出个人的专业素养和成熟稳重的气质。所以气息的运用要稳重、大气,要保持一定的音量,让对方能够听清楚你的话语,同时语气要平稳、自信,不要过于张扬或者过于自卑。深呼吸和保持平稳的呼吸节奏使声音更加稳定、权威,并有助于展现出冷静和自信的形象。同时,要避免过度的抑扬顿挫或过快的语速,保持适当的节奏。例如,在商务会议上,通过平稳的气息传递出自信和权威性,使对方感受到你的专业能力和领导力。而在面试过程中,气息的运用同样重要。保持深沉、有节奏的气息,能够让面试官感受到你的冷静和专注,增加对你的好感度。

(二)非正式场合

在日常生活中与朋友、家人或同事交流时,气息的运用可以更加轻松、自然和亲切。人际交流要用温和的语气与对方交流,保持轻松愉悦的气息,能够让人感到舒适和亲切。同时注意语言的流畅性和准确性,让对方感受到你的友好和关注,也可以适当运用笑声和幽默感增强交流的效果。

(三)紧张或压力环境

当处于紧张或压力较大的环境中,如面试、谈判或公开演讲等,需要特别注意气息的控制。强烈、稳定的气息可以增强你的说服力。适当提高音调可以吸引听众的注意力,而适当的停顿则可以增强话语的节奏感。保持深呼吸和慢速的呼吸节奏,有助于缓解紧张情绪和保持冷静的思考能力。同时,要避免过度紧张导致气息不畅或声音颤抖的情况发生。

(四)亲密关系

在亲密的朋友聚会或家庭聚会中,气息的运用则更为随意和自然。可以运用幽默、轻松的话题来调节气氛,气息也可以更加流畅、自如。与亲朋好友相处时,开放、放松的气息能够拉近彼此的距离,增强情感纽带。例如,在与伴侣沟通时,气息的运用也需要更加细腻、温柔和贴心。要用柔和的语气和对方交流,同时注意表达出自己的情感和关爱,让对方感受到你的温暖和体贴。运用温暖和柔和的气息能够增强情感表达和沟通能力。

人际交往中气息的运用要根据不同的场合和环境进行调整,以适应不同的需求和情境。合理地运用气息,能够更好地与他人交流沟通、表达情感、传递信息,能够更好地增强人际交往的效果,建立起良好的人际关系,在公共关系交往中游刃有余,赢得更多的尊重与信任。

四、语言表达中常见的呼吸问题

在公共关系交往中,稳定、深沉、有节奏的呼吸不仅可以提升个人的自信与形象,还可以促进与他人的有效沟通。在各种社交场合中,呼吸往往成为我们最容易忽视的细节。但实际上,一个人的呼吸方式往往能反映出其内心的状态,同时也影响着与他人的交往质量。语言表达中常见的呼吸问题主要涉及呼吸的节奏、声音和可见的呼吸动作。

(一)呼吸的节奏

了解并改善自己的呼吸方式,我们才能在公共关系交往中更自信、更从容地应对各种情况,与他人建立更和谐的关系。呼吸中的气息不连贯也是人际沟通中一个不可忽视的问题。在与人交流沟通时,人们有时会不自觉地加快或放慢呼吸的速度,这可能会导致说话断断续续,缺乏连贯性。气息不连贯不仅会影响说话的流畅性,还可能使他人难以理解说话的内容。急促或不规则的呼吸可能暴露出内心的紧张与焦虑。这种不稳定的呼吸节奏不仅会使个人显得缺乏自信,还可能影响到其思考和表达能力。这无疑会增加沟通的难度,甚至可能导致人际关系的紧张。比如,在公众演讲时,一个呼吸急促的人往往会显得语无伦次,给听众留下不佳的印象。保持稳定和适当的呼吸节奏,可以在讲话时给听众留下稳定和专业的印象。

(二)呼吸的声音

在公共关系交往中交谈时,呼吸声过大也是一个令人尴尬的问题。在安静的场合中,过大的呼吸声会显得格外刺耳,这会分散他人的注意力,破坏和谐的氛围,并给人留下不好的印象。有些呼吸声可能是由鼻窦炎、感冒或其他呼吸道问题引起的。有些人感到压力或紧张时,也会出现呼吸急促、声音大的情况,这会让人觉得他们很紧张,或者缺乏耐心和冷静。这种声音在公共关系交往中常常被视为不礼貌或缺乏教养,让人觉得此人缺乏社交的基本礼仪。

(三)呼吸的动作

在某些情况下,人们可以观察到讲话者的呼吸动作,比如胸部的明显起伏。这可能是由于情绪激动或紧张导致的。这些动作会影响讲话者的专业形象。

1. 屏息或浅呼吸

在人际交往中,有些人可能会在吸气后不自觉地屏息或浅呼吸,这会造成喉部紧张,影响气息的通畅和声音的饱满。屏气会造成声音的紧张和挤压,这可能会导致他们显得缺乏活力,或者给人一种冷淡、不关心的印象。注意吸气和呼气的连贯性,不要将吸气和呼气用屏气的方式隔开。当语言表达时需要气息下沉、深呼吸的时候,如果采用胸式呼吸,那么气息就比较浅,声音听感比较柔弱。这一问题一般在女声中更为常见。解决这个问题的方法:首先,要增大吸气量。练习中可以使用心理引导的方式进入适当呼吸状态。例如用"闻花香"来引导深呼吸。可以想象身处空气清新的自然环境中,希望把充满花草清香的气息吸进来。这种意念会帮助我们吸入更多的气息,两肋会随之打开。其次,从动作要领上加以控制。注意运用前面所说的胸腹联合式呼吸的动作要领。

2. 气息量不够用

在人际交往中,气息的重要性不言而喻。气息的不足或缺乏往往会对个人的交流和人际关系产生负面影响。有的人在呼气发声的过程中总觉得气息不够用。出现这种情况一般有两种原因:一是因为吸入的气息量过少;二是使用过程中气息浪费较多,气息用得不正确。第一种情况应注意增加吸气量。第二种情况是因为使用气息中的浪费,不仅要增加吸气量,还要在呼气的过程中堵塞浪费渠道。

吐字松散也是造成气息不够用的重要原因。在咬字过程中,唇的开合和舌的抬落都会不同程度地影响呼出的气流。因此,加强唇舌控制力度也可以起到节省气息的作用。另外,避免过虚的声音也能够减少气息的浪费。在使用低音,尤其是虚弱的低音时,由于声带松弛并留有较大间隙,耗气量最大。略带明亮的中音,声带张力和气息压力都处于适中状态,既可以节省气息,又可使声音放松自然。

3. 气息沉不下去

气息沉不下去对人际交往沟通的影响是显而易见的。首先,这种气息上的问题往往源于内心的紧张和焦虑。当一个人在沟通中气息沉不下去时,他的情绪状态很可能处于一种不稳定的状态。这种情绪状态不仅会影响沟通效果,还可能给对方留下不可靠的印象。其次,气息沉不下去会导致语言表达能力的下降。语言是沟通的基础,而气息则是语言发声的源泉。当一个人的气息沉不下去时,他的声音会显得单薄无力,缺乏表现力。这样的声音往往会让对方感到困惑,无法理解表达者的真实意图。此外,气息沉不下去还会影响到个人的自信心。一个自信的人在公共关系交往中往往能够更好地展现自己,吸引他人的注意。而气息沉不下去则会让一个人在沟通中显得底气不足,缺乏自信。这种不自信的状态会让对方对你的能力和专业性产生怀疑,从而影响对你的评价。

总之,气息沉不下去对人际交往沟通的影响是多方面的。为了改善气息沉不下去的问题,可以尝试通过气息调整(深呼吸)、语言表达、心态调整(放松训练)、冥想或专业演讲技巧训练等方式来提高情绪的稳定性和沟通能力。这些方法不仅有助于改善气息问题,还能进一步提升人际交往中的沟通能力和人际交往能力,有助于在公共关系交往中更好地展现自己,赢得他人的信任和尊重。

五、气息使用中常见的控制问题

在语言表达中,我们的语气、语调、语速等都会受到思想感情的影响。当我们想要表达喜悦、愤怒、悲伤等情感时,我们的气息会自然地发生变化,以适应所要表达的情感。

(一)感情对气息的激发和引领

在日常生活的人际交往中,思想感情对于气息的激发和引领也有着不可忽视的作用。我们的情感状态会直接影响我们的呼吸和气息。当我们感到紧张、焦虑时,我们的气息可能会变得短促、不稳定;而当我们感到放松、愉快时,我们的气息则会变得更加自然、流畅。因此,学会控制自己的思想感情,对于调整自己的气息、保持良好的心态至关重要。

在演讲、朗诵等活动中,我们需要注意控制自己的思想感情,以激发和引领出合适的气息,使语言更加有感染力。我们不是为了用气而用气,用气是为了支持声音,是为了表达。若对呼吸思虑过多,负担过重,反而会使呼吸运动失去平衡,造成被动,应将注意力集

中于所要表达的内容上。思想感情积极运动,气息也会紧紧跟随。在进行有声语言表达的时候,首先要在理解、明确所应表达的思想和真切感受到其中的情绪、情感之后,激发气息运动,再由此带动声音的发出。在实践中增强语言的理解力和感受力,是正确运用气息,增强表达效果的基础。

（二）注意呼吸控制的开源节流

在呼吸控制中,要注意适当增大吸气量,做到"开源",但也并不是吸得越多越好,吸气主要是为了支持发音,发音需要多少气息就吸入多少气息,过多的气息会影响语言的自然流畅。呼气时候的"节流",即控制声音所需要的气流的强弱、急缓、疏密,也并非节省越多越好,气流过于节省会影响声音的下沉,影响感情力度。应当让气息与声音相互配合,自如运用。

（三）呼吸与发音器官活动配合

人的语言发声,是在大脑和发音器官整体活动中形成的。因此,在气息使用中一定要注意和心理活动、口腔吐字器官活动、喉部发声器官活动相配合。呼吸是否正确、到位,要放到语言表达效果中检验,不能只凭感觉,也不能仅以静态的呼吸标准来衡量。

（四）注意科学训练和灵活使用

气息练习要注意科学性。呼吸肌的力量和灵活程度,是呼吸控制达到"自动化"运动的物质条件。在呼吸肌的训练中,日常生活中得不到充分活动的肌肉,像腹肌、膈肌,应列为锻炼的重点。胸腹联合式呼吸是语言表达者需要掌握的重要的呼吸方式,但并不是唯一的方式。要注意根据表达的需要,灵活使用不同的呼吸方式,不能脱离语言表达内容和感情需要,单纯使用一种呼吸方式。

第五节　呼吸控制训练

"气乃音之帅""气动则声发"。气息是人体发声的动力,没有气息声带就不能颤动发声。呼吸控制主要是对气息的控制,可通过对呼吸控制的训练,达到对气息科学有效的运用。

一、胸腹联合式呼吸法

胸腹联合式呼吸法的要领是:吸气后,两肋张开,横膈肌下降,小腹微收。这种呼吸方式由胸腔、横膈肌、腹肌联合控制气息,进气量大,为气息平稳、持久、自如地呼出提供了条件。气息的控制和运用要根据内容及情感表达的需要,要做到"吸气一大片,呼气一条线;气断情不断,声断意不断",把气息的运用作为情感表达的手段。

（一）慢吸慢呼

1. 吸气深,呼气通畅练习

立定站稳或一只脚稍向前,目平视前方,头正,双肩放松,想象在花海中闻到了花的芳香,深吸一口气,你会觉得肺的下部及腰部都充满了气息,小腹收,保持几秒钟,再轻缓地呼出,随着呼出的气可发"xiǎo lán",声音渐渐远去。

2. 吸气深,呼气均匀练习

(1)发出"a"延长音。用慢吸慢呼的动作,深吸一口气,发单元音"a"的延长音。在自己发音最舒服的音域内,声音由小到大,由低到高,由近到远,由弱到强。气息通畅自如,下腭、舌根不紧张,喉部放松,让气流集中打到硬腭前部。

(2)用一口气连续发六个单韵母:a-o-e-i-u-ü,保持恒定的音调和音强。

3. 吸气深,呼气灵活练习

进行数数练习。慢吸气后,气吸八成满,呼气时数1、2、3、4、5……数的速度要慢,吐字要清楚,不紧张,不憋气;发一个音马上闭住声门,不要跑气和换气;发音时喉部放松,气息通畅,直至一口气用完,能数多少就数多少,随着气息控制能力的提高,增加数数的数量。

(二)快吸慢呼

1. 吸气深,呼气通畅练习

当看到高兴的消息时,会快而短促地吸一口气,保持几秒,这样快速地吸气正是快吸。快吸之后发以下音节的延长音,尽量延长呼气时间。

巴(bā)　　拔(bá)　　把(bǎ)　　罢(bà)
低(dī)　　答(dá)　　底(dǐ)　　大(dà)

2. 吸气深,气沉丹田练习

做夸大上声练习。

好(hǎo)　　美(měi)　　满(mǎn)　　跑(pǎo)
仰(yǎng)　　场(chǎng)　　请(qǐng)　　想(xiǎnng)

(三)换气练习

通过以下练习体会和感受换气与补气。

1. 绕口令

出东门,过大桥,大桥底下一树枣,拿着竿子去打枣儿,青的多,红的少。

一个枣儿、两个枣儿、三个枣儿、四个枣儿、五个枣儿、六个枣儿、七个枣儿、八个枣儿、九个枣儿、十个枣儿、九个枣儿、八个枣儿、七个枣儿、六个枣儿、五个枣儿、四个枣儿、三个枣儿、两个枣儿、一个枣儿。

这是一个绕口令,一口气说完才算好。

2.《三字经》片段

人之初,性本善。性相近,习相远。
苟不教,性乃迁。教之道,贵以专。
昔孟母,择邻处。子不学,断机杼。
窦燕山,有义方。教五子,名俱扬。
养不教,父之过。教不严,师之惰。
子不学,非所宜。幼不学,老何为。
玉不琢,不成器。人不学,不知义。
为人子,方少时。亲师友,习礼仪。

香九龄,能温席。孝于亲,所当执。
融四岁,能让梨。弟于长,宜先知。

3. 新闻句段

可通过以下新闻句段进行长句子换气练习。

因为工作忙而忘记缴纳罚款的司机们要注意下面这个消息了,从4月1日起,北京的司机在接到罚单后超过3个月不缴纳罚款或者连续两次逾期不缴纳罚款的,将不会再被扣12分。

<div align="right">(节选自新闻节目)</div>

二、弱控制训练

可通过以下练习进行弱控制训练。

(一)呼吸

吸气深,呼气均匀练习:缓慢持续地发出 ai、uai、uang、iang 四个韵母。

(二)夸大声调

用以下四音节词做夸大声调,延长发音,控制气息的训练。

花红柳绿:huā hóng liǔ lǜ

谈笑风生:tán xiào fēng shēng

鸟语花香:niǎo yǔ huā xiāng

(三)扩展音域

控制气息,扩展音域的训练。

我爱家乡的山和水,山水映朝晖。
花果园飘芳菲,池清鱼儿肥。
沃野千里翻金浪,稻香诱人醉。
山笑水笑人欢笑,歌声绕云飞。

(四)古诗词

苏幕遮

[宋]范仲淹

碧云天,黄叶地,秋色连波,波上寒烟翠。
山映斜阳天接水,芳草无情,更在斜阳外。
黯乡魂,追旅思,夜夜除非,好梦留人睡。
明月楼高休独倚,酒入愁肠,化作相思泪。

蝶恋花
[宋]柳永

伫倚危楼风细细,望极春愁,黯黯生天际。
草色烟光残照里,无言谁会凭阑意?
拟把疏狂图一醉,对酒当歌,强乐还无味。
衣带渐宽终不悔,为伊消得人憔悴。

(五)句段

枝头的柳叶有了淡淡的绿,桃花红了,油菜花飘洒着星星点点的黄,那淡淡的黄色好温馨,在没有阳光的早晨,温暖了我的视线。不知名的野花也开了,那是大地的微笑。蚕豆花开了,还一个月就能吃到青蚕豆了,好像已经闻到了它的清香。还有那玉兰花灿烂地开着,白的如雪,红的似火。

(节选自佚名《感悟春天》)

三、强控制训练

气要吸得深,保持一定量。如果气不够,喉咙会紧张。呼气要均匀、通畅、灵活。可通过以下练习进行强控制训练。

(一)弹发

(1)用京剧老生笑的感觉,吸气后发"hà":"hà-hà-hà-hà-hà",体会气沉丹田。
(2)反复弹发"hēi-hà-hòu",体会膈肌和腹肌的作用。
(3)发"pēng-pā-pī-pū-pāi",体会气息上下贯通,力度加强。

(二)绕口令——数葫芦

金葫芦,银葫芦,一口气数不到50个葫芦。
一个葫芦、两个葫芦、三个葫芦、四个葫芦、五个葫芦……三十个葫芦。

(三)古诗词

满江红
[宋]岳飞

怒发冲冠,凭栏处、潇潇雨歇。
抬望眼,仰天长啸,壮怀激烈。
三十功名尘与土,八千里路云和月。
莫等闲、白了少年头,空悲切。
靖康耻,犹未雪;臣子恨,何时灭。
驾长车踏破,贺兰山缺。
壮志饥餐胡虏肉,笑谈渴饮匈奴血。
待从头、收拾旧山河,朝天阙。

长歌行

<p align="center">[汉]汉乐府</p>

青青园中葵,朝露待日晞。
阳春布德泽,万物生光辉。
常恐秋节至,焜黄华叶衰。
百川东到海,何时复西归?
少壮不努力,老大徒伤悲。

练习的目的主要在于增加气息的吸入量,掌握气息的控制能力,练习气息与吐字发音、与感情表达、与场合环境相结合等方面。

第四章　声带的控制——打开发声通道

人际交往的基本要素包括语言、情感和身体语言。其中,语言是最直接、最基础的交流方式。而声带则是产生语言声音的关键。通过控制声带,我们可以发出清晰、有力、富有感染力的声音,从而更好地传递我们的想法和情感。在公共关系交往中,我们需要不断地调整自己的声音来适应不同的情境和听众。比如,在正式场合,我们需要保持一个稳定、有力的声音来展示自己的权威和自信;而在亲密的交谈中,我们则需要柔和、温暖的声音来增进彼此的感情。这些都需要我们对声带进行精细的控制。如何打开发声通道,提高声带控制能力,这就需要先了解发声原理。

第一节　发声原理

人体中,介于咽和气管之间的部分称为喉,它是发声系统中最具代表性的器官。喉是重要的发音器官,也是发声器官。肺呼出的气流由喉部通过时,使喉中的声带在气流作用下产生振动,发出声音。喉在发音过程中起着承上启下的作用。它是气息作用的目标之一,气流在这里受到阻碍,由于声带的特殊结构,气流可以刺激声带产生振动,发出声音。但喉并不是语音最后形成部位,语音形成的最后部位是在口腔中。在气流作用下由两侧声带构成的声门可以开闭,并在气流作用下产生振动,声门状态的改变可以产生不同的音高和音色。

一、喉部的制声过程

对人声形成的认识,应以通过喉部发出声音的状态和过程为基础。如果把人的发声系统比作一件乐器,喉即是这件乐器中起振动体作用的一部分,声带大体相当于乐器的琴弦、簧片。喉的制声过程是一个复杂的生理过程,涉及呼吸、声带振动、声音共鸣、语音调制等多个步骤。这些步骤需要我们的肺、气管、声带、口腔、鼻腔等多个生理结构的协同工作,才能产生清晰、准确的声音。同时,这个过程也展示了人类语音系统的灵活性和多样性,使我们能够发出不同的声音,从而进行语言交流和表达。

二、声带的制声过程

喉能够发出声音,是由于喉中存在一个特殊的形态结构——声门。声门是喉中由两侧声带构成的可以开闭的结构。声门的特殊结构可以使空气压力产生周期性变化,形成振动。声门是产生元音的基础。

声带的制声过程是一个涉及振动和音高变化的过程。声带的振动过程是这样的:当

声带发出声音时,它们会由长变短逐渐收缩。随着音高由低音向中音升高,声带逐渐变短,声门靠拢力量逐渐增强。由于声带变短,振动面积减小,振动频率增加,这使得声音的高度逐渐增加,由低音变成低中音、中音、高中音。声带开合示意图如图4.1所示。

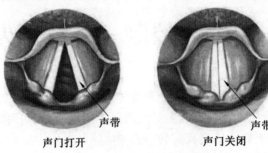

声门打开　　　声带　　　声门关闭　　　声带

图4.1　声带开合示意图

声带的制声过程是一个复杂而精细的过程,涉及声带的振动、气流的调节、共鸣腔体的作用,以及口腔、鼻腔和喉部的调制等多个方面的协同作用。这些因素共同决定了我们发出的声音的音质、音量、音调和音色,使得我们的语音和歌声能够传达丰富的情感及信息。

三、发音时正确用声

在学习的初始阶段,应学会使用自然放松的声音,这种声音多用于一般介绍性语言和平和的感情色彩。随着表达能力的逐步提高,再去寻求更为丰富的声音变化。放松自然的声音具有如下特点:

(1)音高应该适中。不要使用过高或过低的声音,如果日常生活口语音高正常,应接近日常口语发音。

(2)音色不要过紧。不要使用挤压的声音。声音演播中由于缺少明确的交流对象,不容易把握自己的声音。此时可设想一个就在自己面前的虚拟交流对象,以控制自己的声音。过度、兴奋、紧张也会使声音绷紧,应适当放松自己的情绪。

(3)音量不要过大。在使用话筒和电子设备作为社交传音工具时,话筒和电子设备可以放大声音,因此不必在话筒前使用过大音量。音量过大,容易拔高和挤压声音,让人从听觉上感到不适。如果不是特殊的感情需要,应适当使用自己的音量。正确的用声方式不仅可以提高语言的可理解性和感染力,还可以保护嗓子,避免嗓音问题的发生。

四、发音与声音特性的关系

人声和自然界其他声音一样,也具有音高、音量、音色等几种声学特性。人声的声音特性与声带振动状态有着密切的关系。

(一)音高及其变化

音高主要由声带振动的频率决定。当声带振动得更快时,产生的声音的音高就更高;当声带振动得更慢时,音高就更低。这种振动频率的调整是通过改变声带的张力和长度来实现的。人在发音时,声带张力越大,声音可能越高,相反则可能越低,这和琴弦的松紧

与音高的关系是一样的。声带振动的质量不能仅从声带的长短去认识,应从参与振动部分的整体去认识。从图4.2中四个简图的比较,可以看出声带振动质量与音高的关系。

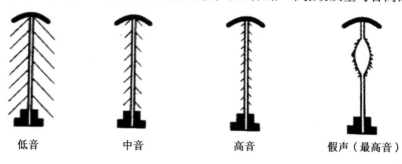

图4.2 声带振动质量与音高的关系

在保证音色和谐的前提下,人支配自己的音调发生高低变化的能力范围,在艺术发声中称为音域。音域的宽窄,是发声能力的重要标志之一。为适应嗓音工作需要,宽展的音域为所有艺术语言工作者所追求,它与发声过程中主动支配喉的技巧,以及呼吸的技巧都有密切的关系。

(二)音量及其变化

音量及其变化是指声音的强弱及其变化。音量或声音的响度,主要由声带振动的振幅决定。振幅越大,声音的音量就越大;振幅越小,声音的音量就越小。振幅的调整是通过改变呼吸的力度和声带的紧张度来实现的。

(三)音色及其变化

音色是指声音的感觉和特性,它受到多种因素的影响,包括声带的形状、大小、厚度以及声带的振动模式。每个人的音色都是独特的,这是由于每个人的声带结构、发声方式和共鸣腔体的形状等因素都不同。因此,即使两个人唱同一首歌,他们的音色也可能完全不同。音色可以通过后天的学习和训练来改变。例如,通过练习发声、唱歌、演讲等,可以改变声带的振动方式和声音的共鸣效果,从而使音色更加圆润、自然、有力量。

音色是声音的独特品质,实际上包括两个具体概念(语音音色和嗓音音色)和一个相关概念(声音色彩)。

1. 语音音色

语音音色是指声音的特色,也可以理解为声音的本质或音质。它是使不同的声音能够相互区别的最基本的特征。在语言表达中,音色美要求发音纯正、吐字清晰、字正腔圆、语流顺畅。音色的圆润优美,本身就充满无穷魅力,可以让人产生"余音绕梁,三日不绝"的感觉。

(1)语音音色可以影响说话者的初步印象。

温暖、柔和的音色往往能够让人感到舒适和亲切,而尖锐、刺耳的音色会让人感到不悦或紧张。这种初步印象会影响人们对说话者的态度和行为,进而影响双方之间的交往。

(2)语音音色可以传达个人的身份和个性。

每个人的语音音色都是独一无二的,它反映了我们的生理结构、文化背景和个人经

历。通过倾听对方的语音音色,我们可以感知到对方的个性特点,如开朗、内向、自信或谦虚等。这种感知有助于我们更好地理解对方,并与其建立更加深入的联系。

(3)语音音色可以影响人们之间的信任感。

在公共关系交往中,信任是一个重要的因素。稳定、诚实和自然的语音音色通常可以增强他人对我们的信任感。而紧张、犹豫或假装的语音音色可能会破坏信任,让人对我们的话产生怀疑。

(4)语音音色可以影响人们之间的互动方式。不同的语音音色可能会引发不同的反应。例如,柔和、友好的音色可能会鼓励对方更加开放和坦诚,而强硬、命令式的音色可能会让对方感到被威胁,从而采取防御性的态度。

(5)语音音色可以影响人们之间的沟通交流。

清晰、有力的音色更容易吸引听众的注意力,使信息更容易传达。相反,含糊不清或过于柔和的音色可能会使信息变得模糊或难以理解。因此,在公共关系交往中,选择适当的语音音色对于确保有效的沟通至关重要。

语音音色在公共关系交往中的作用并不是绝对的。除了语音音色之外,还有其他因素,如面部表情、肢体语言、语言内容等也会影响人际交往的效果。因此,在公共关系交往中,我们应该综合考虑各种因素,灵活运用自己的语音音色,以更好地与他人建立联系和沟通。

2. 嗓音音色

人们在熟悉的交际范围内,往往听其声就可以知其人。这种在语音音色以外所反映出的发音个体所具有的本质性特征,可以称为嗓音音色。嗓音音色,即声音的质地、特色,可以在很大程度上影响我们在公共关系交往中的交流效果和印象形成。我们可以通过调整自己的嗓音音色来更好地与他人进行交流,建立良好的人际关系。同时,我们也可以通过观察他人的嗓音音色来更好地理解他们的情绪状态和性格特征,从而更好地与他们进行互动。

(1)嗓音音色与信任感知。

嗓音音色可以影响我们对他人的信任度感知。一般来说,深沉、稳定、节奏均匀的嗓音往往被认为是诚实和可靠的,因此更容易赢得他人的信任。相反,尖锐、不稳定或变化无常的嗓音可能会引发疑虑,影响信任的建立。

(2)嗓音音色与权力感知。

嗓音音色也可以影响我们对他人的权力感知。例如,深沉、有力的嗓音通常被认为具有更高的权威性和领导力,因此,这种嗓音音色的人往往被视为更有可能担任领导职务。

(3)嗓音音色与社交吸引。

嗓音音色还可以影响我们的社交吸引力。一些研究表明,柔和、悦耳的嗓音会让人觉得更有魅力、更吸引人。而嗓音尖锐或刺耳的人会被视为不太受欢迎。

(4)嗓音音色与沟通风格。

不同的嗓音音色会引导我们采用不同的沟通风格。例如,柔和的嗓音更适合进行细致入微的交流和情感表达,而有力的嗓音则更适合进行权威性的陈述和决策。

(5)嗓音音色与清晰表达。

如果一个人的嗓音清晰、洪亮,那么在与他人交流时,对方更容易理解他的意思。相反,如果嗓音含糊不清,那么可能会导致交流障碍,使得对方难以准确理解所要传达的信息。

(6)嗓音音色与情绪状态。

柔和、温暖的嗓音会让人感到舒适和放松,而尖锐、刺耳的嗓音则会让人感到紧张或不安。通过嗓音音色的变化,我们可以更好地理解对方的情绪状态,从而更好地进行人际交往。

(7)嗓音音色与性格特征。

低沉、有力的嗓音会让人觉得说话者是一个自信、坚定的人,而柔和、细腻的嗓音则会让人觉得说话者是一个温柔、体贴的人。这些性格特征在公共关系交往中更容易获得他人的好感。

嗓音音色在公共关系交往中可以影响我们的交流效果、信任度、权力感、吸引力以及沟通风格。因此,了解并善于运用自己的嗓音音色,可以帮助我们更好地进行人际交往,建立良好的人际关系。同时,了解他人的嗓音音色也可以帮助我们更好地理解他们,更有效地与他们进行交流。

3. 声音色彩

声音色彩是人通过听觉所获得的对于一种声音的综合印象。声音色彩又称音色或音质,是指发音过程中持续表现出的具有个人风格的声音特点。这种声音特点由发音的音高、响度、速度和音色混合而成,并且受到发音器官的个体差异,以及发音人的社会背景、感情状态和具体语境的影响。

(1)声音色彩可以传达出说话者的情感状态。

例如,当某人的声音低沉、缓慢时,可能会传达出一种悲伤或沉思的情感;而当声音高亢、快速时,可能会传达出一种兴奋或激动的情感。这些情感状态可以通过声音色彩的变化来感知和理解,从而帮助我们在公共关系交往中更好地理解和感受他人的情感。

(2)声音色彩可以影响对他人的印象和认知。

不同的声音色彩会给人不同的感觉,比如有些人的声音温暖而有爱,会让人感到亲切和舒适;而有些人的声音尖锐而刺耳,会让人感到不适和排斥。这些印象和认知会影响我们在公共关系交往中的态度和行为,甚至会影响我们与他人的关系。

声音色彩可以传达情感、影响对他人的印象、影响沟通效果、建立和维护信任以及展现个人个性和风格。因此,在公共关系交往中,我们应该重视自己的声音色彩,尽量让自己的声音显得温暖、亲切、真诚,以建立良好的人际关系。学会使用它来增强我们的交流能力和影响力,从而建立更好的人际关系。同时,我们也应该学会倾听他人的声音色彩,以更好地理解他们的内心世界和需求,从而更好地与他们进行交流和互动。

第二节 声 带 控 制

声带是人类发声的关键器官,位于喉咙内部,通过振动产生声音。这种声音是人类语言交流的基础,使我们能够表达自己的思想、情感和意图。声带,也称声壁,是发声器官的

主要组成部分,位于喉腔中部。它由声带肌、声带韧带和黏膜三部分组成,左右对称。声带的固有膜是致密结缔组织,在皱襞的边缘有强韧的弹性纤维和横纹肌,因此具有较大的弹性。两声带之间的矢状裂隙被称为声门裂。

声带的主要功能是发声。我们在发声时,两侧的声带会拉紧,使中间的缝隙变窄甚至几乎关闭。从气管和肺冲出的气流会不断冲击声带,引起振动而发声。因此,声带的长短、松紧和中间缝隙的大小,都会影响到声调的高低。成年男子声带长而宽,女子声带短而狭,成年男性的声带一般比女性长而宽,这也是女性声调普遍比男性高的原因。

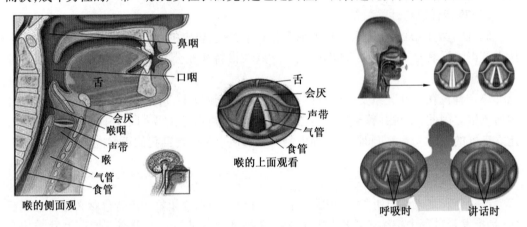

图4.3 声带示意图

为使嗓音达到纯净、自然、持久、丰满和富于变化的境界,需在喉部放松的状态逐步实现喉部发声能力和声带控制使用能力的提高。通过声带产生的声音,我们能够发出各种音节、字词和句子,从而进行口头交流。这种交流方式使人们能够直接、实时地传达信息,增进彼此之间的理解和沟通。在生活中,高音类型的人一般声带、声道较短,低音类型的人则较长。高音类型的人一般身材较矮、体型较胖、脸型圆、颈较短、五官较纤小,而低音类型的人则相反。

通过声带的训练和科学发声也能够提升人际交往的效果。通过科学用声训练,我们可以更好地控制自己的声音,包括音调、音量、语速等,以便表达自己的意图和情感。此外,还可以提高声音的清晰度和响亮度,使自己的声音更具吸引力和说服力。这些技能的提升,无疑会增强人们在公共关系交往中的影响力和表达能力。在进行发声能力锻炼之前,应首先认识自己的嗓音条件。通过严格的基本功训练,提高喉和声带的发声能力。主要应包括扩展音高音域的训练,扩展动力音域的训练和声音色彩变化的训练。

一、扩展音高音域的训练

音域的宽窄是在音色和谐前提之下的音高变化能力的反应。在读同一篇稿件时,未经训练的人的音高运动幅度和播音专业人员大不一样。在播音表达方式中,音高运动幅度最大的是朗诵,作为播音专业人员只依赖于自然发声能力,在音域方面是远远不能满足需要的。扩展音域可以采用以下两种方法。

（一）螺旋式上绕、下绕练习

用 a 或 i 音，从说话的自然音高中的某一个音开始，持续发音，逐渐"环行上绕"，即向高音扩展，而后再由刚才达到的、力所能及的高音逐渐"环行下绕"，周而复始，循序渐进。环行上绕下绕示意图如图4.4所示。

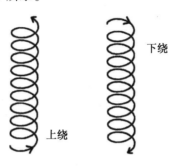

图4.4　环行上绕下绕示意图

（二）阶梯式升高、降低练习

首先可用单一元音或单一音节，从说话的自然音高中的某一个音开始，一次次地接连发音，一个音阶、一个音阶地逐次升高或降低。

在单元音、单音节的练习之后，可发展到语句练习，即在保持合理语势情况下，整体提高或降低音调。这种练习也是依照音阶的感觉，逐次升高或降低，周而复始，循序渐进。

二、扩展动力音域的训练

动力音域即音量变化能力。不同播音表达方式的音量变化幅度不同，绝大多数人依照交谈式、播讲式、播报式、宣读式、朗诵式逐次加大。扩展动力音域可采用以下方法：设想不同的听众人数，不同的交流距离，采用不同的表达方式。训练时，首先使用格律诗或文告类稿件，而后再向其他文体稿件过渡。以朗读文稿为例进行扩展动力音域的训练，在朗读上进行扩展动力音域的训练，主要涉及调整发声方式、呼吸控制和音量的变化等方面。以下是一些具体的训练方法。

（一）音域热身练习

在朗读之前，先尝试放松喉咙和面部肌肉。过于紧张的肌肉会限制你的音域和发声质量。进行一些热身练习可以帮助你放松喉咙和口腔，为后续的音域扩展做好准备。进行口腔灵活性练习，如"a-e-i-o-u"的连续发音，助于打开口腔，为发出更宽广的音域做好准备，感受声音的流动。

（二）深呼吸的练习

深呼吸是扩展音域的关键。通过深呼吸，可以获得更多的气息支持，从而更容易发出高音。在朗读时，试着将气息深深地吸入肺部，然后慢慢地呼出，同时发出声音。

（三）音域音阶练习

从低音到高音，逐步进行音阶练习。可以先从舒适的中音区开始，然后逐渐尝试更高

的音阶。在每个音阶上停留一段时间,确保声音稳定且自然。

(四)音量控制练习

在朗读中,音量的变化也是扩展音域的一部分。我们可以尝试在不同的音量水平上朗读同一句话,从轻声细语到大声疾呼,逐渐提高音量控制能力。在朗读中,不仅要关注声音的音高,还要关注声音的起伏和变化。调整声音的强弱、快慢和节奏,可以丰富我们的朗读表现,并使其更具吸引力。

(五)声音共鸣练习

在朗读时,尝试将声音聚焦在一个特定的点或区域,如口腔的某个部分或喉咙的某个深度。这有助于我们更好地控制声音的共鸣和音高。共鸣是使声音更加圆润和富有表现力的关键。在朗读时,试着将声音放在不同的共鸣区域,例如连续发"a-ang-eng"三个音,感受不同共鸣带来的声音变化。

(六)音域语调练习

语调的变化可以帮助我们更好地表达情感和语气。在朗读时,试着使用不同的语调来传达不同的情感,如升调、降调、平调等。观察和模仿那些具有宽广音域和良好发声技巧的专业人士,如优秀的演讲者、演员或广播员。从他们的朗读中汲取灵感,并尝试模仿他们的发声方式和技巧。

扩展动力音域的训练是一个持续不断的过程,需要多方面的努力和练习。结合上述方法和技巧,并在日常朗读实践中不断尝试和调整,可以逐渐扩展自己的音域,提高发声能力,使朗读更具表现力和吸引力。

三、声音色彩变化的训练

声音在人际交往沟通中所要表达的思想感情是千变万化的,在不同场合、不同地点、不同环境下,也应有与之相适应的色彩变化。声音色彩变化最主要的表现为虚实变化。实声是声带较为紧密靠拢时发出的声音,虚声是声带较为松弛,声门适度开启时发出的声音。丰富的虚实变化与多层次的音高、音量、音长的变化配合,便形成了多姿多彩的声音样式。日常生活中人际交流是以"以实为主,虚实结合"的音色为基本色彩声音的,其所有音色的变化,都是在此基础上的变化形式。"以实为主,虚实结合"的音色,使听众感到结实又不过分明亮,柔和又不显虚空。这种音色是在声带张弛适度的情况下发出的。"以实为主,虚实结合"的音色可以通过如下方法获得:

第一步:在音高、音量比较自然和"宽窄"适度的情况下,发出实声的 a 或 i 的长音。

第二步:基本状态不变,只稍稍放松气力,在带有少许"回音"感的情况下,再次发音。此时,便是"以实为主,虚实结合"的音色。

在取得基本音色的明确印象之后,再进行多层次虚实对比变化练习:

(一)对比练习

(1)单元音对比,如:

a(实)——a(虚)　　　　　　i(实)——i(虚)
a(虚)——a(实)　　　　　　i(虚)——i(实)

a(实)——i(虚)　　　　　　　i(实)——a(虚)

(2)词语对比,如:

啊(实)——啊(虚)　　　　　　啊(虚)——啊(实)

大海(实)——大海(虚)　　　　大海(虚)——大海(实)

大海啊(实)——大海啊(虚)　　大海啊(虚)——大海啊(实)

(二)过渡练习

(1)单元音过渡,即从实到虚再到实的过渡变化,如:

a(实)——a(虚)——a(实)

(2)语词过渡,从实到实虚/虚实再到虚的过渡变化,如:

大(实)——海(实虚)——啊(虚)

大(虚)——海(虚实)——啊(实)

(3)综合练习。以思想感情运动幅度较大的文学作品,如诗歌、散文为练习材料较为适宜。根据内容及思想感情表达的需要,运用虚实音色的变化。如:

日照　　香炉　　生　　紫烟,
(实虚)——(虚)——(实)——(虚)
遥看　　瀑布　　挂　　前川。
(虚实)——(实)——(虚)——(实)
飞流　　直下　　三　　千尺,
(实虚)——(虚)——(实)——(虚)
疑是　　银河　　落　　九天。
(虚实)——(实)——(虚)——(实)

一篇作品在运用有声语言表达时,肯定是色彩纷呈,绝非一种样式。而基本功训练却往往是刻板、单调的,只有扎实的基本功,才能让我们的表达技巧得以丰富和纯熟。

科学用嗓,保护声带的健康状况对人际交往产生直接影响。如果声带受到损伤或疾病的影响,可能会导致声音变得嘶哑、低沉或无力,影响人们的交流和沟通。在这种情况下,人们可能会感到困扰,甚至产生自卑感,从而影响他们的人际交往能力。因此,保持声带的健康对于人际交往的顺利进行至关重要。通过保持声带的健康、进行专门的训练以及了解和尊重不同文化对声音的期望,我们可以更好地利用声音这一重要工具,增强自己在公共关系交往中的影响力和表达能力。

第五章　口腔的控制——吐字归音要圆润

吐字清晰、准确，腔调圆润、自然，不仅能够增强语言的美感，还能够提升沟通的效果，为人际交往打下良好的基础。日常生活中，生动的语言是富于变化的，其吐字是错落有致的，该强则强，当弱则弱。字与字，词与词之间并不是同等对待，需要突出的字可能发音时间较长，吐字也较工整，而那些不需突出的字则弱化，吐字相对松散些。正是这种丰富的吐字变化，再配合以声音的抑扬起伏，构成了一个富于变化的生动的语言世界，表达出人们多样的思想和丰富的感情色彩。

"开口字正腔圆"是吐字归音和口腔控制的综合体现。它要求说话者在发音时，不仅要准确发出每一个字音，还要使腔调自然、圆润。这样的语言表达方式不仅能够使信息更加清晰地传递，还能够增强语言的感染力，使听者更容易产生共鸣。在公共关系交往中，开口字正腔圆的人往往能够更容易吸引他人的注意，建立良好的人际关系。

第一节　吐字归音

吐字归音是指将音节中的声母、韵母和声调正确发出，使听者能够清晰地听到每一个字音。在公共关系交往中，吐字归音直接影响信息的传递效果。如果说话者吐字含混不清，可能会造成听者无法准确理解其所说内容，有时甚至还会造成误解，产生不可预料的严重后果。因此，要掌握正确的吐字方法，达到吐字准确清晰、圆润动听和富于变化，以便完美地表达出语音中所蕴含的思想感情。良好的吐字归音能够使信息更加准确地传递，增强双方的沟通效果。与口腔控制方式不同，吐字归音作为一种吐字方法。它所强调的是吐字的动态控制，是对发音动作过程的控制，实际上是一种经过加工的艺术化的发音方式。

一、吐字归音"吐字如珠"

在普通话中声韵调特别重要，因为声韵调是普通话最根本的基础。只有声韵调发音准确，才能做到吐字归音到位，也才能把普通话说好。吐字归音主要讲究口腔控制。我国传统说唱中形容圆润的吐字为"吐字如珠"，意为使吐字达到清晰有力、珠圆玉润的境界。这种说法形象地勾画出字音的圆润与吐字动作之间的密切关系。所以说吐字归音是语言表达的重要基本功，尤其对于播音员和主持人来说，更需要达到吐字准确、清晰、圆润、集中和流畅。正是这种丰富的吐字变化，配合声音的抑扬起伏，构成富于变化的、生动的语言世界，表达出人们多样的思想和丰富的感情色彩。

二、归音要领"字正腔圆"

吐字归音是根据汉语语音特点,将一个音节的发音过程分为"出字""立字""归音"三个阶段。出字要叼住弹出,立字要拉开立起,归音要到位弱收。通过对每一阶段的精心控制,使吐字达到清晰有力、珠圆玉润的境界。吐字归音的使用是使字音清楚、准确、完整、饱满的传统发音手段。

在播音主持语言中,要求发音能够字头有力,叼住弹出;字腹饱满,拉开立起;字尾归音,趋向鲜明;整个字音成"枣核形",注意声调的到位。而吐字归音在语流中的体现,是各个步骤融会贯通,服从语流整体变化需要,做到既字正腔圆又自如流畅。

(一)字头有力,叼住弹出——出字

字头的处理,又称"出字"。出字要求声母的发音部位准确,出字要有一定力度,即弹发有力,要能够"叼住弹出"。"叼住"是对声母的成阻与持阻阶段而言的,也称咬字阶段,主要包含这样几个意思:第一,声母发音的过程中形成阻碍的肌肉要有一定的紧张度,阻气有力;第二,咬字的力量要集中在相应部位的中纵线而不是满口用力;第三,在音节发音中,韵母起头的元音的唇形会"前移"到声母上,成为声母的"临时唇形",声母的唇形要合适、着力,特别是与"齐、合、撮"三呼结合的声母;第四,要有"叼"东西的巧劲儿,即叼字的力度要控制得当,不能咬得过紧,但也不能咬得过松。

"弹出"是指声母除阻阶段的控制,要求轻捷而有力,像弹出弹丸,不黏不滞。这个阶段需要控制好声母和韵母的关系,主观感觉是把声母发音咬字的力度巧妙地"传导"到韵母上去,把字音"弹"出去。在字头的处理上,声母和介音(韵头)的关系很重要。而出字是指头(声母)和颈(介音,也叫韵头)的发音过程,即"咬字"阶段。咬字要求干净利落、弹发有力,并与韵头迅速结合。比如"电(diàn)"和"段(duàn)"声母虽然相同,但实际发音过程中却是不同的,前者受介音的影响唇形是扁的,后者则唇形是圆的。因此在咬字的过程中,在重视成阻部位肌肉控制的同时,还必须格外重视唇形的使用,开、齐、合、撮不同,咬字的要领也各异。零声母音节的出字也需要为字头附加一定的力度,才能使整个音节鲜明清晰。如:电 diàn,d 是字头,i 是韵头,a 是字腹,n 是字尾,其示意图如图 5.1 所示。

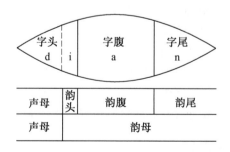

图 5.1 "电 diàn"字头、字腹和字尾示意图

(二)字腹饱满,拉开立起——立字

对字腹的处理又称"立字",要求字腹饱满、拉开立起,做到开口音稍闭,闭口音稍开。

立字是指韵腹(字腹)的发音过程。韵腹的发音应有"拉开立起"之势,要"立得住",字音要能"立起",因而又称"立字",即做到字腹饱满。

字腹饱满是指主要元音发音清晰完整、共鸣充分,在听感上有较为饱满的感觉。拉开立起是指主要元音开度足够大时,值够长,使其响亮、圆润,有字音在口腔中竖着展开的感觉,仿佛整个字音在口腔中"立"起来了。立字的过程实际上就是在一个音节里突出字腹的过程。

所以在汉字音节中,口腔开合度最大、泛音共鸣最圆润饱满、声音最明朗响亮的就是韵腹(主要元音)。再加上韵腹是声调(字神)的主要体现者,声调和韵腹充实的声音结合在一起,在有声语言中形成抑扬顿挫的语言音韵美。即在牙关打开的前提下,随着上腭"立"起来,以取得清晰的音色和较丰富的泛音。

(三)字尾归音,到位弱收——归音

归音是吐字归音过程中对字尾的处理,归音是指字尾(尾音),指音节发音的收尾过程。要求字尾弱收到位,肌肉由紧渐松,口腔随之由开渐闭、渐松。归音干净利索,趋向鲜明,既不可拖泥带水留尾巴,也不可唇舌"不到家"。其做法是力渐松,气渐弱,口渐闭,声渐止;意思是尾音节收音时应注意用减弱的声波来收束音尾,不要改变口腔的大小,不可"吃字""倒字""丢字"。"吃字"即吃了字头,出字不好;"倒字"即韵腹发音有毛病,字没立住;"丢音"即归音不到家,丢了字尾。一定要注意字尾归音。

字尾归音,是指字尾部分应发音完整,不应虎头蛇尾,只顾字头、字腹,不顾字尾。字尾不归音是生活语言中常见的发音现象,这是因为字尾元音多为开口度较小的元音,再加上所处的弱化地位,发音时只需大致显露出字尾去向就能使人听清,不致引起误解。

三、枣核形音"清晰圆润"

在语言表达时,如果能恰当地运用吐字归音技巧,做到字头有力、字腹饱满、字尾归音到位,而且头、腹、尾之间衔接自然、过渡流畅,就会使整个字音准确、清晰和圆润,自然形成一个"枣核形"。其实每一个汉字的吐字发声过程特别像是一个枣核形状或绿橄榄形状,两头尖中间鼓。我们吐字归音时要像生机勃勃的绿色橄榄一样圆润而饱满,如果每个字的头、腹、尾吐字归音不到位,就像皱巴巴的橄榄一样干瘪又不好看。"枣核形"本身是一个整体,整个字音不能被机械地分割,而是在咬字器官互相协调、自如滑动的过程中完成的,整个发音过程要有滑动感、整体感。

"枣核形"是随着语言内容和情感的变化,随着语流中音节的疏密变化而不断变化的,其大小、浓淡、虚实都是不一样的。实际运用时,"枣核形"总体上是小颗粒的,而且变化丰富。在追求吐字相对整齐的同时,又要错落有致,适合具体的语旨情境,才能更好地传情达意。否则容易导致刻板、机械,反而会影响表达和传播。

四、吐字归音"训练有法"

普通话音节分为声母、韵母(韵头、韵腹、韵尾)、声调,也可作字头、字颈、字腹、字尾、字神。对各部分发音的要求如下:

字头:叼住弹出,部位准确。

气息饱满,结实有力。
短暂敏捷,干净利落。

字颈:定型标准,过渡柔和。
肌肉紧张,次于声母。
音短气弱,准确自然。

字腹:拉开立起,气息均匀。
音长声响,圆润饱满。
窄韵宽发,宽韵窄发。
前音后发,后音前发。
圆唇扁发,扁唇圆发。

字尾:尾音轻短,完整自如。
避免生硬,突然收住。
归音到位,送气到家。
干净利索,趋向鲜明。

字神:阴阳上去,高扬转降。

做到颗粒饱满、吐字如珠,在语流中连贯自如,就会产生"大珠小珠落玉盘"的艺术效果。字音规范了,才能使声音圆润集中,达到字正腔圆。

(一)字头训练

1. 双唇音

吃葡萄不吐葡萄皮儿,不吃葡萄倒吐葡萄皮儿。

白庙外蹲一只白猫,
白庙里有一顶白帽。
白庙外的白猫看见了白帽,
叼着白庙里的白帽跑出了白庙。

2. 唇音

我们要学理化,
他们要学理发,
理化理发要分清,
学会理化却不会理发,
学会理发也不懂理化。

3. 舌尖中音

 白石塔,白石搭,
 白石搭白塔,
 白塔白石搭,
 搭好白石塔,
 白塔白又大。

 调到敌岛打特盗,
 特盗太刁投短刀,
 挡推顶打短刀掉,
 踏盗得刀盗打倒。

4. 舌根音

 哥挎瓜筐过宽沟,
 赶快过沟看怪狗。
 光看怪狗瓜筐扣,
 瓜滚筐空哥怪狗。

5. 舌面音

 氢气球,气球轻,
 轻轻气球轻擎起,
 擎起气球心欢喜。

6. 翘舌音

 史老师讲时事,常学时事长知识。
 时事学习看报纸,报纸登的是时事。
 常看报纸要多思,心里装着天下事。
 知识从实践始,实践出真知。
 知道就是知道,不知道就是不知道。
 不要知道说不知道,也不要不知道装知道。
 老老实实,实事求是,
 一定要做到不折不扣的真知道。

7. 平舌音

 四是四,十是十,
 十四是十四,四十是四十。
 十不能说成四,四也不能说成十。
 假使说错了,就可能误事。

(二)四呼训练

 "四呼"是我国传统语言学上的术语。音韵学家将韵母分为开口、合口两类。按照韵母把字音分成开开口呼(开)、合口呼(合)、齐齿呼(齐)和撮口呼(撮)四类,合称四呼。

四呼的分类如下:
①开口呼韵母:韵腹不是 i、u、ü 的韵母。
②齐齿呼韵母:韵腹或韵头为 i 的韵母。
③合口呼韵母:韵腹或韵头为 u 的韵母。
④撮口呼韵母:韵腹或韵头为 ü 的韵母。
四呼韵母表见表5.1。

表5.1 四呼韵母表

	开口呼	齐齿呼	合口呼	撮口呼
单韵母	-i(前)	i	u	ü
	-i(后)			
	a	ia	ua	
	o		uo	
	e	ie		üe
	ê			
	er			
复韵母	ai			
	ei			
	ao	iao		
	ou	iou		
鼻韵母	an	ian	uan	üan
	en	in	uen	ün
	ang	iang	uang	
	eng	ing	ueng	
			ong	iong

1. 开口呼

开口呼是 a、e 等除了韵头为 i、u、ü 为韵头(还包括至 zhi、zi 等音节的-i 韵母)的韵母。

题菊花

[唐]黄巢

飒飒西风满院栽,
蕊寒香冷蝶难来。
他年我若为青帝,
报与桃花一处开。

2. 齐齿呼

齐齿呼是主要元音为 i 和韵头为 i 的韵母。

画眉鸟
[宋]欧阳修
百啭千声随意移,
山花红紫树高低。
始知锁向金笼听,
不及林间自在啼。

3. 合口呼
合口呼是主要元音为 u 和韵头为 u 的韵母。

早春呈水部张十八员外
[唐]韩愈
天街小雨润如酥,
草色遥看近却无。
最是一年春好处,
绝胜烟柳满皇都。

4. 撮口呼
撮口呼是主要元音为 ü 和韵头为 ü 的韵母。

别董大
[唐]高适
千里黄云白日曛,
北风吹雁雪纷纷。
莫愁前路无知己,
天下谁人不识君。

(三)综合训练

字头:咬住,弹出,部位准确,气息饱满,结实有力,停止敏捷,干净利落。

字腹:拉开,立起,气息均匀,音长适当,圆润丰满,窄韵宽发,宽韵窄发,前音后发。后音前发,圆音扁发,扁音圆发。

字尾:尾音较短,完整自如,避免生硬,归音到位,送气到家,干净利落,趋向鲜明。

1. 吐字归音练习

练习提示:采用慢速播报记录新闻、散文和朗读古诗词的方式,体会并掌握音节的吐字归音。练习时应放慢发音速度,以加深对音节发音过程的细微体验。

(1)记录新闻。

中国原创歌剧《赵氏孤儿》近日在香港文化中心大剧院上演。歌剧讲述了春秋时期晋国贵族赵氏孤儿赵武长大后为家族复仇的故事。国家大剧院邀请众多海内外艺术家们联手,将这个经典故事赋予新貌,呈15°倾斜的独特舞台设计,优美的唱段等都让香港观众感受到了内地原创歌剧的魅力。

(2012年3月27日中央电视台《新闻联播》)

(2)诗词练习。

望庐山瀑布
[唐]李白

日照香炉生紫烟,遥看瀑布挂前川。
飞流直下三千尺,疑是银河落九天。

破阵子·为陈同甫赋壮词以寄之
[宋]辛弃疾

醉里挑灯看剑,梦回吹角连营。
八百里分麾下炙,五十弦翻塞外声。
沙场秋点兵。
马作的卢飞快,弓如霹雳弦惊。
了却君王天下事,赢得生前身后名。
可怜白发生!

2. 吐字工整练习

练习提示: 新闻播报是吐字幅度相对较大、吐字力度较均匀的一种话语样式。练习吐字要注意咬字的力度,字头要有力。在稳定持重的同时,吐字随语势的流动有一定的跳跃感。

海南省全面加快洋浦开发区的建设,实现国际旅游岛新型工业与现代服务业的"双轮驱动"。海南省将开发区外以及填海形成的89平方千米规划区划入洋浦经济开发区。面积从原来的31平方千米增加到120平方千米;授予洋浦经济开发区管委会行使省级行政管理权,实行集经济、社会、行政等职能于一体的管理模式。

(2012年3月26日中央电视台《新闻联播》)

第二节 口腔控制

口腔控制是指通过调整舌位、唇形和口腔内的气流等因素,来控制发音的质量和音色。在公共关系交往中,口腔控制能够影响到听者对说话者的印象和感受。一个能够轻松掌握口腔控制技巧的人,其语言会显得更加自然、流畅,给人留下良好的印象。相反,如果说话者口腔控制不佳,可能会导致发音生硬、含糊不清、不自然,甚至产生语音障碍,影响人际关系的建立和发展。

为了达到语音表达的吐字要求,使字音听起来准确、清晰且富于美感,吐字分为口腔状态调整和吐字动作过程处理两部分,即吐字的静态控制和吐字的动态控制。吐字的静态控制主要是指口腔状态的调整,也可称为口腔控制。它是对口腔各部分的自然常态做适度调整,使其满足吐字归音的需要。在口腔各部分自然常态中,有些人讲话时软腭较为松弛,软下垂是一般口语的常态,也是造成日常口语吐字不够清晰的重要原因。如有的人说话时噘唇,造成吐字含混,其原因可能是生理因素,也可能是习惯因素的影响。对这类情况,需要具体分析,有针对性地对口腔状态进行调整。将吐字的口腔状态调整称为静态

控制,这种调整后的口腔状态贯穿在整个发音过程中,构成发音动作的基础。

在公共关系交往中也有不少人说话是不张嘴的,他们的声音状态的基本上是松散、咬字不清等情况,这个声音听上去嗡嗡的,一片含糊,是懒洋洋的,很懈怠。因为他们的嘴没有打开,声音没有空间和通道出来,就会闷在口里面。首先要改变口腔的状态即嘴巴张开。把嘴张开是指打开口腔里面的空间,而不是单纯地张大嘴把外面张得很大,而里面是关闭的。我们要追求一种口盖提起如穹隆的感觉。这是一个像锅盖儿似的圆顶,一个拱形的弧度。嘴巴打开的时候尽量要感觉上口盖是一个拱形的形状,就像闭口打哈欠时口腔会不自觉地往上挺,挺出一个半圆的空间,而声音就要在这个半圆的空间里去作用,并且用气息将声波带动地穿透出来。接下来通过四个步骤完全打开口腔,分别是"提、打、挺、松",即提颧肌、打牙关、挺软腭和松下巴。

一、提颧肌

提颧肌(图5.2)又称提笑肌,也可以理解为苹果肌,就是我们笑起来的时候两边脸颊自然往上面抬起的那两块肌肉。当颧肌被提起时,口腔的前部会有一种向上抬起和扩张的感觉,鼻孔也会略有扩大,同时上唇会贴紧齿面,唇齿相依,呈微笑状。这个动作的主要目的是提高声音的亮度和字音的清晰度。当颧肌提起时,面部会呈现出微笑的状态,这也是提颧肌的一个重要表现。这种技巧在播音、演讲、表演等领域都有广泛的应用。通过提颧肌,可以使声音更加清晰、明亮,有助于传达出更加生动、有力的表达效果。

图5.2 提颧肌

提颧肌是播音发声训练中口腔控制的重要技巧之一,通过正确的练习和应用,可以帮助人们更加清晰、生动地表达自己的思想与情感。除了提高声音的亮度和清晰度,提颧肌在语音表达中还有其他重要的作用。

首先,它可以帮助调整声音的音调和音量,使得发音更加自然流畅。当我们需要强调某个词语或者表达某种情感时,提颧肌可以帮助我们调整声音的音调和音量,使得表达更加生动有力。其次,提颧肌可以帮助我们更好地控制气息和语调。在发音过程中,正确的颧肌控制可以帮助我们更好地掌握气息的流动和音调的起伏,使得语调更加自然、流畅。

这对于演讲、朗诵等需要较高语音表达能力的场合尤为重要。再次,提颧肌有助于改善口腔共鸣,使得声音更加饱满、富有感染力。当我们提起颧肌时,口腔的空间会相应扩大,这有利于声音的共鸣和传播。通过合理的口腔控制和颧肌提起,我们可以使声音更加悦耳、动听,增强听众的听觉体验。最后,提颧肌是一种积极的面部表情,可以传递出自信和亲和力的形象。当我们微笑并提起颧肌时,不仅会使声音更加动听,还会让我们的面部表情更加自然、友善。这种积极的形象有助于建立良好的人际关系和沟通氛围。

总之,提颧肌作为播音发声训练中的重要技巧之一,不仅可以帮助我们提高声音的亮度和清晰度,还可以调整音调和音量、控制气息和语调,改善口腔共鸣,以及传递自信和亲和力的形象。通过不断的练习和实践,我们可以逐渐掌握这一技巧,并将其灵活应用于各种语音表达场合中。

二、打牙关

打牙关(图5.3),也被称为打开牙关,是播音发声训练中口腔控制的基本要领之一。它指的是在发音时,上下颌要有较大的开度。这种开度对发音的清晰度和音色变化有着一定的影响。

牙关就是人的下颌骨和头盖骨相接的地方。当张大嘴时,将双手放在两个耳朵下面,就能摸到两个凹陷,这就是牙关处。通过打开牙关,可以丰富口腔共鸣,使字音更加鲜明饱满,同时也可以加大口咽腔的通道,让声音更加通畅响亮。在发声中,从字头到字腹,牙关需要快速地打开,这就需要下颌关节(牙关)能够灵活自如地运动。打牙关的作用体现在以下几个方面:第一,口腔共鸣。通过打开牙关,可以丰富口腔共鸣,使字音更加鲜明饱满。第二,声音响亮。打开牙关可以加大口咽腔的通道,使声音更加通畅响亮。第三,发音圆润。打开牙关,为舌的活动提供更大的空间,使字音更清晰圆润。

在练习打牙关时,可以通过体会如半打哈欠、咬苹果等动作来感觉上下颌的开度,也可以把你的拳头想象为苹果,每喊到"4"的数字时候就咬一下苹果。(随着节奏做)1234、2234、3234、4234、5234、6234、7234、8234,以帮助自己更好地掌握这个技巧。但是,在做练习时,需要注意控制好自己的承受能力,避免过度练习导致下巴脱臼等问题。虽然打开牙关是播音和人际沟通中的一种重要状态,但并不意味着需要张大嘴。在实际应用中,要根据具体的情境和需要,适度地调整自己的口腔开度。

辅助练习:练习时,不要噘着嘴,而像和朋友开玩笑似的,很俏皮、很有兴致地说,不要求速度,要注意感觉,以愉快的心情说,声音就比较明亮。

> 你会炖炖冻豆腐,
> 你来炖我的炖冻豆腐,
> 你不会炖炖冻豆腐,
> 就别胡炖、乱炖,
> 炖坏了我的炖冻豆腐。

三、挺软腭

挺软腭是播音发声训练中的一个重要技巧,也是口腔控制的要领之一。它指的是在

图 5.3 打牙关

发音时,软腭部分(位于上腭后部)要抬起,形成一种类似打哈欠的感觉,如图 5.4 所示。可以通过打哈欠的练习去体会软腭往上抬、往上挺的感觉。让软腭形成一种肌肉记忆。

图 5.4 挺软腭

这样做可以扩大口腔容积,使声音更加圆润,同时也可以避免发音时过多气流冲入鼻腔,导致鼻音过重。软腭挺起时,口腔后部应呈现倒置的桃形,而不是抬得越高越好。如果力量相反,软腭兜下来,就会造成字"扁"、鼻音等问题。因此,在发音时,要适度保持软腭挺起的状态。

首先,挺软腭对于发音的清晰度和音色都有着重要影响。当软腭挺起时,口腔内的空间增大,声音能够得到更好的共鸣,使得发出的声音更加洪亮、清晰。同时,软腭的位置也会影响到元音的发音,比如对于"a"这样的元音,软腭挺起能够使声音更加饱满,避免出现干涩的情况。再比如,先让下巴放松下来,再让软腭稍稍地抬起来,发出一个清晰有力的并且洪亮的声音——"好",此时声音像是一个坚定的武器一样,往上齿背的方向穿透出去,同时后声腔完全打开,软腭挺起。

其次,挺软腭也是避免鼻音过重的重要技巧。当软腭下垂时,口腔与鼻腔之间的通道会变得更大,导致过多气流进入鼻腔,使得发音带有浓重的鼻音。而通过挺软腭,可以有效地减少鼻腔内的气流,使发音更加准确。

总之,挺软腭是播音发声训练中非常重要的一环。可以尝试在朗读或演讲时保持软腭挺起的状态。这样不仅可以提高发音的清晰度,还可以使声音更加自信、有力。需要注意的是,在保持软腭挺起的同时,也要避免过度用力或过度紧张,要保持自然的状态,让声音自然地流淌出来。通过不断的练习和体会,我们可以更好地掌握这一技巧,提高发音的清晰度和音色质量。同时,也要注意在实际应用中灵活运用这一技巧,让声音更加生动、有力。

四、松下巴

打开口腔的最后一个步骤是松下巴。在打开口腔的前三个要领中,都是要加强肌肉的力量和控制,只有松下巴是不需要力度的,因为松下巴是对发声器官进行减压,只需要自然放松即可,如图5.5所示。身心松则喉咙松,喉咙松则声音通。因为下巴连接着我们的喉咙,下巴放松了,喉咙也跟着松,声波才能够输送到我们张开的口腔里面。其实松下巴的目的就是让喉咙松下来。

图5.5　松下巴

颈部肌肉是上下共鸣腔体联通的管道,不通则痛。发音的时候下巴不应紧张,下巴紧张会导致舌骨的前移,于是就很难得到口腔的共鸣。喉咙是联通口腔和胸腔的通道,如果不通声音就不能做上下的传导,声音就会憋在胸口或喉部,无法声音响亮和通透。通过练习就能让喉咙和下巴完全放松下来。这样就可以在发声的过程中体验到一种新的声音自由。

正常的声音是空旷而明亮的,如果声音有一种被挤压的感觉,就说明喉咙不够放松。在长久紧张的状态下说话,喉咙就会痛。

可以用几种方法让喉咙放松下来:

一是,想象练习。体会打完哈欠和喷嚏的状态,喉咙是完全放松的。

二是,深呼吸。首先像闻花般深深吸一口气,轻轻地打个哈欠,这时会感觉到喉咙通道松松地向下敞开、延伸,跟气息连成一体;然后要保持这种气息深沉、胸部稳定、喉咙放松的吸气状态来说话。平时多做腹肌锻炼和腹式呼吸训练。

三是,练适合的发音。从高到低的叹气可以让我们的喉咙完全地松开。先张嘴吸气,

随后叹气,感受到一股凉凉的气息撑开了喉咙,喉咙感觉松松的;此时不要抬肩膀,保持这种喉咙放松的感觉。

四是,注意力转移法。注意力不要过于集中在喉咙,多想吸气的深入及气息的沉稳;或者想象声音脱离喉咙,从腹部深处发出后直接送到头腔。想象刚刚醒来,伸一个懒腰,大声地发出"啊"的哈欠声。

五是,放松下巴。下巴和舌根僵硬也会影响喉咙的放松状态,生理上的放松调整会改变人的语音语调,使你的声音听起来更温暖、更清晰,让别人听到的不仅仅是你说的语言,还有你说话的意图。

五、口腔控制训练

口腔控制是播音员、主持人、有声工作者保证语言表达发声质量的关键,应该掌握正确的口腔控制及吐字归音的方法。

(一)口腔控制训练

1. 开口练习

(1)打牙关。要有提起上腭双侧后槽牙的感觉,同时下腭放松,加大口腔开度,丰富后口腔共鸣。

(2)提颧肌。两嘴角向斜上方抬起,口腔前部有展宽感,尤其唇能展开贴住上齿对吐字清晰明亮有帮助。

(3)挺软腭。有半打哈欠的感觉,抬起上腭后部,增加口腔空间的同时,减少气流过多灌入鼻腔,避免造成鼻音。

(4)松下巴。避免下兜齿,否则会牵动喉头上提,造成发声紧张吃力,要把注意力集中于提上腭,有意忽略下巴的存在。

2. 咀嚼练习

张口咀嚼与闭口咀嚼结合进行,舌自然平放,反复练习。

(二)声音集中训练

双唇音用喷法,舌尖音用弹法,舌尖有力度,要有意识地集中一点发,如子弹从嘴里喷射出去,要有目标,音波从硬腭前端送出。

1. 音节练习

(1) ba-da-ga　　pa-ta-ka　　ba-ma-fa
　　 na-la-la　　 za-ca-sa　　 zha-cha-sha

(2) b-a-ba　　　p-a-pa　　　b-ai-bai
　　 b-an-ban　　p-ai-pai　　 p-an-pan

2. 字词训练

字词练习需注意口腔控制的力度,不要用拙劲儿。在练习时,着重把握力量集中的技巧,这样才会获得音色明朗和声音集中的效果。第一,唇的中部用力;第二,舌体取收势,力量集中于舌的中纵线上;第三,声音沿软、硬的中纵线推到硬腭前部——声挂前腭。

编排　　奔跑　　爆破　　背叛
匹配　　坦荡　　推动　　态度

吧嗒嗒　　滴溜溜　　咕隆隆　　扑通通
咣当当　　哗啦啦　　乒乓乓　　唰啦啦

百炼成钢　　波澜壮阔　　壁垒森严　　翻江倒海
喷薄欲出　　普天同庆　　滔滔不绝　　斗志昂扬

3. 合撮训练

合口呼是满唇用力，撮口呼是嘴角用力，不要翘唇，减少突起，将唇齿相依，能改善音色。

快乐　吹捧　汪洋　虚假　宣纸　菊花
捐助　雪恨　辽远　乌鸦　花絮　挫折

山上五棵树，架上五壶醋，林中五只鹿，箱里五条裤。
伐了山上的树，搬下架上的醋，射死林中的鹿，取出箱中的裤。

4. 诗词训练

赠汪伦

[唐]李白

李白乘舟将欲行，忽闻岸上踏歌声。
桃花潭水深千尺，不及汪伦送我情。

九月九日忆山东兄弟

[唐]王维

独在异乡为异客，每逢佳节倍思亲。
遥知兄弟登高处，遍插茱萸少一人。

第六章　唇舌的控制——口齿伶俐声集中

在公共关系交往中,唇舌的控制是一项至关重要的技能。它不仅关系到我们的沟通能力,还直接影响着我们在社交场合的表现和他人对我们的印象。一个口齿伶俐、声音集中的人,通常能够更好地表达自己,吸引他人的注意,并在交流中占据主导地位。

首先,口齿伶俐意味着说话时要清晰、准确、流畅。我们应该注意发音的准确性和语音的清晰度,避免含糊不清或结结巴巴的表达方式。同时还要学会控制语速,既不过快也不过慢,保持适中的语速有助于我们更好地传达信息并增强交流效果。其次,声音集中是指我们在说话时能够将声音聚焦在一点上,使声音更加清晰、有穿透力。为了实现声音集中,可以尝试调整自己的呼吸方式,深呼吸有助于我们更好地控制气息和声音的稳定性。同时,还可以通过练习口腔肌肉的灵活性和力量来增强声音的集中度。

在公共关系交往中,掌握唇舌的控制技巧不仅能够帮助我们更好地表达自己,还能够提升我们的自信心和说服力。当我们能够以清晰、准确、流畅的语言与他人交流时,更有可能赢得他人的信任和尊重。此外,良好的唇舌控制还能够增强我们的社交能力,使我们在各种场合中都能够游刃有余地应对各种情况。

第一节　声音集中

"声音集中"通常指的是声音的指向性或者聚焦性,也就是声音能量在一个特定方向上更为集中,而不是均匀地向四周传播。在公共关系交往中,声音的质量对于有效的沟通至关重要。一个清晰、集中、有自信的声音可以给人留下深刻的印象,而声音过于分散或含糊不清则可能导致沟通障碍。

一、声音集中之适当收唇

适当收唇是吐字常用要领。这一要领与常用的提颧肌大体相同。收唇是指唇齿适当贴近,即"唇齿相依",而唇齿贴近主要依靠颧肌收缩带动完成。两者的区别在于提颧肌指示的是动作的根源,收唇或唇齿贴近是指明这种根源造成的结果。另外,提颧肌着重描述面部表情变化,收唇则与发音直接相关。

适当收唇可以克服由于噘唇引起的吐字含混。如果从侧面观察人的面部轮廓可以发现,有的人唇部明显向前突出,这种唇形如不加以适当修正,会造成发音时圆唇音和扁唇音对比不明显,也容易造成语音普遍带有 u 音色彩,影响发音的清晰。

二、声音集中之唇齿相依

一般人在放松的口语状态,唇齿之间也常有一定距离,双唇实际上构成一个突出的喇叭口。根据共鸣原理,当声音出口长度加长时,共鸣音色降低。因此,口语的含混与唇突出有密切的关系。无论生理条件如何,适当收唇,使唇齿贴近都是改善吐字的一种有效方法。唇齿贴近后,缩短了在口腔出口的"管子",使声音整体音色变得较为清晰。另外,唇齿贴近使口裂的长度加大,圆唇和扁唇对比度增加,像 i、ü 这样依靠唇形区别的音会变得更清楚。

唇齿贴近不仅适用于扁唇音,也同样适用于圆唇音。人们在发圆唇音时,往往有一种错觉,认为唇越突出,圆孔越小,字音越清楚,其实不然。这样发音的结果是声音变暗,响度降低,音量过小,同样影响其清晰度。正确的方法应当是在发圆唇音时避免唇突起,唇齿适当贴近。同时出口要稍微大些,只要保持相对圆形即可。这样,那些不易发得明亮的带有 u、ü 或 o 的音也能发得较为响亮,可以明显改善吐字效果。

三、声音集中于口腔中线

播音吐字中还有一个不容忽视的要领,那就是吐字着力点要集中于口腔中线。要进行有意识的口腔控制,使声音明亮集中,应贯穿在吐字过程中,除了少数音之外,大多数的字音在发音时都需运用这一要领。这一要领可改变吐字的"笨拙"感,使吐字轻而不飘、重而不拙。吐字着力点集中于中线,是播音实践中在较小音量下保持吐字力度行之有效的方法。语言表达的吐字用力部位,即吐字的着力点应集中在唇、舌、上腭的中线上。

根据具体发音的情况,采取有针对性的方法对吐字的口腔状态进行调整。在使用这些方法时,要注意吐字与表达之间的关系,吐字是服务于表达的工具。声音集中的语音表达也需要通过不断的练习来提高。可以选择一些阅读材料,每天抽出一段时间进行朗读练习。也可以尝试参加一些演讲或者表演课程,通过专业的指导来提高声音的集中和表达能力。每个人的声音都是独特的,但需要找到最适合自己的方法来提高声音的集中度和清晰度。不要害怕犯错,只有通过不断的尝试和实践,才能真正提高自己的语音表达能力。

第二节 唇舌控制

在人际交往和日常工作中,我们的言语和表达方式往往直接影响到他人对我们的看法和感受。唇舌力度的控制在人际交往沟通中发挥着重要的辅助作用。通过适当地控制唇舌力度,我们可以更准确地表达信息,丰富情感表达,营造良好的交流氛围,建立和维护人际关系,提升沟通效率,增强说服力,展现自信和专业性,并适应不同的沟通场景。这些都有助于我们在公共关系交往中取得更好的成果。

一、唇部控制

唇部控制是指通过控制嘴唇的形状、力量和运动来产生特定的语音、音节或声音。在

语音学、语言学、演讲、声乐和表演艺术中,唇部控制都起到重要的作用。在日常生活中,唇部控制对于我们的交流能力也是非常重要的。当与他人交谈时,我们需要通过准确的发音和清晰的语音来传达我们的思想与情感。而唇部控制就是确保我们能够准确发出这些语音的关键因素之一。无论是面对面交流还是通过电话、视频通话等方式,良好的唇部控制都能使我们的语音更加清晰、易于理解。

(一)唇部控制的基本要素和技巧

(1)唇着力点。

在说话时,应使上唇中段保持力量支撑,即上唇中段作为着力点,为接下来的唇部力量输出做好准备。

(2)唇齿相依。

上唇应自然与上齿贴合,但避免唇包齿的情况,以符合唇中着力的要求。

(3)唇部运动。

嘴唇的运动也可以用来产生特定的语音效果。不同的唇形可以产生不同的音素,通过改变嘴唇的形状来区分的。例如,圆唇音(如"u")和展唇音(如"e")或者双唇紧闭向前噘起,然后分别向左或向右做60°的转圈运动。

(4)唇部力量。

通过调整唇部的紧张程度,可以控制声音的清晰度和响度。在发某些辅音时,需要增加唇部力量来确保声音被清晰地发出。可以通过喷唇等练习来增强唇部力量和控制力。例如,双唇紧闭,将唇部的力量集中在后中纵线的1/3处,然后连续喷气发"p"和"b"这两个辅音时,需要用到唇部的爆破动作。

唇部控制不仅是一个生理过程,还需要大脑参与和协调,去影响唇部控制的准确性和流畅性。为了提高唇部控制能力,可以通过一些练习来加强唇部肌肉的训练。例如,唇部操就是一种常见的练习方法,包括喷唇、咧唇、撇唇、绕唇等基本动作。这些练习可以帮助增强唇部肌肉的灵活性和协调性,从而提高语音的清晰度和准确性。

(二)唇部力度练习

1. 喷唇

喷唇也称双唇打响。双唇紧闭,堵住气流,唇齿相依,不裹唇,也不包着唇,阻住气流,突然张开连续喷气出声发出"p、p、p"的音,如图6.1所示。注意深吸气后,双唇紧闭,不要满唇用力,将唇的力量集中在嘴唇横向中间1/3处,也就是人中这条线,灵活快捷地发"p"的音,可送气。建议利用镜子去观察自己,做30~50次。

口诀:喷唇双唇要打响,力量集中力度强。阻住气流突然喷,喷完麻感要适当。

2. 咧唇

将双唇闭紧,尽力向前噘起,然后将嘴角用力向两边伸展(咧嘴),也就是用嘴角的力量去带动咧嘴,如图6.2所示,反复进行,做20~30次。

口诀:双唇紧闭向前噘,之后嘴角两边咧。圆展变化要明确,如此反复要决绝。

3. 撇唇

将双唇紧闭,尽力地向前噘起,然后再向左歪、向右歪、向上抬、向下压,如图6.3所

图 6.1 喷唇

图 6.2 咧唇

示。10 个为一组,做 3 组。

口诀:双唇紧闭向前噘,左歪右歪上下撇。交替进行不停歇,唇部力量无结界。

图 6.3 撇唇

4. 绕唇

双唇紧闭,尽力地向前噘起,然后向左、向右各做 360° 的转圈运动,如图 6.4 所示。即把撇唇的动作连贯起来,顺时针和逆时针交替进行,要慢速,要像钟表的小时刻度,每个点到位,这里应该注意向左转多少圈,向右就应该转多少圈,左转、右转各 10～20 圈。

口诀:双唇紧闭向前噘,顺时针和逆时针转圈。两个方向次数同,唇部灵活不羞怯。

图 6.4 绕唇

5. 撮唇

在提颧肌的前提下,发 i 和 ü 的音体会唇的展、撮变化,交替进行,有声无声皆可,如

图6.5所示。做20次练习。

口诀:在颧肌提起的前提下,i、ü展撮多变化。有声无声反复练,唇部展撮指望它。

图6.5 撮唇

(三)双唇音绕口令练习

1.双唇音 b

<center>巴老爷芭蕉树</center>

巴老爷有八十八棵芭蕉树,
来了八十八个把式,
要在巴老爷八十八棵芭蕉树下住。
巴老爷拔了八十八棵芭蕉树,
不让八十八个把式在八十八棵芭蕉树下住。
八十八个把式烧了八十八棵芭蕉树,
巴老爷在八十八棵树边哭。

2.双唇音 b、p

<center>八百标兵</center>

八百标兵奔北坡,炮兵并排北边跑,
炮兵怕把标兵碰,标兵怕碰炮兵炮。
八了百了标了兵了奔了北了坡,
炮了兵了并了排了北了边了跑,
炮了兵了怕了把了标了兵了碰,
标了兵了怕了碰了炮了兵了炮。

3.双唇音 b、p、m

<center>买饽饽</center>

白伯伯,彭伯伯,
饽饽铺里买饽饽。
白伯伯买的饽饽大,
彭伯伯买的大饽饽。
拿到家里喂婆婆,
婆婆又去比饽饽。
不知白伯伯买的饽饽大,

还是彭伯伯买的饽饽大。

白庙和白猫

白庙外蹲着一只白猫,白庙里有一顶白帽。

白庙外的白猫看见了白帽,叼着白庙里的白帽跑出了白庙。

二、舌部控制

在发音过程中,舌头的位置和运动对于元音及辅音的形成至关重要。例如,在发某些辅音时,需要将舌头放在特定的位置,如齿龈、硬腭或软腭等,以形成不同的辅音音素。在发音时,还需要掌握舌头的正确运动方式,如舌头的抬起、下降、前伸、后缩等,以发出正确的元音和辅音。

舌部控制主要包括对舌尖、舌面和舌根的控制。舌尖的控制可以影响元音和辅音的发音,例如,在发"d""t""n""l"等辅音时,舌尖需要抵住上齿龈或接近上齿龈的位置。舌面的控制可以影响元音的音质和音色,例如,在发"i""u"等元音时,舌面需要贴近上齿龈或软腭,以形成特定的共鸣腔体。舌根的控制则可以影响口腔的共鸣和音调的升降,例如,在发"g""k""h"等音时,舌根需要靠近软腭或接触软腭,以形成特定的共鸣效果。舌部控制是语音发音中不可或缺的一部分,通过掌握和控制舌头的位置与运动,我们可以发出准确、清晰、自然的语音,从而更好地进行口语交流和表达。

(一)舌部控制在语言表达中的作用

舌部控制在语言表达中起着至关重要的作用。通过提高舌部的控制能力和灵活性,我们可以使语言表达更加准确、清晰、丰富和生动。因此,我们应该注重舌部控制的训练和实践,不断提高自己的语言表达水平。与此同时,良好的舌部控制对于语言表达的准确性、清晰度、丰富性和表现力都具有重要的影响。通过训练和提高舌部的灵活性和控制能力,可以使语言表达更加流畅、自然和生动。

1. 舌部控制与音质和音调

舌部作为发声器官的一部分,在发音过程中发挥着关键的作用。舌头的位置和形状的变化能够影响气流通过口腔的方式,从而改变声音的音质和音调。例如,在"u"音时,唇部先成阻,当气息冲击到唇部时,如果唇部无力,舌根就会代偿发力,得到一个近似"u"的闷暗声音。而如果舌头力量不足或控制不够,就会导致发音不清,声道不通畅,影响语言表达的准确性和清晰度。

首先,舌头的位置和动作会直接影响声音的表现。保持舌头放平可以使口腔空间更大,有利于声音的共鸣和表达。当唱歌或说话时,如果舌头凸起或卷曲,会限制声音的共鸣和流畅性,导致音质变得不清晰,音调也会受到影响。因此,控制舌头的位置是实现清晰音质和准确音调的关键。其次,舌头的灵活运动可以帮助我们实现不同音调和音色的转换。通过练习口腔和舌头的协调动作,以及正确的发音技巧,我们可以更好地掌握音调和音色的变化。例如,在唱歌时,需要通过舌头的灵活运动来控制声音的共鸣和音色,从而实现美妙的旋律。

总之,舌部控制在音质和音调中起着至关重要的作用。通过控制舌头的位置和灵活

运动,结合正确的发音技巧和练习,我们可以实现清晰、准确的音质和音调,让声音更加美妙动人。

2. 舌部控制与吐字和共鸣

舌部控制对于吐字和共鸣也具有直接意义。口腔作为发声的共鸣腔,使喉部发出的声音得到扩大和美化。而舌部在口腔中的位置和动作能够影响共鸣的效果,使声音更加丰富、多彩。

首先,在吐字方面,舌头的位置和动作直接影响语音的清晰度和准确性。例如,在发某些音时,如"u"和"i",需要特定的舌部动作。发"u"音时,唇部先成阻,舌头应放平,以便让气息在口腔内产生共鸣,形成明显的振动感。而如果唇部力量不足,舌根就可能会代偿发力,导致声音变得闷暗。同样,发"i"音时,舌面应抬起,舌尖抵住下齿背,让气息冲击在舌头前半部分。如果舌头力量不足,就可能导致舌根用力,使声音变得不自然。因此,通过练习舌头的放松、放平和灵活运动,可以帮助我们更准确地发音,提高吐字的清晰度。

其次,在共鸣方面,舌部控制也起着关键作用。保持舌头放平可以扩大口腔空间,有利于声音的共鸣和表达。当舌头放平时,口腔内的空间更大,声音可以在其中自由传递、混响,产生丰富的共鸣效果。而如果舌头凸起或卷曲,就会限制声音的共鸣和流畅性,使声音变得单薄或生硬。因此,通过练习舌头的放平和灵活运动,可以帮助我们更好地控制声音的共鸣效果,使声音更加饱满和自然。

此外,打开喉咙也是增强共鸣效果的关键步骤。在发声时,要学会保持喉咙的扩张感,让声音在喉咙和口腔内自由传递、混响。这种扩张感可以通过打哈欠练习来体会和保持。只有时刻保持好这种感受,才能在减缓舌部发声压力的同时产生通畅和丰富的共鸣效果。通过练习舌头的放松、放平、灵活运动和正确的发音方式,我们可以提高吐字的清晰度、控制声音的共鸣效果,使声音更加自然、饱满和富有表现力。

3. 舌部控制与节奏和语调

舌部控制还能够影响语言的节奏和语调。在快速说话时,舌部需要更加灵活和敏捷,以适应语速的变化。而在表达不同的情感时,舌部的运动也能够传达出相应的语气和语调。

首先,灵活的舌部控制有助于实现清晰、准确的发音。在语音表达中,舌部需要与唇、齿、喉等其他发音器官协同工作,以确保音节、辅音和元音的准确发出。舌部的灵活运动可以帮助我们避免吃字、滚字和走音等发音问题,使语言更加流畅、自然。其次,舌部控制在歌唱中尤为重要。歌唱家需要学会控制舌肌,使舌头灵活、放松,从而更容易将声音送入头腔,实现共鸣和音色的变化。舌部的正确位置和控制可以帮助歌唱者保持稳定的音调和音量,使歌声更加悦耳动听。此外,舌部控制还与节奏和语调密切相关。在语言表达中,舌部的运动速度和力度可以影响节奏的快慢与强弱。例如,在快节奏的语句中,舌部需要快速、有力地运动,以确保音节的清晰度和连贯性。而在慢节奏的语句中,舌部运动则可能更加平缓、柔和,以营造一种舒缓、悠闲的氛围。

在语调方面,舌部的控制也有着重要作用。不同的语调需要不同的舌部位置和运动方式来实现。例如,在上升语调中,舌部可能需要逐渐上升,使声音逐渐升高;而在下降语调中,舌部则可能需要逐渐下降,使声音逐渐降低。通过灵活地控制舌部,我们可以实现

丰富多样的语调变化,使语言表达更加生动、有趣。舌部控制在语音、歌唱等艺术表现中发挥着重要作用,通过练习和训练,我们可以提高舌部的灵活性和控制能力,使语言表达更加清晰、准确、生动。

(二)舌部力度练习

1. 刮舌

舌尖抵下齿背,舌体贴着上齿背,随着张嘴用上门齿刮舌面,使舌面能逐渐上挺隆起,然后会感受到牙关位置酸胀,如图6.6所示。做10次练习。这一练习对于打开后声腔、纠正"尖音"和增加舌面隆起的力量很有效。口腔开度不好或舌面音j、q、c发音有问题的可以多练习。

图6.6 刮舌

2. 顶舌

首先闭唇,用舌尖顶住左内颊并用力顶,然后用舌尖顶住右内颊,如图6.7所示。左右交替、反复练习。左右各做10次练习。

图6.7 顶舌

3. 伸舌

将舌头伸出唇外,舌体集中,舌尖向前、向左右、向上下尽力伸展,如图6.8所示。这一练习主要使舌体集中,并使舌尖能集中用力。前、后、左、右、上、下为一组,做5组练习。

图6.8 伸舌

4. 绕舌

闭唇,把舌尖伸到齿前唇后,沿顺时针方向环绕360°(图6.9,从步骤1至步骤4),然后沿逆时针方向环绕360°(图6.9,从步骤4至步骤1),交替进行。绕舌好似用舌头刷牙齿。顺时针、逆时针各绕10圈。

图6.9 绕舌

5. 舌打响

弹动舌头发出"哒哒哒"的声音,做8个8拍,共64下。

在公共关系交往中,唇舌的控制是一项非常重要的技能。然而,要想真正掌握唇舌的控制技巧并不是一件容易的事情。我们可以通过阅读、演讲、参加辩论等方式来锻炼自己的口才和表达能力,在日常生活中还要多加练习和观察。通过不断地练习和观察,可以逐渐提高自己的口才和表达能力,使自己成为一个口齿伶俐、声音集中的人。这将有助于我们在社交场合中更好地展现自己并赢得他人的尊重和信任。

三、唇舌力度不足的负面影响

唇舌控制不仅是指说话的速度和音量,还包括说话方式、用词选择、语气把握。通过练习和训练,我们可以提高自己的唇舌控制能力,更好地与他人交流和沟通。在人际交往和日常工作中,唇舌力度不足可能会对交流产生多方面的负面影响。

(一)信息传达不清晰,缺乏说服力度

当一个人的唇舌力度不足时,可能难以清晰地发出某些音节或单词,导致信息传达不准确或模糊。这可能会让听众感到困惑或误解,从而影响交流效果。在交流中,强有力的语言和表达可以增强说话者的说服力。然而,如果唇舌力度不足,说话者可能难以传达出自信和权威感,从而降低其说服力。

(二)影响听众注意力,阻碍建立信任

如果说话者的声音过于微弱或含糊不清,听众可能会感到无聊或失去兴趣,导致注意力分散。这可能会使交流变得困难,因为听众可能无法准确理解或记住说话者所传达的信息。在公共关系交往中,建立信任是非常重要的。如果一个人的唇舌力度不足,可能难以在交流中展现出自信和专业性,这可能会阻碍与他人建立信任。

(三)限制职业的发展,降低自我信心

在职业环境中,良好的交流能力是非常重要的。如果一个人的唇舌力度不足,他们难以在会议、演讲或谈判等场合中表现出色,从而限制其职业发展。如果一个人长时间因为

唇舌力度不足而面临交流上的困难,可能会对自己的口语能力产生怀疑,进而降低自我信心。这种心态可能会进一步加剧他们在交流中的紧张和不自在,形成恶性循环。

　　唇舌力度不足在人际交往和日常工作中可能产生多方面的负面影响。为了提高交流效果,我们应该重视口语能力的培养和训练,练习发音和口语表达技巧,通过不断地练习和实践来提高自己的唇舌力度,以便更好地与他人交流、合作。

第七章　共鸣的控制——声音功放大音箱

在公共关系交往中,人与人之间的相互关系、互动方式是通过有效的沟通建立起来的。而发声方式则是指人们使用语言、语调和语速来表达自己意思的方式。通过借鉴播音主持的声音使用方式,来了解声音工作者发声特点和应具有的发声能力。而发声特点和发声方式是决定声音是否好听的重要因素,在发声中音高、音色、音量、音长的使用,有针对性地进行训练,以便掌握播音主持的用声方法。

第一节　发声方式

一、发声特点和能力

发音方式是指在使用语言或进行口语交流时,如何产生和发出特定的音素或音节。发音方式对于语言的准确性和清晰度至关重要,因为不同的发音方式可以产生不同的音素,从而影响意思的表达和理解。人与人沟通的方式以有声语言进行表达,要依靠发声器官发出语音。播音员主持人使用的声音与一般人的声音有所不同,给人的感觉是发音更为动听。究其原因,除了播音员主持人自身的声音条件大多比较好以外,还与他们使用一些发声方法美化声音有关。因为与其他艺术语言相比,播音主持在发声上更接近人们的日常口语发音。而专业的播音主持在发声上具有音高适中、音色柔和、音量不大和发音时间较长的特点。这种在发音时对喉部进行适当调整,以取得较好声音的做法,被称为播音发声或播音用声,有时也被称作"喉部控制"。在喉部进行控制,发声时有意识地加强喉部力量,反而不易获得放松和动听的声音。播音主持的发声特点主要体现在声音的音高、音质、音强和音长上。这四个要素是语音所具有的基本要素都与喉的活动有关。

在日常生活口语交谈中,人们使用放松的声音,这种声音具有音高适中、音色柔和的声音特点。在发声能力上,应当做到音高错落有致,音色虚实结合,声音色彩富,变化自如以适应各种表达方式的需要。比如,音高的高低变化能力,其声音应当具有高、中、低多层次音高变化;音色的虚实变化能力,其声音应有虚、虚实、实多层次音色变化;音量的大小变化能力,其声音应有大、中、小多层次音量变化;发音速度的快慢变化能力,包括吐字快慢和语速节奏的多层次变化。在具备这些声音变化能力之后,还要将这些单独的声音变化能力转化为与表达内容和感情色彩变化相协调的声音综合变化能力。这种声音综合变化是结合了音高、音色、音量和速度等多个要素的声音变化,可以表达语言中更为深刻和复杂的感情色彩。

总之,发音方式是一个复杂多样的过程,它涉及口腔结构、气流控制、音素组合等多个

方面。通过不断地练习和熟悉,我们可以逐渐掌握正确的发音方式,提高口语表达的准确性和流畅性。同时,了解不同的发音方式和技巧也可以帮助我们更好地理解和欣赏不同的语言与文化。

二、常见的发声类型

发音方式是语言学习中的重要组成部分,通过正确的发音方式,可以提高口语表达的准确性和清晰度,使语言更加易于理解和交流。人们在发声时,喉的状态并非固定不变。喉中的两侧声带可以相互并拢,也可以打开;声带本身可以拉长,或者缩短。由两侧声带构成的声门可以产生形态变化,进而形成不同的声音。

在气息推动下,声门形态变化可以产生不同的声音音色,形成不同的声音类型。人际交往中的发声方式多种多样,不同的发声方式可以传达出不同的情感、态度和个性。在选择发声方式时,我们需要根据具体的情境和目的来做出合适的选择,以确保交流能够达到预期的效果。同时,我们也需要注意自己的发声方式是否得体、恰当,以避免给他人带来不必要的误解或不适。

(一)正常嗓音

正常嗓音听起来明亮放松,是发音中最自然的发声方式。在正常发音状态下,声门通常是关闭的,声带呈周期性振动,空气通过声门时,较少出现气流摩擦产生的噪音。正常嗓音发声时,控制发声的肌肉都处在适当调节的程度,并不过分用力。声音高低和声音音量也处在音域与音量的中间区域。这种声音类型通常出现在较平和的日常口语对话中。

(二)气声

气声的声音中带有气流摩擦声,这是一种混合音色的声音类型,由气流摩擦声和声带振动混合而成。气声在发声时声带放松,声音听起来比较柔和细腻,给人一种舒适、安逸的感觉。它通常用于表达友好、亲切的情绪,或者是在需要安抚他人时使用。气声在日常生活口语中也经常使用,较为亲切的话语常伴有气声色彩。

(三)耳语声

耳语声的音色暗哑、紧张,带有神秘色彩。发耳语声时,声门形态比较特殊。耳语声是喉中产生的气流摩擦声,声带本身并不发生振动。这种声音很少被用于正常的语言表达,人们只在处于特殊环境和表达特殊感情色彩时才会使用,如怕别人听到、表现神秘色彩等。

(四)喉音

喉音的音色听起来低沉而粗糙。喉音在发音时声带强烈并拢并用力收缩,这两个因素造成声带边缘挤压变厚,产生粗糙的声音。有时声带过分用力还会使声带边缘与喉室上端的假声带挤压,构成一种特殊的加厚结构,使声音变得更加粗糙。喉音的产生与声音过低有密切关系。过低的声音使声带容易受到挤压,声带振动不好,产生粗糙音色发音。发声时过分压低声音,语流中声调、语调较低的声音都容易产生喉音。

(五)挤压嗓音

挤压嗓子出来的声音带有强烈的紧张感,令人感到不适。挤压嗓音是发声时非常强

烈的声带挤压造成的。尤其是声带关闭过紧,造成两侧声带相互挤压时,容易产生挤压嗓音。喉一旦进入挤压状态,声带便会变得高度紧张,声音会变得尖利刺耳。挤压嗓音会出现在各种音高上,高音的挤压会使音色尖利刺耳,中低音的挤压会造成声音的粗糙,过低音的挤压会形成喉音。挤压嗓音往往与紧张的情绪状态有关,生活中表达紧张、强烈的感情色彩时常使用这种发声方式。

（六）假声

假声高而轻飘,它的特点是音高高于正常嗓音。假声在发声时声带被纵向拉长,声带边缘变薄,振动方式为声带部分振动,声音比声带整体振动的真声高。通常在真声不能达到的高度发音时,会出现假声。发假声时,声门轻微打开,伴有气流摩擦声。发音时音高过高容易产生假声,尤其是发音过程中声调和语调较高的个别部分,容易使用假声。一般日常生活中的口语交谈,如果使用假声会使人感到反常和做作。

以上这些发声类型是对发声方式的粗略划分,每种发声类型中都存在细微的程度变化,还可以再细分成不同类型。对发声类型可依据不同标准进行不同划分。

(1)柔声细语。这种方式通常表现为说话声音柔和、语速较慢,给人一种亲切、耐心的感觉。这种声音常用于安慰、劝解他人,或者是在需要表达同情和理解时使用。

(2)慢声慢气。这种方式通常表现为语速较慢、语气平稳,给人一种深思熟虑、沉稳的感觉。这种声音常用于表达严肃、认真的情感,或者是在需要强调某个观点时使用。

(3)轻声细语。这种方式通常表现为说话声音轻柔、语速较慢,给人一种秘密、神秘的感觉。这种声音常用于分享秘密、传递敏感信息,或者是在需要保持低调时使用。

(4)笑声爽朗。这种方式通常表现为笑声洪亮、开朗,给人一种快乐、积极的感觉。这种声音常用于表达喜悦、满足,或者是在需要营造轻松愉快的氛围时使用。

(5)语气坚定。这种方式通常表现为声音坚定、有力,给人一种自信、果断的感觉。这种声音常用于表达决心、信念,或者是在需要坚定立场时使用。

(6)语气委婉。这种方式通常表现为声音柔和、语气委婉,给人一种谦逊、有礼的感觉。这种声音常用于表达请求、建议,或者是在需要避免冲突时使用。

(7)大声吼气。这种方式通常表现为声音大、有力,有时可能会带有一些愤怒或者激动的情绪。这种声音通常用于表达强烈的情感,或者是在需要引起他人注意时使用。

(8)高声大气。这种方式通常表现为声音高昂、有力,带有一定的号召和鼓动的意味。这种声音通常用于表达激情、决心或者是在需要激发他人热情时使用。

(9)粗声粗气。这种方式通常表现为声音粗糙、不礼貌,可能会给人一种不友善或者不耐烦的感觉。这种声音通常用于表达不满、生气或者是在情绪激动时使用。

(10)恶声恶气。这种方式通常表现为声音凶狠、恶毒,可能会给人一种威胁或者敌对的感觉。这种声音通常用于表达愤怒、仇恨或者是在需要表达强烈不满时使用。

(11)冷声冷气。这种方式通常表现为声音冷淡、不客气,可能会给人一种疏远或者不关心的感觉。这种声音通常用于表达冷漠、无情或者是在需要保持一定距离时使用。

(12)怪声怪气。这种方式通常表现为声音奇特、夸张,可能会给人一种滑稽或者古怪的感觉。这种声音通常用于表达幽默、戏谑或者是在需要引起他人注意时使用。

这些发声方式在公共关系交往中都是常见的,但是使用哪种方式取决于具体的情境

和我们的目标。在大多数情况下,我们都需要根据具体情况来选择合适的发声方式,以确保我们的交流能够达到预期的效果。

三、发声中音高使用

音高也称音调,它决定了我们听到的声音的"高低"。借助声音的高低变化,可以使发音变得生动,吸引听众的注意力和保持收听兴趣。声音的高低变化还有助于感情的表达。对于汉语这样的声调语言,音高变化是声调的主要表现形式,它对吐字的准确和清晰具有重要影响。在公共关系交往中音高的变化不仅仅是一种生理现象,更是一种社会交流工具,可以传达出丰富的情感和意图。

(一)音高的变化和使用

影响音高的主要机制是声带的长度和声带的厚度。当声带本身收缩,声带长度会变短,与此同时,声带的边缘变厚,声音随之降低。当声带被拉长,声带边缘变薄时,声音随之升高。从生理基础来看,音高的变化首先基于人类的生理结构。声带的长短、厚薄及振动速度等因素决定了音高的高低。一般来说,声带越长、越厚,振动速度越慢,产生的音高就越低;反之,声带越短、越薄,振动速度越快,音高就越高。从心理调控来看,音高的变化还受到心理活动的调控。例如,当我们感到兴奋、紧张或激动时,声带可能会振动得更快,导致音高上升;而当我们感到平静、放松或沮丧时,音高会下降。较宽的音域可以使发音有较明显的高低变化,能使表达更生动。音高的使用与人们的说话习惯有关。

1. 表达情感和态度

人际交往的音高用多于情感表达,音高是表达情感的重要手段。例如,高音调往往与喜悦、惊讶、愤怒等情绪相关,而低音调则可能与悲伤、平静、沉思等情感相关。通过调整音高,人们可以更准确地传达自己的情感状态,如快乐、悲伤、愤怒、紧张等,从而影响听者的感受和理解。

2. 强调和突出信息

在交流中,音高的变化也可以用来强调和突出某些词语或句子,通过提高或降低音高,说话者可以吸引听者的注意力,使某些信息更加突出和重要。这种强调和突出有助于听者更好地理解和记忆所传达的信息。

3. 建立和维护关系

音高也可以用来建立和维护人际关系。柔和、温暖的音高可以传达出友善和亲近感,有助于建立亲密和信任的关系。而高亢、冷漠的音高则使人感到疏远和排斥,不利于建立和维护良好的人际关系。

4. 沟通清晰和准确

适当的音高变化可以使语言更加清晰和准确。例如,在发音时,适当提高音高可以使元音更加清晰,有助于听者准确理解所传达的信息。此外,在对话中,适当的音高变化还可以帮助说话者更好地表达自己的意图和期望,从而减少误解和冲突。

音高在公共关系交往中起着重要的作用。通过调整音高,说话者可以表达自己的情感,强调重要信息,建立和维护人际关系,并使语言更加清晰和准确。因此,在公共关系交往中我们应该注意自己的音高变化,以便更好地与他人进行交流和沟通。在不同的文化

背景和社会环境下,对于音高的理解和使用也会存在差异。例如,在一些文化理解中,高声调可能被视为自信、果断和权威的象征。例如,在权威性的情境中,如法庭或军事场合,高音调可能被视为对权威的挑战,而低音调则可能被视为对权威的尊重。此外,领导者在讲话时往往会使用相对较低的音高,以传达出稳定、自信和权威的形象。而在其他文化中,它可能被视为粗鲁或嘈杂。因此,了解并尊重不同文化背景下的音高使用规则对于有效的跨文化沟通至关重要。

总之,音高变化机制和音高使用在公共关系交往中,反映了我们的社交技巧、文化背景和个人特质。它不仅影响我们如何传达信息和情感,还能增强沟通效果,促进人际关系的发展。因此,了解和掌握音高的使用技巧对于提高人际交往能力、建立良好的人际关系具有重要意义。

(二)交流中音高的作用

在公共关系交往中,音高在语言表达中具有重要的作用。男性和女性的音高明显不同,男声音高较低,女声音高较高,两者有明显的音高差别。女声使用过低的声音可能产生男性化倾向,男声音高使用过高可能造成"女气"。

音高还会随语言交流环境而改变。在日常生活环境中,说话人会根据与听者的交流距离调整发音音量和声音高度。声音提高一些,可以拉大与听众的对话距离;声音低一些,可以缩小与听众的对话距离。有经验的播音员主持人可以通过调整音高确立与表达内容、表达方式相符的交流距离和交流环境。比如,会议主持人或演讲者如果是在空间较大、距离受众较远的场地进行现场播出,就会有意识地强化音高,增加音量。音高变化可使语言更生动。主持人或演讲者在语言表达中,即使语言本身的感情色彩并没有明确的音高要求,也应当利用音高变化获得语言的生动感。语流中音高的抑扬变化是克服单调、吸引听众的重要手段。

(三)加强音高变化能力

其实各种语言表达都需要使用音高变化来丰富表达效果。能够影响听众的注意力和情感反应,从而帮助传递信息。音高可以影响听众的注意力、兴趣和情绪。通过适当地调整音高,可以吸引听众的注意力、强调关键信息,或者传达特定的情感。通过运用升调、降调、平调和曲调等不同的语调,可以传达疑问、陈述、肯定、惊讶等不同的语气和情绪。

1. 了解听众的需求

在公共关系中,了解你的听众是非常重要的。不同的听众群体可能对音高变化有不同的反应。例如,一些听众可能更喜欢柔和、平稳的音高,而另一些听众则可能更喜欢有激情、有起伏的音高。因此,了解你的听众,理解他们的需求和期望,是有效运用音高变化的关键。

2. 用音高引导听众

在讲话或演讲中,音高可以帮助你引导听众的注意力。例如,当你想介绍一个新的观点或主题时,可以稍微提高你的音高来吸引听众的注意力。而在讲解复杂或难以理解的概念时,可以降低音高,使听众更容易集中注意力。

3. 结合肢体的语言

音高变化并不仅仅局限于声音本身,它还可以与肢体语言相结合,共同传达出更丰富

的信息。例如,当你提高音高时,可以配合适当的手势或面部表情,以加强你的表达力。

4. 不断反思和改进

要不断地反思和改进自己的音高变化能力。每次讲话或演讲后,都可以回顾一下自己的表现,看看哪些地方的音高变化做得好,哪些地方还有待提高。通过不断地反思和改进,逐渐提高自己的音高变化能力,使之成为公共关系技巧中的一大优势。

通过理解听众需求、用音高来引导听众、结合肢体语言以及不断的反思和改进,可以更好地利用音高变化来增强自己的表达能力,提高公共关系的效果。

四、发声中音色的使用

除了音高变化,喉的另一个重要的发声功能是产生音色变化。这种音色变化是由声门开闭程度不同形成的。我们发出的每一个音,不仅具有声音高度,还具有不同音高与不同音色的结合,可以使同一个音形成不同的声音变化。这些声音变化可以用来表达各种各样的感情色彩。

(一)常用声音色彩

常用的声音色彩就是我们平常所说的声音的虚实或明暗,它的形成需要依靠喉的动作来完成。好听的音色以较为放松柔和的声音为主,一般平和的感情色彩都使用这种音色,它与一般人在有兴趣交谈时所使用的音色相同。这种音色相当于常见发声类型中的正常嗓音或正常嗓音略微混杂些气声,听起来放松、愉快、亲切,声音没有紧张感或挤压感。声带在振动的时候是相互靠拢的,声带的振动是由声门上下的空气压力差形成的。只要声门上下形成一定的压力差,声带就能振动。因此,声门闭合的松紧并不是声带振动的唯一条件。当声门闭合不紧时,声带也能振动,只不过声音不那么响亮,声音中会伴随气流的摩擦声。根据声门开度和摩擦声程度的不同,我们可以将常用音色分为以下三类。

1. 实声

声门闭合较紧,无缝隙。声音明亮,无气流摩擦声。相当于发声类型中略微绷紧的正常嗓音。过紧的实声会产生紧张的挤压音色。

2. 虚实声

声门较放松,略有缝隙。略有气流摩擦声,声音柔和。相当于发声类型中正常嗓音和少量气声的结合。

3. 虚声

声门未闭合,有缝隙。气流摩擦声较大,声音发虚。相当于发声类型中的气声。声门过度张开,会产生只有气流摩擦声的气声音色。

这些不同音色与气流摩擦声大小、与声门的开度大小有直接关系。在不同语言中,从实声到虚声的变化过程,都与感情的紧张、严肃到亲切、亲昵有明显的对应关系。

(二)音色的使用

音色的使用没有严格的标准。很多人随意使用自己的声音,有些令人不适的音色会削弱声音的表现力,影响表达效果,此时需要对发声方式进行适当调整。以下是音色使用和调整过程中的常见问题。

1. 音过亮或偏虚

人们在平和讲述的时候,通常会使用柔和放松的声音。如果在平和讲述的时候经常使用过于明亮的音色,或者使用过虚的音色,则这种音色分散听众对语言内容的注意力。这一定是存在用声过亮或用声偏虚的音色使用问题,那就应视声音情况调整发声状态。如果用声过亮,发音的时候应当让喉尽量放松,使喉在发音时略微有气息通过。用声过虚则应加强声音的力度,声门闭合稍紧些,减少发音时流出的气息,这样可使声音变得明亮。

2. 喉部的不适感

在调整音色时,无论是打开声门使声音柔和,还是闭合声门使声音明亮,由于打破了原有的发声习惯,两者在调整初期都会使发音人略感不适。这种不适会使人产生错觉,误以为发声方法有问题。通常经过一段时间的练习,当新的发声习惯建立以后,喉部的不适会逐渐消失。

3. 忽视起声状态

起声的状态不仅对音高有影响,对音色也有重要的影响。在文稿演讲或即兴讲述时应根据需要,在语句开头使用适当音色。由于起声对发声状态具有引导作用,如果开头第一个音的音色没有调整好,就可能会影响整句、整个段落甚至整篇的表达效果。在发声状态不稳定的阶段,应当在语言表达前核对自己的声音,以保证音色准确。必要时可以先录一段声音听听,做一些调整,以获得较好的声音状态。

4. 缺少声音变化

在公共关系交往中,声音变化是一个至关重要的元素,特别是在讲演、汇报和讲座等场合,它能帮助演讲者更好地吸引听众的注意力,传达信息,表达情感,以及建立与听众之间的连接。如果在这些场合中缺少声音变化,整篇用声音高或偏高或偏低,或者音色单调,忽视起声状态,则演讲者在训练阶段应当在全篇及句段开头注意自己的用声状态。

(1)理解内容重要性。要明白讲演、汇报或讲座的目的和内容。知道哪些部分是重点,哪些部分是为了解释或补充。这样就可以通过调整声音变化来强调或减弱不同部分的重要性。还可以在段落和句子起始处做一些记号,提醒自己进行声音转换,这样可以强制自己变换发声状态。在建立新的发声习惯之后,这些记号可以不再使用。初学阶段,适当做标记是改变原有发声习惯的有效方法。

(2)使用不同的语调。语调的变化可以传达演讲者的情感和态度。在讲述重要的观点或信息时,可以使用稍微提高或降低的语调来吸引听众的注意力。而在描述细节或解释时,可以使用平稳的语调。

(3)掌握节奏的变化。声音的节奏和语速同样重要。在讲述重点或关键信息时,可以适当放慢语速,给听众更多的时间来理解和消化。而在描述非关键部分时,可以稍微加快语速,以保持整体的流畅性。

(4)练习中进行模仿。在正式进行讲演、汇报或讲座之前,多次进行练习和模拟。这样可以帮助我们更好地掌握内容的节奏和语调,以及在实际环境中如何调整声音变化。

(5)注意听众的反馈。在演讲过程中,注意观察听众的反应。如果他们看起来困惑或失去兴趣,可能是你的声音变化不够明显或不足以吸引他们。这时可以适时地调整声音变化,重新吸引他们的注意力。

讲演、汇报和讲座中的声音变化是一个需要不断练习和改进的技能。通过理解内容的重要性、使用不同的语调、掌握节奏、练习与模拟、注意听众反馈以及寻求专业反馈,你可以逐渐提高自己的声音变化能力,使你的演讲更加生动、有趣和吸引人。

五、发声中综合练习

练习一:体会声带的活动状态

练习提示: 通过此练习可体会声带打开和闭合的过程,增强声门开闭的控制能力。

1. 发气泡音

两侧声带放松,相互靠拢,声门闭合。气流从声带之间均匀通过,发出一连串气泡音。气泡音可用于发声前的准备活动和发声后的嗓音恢复。

2. 发带疑问色彩的 m 音

双唇闭合,声门从闭合状态逐渐打开,发出带有疑问色彩的鼻音 m,声音音色由实转虚,音高由低变高。通过发音可以体会声门由闭到开的变化过程。

练习二:音域扩展练习

练习提示: 此练习可增强声带肌肉力量和对声带变化的控制能力。声音向高低两个方向扩展可扩大音域范围。如发音偏高,可侧重向低音方向扩展;发音偏低,可侧重向高音方向扩展。

1. 扩展高音

将自己发出的舒适的中音定为音阶 1。用单元音 a、o、e、i、u、ü 做练习音,发长音,然后将声音升高,发音阶 2、3、4、5……发高音时应避免过亮地挤压出的声音,尽量使声音放松。练习应循序渐进,一个新高度发得不费力时再往上升,不要急于求成,以免损伤发声器官。

2. 扩展低音

将自己发出的舒适的中音定为音阶 1,用单元音 a、o、e、i、u、ü 做练习音,发长音。然后依音阶逐渐下降为 7、6、5、4……一个音练到发音不费力,完全自如时,再降至下一个音。声音下降时应声门稍开,使用放松的声音,避免声门闭合过紧而产生喉音。

练习三:确定适当音高

练习提示: 声音由高到低,用几个不同音高播读,然后进行比较,找出自己满意的音高。将这个音高与自己习惯使用的声音高度进行比较,判断是否存在发声偏高或偏低的问题。

宿建德江

[唐]孟浩然

移舟泊烟渚,日暮客愁新。
野旷天低树,江清月近人。

练习四:段落音高变化练习

练习提示: 朗读下列文稿时,应利用句段的音高变化,形成高低起伏的生动语调,避免单调的表达。注意句段开头字词起声高度应有所不同,尤其是相同字词的句段。

花茶虽好但不能随意饮用

有些人喜欢把各种花放在一起泡水喝,比如菊花、玫瑰花和金银花,觉得这样对身体好。但北京中医药大学常章富教授提醒说,最好别把这些花混合在一起饮用,因为不同的花有不同的药用价值,要根据个人的体质来选择。如果选择不当,不同功效的花茶混合在一块,不仅不比单一花茶好,而且还可能对身体产生一些不利影响。

一般来说,所谓"花茶",就是把各种花经过干燥加工后泡水喝。不少花,如玫瑰花、菊花、金银花等都是具有特殊药效的植物,用来泡水喝的确具有健身、美容功效,但也并不是所有的花都适合任何人。因为人体的体质有个体差异,有虚实寒热之分,所以选什么花来饮用,用多少量,还需根据自身体质,或者在专家的指导下进行。

<div align="right">(节选自:家庭医生在线)</div>

练习五:音色对比练习

1. 两层次音色对比练习

练习提示: 发音时让每个元音有两种音色变化,体会喉在发柔和的虚声与明亮的实声两种状态时的不同感觉。为便于比较,发音时两个音应使用相同的音高。

a(实声)——a(虚声)
o(实声)——o(虚声)
e(实声)——e(虚声)
i(实声)——i(虚声)
u(实声)——u(虚声)
ü(实声)——ü(虚声)

2. 多层次音色对比练习

练习提示: 要求每个音有多层次音色变化。每个音可使用实、虚实、虚三种音色。通过这一练习,增强对音色的精细识别和控制能力。

a(实声)——a(虚实声)——a(虚声)
o(实声)——o(虚实声)——o(虚声)
e(实声)——e(虚实声)——e(虚声)
i(实声)——i(虚实声)——i(虚声)
u(实声)——u(虚实声)——u(虚声)
ü(实声)——ü(虚实声)——ü(虚声)

练习六:音色连续变化练习

练习提示: 每个音在使用相同音高的前提下,声音在不间断状态下产生从虚到实或从实到虚的连续音色变化。该练习可以增强对音色的控制能力。注意体会声门由闭到开或由开到闭的感觉。

1. 音色由虚到实

吸一口气,保持吸气时声门打开的状态,开始发音,声门由打开逐渐转为关闭,声音逐渐产生由柔和到明亮的变化。

$$a(虚声)——a(实声)$$
$$o(虚声)——o(实声)$$
$$e(虚声)——e(实声)$$
$$i(虚声)——i(实声)$$
$$u(虚声)——u(实声)$$
$$ü(虚声)——ü(实声)$$

2. 音色由实到虚

吸一口气,然后屏住气,让声门保持在闭合状态,开始发音,此时声音是响亮的实声,然后逐渐打开声门,声音产生由明亮到柔和的音色变化。

$$a(实声)——a(虚声)$$
$$o(实声)——o(虚声)$$
$$e(实声)——e(虚声)$$
$$i(实声)——i(虚声)$$
$$u(实声)——u(虚声)$$
$$ü(实声)——ü(虚声)$$

练习七:韵母和词的音色变化练习

1. 复韵母和鼻韵母音色变化练习

练习提示:这一练习包括汉语普通话除单元音韵母之外的29个复合元音韵母和鼻韵母。每个韵母应有三个层次的音色变化。

$$ai(虚声)——ai(虚实声)——ai(实声)$$
$$ei(虚声)——ei(虚实声)——ei(实声)$$
$$ao(虚声)——ao(虚实声)——ao(实声)$$
$$ou(虚声)——ou(虚实声)——ou(实声)$$
$$an(虚声)——an(虚实声)——an(实声)$$
$$en(虚声)——en(虚实声)——en(实声)$$

$$ang(虚声)——ang(虚实声)——ang(实声)$$
$$eng(虚声)——eng(虚实声)——eng(实声)$$
$$ong(虚声)——ong(虚实声)——ong(实声)$$

$$ia(虚声)——ia(虚实声)——ia(实声)$$
$$ie(虚声)——ie(虚实声)——ie(实声)$$

$$iao(虚声)——iao(虚实声)——iao(实声)$$
$$iou(虚声)——iou(虚实声)——iou(实声)$$
$$ian(虚声)——ian(虚实声)——ian(实声)$$

$$in(虚声)——in(虚实声)——in(实声)$$

iang(虚声)——iang(虚实声)——iang(实声)
ing(虚声)——ing(虚实声)——ing(实声)
iong(虚声)——iong(虚实声)——iong(实声)
ua(虚声)——ua(虚实声)——ua(实声)
uo(虚声)——uo(虚实声)——uo(实声)

uai(虚声)——uai(虚实声)——uai(实声)
uei(虚声)——uei(虚实声)——uei(实声)

uan(虚声)——uan(虚实声)——uan(实声)
uen(虚声)——uen(虚实声)——uen(实声)

uang(虚声)——uang(虚实声)——uang(实声)
ueng(虚声)——ueng(虚实声)——ueng(实声)

üe(虚声)——üe (虚实声)——üe(实声)
üan(虚声)——üan(虚实声)——üan(实声)
ün(虚声)——ün (虚实声)——ün(实声)

2. 词的音色变化练习

练习提示： 下列词中包括汉语普通话中39个韵母，分别用虚声、虚实声和实声三种音色进行练习，重点把握最常用的虚实声。注意韵母与声母结合时整个音的音色变化，体会不同音色的发音感觉。

职业　芝麻　子弟　自由　播种　薄弱　讹诈　恶霸　询问　功勋
把关　跋涉　繁华　恩赐　门户　傲慢　欧洲　偶然　劝说　蜷缩
雅致　遐想　挑衅　飘扬　跌打　歇息　秋季　休息　温暖　敦厚
编造　填写　新鲜　亲切　良好　江涛　聆听　星空　庄重　捐献

练习八：句子音色变化练习

练习提示： 播读下列诗中各句时，尝试变换使用实声、虚实声、虚声三种不同音色，以熟悉不同音色，增强使用各种音色的能力。

杨花

[唐]吴融

不斗秾华不占红，
自飞晴野雪濛濛。
百花长恨风吹落，
唯有杨花独爱风

黄鹤楼送孟浩然之广陵

[唐]李白

故人西辞黄鹤楼,

烟花三月下扬州。

孤帆远影碧空尽,

唯见长江天际流。

练习九:段落音色变化练习

练习提示:按照规定音色播读下列段落,提高自己的音色控制能力,体会语言表达中的音色变化。

1. 偏实音色

有人习惯把豆腐和菠菜一起炖着吃,这种吃法不科学。因为豆腐中含有氯化镁、硫酸钙两种成分。当它遇到菠菜中的草酸时,会产生化学反应,生成草酸镁和草酸钙,而这两种白色沉淀物是不能被人体吸收的。如果长期食用,就会使人缺钙。

2. 偏虚音色

将圆未圆的明月,渐渐升到高空。一片透明的灰云,淡淡地遮住月光。田野上面,仿佛笼起一片轻烟,朦朦胧胧,如同进入梦境。晚云飘过之后,田野上烟消雾散,水一样的清光,冲洗着柔和的秋夜。

3. 虚实音色变化

(偏实音色)为了不打扰熟睡的病人,我小声问坐在床边的老李:"(偏虚音色)她最近几天病情怎么样?是不是能吃些东西?如果能吃些有营养的东西,对身体的恢复肯定有好处!"(偏实音色)老李点点头,轻声说:"(偏虚音色)这几天已经能吃一些流食了,大夫说过几天就可以出院了。"

4. 结合感情和意境的音色变化

(偏虚音色)一阵风把蜡烛吹灭了,月光照进窗子来,茅屋里的一切好像披上了银纱,显得格外清幽。(偏实音色)贝多芬望了望站在他身边的穷兄妹俩,借着清幽的月光,按起琴键来。

(偏实音色)皮鞋匠静静地听着。

(偏虚音色)他好像面对着大海,月亮正从水天相接的地平线上升起来。微波粼粼的海面上,霎时间洒遍了银光。

(偏实音色)月亮越升越高,穿过一缕一缕轻纱似的微云。

(偏虚音色)忽然,海面上刮起了大风,卷起了巨浪。被月光照得雪亮的浪花,一个连一个朝着岸边涌过来。

(偏实音色)皮鞋匠看着他妹妹。月光正照在她那恬静的脸上,照着她睁得大大的眼睛。

(偏虚音色)她仿佛也看到了,看到了她从来没有看到过的景象:在月光照耀下的波涛汹涌的大海。

练习十:声音综合变化练习

1. 祥林嫂的变化

练习提示： 祥林嫂是鲁迅笔下受压迫的劳动妇女的形象。随着境况越来越坏，她的外貌和精神也发生了相应的变化。播读时三个段落使用的声音逐渐从同情转入悲伤，音高、音色也应有相应的变化。

（祥林嫂第一次死了丈夫，来到鲁镇）

有一年的冬初，四叔家里要换女工，做中人的卫老婆子带她进来了，头上扎着白头绳，乌裙，蓝夹袄，月白背心，年纪大约二十六七，脸色青黄，但两颊却还是红的。卫老婆子叫她祥林嫂，说是自己母家的邻舍，死了当家人，所以出来做工了。四叔皱了皱眉，四婶已经知道了他的意思，是在讨厌她是一个寡妇。但看她模样还周正，手脚都壮大，又只是顺着眼，不开一句口，很像一个安分耐劳的人，便不管四叔的皱眉，将她留下了。试工期内她整天地做，似乎闲着就无聊，又有力，简直抵得过一个男子。

……

（祥林嫂第二次死了丈夫，再到鲁镇）

她仍然头上扎白头绳，乌裙，蓝夹袄，月白背心，脸色青黄，只是两颊上已经消失了血色，顺着眼，眼角上带些泪痕，眼光也没有先前那样精神了。

……

（祥林嫂被赶出鲁家，沦为乞丐后）

五年前的花白的头发，至今已经全白，全不像四十上下的人；脸上瘦削不堪，黄中带黑，而且消尽了先前悲哀的神色，仿佛是木刻似的；只有那眼珠间或一轮，还可以表示她是一个活物。她一手提着竹篮，内中一个破碗，空的；一手拄着一支比她更长的竹竿，下端开了裂，她分明已经纯乎是一个乞丐了。

（节选自鲁迅《祝福》）

2. 卖火柴的小女孩

练习提示： 这段文字描写卖火柴的小女孩在又冻又饿的境况下，眼前出现的种种幻觉。用不同的音色区分真实与幻觉，对幻觉的描述可使用虚声。

她又擦了一根，火柴燃烧起来了，发出亮光来了。亮光落在墙上，那儿就变得像薄纱那么透明，她可以从那儿一直看到屋里：桌上铺着雪白的台布，摆着精致的盘碗，填满了苹果和葡萄干的烤鹅正在冒着热气。更妙的是，这只鹅从盘子里跳下来，背上插着刀叉摇摇摆摆地在地板上走，一直向可怜的女孩走来。这时候，火柴灭了，面前没有别的，只有一堵又厚又冷的墙。

（节选自安徒生《卖火柴的小女孩》）

3. 最后一片叶子

练习提示： 故事描写老画家贝尔门为了挽救青年画家琼西的生命，冒着风雨，爬到墙上画了一片具有生命活力的叶子，自己却因肺炎去世。利用声音高低和音色变化表现人物的形象及事件的发展过程。

第二天早晨，苏只睡了一个小时的觉。醒来了，她看见琼西无神的眼睛睁得大大地视着拉下的绿窗帘。

"把窗帘拉起来，我要看看。"她低声地命令道。

苏疲倦地照办了。

然而，看呀！经过了漫长一夜的风吹雨打，在砖墙上还挂着一片藤叶。它是长青藤上最后的一片叶子了。靠近茎部仍然是深绿色，可是锯齿形的叶子边缘已经枯萎发黄，它傲然挂在一根离地二十多英尺的藤枝上。

"这是最后一片叶子。"琼西说道："我以为它昨晚一定会落掉的。我听见风声的。今天它一定会落掉，我也会死的。"

白天总算过去了，甚至在暮色中她们还能看见那片孤零零的藤叶仍紧紧地依附在靠墙的枝上。后来，夜的到临带来了呼啸的北风，雨点不停地拍打着窗子，雨水从低垂的荷兰式屋檐上流泻下来。天刚蒙蒙亮，琼西就毫不留情地吩咐拉起窗帘来。那片藤叶仍然在那里。

……

第二天，医生对苏说，"她已经脱离危险，你成功了。现在只剩下营养和护理了。"下午苏跑到琼西面前，琼西正躺着，安详地编织着一条毫无用处的深蓝色毛线披肩。苏用一只胳臂连枕头带人一把抱住了她。

"我有件事要告诉你，小家伙"她说，"贝尔门先生今天在医院里患肺炎去世了。他只病了两天。头一天早晨，门房发现他在楼下自己那间房里动弹不了。他的鞋子和衣服全都湿透了，冰凉冰凉的。他们搞不清楚在那个凄风苦雨的夜晚，他究竟到哪里去了。后来他们发现了一盏没有熄灭的灯笼，一把挪动过地方的梯子，几支扔得满地的画笔，还有一块调色板，上面涂抹着绿色和黄色的颜料。还有——亲爱的，瞧瞧窗子外面，瞧瞧墙上那最后一片藤叶。难道你没有想过，为什么风刮得那样厉害，它却从来不摇一摇，动一动呢？唉，亲爱的，这片叶子才是贝尔门的杰作！就是在最后一片叶子掉下来的晚上，他把它画在那里的。"

<div style="text-align:right">（节选自欧·亨利《最后一片叶子》）</div>

第二节 共鸣控制

共鸣控制是提供改善声音的手段。共鸣控制的主要目的是使发音更加动听。它包含两层意思：首先是在字音准确清晰的同时，使字音优美动听；其次，让音色得到改善，使发音的嗓音优美动听。

我们的身体里有很多的腔体可以通过空气共振参与发声，包括胸腔、喉腔、咽腔、口腔、鼻腔。最关键的发声腔体就是鼻腔和口腔，它们是人声的美化器。在声音语言表达时它们是否兴奋直接关系到音色圆不圆、美不美。例如要保持发声器官的兴奋，就要调动鼻腔和口腔参与共鸣，找到"打哈欠"前的状态，此时鼻咽腔是打开且通透的，保持这种状态来说话声音会更好听。在日常生活中，可以多用"打哈欠"的小习惯把兴奋点调动起来，进而慢慢改变自己的发声习惯。我们说话时的气息规律是在固定"管路"中运动的，鼻腔、胸腔、口腔、气管等空间就是气息流通的"管路"。只要能控制好气息在"管路"中的流动，而不是随意分散，就能发出最佳声音。

声音语言工作者的好听声音是运用共鸣控制来获得的，可以简单地归纳为：口腔共鸣

为主,胸腔共鸣为辅,鼻腔共鸣适度,头腔共鸣添色。口腔共鸣为主,就是以吐字为中心来使用共鸣,把字音的共鸣调整好。语言艺术,只有结合吐字运用口腔共鸣,才能既做到字音清晰,又做到发音圆润,也就是人们常说的"口齿清楚,发音动听"。胸腔共鸣和鼻腔共鸣都处在其次的位置,头腔共鸣次之。声音工作者的共鸣控制主要是胸腔共鸣、口腔共鸣和鼻腔共鸣的调节。

一、口腔共鸣——让声音优美明亮

口腔共鸣是声音表达时的主要共鸣,是通过口腔控制来调整的。口腔控制所要求的"打开口腔""唇舌力量集中""声挂前腭",以及吐字归音的"叼住弹出""拉开立起""到位弱收""音节形成枣核形"等,都是为了充分发挥口腔共鸣的效应,更灵活地控制口腔共鸣。良好的共鸣能保证声带发出的声波发挥最大的发声效应,因此好的共鸣可以减轻声带的负担,永葆用声的艺术青春。而发音时元音舌位适当、舌活动自如和唇齿适当贴近是获得良好口腔共鸣的基础。

首先,舌位适当能使发音听起来自然舒适。元音舌位适当主要是指发音时元音的整体舌位不要偏前或偏后,而不是单指某一个元音的舌位。发音时,有意或无意地让元音舌位偏前,会使语句声音单薄,而舌位偏后会使声音变得沉闷。如果不是为了产生某种声音效果,应当在发元音时让舌位处于适当位置。

其次,舌活动自如是获得良好口腔共鸣的条件。舌活动自如,发音时舌的移动积极,自然会取得良好的共鸣。舌在发音时应积极灵活,发音动作路线明确清晰,尤其是音节字头、字腹、字尾的连接,以及复合元音韵母的滑动,舌积极自如地活动更加重要。发音时,包括舌的两侧在内的整个舌体要放松。舌的两侧动作也会对共鸣产生影响。有些人发元音时舌两侧上卷,虽然会使声音集中,但口腔上下腭开度受限,声音会显得不自然,加工痕迹较重。

最后,唇齿贴近是改善口腔共鸣的重要手段。当唇过分突出时,加长了共鸣腔出口的"管子"长度,共鸣的频率降低,声音沉闷,形成明显的 u 音色彩。有的人发音不清晰,口腔共鸣不好,问题往往在唇上。发音时双唇向齿适当贴近,可以缩短出口"管子"的长度,使口腔共鸣得到改善,声音变得明亮。唇齿贴近后,口形呈微笑状,可以使声音变得积极,具有活力。另外,这种微笑的表情动作还可以反馈到大脑,产生良好的心理刺激,使发音人的心理状态变得愉快和放松,口腔共鸣和字音联系紧密,解决口腔共鸣问题。

二、胸腔共鸣——让声音低沉浑厚

胸腔共鸣发声给人带来的感受是成熟且性感的声音印象,以胸腔为主的共鸣腔发出的声音会刺激人的感情。因为胸腔共鸣的声音带有饱满的低音色彩,声音扎实厚重。这种声音使人感到诚恳可信,增加人们的信任感,提高语言的表现力。要想让表达更加抑扬顿挫、铿锵有力、响亮且具有磁性,就必须学会胸腔共鸣的发声方法。取得胸腔共鸣可以从以下四个方面入手:

(1)发音时喉部放松有助于产生胸腔共鸣。这是因为喉部适当放松可以使胸腔共鸣的声音释放出来。喉部过紧,不仅造成声音挤压,而且胸腔共鸣也会减少。

（2）发音时声音较低有助于获得胸腔共鸣。胸腔共鸣是较低的共鸣音色，它构成声音的基础。发音时适当降低音高有助于获得较低的胸腔共鸣音色。声音较高，不仅不易获得较低的共鸣音色，而且胸腔共鸣很容易被较高的声音掩盖，使声音变得单薄。

（3）发音时音量加大有利于增加胸腔共鸣。胸腔共鸣声音厚重，腔体空间较大，需要较强的推动力，适当加大发音的音量可以有效激发胸腔共鸣，加大较低共鸣音色在声音中的比例。

（4）发音时舌位适当靠后有助于增加胸腔共鸣。发音时元音的发音位置适当靠后，可以使元音变得厚重，减少声音中的高音成分，使胸腔共鸣变得更明显。如果胸腔共鸣过少，声音单薄，可以通过练习带有 a 音的字词增强胸腔共鸣。用擦音 h 带动发音，可以避免声门闭合过紧，而 a 音舌位较低，易于引起胸腔共鸣。可用手轻按胸部，体会共鸣强烈时的振动感。

三、鼻腔共鸣——让声音磁性柔和

鼻腔共鸣是指在发声过程中，声带振动产生的声音通过鼻腔得到共鸣，使得发音更加饱满、浑厚。鼻腔共鸣是声音美化的重要手段之一，它能让发音更加富有磁性，更具吸引力。人们在日常交流中，可以通过掌握鼻腔共鸣的技巧，使自己的声音更加动听，从而提升沟通效果。鼻腔共鸣的原理是，声带振动产生的声波传入鼻腔，与鼻腔内的空气发生共振，形成鼻腔共鸣。鼻腔共鸣的关键在于掌握正确的呼吸和发声方法，通过锻炼鼻腔共鸣，可以提高发音的质量和效果。

在日常生活中，可以通过一些方法来锻炼鼻腔共鸣。例如，我们可以尝试发出 en、eng 的声音，感受鼻腔的共鸣效果。此外，还可以进行一些专门的练习，如大声朗读、唱歌等，从而熟练掌握鼻腔共鸣技巧。掌握鼻腔共鸣对于提高沟通能力具有重要意义。一个具有鼻腔共鸣的声音，可以让对方更容易产生共鸣，增进情感的交流。由于鼻腔内的空气密度较高，声波在其中传播的速度较慢，使得声音的频率较低，从而产生柔和的音色。鼻腔共鸣具有一定的穿透力，可以使声音穿透到一定距离，因此在演讲、歌唱等场合中具有一定的表现力。例如，著名主持人撒贝宁就擅长运用鼻腔共鸣，他的声音富有感染力，让人听起来备感亲切。此外，鼻腔共鸣在声乐领域广为运用。歌唱家在演唱过程中，通过运用鼻腔共鸣，可以使歌声更加美妙动听。例如，我国著名歌唱家李谷一老师在演唱《难忘今宵》等歌曲时，巧妙地运用了鼻腔共鸣，使歌声更具感染力。

所以鼻腔共鸣是一种声音美化的技巧，通过掌握正确的呼吸和发声方法，我们可以锻炼鼻腔共鸣，使发音更加饱满、浑厚。在日常生活中，我们可以尝试进行一些鼻腔共鸣的练习，以提升发音质量和沟通效果。

四、头腔共鸣——让声音华丽年轻

头腔共鸣，作为声音艺术中的一种独特现象，涉及声音在人体内部的共振和反射过程。具体而言，头腔共鸣指的是声音在通过喉部、口腔和鼻腔后，进一步在头部骨骼和空腔中引发的共振现象。这种共鸣使得声音在高频段得到增强，音色变得更为悦耳、饱满和富有穿透力。这不仅有助于提高交流的效果，还能够传递出更多的情感和身份信息，从而

增强人际交往的深度和广度。

（一）头腔共鸣能够丰富声音的音色

头腔共鸣能够丰富声音的音色,使其更加悦耳动听。通过调整喉咙、口腔等部位的形状和大小,可以改变声波在头腔中的反射和折射路径,从而产生不同的音色效果。这种音色效果在歌唱、演讲等语音艺术中尤为重要,能够为听众带来更加丰富的听觉体验。

（二）头腔共鸣能够增强声音的音量

由于头腔共鸣产生的共振现象,声波在头腔中的能量得到放大,从而使声音的音量得到增强。这种增强作用在需要远距离传播的场合中尤为重要,如公众演讲、歌唱表演等。通过合理利用头腔共鸣,发音者可以在保持音质的同时提高声音的音量,使更多人能够听到并理解其传达的信息。

（三）头腔共鸣在公共关系交往中的应用

1. 社交场合中的应用

在社交场合中,头腔共鸣的应用显得尤为关键。这种共鸣方式不仅可以让声音更具穿透力,还能够为个体的言语增添一种难以言喻的魅力,使其在人群中脱颖而出。当一个人在聚会、晚宴或其他社交活动中,使用头腔共鸣与他人交流时,其声音会显得更加自然、流畅,且具有一种难以抗拒的吸引力。这种声音特质能够让对方感受到说话者的自信和亲和力,从而更容易赢得他人的好感和信任,还能够有效地提升其在社交圈中的影响力。

2. 公众演讲中的应用

在公众演讲中,头腔共鸣还有助于演讲者更好地表达自己的情感和态度。通过调整喉咙和口腔等部位的状态,演讲者可以轻松地实现头腔共鸣,让自己的声音更加富有感情和表现力。首先,通过使用头腔共鸣,演讲者可以让自己的声音更加洪亮、清晰,从而确保在场的每一位听众都能够听到并理解其演讲的内容。其次,头腔共鸣能够为演讲者的言语增添一种独特的韵律和节奏感,使其演讲更加生动、有趣。这种声音特质不仅能够吸引听众的注意力,还能够激发他们的兴趣和好奇心。

3. 日常沟通中的应用

在日常沟通中,头腔共鸣的应用同样不可忽视。无论是在家庭、学校还是工作场所,通过使用头腔共鸣,个体都可以让自己的声音更加悦耳、动听,从而更容易与他人建立和谐、友好的关系。例如,在家庭中,父母可以通过使用头腔共鸣与孩子交流,让孩子感受到父母的关爱和温暖;在学校中,教师可以通过使用头腔共鸣与学生互动,激发学生的学习兴趣和热情;在工作场所中,员工可以通过使用头腔共鸣与同事沟通,营造良好的工作氛围和合作关系。

综上所述,无论是在社交场合、公众演讲还是日常沟通中,头腔共鸣都发挥着重要的作用。通过使用头腔共鸣,个体可以让自己的声音更加自然、流畅、悦耳动听,从而更容易与他人建立和谐、友好的关系。同时,头腔共鸣还有助于个体更好地表达自己的意图和观点,增强自己的说服力和影响力。

五、四腔共鸣——打开自带立体声

找到共鸣,打通身体,才能够让声音变得更通透、有底气,让声音变得更好听。根据咱

们人体的位置不同,腔体有胸腔、鼻腔、口腔、头腔。想要发出好听的声音,仅靠声带是不行的,还要把这些腔体都运用起来。它就像是人体的一个音箱,有一处没利用起来,声音就会有所损失,所以要多发挥腔体的作用,打通口腔和鼻腔、头腔和胸腔的共鸣。

(一)打通口腔和鼻腔共鸣

第一步,先来发"啊"这个音(啊~),当堵住鼻孔、捏住鼻子时,如果手没有感觉到鼻子振动,就说明声音只是在口腔,没有进入鼻腔(啊~)。就像我们用手去摸一个没有任何声响的音箱一样,感觉不到箱体的振动。

第二步,把捏着鼻子的手放下来,尝试由张口到闭口,按顺序一口气完成这三个音:a(啊)——ang(昂)——eng(鞥)——。

第三步,再由闭口到张口,一口气再倒回去发这三个音,也就是从闭口到张口:eng(鞥)——ang(昂)——a(啊)。一定要注意从发第一个音 eng 开始,这个音就不要离开,一直持续到 a 这个音。在整个过程中要始终想象有一根牙签撑在嘴巴里。这个时候的口腔状态就像困倦时打哈欠一样,软腭是挺起如穹庐状,保持住这种状态反复多进行几次这个练习 a(啊)——ang(昂)——eng(鞥)——,慢慢感觉从鼻子到嘴巴中间有一个通道给打开了,现在即便是发 a(啊)这个单音,共鸣通道依然是打开的。这个练习不仅能够帮助打开口腔和鼻腔,还能让发出来的声音不再发扁。口鼻通道打开以后,下一步是胸腔和头腔的共鸣。

(二)掌握胸腔和头腔共鸣

头腔共鸣,顾名思义就是头颅内的共鸣腔。当发高音或者是京剧里的"咦~"这个发声位置,这样能让发出来的声音变得高亢,振奋人心。胸腔共鸣就是胸部内发出的共鸣,能让发出来的声音更扎实、更沉稳。掌握了头腔和胸腔的共鸣,可以在说话的时候把这个声音送到很远的地方。比如在做报告演讲的时候,掌握了头腔和胸腔的共鸣,不用话筒就可以让最后一排的人听得清清楚楚。具体操作方法其实非常简单,只一个响亮的"好",就能帮助找到胸腔和头腔共鸣。比如在看了一个非常棒的节目,总会不自觉地伴随观众的掌声和欢呼声中脱口而出一个响亮的"好"。如果这个仅仅用了口腔和鼻腔共鸣,声音是送不远的。如果想把这个声音送得远,就要把声音往头顶送,可以想象一下吃了芥末直冲头顶的感觉。这声"好"一定要送到头顶,如果再加上胸腔共鸣,然后结合气息的运用,就能把这声"好"送得更远了。要想说话好听,就得先学会运用共鸣腔。就像那声响亮的叫"好",其实每个腔体都发挥了作用,如果能运用到两个或者两个以上的腔体,声音就会变得非常动听。灵活熟练掌握四腔共鸣(口腔、鼻腔、胸腔、头腔)会让声音变得更好听。身体才是表达的终端,打通身体自带的天然大音响——四腔共鸣,一句话帮助打通四大腔体——"月亮圆,月亮缺。缺了圆,圆了缺。一年又一年,一月又一月。"

六、共鸣控制训练

声音语言工作者,如播音员、主持人,在工作时都需要有一定的共鸣作为基础,以达到宽厚、圆润、明亮、集中的用声效果。共鸣器官把发自声带的原声在音色上进行润饰,使它变得圆润、优美。调节共鸣器官可以丰富或改变声音色彩。良好的共鸣可以减轻气流对

声带的冲击,延长声带的寿命。声音表达时,以口腔共鸣为主,胸腔共鸣为基础。发高音时会有鼻腔、头腔共鸣。声音圆润集中,需要改变口腔共鸣条件。发音时,双唇集中用力,下巴放松,打开牙关,喉部放松,提颧肌,嘴角上提。用"半打哈欠"的感觉体会喉部、舌根、下巴放松的状态。在打开口腔时,也要注意唇的收拢。

(一)口腔共鸣训练

练习提示: 在进行口腔共鸣训练时要注意几个细节,第一是唇齿贴近,提高声音明亮度。声音表达时噘唇,共鸣音色会变暗。可用双唇适当贴近上下齿的方式改善共鸣,使声音更明快。第二是嘴角略微上抬,消除消极音色。有人发音时嘴角下垂,声音中缺少积极欢快的感情色彩,可以适当提颧肌,使嘴角略微上抬,消除消极音色。第三是改善ü、u、o的音色。有的人在发带有圆唇音ü、u、o的字音时,嘴唇过于突出,致使声音沉闷。如果有此类问题,可在发圆唇音时让唇齿靠近,减少突出,可使沉闷音色得到改善。第四是双唇用喷法,舌尖用弹法,要有意识地集中于一点,似子弹从嘴里喷射出,击中一个目标。声音沿上腭打到硬腭前端送出。注意,此时鼻咽要关闭。

1. 单音节练习

(1) bā-dā-gā　　bā-dā-gā
　　pā-tā-kā　　pā-tā-kā

(2) bā-dā-gā-pā-tā-kā
　　pā-tā-kā-bā-dā-gā

(3) bā　　bá　　bǎ　　bà
　　pā　　pá　　pǎ　　pà

(4) pēng　　pā　　pī　　pū　　pāi
　　pāi　　pū　　pī　　pā　　pēng

2. 声母韵母拼合练习

b—a—bā　　　　p—a—pā
b—ai—bāi　　　p—ai—pāi
b—an—bān　　　p—an—pān

3. 两字词练习

澎湃　冰雹　碰壁　玻璃
蓬勃　喷泉　批判　拍打

4. 四字词练习

百炼成钢　　波澜壮阔　　壁垒森严　　翻江倒海

5. 象声词练习

吧嗒嗒　滴溜溜　咕隆隆　噼啪啪　扑通通
呼啦啦　咣当当　哗啦啦　乒乓乓　唰啦啦

6. 合口和撮口音练习

山上五株树,架上五壶醋。
林中五只鹿,箱里五条裤。
伐了山上的树,搬下架上的醋。
射死林中的鹿,取出箱中的裤。

(二)鼻腔共鸣训练

鼻腔共鸣是通过软腭来实现的。当软腭放松,鼻腔通路打开,口腔的某部分阻断气流声音,在鼻腔得到了共鸣,就产生标准的鼻辅音 m、n 和 ng 等。当鼻腔和口腔同时打开,产生的是鼻化元音。少量的元音鼻化可以使音色明亮,但过多的元音鼻化会形成鼻音,这是声音工作者的大忌。软腭关闭后,较强的声音沿硬腭传到鼻腔内壁,我们可以感到鼻腔在振动,但这不是鼻音,而是"头腔共鸣"的发声方法,在播音中或日常生活用语中也是很少见的。

1. 鼻腔共鸣训练

练习提示: 使用下面的练习可增加鼻腔共鸣。一般来说,ɑ 的舌位低,鼻腔共鸣弱,软腭下降幅度可稍大些。i、u、ü 舌位高,口腔通路窄,气流容易进入鼻腔,软腭不可下降过多,否则很容易形成鼻音。

(1)纯元音+鼻化元音。
纯 ɑ 音+加鼻腔共鸣的 ɑ 音
纯 i 音+加鼻腔共鸣的 i 音
纯 u 音+加鼻腔共鸣的 u 音
(2)鼻辅音+口元音。
mɑ——mi——mu——
nɑ——ni——nu——
(3)m 哼唱,使硬腭之上的鼻腔通道振动,软腭前部扯紧。
n 哼唱,使软腭中部振动并扩大鼻咽腔。
ng 哼唱,使软腭后面的垂直部分振动,并打开鼻咽腔的下面部分。
(4)词和句段练习。
妈妈　买卖　猫咪　阴谋　弥漫　隐瞒　光芒
分秒　接纳　头脑　人民　姓名　朽木　接纳

朝霞冉冉升起,东方透出微明。
你听,你听,国旗的飘扬声。

蓝蓝的天上白云飘,白云下面马儿跑。
挥动鞭儿响四方,百鸟齐飞翔。

2. 解除鼻音训练

练习提示: 鼻韵母音节中的元音过度鼻化,会造成发音中的鼻音。如果鼻腔在元音开

始发音时就振动,往往会使发音带有明显鼻音。通常在音节元音部分的后半截出现元音鼻化,不会产生鼻音。

(1)软腭上提,口腔后部声音的通道畅通无阻,就不会出现鼻音,也可以减轻喉音重的问题发"吭"声练习:注意挺软腭,关闭鼻咽道,突然打开鼻咽道发"吭"(kēng)声。

(2)手捏鼻孔,发"a"音。

(3)串发六个元音:a—o—e—i—u—ü——

(4)先发鼻韵母,再发非鼻韵母。

b-ang-bāng(帮)

p-ang-páng(旁)

m-ang-máng(忙)

b-ai-bái (白)

(5)用 16 个鼻韵母的主要元音与鼻尾音做拆合练习。练习时发准元音,再发鼻音,然后合并来发。

an-a-n ang-a-ng en-e-n ian-i-a-n iang-i-a-ng

ün-ü-n uang-u-a-ng

(6)读下面的双音节词,发音时捏住鼻子,根据鼻腔振动确定合适的鼻化时间。

间断 jiàn duàn 黄昏 huáng hūn 渊源 yuān yuán

荒凉 huāng liáng 湘江 xiāng jiāng 光芒 guāng máng

(三)胸腔共鸣训练

胸腔是重要的共鸣器官。胸腔的共鸣空间越大,带有胸腔共鸣的声音就越有深度和宽度,听来浑厚、宽广,给观众和听众庄严、深沉、真实、可信之感。

(1)体会胸腔共鸣。用较低的声音发 ha 音,声音不要过亮,感觉是从胸腔发出的较浑厚的声音。如浑厚感不明显,可降低音高,并适当加大音量。一般来说,较低而放松的声音易于产生胸腔共鸣。

(2)用稍低的声音练习下列含有 a 音的词(a 音开口度大,容易产生胸腔共鸣)。

暗淡 反叛 散漫 武汉 计划 到达 自发 出嫁

(3)夸大上声练习。

hǎo bǎi mǐ zǒu

(4)四音节练习。

百炼成钢 bǎi liàn chéng gāng

翻江倒海 fān jiāng dǎo hǎi

(5)用放松的声音播读短诗,注意加强韵脚的胸腔共鸣。

春 晓

[唐]孟浩然

春眠不觉晓,处处闻啼鸟。

夜来风雨声,花落知多少。

(6)句段练习。

设若单单是有阳光,那也算不了出奇。请闭上眼睛想:一个老城,有山有水,全在天底

下晒着阳光,暖和安适地睡着,只等春风来把它们唤醒,这是不是理想的境界?小山整把济南围了个圈儿,只有北边缺着点口儿。这一圈小山在冬天特别可爱,好像是把济南放在一个小摇篮里,它们安静不动地低声地说:"你们放心吧,这儿准保暖和。"

<div style="text-align: right">(节选自老舍《济南的冬天》)</div>

(四)头腔共鸣训练

头腔共鸣需要一定气势、一定音高。朗读或播音时一般用不到头腔共鸣。使用头腔共鸣时,声音高亢、明亮,铿锵有力,这时我们会感到声音不是从嘴里发出的,而是从眉心透出的。可以发 i、a 上滑音体会头腔共鸣。

(五)共鸣控制综合训练

练习提示:共鸣产生的声音变化可在语言表达中塑造不同的人物形象。在下面的练习中,应利用共鸣产生的声音变化,区分旁述和人物对话,尝试用声音变化塑造不同人物。寓言可使用适度夸张的声音刻画人物。要分析人物的身份和语言环境,准确使用声音。

杞人忧天

从前在杞国,有一个胆子很小又有点儿神经质的人,他时常会想到一些奇怪的问题,让人觉得莫名其妙。

有一天,他吃过晚饭以后,拿了一把大蒲扇坐在门前乘凉,自言自语地说:"假如有一天,天塌了下来,那该怎么办呢?我们岂不是无路可逃,而将活活地被压死,这不就太冤枉了吗?"从此以后,他几乎每天为这个问题发愁、烦恼。

朋友见他终日精神恍惚,脸色憔悴,都很替他担心,但当大家知道原因后,都跑来劝他:"老兄啊!你何必为这件事自寻烦恼呢?天空怎么会塌下来?再说即使真的塌下来,那也不是你一个人忧虑发愁就可以解决的啊,想开点儿吧!"

可是,无论人家怎么说,他都不相信,仍然时常为这个不必要的问题担忧。后来,人们就根据上面这个故事,引申成"杞人忧天"这句成语,意义在于唤醒人们不要为一些不切实际的事情而忧愁。

第八章 准确的调值——夯实普通话基础

普通话语音作为汉语的标准发音,是中华文化传承和发展的重要组成部分,也是我们日常生活中交流的基石。在人际交往中,它决定了我们说话的清晰度和准确性。掌握普通话语音基础,不仅有助于我们准确地表达自己的意思,还能提升我们的语言素养和沟通能力。

第一节 普通话语音基础——交流宝典

俗话说:"五里不同音,十里不同调。"在幅员辽阔的中国大地上可以说语言纷繁复杂,为了使全国各地人群之间更加流畅、无障碍地交流,我国专门架起了一座桥梁——普通话。说好一口纯正标准的普通话,对于人际交往来说,可以消除人与人之间的沟通隔阂,拉近双方的距离,使双方之间沟通更加畅快。

一、普通话是人际交往中的宝典

作为人际交流和沟通的基础,普通话语音为不同地域、不同背景的人们提供了一个共同的语言平台。在这个平台上,人们可以更加顺畅地进行交流,减少误解和隔阂,从而增强相互之间的理解和信任。普通话语音的标准和规范是人际交往中的关键。一个清晰、准确、流利的普通话语音,不仅能够提高交流的效率,还能够展现出一个人的专业素养和良好形象。在商务场合、学术会议、社交活动等场合中,一个标准的普通话语音更是必不可少的。此外,普通话语音也是传承和弘扬中华文化的重要载体。作为中华文化的代表之一,普通话语音承载了丰富的历史、文化和传统。通过学习和使用普通话语音,人们可以更好地了解和传承中华文化,增强民族自豪感和文化自信心。

因此,人际交往中普通话语音的基础是交流宝典。只有掌握了标准的普通话语音,才能更好地与他人进行交流,增进相互之间的了解和信任,促进人际关系的和谐发展。同时,通过学习和使用普通话语音,也能够不断提升自己的语言能力和文化素养,为未来的发展打下坚实的基础。

二、普通话在实际交流中的应用

在实际交流中,我们需要根据语境和对象来调整自己的发音和语调。例如,在正式场合或与长辈交流时,我们需要保持发音清晰、语调稳重;而在轻松愉快的聊天环境中,我们可以适当加入一些口语化的表达和语调变化。此外,普通话语音还可以帮助我们更好地理解和欣赏诗歌、散文等文学作品。通过准确地把握作品中的语音韵律和节奏变化,我们

可以更加深入地感受作者的情感和意境。

普通话语音作为交流的基础,通过普通话语音基础知识、提升发音技巧和语调自然度,我们可以更好地与他人沟通、表达自己的意思,并展现自己的语言能力和文化素养。同时,普通话语音也是我们欣赏文学作品、感受中华文化魅力的重要途径。

三、普通话在文化交流中的作用

随着全球化的深入发展,跨文化交流变得越来越频繁和重要。在这种情况下,普通话语音作为汉语的标准发音,成为我们与不同文化背景的人进行有效沟通的重要工具。当与外国友人交流时,一口标准的普通话不仅让对方感受到我们的诚意和尊重,还能帮助我们传达准确的信息,减少误解和沟通障碍。同时,通过普通话语音的准确表达,我们也能更好地理解和欣赏不同文化背景下的语言表达方式与风格。

四、普通话在职业发展中的作用

对于个人而言,良好的普通话语音不仅有助于提高沟通能力和语言表达能力,还能为个人的成长和职业发展带来积极的影响。在求职过程中,一口标准的普通话往往能给我们加分不少。无论是在面试还是日常工作中,流利的普通话语音都能让我们更加自信地表达自己的观点和想法,赢得他人的认可和信任。此外,在演讲、主持等职业领域,普通话语音的重要性更是不可忽视。一个清晰、准确、富有感染力的普通话发音能够吸引听众的注意力,提升演讲或主持的效果。

普通话语音作为汉语的标准发音和中华文化传承的重要组成部分,对于我们每个人来说都具有重要的意义。通过不断地学习和练习,我们可以逐渐提高自己的普通话语音水平,为日常交流、个人成长和职业发展打下坚实的基础。同时,我们也应该积极推广普通话语音知识,让更多的人了解和掌握普通话语音的魅力与价值。

第二节 字音准确的基础——声母发音

语音是语言的声音形式,标准的普通话语音是语言表达中的神采,也是产生感染力的基础。我们说的每一句话,是由一个个的词连接起来构成的。每一个词又是由一个个音节组成的。一个音节就是一个方块汉字,音节则是由几个音素构成的。

我国的语言学家根据传统的分析方法,把汉语字音分析成声母、韵母、声调三部分。一个字起头的音叫声母,其余部分叫韵母,全字的音高叫声调。语音音素是根据发音特征分为元音和辅音两类。普通话语音中可做声母的辅音有21个。在人际沟通中语音含混不清,唇舌没有力度,往往和这21个声母有直接关系。它是吐字准确清晰的基础,声母发音时值虽短,但却十分重要。

一、语音、音节和音素的定义

语音,是由人的发声器官发出的、负载一定社会意义的声音。语音的物理基础主要有音高、音强、音长、音色,这也是构成语音的四要素。

音节,是语音的基本单位。汉语的音节是由声母和韵母组合发音,能单独发音的元音也是一个音节。音节在听感中有头有尾,有起有驻,是一个整体声音。一个方块汉字就是一个音节。

音素,是构成音节的最小单位或最小的语音片段。音素分为元音与辅音两大类。如汉语音节啊(ā)只有一个音素,爱(ài)有两个音素,代(dài)有三个音素等。

例如:

ā ——(啊)—— 一个音素
ān ——(安)—— 二个音素
iān ——(烟)—— 三个音素
jiān ——(笺)—— 四个音素
jiāng——(江)—— 四个音素 ⎫
zhuāng——(装)—— 四个音素 ⎭ "zh""ng"两个字母代表一个音素

二、声母

语音是人的发音器官发出的、具有一定意义的、能起交流和沟通作用的声音。根据汉语语音学传统的分析方法,汉语音节起头的辅音称为声母。普通话语音中可做声母的辅音有21个。发音器官纵侧示意图如图8.1所示。

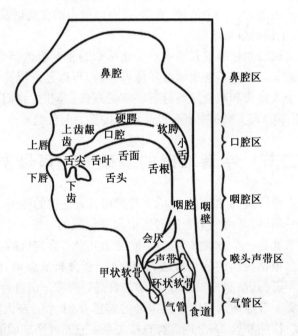

图 8.1　发音器官纵侧示意图

(一)声母的数量

普通话有21个声母:b、p、m、f、d、t、n、l、g、k、h、j、q、x、zh、ch、sh、r、z、c、s。

在普通话中,声母都是由辅音充当的。因为声母处于音节开头的位置,发音短促有

力,所以普通话音节界限分明,字字清晰可辨。如果没有辅音声母相隔,发音时音节之间容易粘连在一起,我们就会难以辨义。换而言之,语音的准确度与声母有着直接的联系。有的人发音含混不清、唇舌没有力度,问题往往就是因为声母发音不清晰。

(二)声母的发音位置

发音位置,指发辅音时,口腔对呼出气流构成阻碍的位置。普通话中21个声母按照形成阻碍的发音位置划分,这些"阻"是口腔内上下两个发音部位接触或接近形成的阻碍气流的地方。声母按照发音位置分成七组,即双唇音、唇齿音、舌尖前音、舌尖中音、舌尖后音、舌面音和舌根音。声母发音位置如下:

①双唇音 b、p、m。
②唇齿音 f。
③舌面音 j、q、x。
④舌根音 g、k、h。
⑤舌尖前音 z、c、s。
⑥舌尖中音 d、t、n、l。
⑦舌尖后音 zh、ch、sh。

1. 双唇音 b、p、m

上唇和下唇成阻。下唇向上运动,上唇微动,两唇紧闭构成阻碍。发音要领:是上唇与下唇接触构成阻碍后发出的一种辅音,共有三个(b、p、m)。b 和 p 的区别在于不送气和送气,而 b、p 和 m 的区别则是前两个辅音发音时软腭提起,气流从口腔出来,而后一个要发成鼻音,注意除阻时的爆发力。双唇音 b、p、m 发音示意图如图8.2所示。

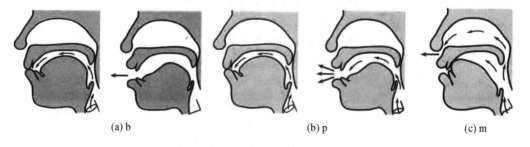

(a) b　　　　　　　　(b) p　　　　　　　　(c) m

图8.2　双唇音 b、p、m 发音示意图

提示:发音唇舌无力,口腔松软的原因与这三个音发不好有直接关系。力量应集中在双唇中央,唇中间的1/3处,内唇用力。不要双唇抿起,否则会影响音准。不要咧嘴角,会影响口腔的开合度,发音的时候力量会分散,使得字音不清楚。送气音的气流别太强。唇部收紧,接触有力,并注意与气息的配合。

(1)双唇音练习。

b
单音节:播　布　北　宾　班　标　贝　别　笨　表
双音节:播报　奔波　标兵　辨别　百倍　斑驳
　　　　板报　蚌埠　兵变　帮办　包办　北部

四音节：包罗万象　悲欢离合　跋山涉水　暴跳如雷
　　　　半路出家　不共戴天　闭关自守　百发百中

p
单音节：平　盘　胖　排　批　漂　盆　坡　砰　拍
双音节：偏旁　爬坡　排炮　澎湃　批判　乒乓
　　　　皮袍　平盆　婆婆　拼盘　偏僻　琵琶
四音节：抛砖引玉　萍水相逢　跑马观花　匹夫有责
　　　　平心静气　披星戴月　破釜沉舟　普天同庆

m
单音节：妈　慢　门　明　米　谬　满　谋　美　灭
双音节：弥漫　茂密　命脉　明媚　美满　美妙
　　　　买卖　麻木　牧民　埋没　面貌　秘密
四音节：民富国强　马到成功　满城风雨　埋头苦干
　　　　满面春风　弥天大谎　美不胜收　面目全非

（2）绕口令。

　　　　　　八百标兵奔北坡，
　　　　　　炮兵并排北边跑。
　　　　　　炮兵怕把标兵碰，
　　　　　　标兵怕碰炮兵炮。

　　　　　　八了百了标了兵了奔了北了坡，
　　　　　　炮了兵了并了排了北了边了跑。
　　　　　　炮了兵了怕了把了标了兵了碰，
　　　　　　标了兵了怕了碰了炮了兵了炮。

　　　　　　巴老爷有八十八颗芭蕉树，
　　　　　　来了八十八个把式，
　　　　　　要在巴老爷八十八棵芭蕉树下住。
　　　　　　巴老爷拔了八十八颗芭蕉树，
　　　　　　不让八十八个把式在八十八棵芭蕉树下住。
　　　　　　八十八个把式烧了八十八颗芭蕉树，
　　　　　　巴老爷在八十八棵树边哭。

2.唇齿音 f

上齿和下唇成阻。就是利用上齿与下唇相接这样的阻碍发出的辅音。发音要领：上齿与下唇自然接触，软腭挺起，下巴放松，保持呼吸通道顺畅，呼出气流摩擦发声。唇齿音 f 发音示意图如图 8.3 所示。

提示：上齿不要咬住下唇，成阻部位面积不要太大，否则会造成力量分散，易产生杂音。扬声器中传出的杂音，一部分就是由擦音造成的，要调整好气息，学会节制气流。

图 8.3 唇齿音 f 发音示意图

(1)唇齿音音练习。

f

单音节:发 房 奋 佛 风 分 否 翻 冯 法

双音节:吩咐 非凡 芬芳 丰富 方法 反复
发放 肺腑 犯法 防范 仿佛 奋发

四音节:发扬光大 翻来覆去 反复无常 风吹草动
飞沙走石 飞扬跋扈 分秒必争 风尘仆仆

(2)绕口令。

粉红墙上画凤凰,凤凰画在粉红墙。
红凤凰、粉凤凰,红粉凤凰、花凤凰。
红凤凰,黄凤凰,红粉凤凰,粉红凤凰,花粉花凤凰。

粉红女发奋缝飞凤,女粉红反缝方法繁。
飞凤仿佛发放芬芳,方法非凡反复防范。
反缝方法仿佛飞凤,反复翻缝飞凤奋飞。

3. 舌面音 j、q、x

舌面前部和硬腭前部成阻。发音时,舌尖下垂在下门齿背后,舌面前部向上接触或接近硬腭前部。发音要领:舌面前部抵住或接近硬腭前部,气流在这一部位受到阻碍后形成的音。舌面音 j、q、x 发音示意图如图 8.4 所示。

(a) j　　　　　(b) q　　　　　(c) x

图 8.4 舌面音 j、q、x 发音示意图

提示:这是容易出现问题的一类声母,极易发成尖音(舌尖化),这样的发音不但别人感到不习惯,而且产生"刺刺"的杂音。对于正式场合表达来说,尖音太多,尤其是较严肃的场合时,显得不庄重、不朴实。为了防止尖音的出现,注意舌尖不要让它碰牙或到两齿

中间,舌尖抵住下门齿背要保持不离开。

(1)舌面音练习。

j

单音节:江 机 家 街 景 金 炯 居 捐 叫

双音节:加紧 境界 交际 简洁 家境 经济
　　　　积极 艰巨 倔强 集结 荆棘 寄居

四音节:集思广益 济济一堂 饥寒交迫 积少成多
　　　　物美价廉 驾轻就熟 箭在弦上 假公济私

q

单音节:青 亲 欺 桥 枪 情 球 去 全 缺

双音节:亲切 恰巧 齐全 弃权 铅球 崎岖
　　　　请求 轻巧 情趣 秋千 气球 求亲

四音节:七上八下 其貌不扬 奇耻大辱 取之不尽
　　　　岂有此理 千载难逢 旗鼓相当 奇珍异宝

x

单音节:先 西 香 新 兴 凶 修 小 宣 许

双音节:学习 形象 相信 虚心 新鲜 先行
　　　　休息 血腥 星象 想向 详细 修行

四音节:熙熙攘攘 现身说法 弦外之音 先声夺人
　　　　兴高采烈 下马观花 喜出望外 心领神会

(2)绕口令。

尖塔尖,尖杆尖

杆尖尖似塔尖尖,
塔尖尖似杆尖。
有人说杆尖比塔尖尖,
有人说塔尖比杆尖尖。
不知到底是杆尖比塔尖尖,
还是塔尖比杆尖尖。

漆匠和锡匠

七巷一个漆匠,西巷一个锡匠,
七巷漆匠偷了西巷锡匠的锡。
西巷锡匠拿了七巷漆匠的漆,
七巷漆匠气西巷锡匠偷了漆,
西巷锡匠讥七巷漆匠拿了锡。

4. 舌根音 g、k、h

舌根和软腭成阻。发音时,舌头后缩,舌根抬起和软腭接触或接近。舌根音 g、k、h 发音示意图如图 8.5 所示。

(a) g　　　　　　　　(b) k　　　　　　　(c) h

图8.5　舌根音 g、k、h 发音示意图

提示：舌根音指舌根和软腭相接，气流在这一部位受到阻碍后发出的一种辅音。它们是21个声母中发音最靠后的三个音，也是音色最暗的一组。

男声为了追求声音的宽厚、有气势，把这三个本来已经很靠后的舌根音发得更靠后，这样极容易把韵母也带到后面，导致喉音等不良发音状态。要注意舌位有意识地前移，也就是"后音前发"。

（1）舌面音练习。

g
单音节：哥　钢　耕　姑　干　公　更　古　关　光
双音节：改革　巩固　高贵　光顾　公共　感官
　　　　骨干　规格　灌溉　公告　骨骼　改稿
四音节：甘心情愿　甘拜下风　感人肺腑　高歌猛进
　　　　顾虑重重　高谈阔论　歌功颂德　纲举目张

k
单音节：考　坑　课　口　空　枯　坎　扣　宽　看
双音节：开垦　宽阔　刻苦　可靠　空旷　苛刻
　　　　窥看　亏空　慷慨　困苦　开口　旷课
四音节：开源节流　侃侃而谈　开门见山　开卷有益
　　　　空前绝后　刻骨铭心　可歌可泣　康庄大道

h
单音节：海　哈　杭　好　河　湖　欢　画　吼　坏
双音节：欢呼　含混　黄海　悔恨　缓和　和好
　　　　黄昏　红花　航海　绘画　浑厚　恍惚
四音节：海枯石烂　海阔天空　海誓山盟　骇人听闻
　　　　汗马功劳　好景不长　好大喜功　好为人师

（2）绕口令。

　　　　　　　　　哥挎瓜筐过宽沟，赶快过沟看怪狗。
　　　　　　　　　光看怪狗瓜筐扣，瓜滚筐空哥怪狗。
　　　　　　　　　坡上立着一只鹅，坡下就是一条河。
　　　　　　　　　　宽宽的河，肥肥的鹅，
　　　　　　　　　　　鹅要过河，河要渡鹅，

不知是鹅过河,还是河渡鹅。

5. 舌尖前音 z、c、s

舌尖和上齿背成阻。舌尖前音指舌尖平伸抵住或接近上齿背,气流在这一部位受到阻碍后发出的音,又称平舌音。舌面音 z、c、s 发音示意图如图 8.6 所示。

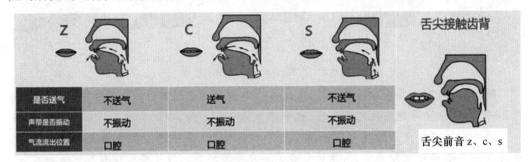

图 8.6　舌面音 z、c、s 发音示意图

提示:这三个声母也属于容易产生问题的一组音:

(1)发音时,一定要部位准确,是舌尖与上齿背成阻,而不是舌面前部整个贴在上齿背上。舌面前部与上齿龈接触面积大,带有噪音色彩。

(2)舌尖没与上齿龈成阻,跑到两齿中间去了,这就是所谓"大舌头",听起来带有齿间音色彩。

(3)成阻时舌尖与上齿龈接触太紧,气流冲破阻碍时较困难,出现"咝咝"的声音。

克服方法:

(1)解决部位准确的问题,舌尖与上齿龈成阻,而不是舌前部整个贴在上齿龈上,否则舌中部无力。注意成阻面要小,力量要集中。

(2)避免舌尖伸到两齿中间或碰牙,变成齿间音。说话时可用舌尖轻抵下齿背,保持不离开。成阻部位改为舌尖稍后的舌叶与上齿龈。

(3)口腔要开,舌尖肌肉放松,两齿之间要留有一定的距离,这样也可以防止声音偏前的问题。

练习:

(1)舌面音练习。

z

单音节:栽　脏　遭　贼　怎　增　宗　资　租　嘴

双音节:藏族　宗旨　总则　自尊　祖宗　自足
　　　造作　组织　最早　组装　遭罪　宗族

四音节:自告奋勇　责无旁贷　自得其乐　再接再厉
　　　左右为难　罪魁祸首　坐吃山空　座无虚席

c

单音节:猜　擦　参　仓　策　岑　此　粗　摧　村

双音节:层次　粗糙　摧残　仓促　措辞　苍翠
　　　草丛　参差　从此　猜测　操场　璀璨

四音节:惨不忍睹　沧海桑田　草木皆兵　侧目而视
　　　　此起彼伏　藏头露尾　才疏学浅　惨无人道

s

单音节:撒　三　桑　涩　松　思　苏　孙　四　色
双音节:色素　洒扫　松散　三思　思索　搜索
　　　　诉讼　瑟缩　三色　四史　洒水　松鼠
四音节:司空见惯　丝丝入扣　死里逃生　死去活来
　　　　四面楚歌　四通八达　死有余辜　俗不可耐

（2）绕口令。

山前有个崔粗腿,
山后有个崔腿粗,
二人山前来比腿。
不知是崔腿粗比崔粗腿的腿粗,
还是崔粗腿比崔腿粗的腿粗。

6. 舌尖中音 d、t、n、l

舌尖和齿龈前部成阻。发音时,舌尖和齿龈前部接触,即舌尖抵住上齿龈,气流在这一部位受到阻碍后发出的一种辅音。舌面音 d、t、n、l 发音示意图如图 8.7 所示。

图 8.7　舌面音 d、t、n、l 发音示意图

提示:舌尖中音指舌尖抵住上齿龈,气流在这一部位受到阻碍后发出的音。

发音时,部位要准确,舌尖要有力度。调整好气息,使受腹部控制的气流,不断地冲击成阻部位,让舌尖灵活有力地弹击上齿龈,这就是"舌的弹卷力"。"舌的弹卷力"指舌尖阻被突然冲开,不要拖泥带水。练习含舌尖音的词组、句子,注意着力点放在舌尖上。用舌尖打嘟噜可以锻炼舌尖的力度。

在平时说话中,常常出现的问题是气流冲破阻碍部位时,舌尖无力度、无弹性,从而使得整个字音松散,失去准确性,给人慵懒的感觉和"靠不住"的印象。

绕口令:

有个小孩叫小杜(d、t)

有个小孩叫小杜,上街打醋又买布。
买了布,打了醋,回头看见鹰抓兔。
放下布,搁下醋,上前去追鹰和兔。
飞了鹰,跑了兔,洒了醋,湿了布。

牛牛和妞妞(n、l)

前面走妞妞,后面跟来了牛牛。
妞妞手里着个扣扣,
牛牛手里拿着个石榴。
妞妞帮牛牛钉上了扣扣,
牛牛把石榴送给了妞妞。

7. 舌尖后音 zh、ch、sh、r

舌尖和齿龈后部成阻。发音时,舌尖稍后缩,向齿龈后部翘起接触或接近。即舌尖后部与上齿龈后部接触构成阻碍后发出的一种辅音。舌面音 zh、ch、sh、r 发音示意图如图 8.8 所示。

图 8.8 舌面音 zh、ch、sh、r 发音示意图

提示:注意发音时双唇不要噘起,上下齿之间应留有距离,否则声音发不出来,同时也会由于噪音太多,影响了字音的清晰。练习时要提颧肌,以使共鸣腔加大,保持唇不离齿。

此外,按照发音时呼出气流的强弱,普通话声母中的塞音和塞擦音可分为两类:不送气音和送气音。

不送气音:发音时,呼出的气流较弱。普通话中的不送气音有六个,即 b、d、g、j、zh、z。

送气音:发音时,呼出的气流较强。普通话中的送气音共有六个,即 p、t、k、q、ch、c。按照发音时声带是否颤动,普通话的声母也可分为两类,即清音和浊音。

清音:气流呼出时,声门打开,声带不颤动,发出的音不响亮。普通话有 17 个清音声母,即 b、p、f、d、t、g、k、h、j、q、x、zh、ch、sh、z、c、s。

浊音:气流呼出时,声带颤动,发出的音比较响亮。普通话有四个浊音声母,即 m、n、l、r。声母发音部位表见表 8.1。

表8.1 声母发音部位表

部位及声母发音简表		塞音		塞擦音		擦音		鼻音	边音
		清		清		清	浊	浊	浊
		不送气	送气	不送气	送气				
双唇音	上唇、下唇	b	p					m	
唇齿音	上齿、下唇					f			
舌尖前音	舌尖、上齿背			z	c	s			
舌尖中音	舌尖、上齿龈	d	t					n	l
舌尖后音	舌尖、前硬腭			zh	ch	sh	r		
舌面音	舌面、硬腭前部			j	q	x			
舌根音	舌面、软腭	g	k			h			

（三）声母的发音方法

发音方法，即发辅音时，呼出气流破除发音部位所构成阻碍的方法。按照发音时气流克服阻碍的方式，普通话的声母分为五类：塞音、擦音、塞擦音、鼻音和边音。

（1）塞音：构成阻碍的两个部位完全闭塞。软腭上升，堵塞通向鼻腔的通路。气流经过口腔时冲破阻碍迸裂而出，爆发成声。塞音有六个，即b、p、d、t、g、k。

（2）擦音：构成阻碍的两个部位非常接近，留下窄缝。软腭上升，堵塞通向鼻腔的通路。气流经过口腔时从窄缝挤出，摩擦成声。擦音有六个，即f、h、x、sh、r、s。

（3）塞擦音：构成阻碍的两个部位完全闭塞。软腭上升，堵塞通向鼻腔的通路。气流经过口腔先把堵塞部位冲开一条窄缝，然后气流从窄缝中挤出，摩擦成声。塞擦音的发音比较特殊，是先爆破，后摩擦，两个音紧密结合成一体，塞擦音有六个，即j、q、zh、ch、z、c。

（4）鼻音：口腔里构成阻碍的两个部位完全闭塞。软腭下垂，打开通向鼻腔的通路。气流使声带颤动，从鼻腔通过。做声母的鼻音有两个，即m和n。

（5）边音：发音时舌尖与齿龈相接构成阻碍，舌两边留有空隙。软腭上升，堵塞通向鼻腔的通路。气流在使声带振动的同时，从舌的两边通过。普通话只有一个边音，即l。

成阻、持阻、除阻和声母发音方式表见表8.2。普通话声母发音表见表8.3。

表8.2 成阻、持阻、除阻和声母发音方式表

发音方式	成阻	持阻	除阻	声母
塞(sè)音	发音部位闭塞，堵塞鼻腔通路	发音器官紧张用力，气流受阻	气流冲破阻碍，爆发成声	b、p、d、t、g、k
擦音	发音部位接近，留下窄缝	发音器官紧张，气流从窄缝中挤出，摩擦成声	发音器官两部分完全离开，恢复原状	f、h、x、sh、r、s

表8.2(续)

发音方式	成阻	持阻	除阻	声母
塞擦音	发音部位闭塞,堵塞鼻腔通路(与塞音相同)	塞音变擦音	发音器官两部分完全离开,恢复原状(与擦音相同)	z、zh、c、ch、j、q
鼻音	发音部位完全闭塞,软腭下垂,鼻腔通路开放	发音器官紧张,带音的气流从鼻腔通过	两发音器官离开,恢复原状	m、n
边音	两发音器官接触,软聘上升,鼻腔通路关闭	发音器官紧张,带音的气流从舌头旁边的间隙流出	两发音器官离开,恢复原状	l

表8.3 普通话声母发音表

声母发音条件
- 发音部位(发音位置)
 - 双唇音:b、p、m——上唇和下唇紧闭
 - 唇齿音:f——上齿接触下唇
 - 舌尖中音:d、t、n、l——舌尖抵住齿龈前部
 - 舌根音:g、k、h(ng)——舌根和软腭接触
 - 舌面音:j、q、x——舌面与硬腭接触
 - 舌尖后音:zh、ch、sh、r——舌尖与龈后部接触或接近
 - 舌尖前音:z、c、s——舌尖与上齿背接触
- 发音方式(受阻方式)
 - 塞音:b、p、d、t、g、k——闭紧堵塞、爆发
 - 擦音:f、h、x、sh、s、r——闭不紧,有缝隙,气流挤出摩擦成声
 - 塞擦音:j、q、zh、ch、z、c——先堵塞后摩擦出声
 - 鼻音:m、n(ng)——口腔闭住,气流走鼻腔
 - 边音:l——鼻腔闭住,气流从舌边出来
- 控制气流(强弱方式)
 - 送气音:p、t、k、q、ch、c——气流较强,时程较长
 - 不送气音:b、d、g、j、zh、z——气流较弱,时程较短
- 清音与浊音
 - 清音:b、p、f、d、t、g、k、h、j、q、x、zh、ch、sh、z、c、s——声带不颤动,声音不响亮
 - 浊音:m、n、l、r——声带颤动,声音响亮

说明:ng 是辅音。但只做鼻韵母尾音,未列出。y、w 都属于半元音半辅音性质。作为零声母时,出现在音节开头做字头用。例如:yin、yang、wu、wang。

第三节 字音响亮的关键——韵母发音

韵母是汉语音节中声母后面的部分。韵母的内部结构可以分为韵头、韵腹和韵尾三部分。韵母中声音最响亮的部分是韵腹,它前面的是韵头,后面的是韵尾。韵母按结构可分为单元音韵母、复合元音韵母和复合鼻尾音韵母三类。

普通话里一共有39个韵母,韵母主要由23个元音构成,其中单元音韵母10个,分别是 a、o、e、ê、i、u、ü、-i(舌尖前元音韵母)、-i(舌尖后元音韵母)、er(卷舌韵母);有的由

两个或三个元音复合而成,称为复合元音韵母。复合元音韵母有13个,分别是ai、ei、ao、ou(二合前响复韵母),ia、ie、ua、uo、üe(二合后响复韵母),iao、iou、uai、uei(三合中响复韵母);还有的韵母由元音加上鼻辅音(n或ng)构成,称为鼻韵母。复合鼻尾音韵母有16个,分别是an、en、in、ün、ian、üan、uan、uen(8个前鼻音韵母),ang、eng、iang、juang、ing、ueng、ong、iong(8个后鼻音韵母)。如果按韵母开头元音的发音特点来分,可以分为开口呼、齐齿呼、合口呼、撮口呼四类。掌握好韵母(元音)的发音,可以让每个音节的字腹响亮饱满,字尾干净利落。普通话声母发音表见表8.4。

表8.4 普通话声母发音表

按结构分	韵母 按口形分			
	开口呼	齐齿呼	合口呼	撮口呼
单元音韵母	-i、i-	i	u	ü
	a			
	o			
	e			
	ê			
	er			
复合元音韵母	ai	ia	ua	üe
	ei	ie	uo	
	ao	iao	uai	
	ou	iou	uei	
复合鼻尾音韵母	an	ian	uan	üan
	en	in	uen	ün
	ang	iang	uang	
	eng	ing	ueng	
	ong	iong		

一、单元音韵母发音

（一）a——"啊"：央低不圆唇元音

发音时,口大开,舌尖微离下齿背,舌面中部(偏后)微微隆起,舌位最低。发音时,软腭和小舌的上升,关闭鼻腔通路,声带振动。注意口腔打开,气流通畅,下巴放松,避免舌位偏前或靠后。a发音示意图如图8.9所示。

发音训练：
单音节：巴 趴 搭 妈 发 他 哪 拉 嘎 拔
双音节：大妈 发达 砝码 拉萨 沙发 马达
四音节：大显身手 发愤图强 马不停蹄 拿手好戏

图 8.9 a 发音示意图

杂乱无章 飒爽英姿 麻木不仁 鸦雀无声

(二)o——"喔":后半高圆唇元音

舌位后半高,舌头后缩,舌面向软腭隆起,开口度中等,唇稍拢圆(不如 u 圆)。发音时,软腭和小舌上升,关闭鼻腔通路,声带振动。口微开,上下唇收敛,略呈圆形,上下唇间距离约一食指宽。舌身后缩,舌面后部隆起,舌位半高。除"哦"等几个少数叹词外,韵母 o 很少自成音节。与辅音声母相拼,限于 b、p、m、f。

发音时,要注意唇形。在东北方言中,o 这个音容易与混淆,如"波(bō)、坡(pō)、摸(mō)"读成"bē、pē、mē"。o 发音示意图如图 8.10 所示。

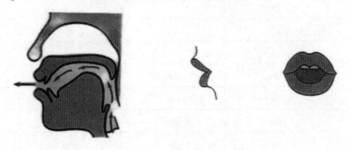

图 8.10 o 发音示意图

发音训练:

单音节:泼 播 佛 坡 破 摩 婆 膜 墨 博

双音节:伯伯 婆婆 默默 菠萝 薄弱 破获

四音节:模棱两可 默默无闻 莫逆之交 莫名其妙

迫在眉睫 博古通今 博学多才 波澜壮阔

(三)e——"鹅":后半高不圆唇元音

e 是后半高不圆唇元音。此音是与 o 同舌位的不圆唇元音。舌位后半高(实际舌位比 o 的略高一点),舌头后缩,舌面向软腭隆起,开口度中等,展唇。发音时,软腭和小舌上升,关闭鼻腔通路,声带振动。在发 o 音的基础上,嘴角展开就是 e,e 和 o 的区别就是不圆唇与圆唇。发 e 音时,面部保持微笑状态,露出上下齿,上下齿之间稍有些距离。保持这样的状态发出的 e 音较为圆润、明亮。e 发音示意图如图 8.11 所示。

发音训练:

单音节:鹅 得 特 讷 勒 哥 瞌 喝 遮 车

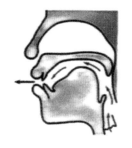

图 8.11　e 发音示意图

双音节:客车　隔阂　割舍　隔热　合格　色泽
四音节:得心应手　恶贯满盈　歌舞升平　克己奉公
　　　　隔靴搔痒　得天独厚　舍己为人　刻骨铭心

(四)ê——"欸":前半低不圆唇元音

ê 是不圆唇元音。发音时,口半开,舌尖可抵下齿背,舌面向前隆起,舌位前半低,唇不圆。上下门齿距离较远,大约相当拇指的宽度。发音时,软腭和小舌上升,关闭鼻腔通路,声带振动。

汉语普通话中的叹词"欸"就念 ê。除叹词"欸"外,韵母很少自成音节,复韵母 ie、üe 中包含这个音素,在书写时省去上面的附加符号"^"。元音 ê 在北京语音里,永远与 i、ü 结合成复韵母,一般不单独使用,不直接与声母相拼。发音时,它的舌位是前半低。如果念不好这个韵母,可以连着 i 念 ie,连着 ü 念 üe。ê 发音示意图如图 8.12 所示。

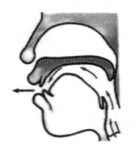

图 8.12　ê 发音示意图

发音训练:

单音节:节　切　撇　别　雪　缺　接　绝　靴　些
双音节:谢谢　借阅　确切　雪夜　雀跃　约略
四音节:锲而不舍　邪不压正　绝处逢生　确有其事
　　　　跃马扬鞭　切肤之痛　戒骄戒躁　血气方刚

(五)i——"衣":前高不圆唇元音

i 是前高不圆唇元音,是普通话中舌位最前、最高的元音。

发音时,口腔开度较小,上下门齿接近,舌尖下垂抵住下齿背,舌中部隆起,前舌面上升接近硬腭,舌高点偏前,气流通路狭窄,但不应使气流产生摩擦,嘴角向两边展开,唇形呈扁平状。练习时,尽量打开口腔,舌位稍后些,这就是"窄元音宽发"。i 发音示意图如

图 8.13 所示。

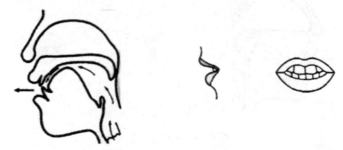

图 8.13　i 发音示意图

发音训练：
单音节：衣　洗　比　低　批　咪　踢　拟　基　笔
双音节：笔记　霹雳　起义　秘密　袭击　体系
四音节：闭门造车　地大物博　饥寒交迫　立竿见影
　　　　触景生情　妻离子散　皮开肉绽　迷途知返

（六）u——"屋"：后高圆唇元音

u 是后高圆唇元音，是普通话中舌位最后最高的元音。发音时，口腔开度较小，舌尖离下齿背稍远，舌头后缩，后舌面上升接近软腭，气流通路狭窄，唇向前撮，呈圆形，唇孔比口小，如吹气状，音色较暗。u 发音示意图如图 8.14 所示。

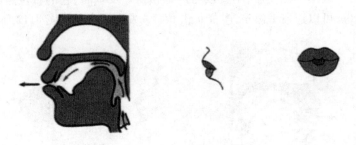

图 8.14　u 发音示意图

发音训练：
单音节：促　出　肚　路　姑　苦　入　哭　书　苏
双音节：突出　互助　图书　出路　读书　糊涂
四音节：不速之客　不亦乐乎　不共戴天　不动声色
　　　　不伦不类　不分皂白　不耻下问　不在话下

（七）ü——"迂"：前高圆唇元音

ü 是前高圆唇元音。发音时，口腔开度较小，唇圆成扁平形小孔，双唇聚拢，两嘴角撮起，唇形没有 u 圆，舌高点比 i 略后。ü 和 i 的发音情况基本相同，区别是唇形的圆扁，但 ü 没有 i 那么明亮。ü 发音示意图如图 8.15 所示。

发音训练：
单音节：菊　女　吕　虚　屈　居　迂　取　举　句

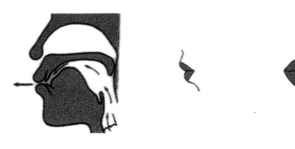

图8.15 ü发音示意图

双音节:区域 聚集 序曲 语句 聚居 曲剧
四音节:举目无亲 举棋不定 举世无双 举一反三
据理力争 据为己有 举足轻重 局促不安

(八)-i(前)——舌尖前高不圆唇元音

发音时,舌尖前伸,对着上齿背,舌尖和上齿背保持一定距离,不发生摩擦。把"思"字字音拉长,取其后半没有摩擦的部分,就是这个音。在普通话里只能和z、c、s相拼,不能自成音节。记音符号用i表示。-i(前)发音示意图如图8.16所示。

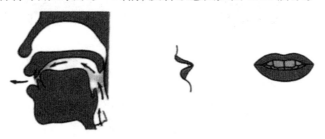

图8.16 -i(前)发音示意图

发音训练:
单音节:兹 此 斯 词 孜 刺 字 赐 死 紫
双音节:字词 自私 此次 刺字 赐死 孜孜
四音节:此起彼伏 司空见惯 四面八方 自力更生
死不瞑目 私心杂念 死有余辜 驷马难追

(九)i-(后)——舌尖后高不圆唇元音

发音时,舌尖翘起,对着硬腭前部,舌尖和硬腭前部保持一定距离,不发生摩擦。把"知"字字音拉长,取其后半没有摩擦的部分,就是这个音。在普通话里只能和zh、ch、sh、r相拼,不能自成音节。-i(后)发音示意图如图8.17所示。

发音训练:
单音节:知 吃 诗 日 职 至 痴 翅 纸 制
双音节:制止 指示 日志 史诗 失事 知识
四音节:痴心妄想 叱咤风云 赤子之心 日积月累
直言不讳 势均力敌 纸上谈兵 至理名言

图 8.17 -i（后）发音示意图

（十）er——"儿"：卷舌元音

发音时，口腔自然打开，舌位不前不后，不高不低，舌面中央部分稍微隆起，舌身向后略缩，舌尖向后卷，接近硬腭前部（但不接触）。实际上，在发"er"的同时，舌尖轻巧地向硬腭一翘，即可发出 er 这个音。当读序数词"二"时为 er。er 发音示意图如图 8.18 所示。

图 8.18 er 发音示意图

发音训练：
单音节：而 尔 二 耳 迩 洱 儿
双音节：而今 儿女 耳环 洱海 尔后 耳朵 儿戏
四音节：取而代之 耳鬓厮磨 耳目一新 耳熟能详
　　　　尔虞我诈 耳濡目染 耳听八方 耳提面命

二、复合元音韵母发音

复合元音韵母是由复合元音充当的韵母，简称复韵母。复合元音是由两个或两个以上的元音结合在一起构成的，是两个或三个元音复合而成一种新的声音。如"雷"的韵母 ei 就是一个复合元音。发音时，从元音 e 滑向元音 i，声音是逐渐过渡的，各个元音的响度也不相等，通常只有一个比较清晰、响亮。

复合元音韵母发音特点：发音时开口度、舌位、唇形有变化，发音时舌滑动，声音是连续变化的，不是单元音的简单组合；元音之间相互影响部位有轻微变化；复元音韵母必须读成一个整体，中间不能间断；几个元音有主有次，其中一个开口度大、响度大、发音较清晰的元音称为主元音，又称韵腹。主元音前后的元音发音轻、短、模糊，分别称为韵头、韵尾。

根据主元音的位置，复合元音韵母可分为前响、中响复合元音韵母、后响复合元音韵

母三种。具体如下:

ai　ei　ao　ou　（前响复合元音韵母）⎫
　　　　　　　　　　　　　　　　　⎬二合复韵母
ia　ie　ua　uo　üe（后响复合元音韵母）⎭

iao　iou　uai　uei（中响复合元音韵母）——三合复韵母

（一）二合复韵母

复合元音韵母有的由两个元音构成,被称为二合复韵母。二合复韵母又可以分为前响复韵母和后响复韵母两类。其中前响复韵母有 ai、ei、ao、ou;后响复韵母有 ia、ie、ua、uo、üe。

1. 前响复韵母

（1）ai。

发音时,a 处于略前而高的位置,口腔开度略小。i 也只是表示舌头移动的方向,实际发不到 i 的位置。a 音发得较为清晰响亮,i 音发得较轻较短较弱。发音时,打开口腔,避免偏前。

单音节:白　拍　买　柴　赛　开　来　摘　改　该

双音节:彩排　开采　买卖　灾害　海带　拍卖

四音节:爱莫能助　爱屋及乌　塞翁失马　爱憎分明
　　　　拍手称快　开诚布公　开门见山　哀鸿遍野

（2）ei。

ei 里的 e 是一个前半高不圆唇元音。ei 里的 i 舌位比单发的 i 略低,舌高点略偏后。前面的音素发得清晰、响亮,后面的音素发得较轻、较短、较弱。

单音节:杯　梅　黑　内　非　贼　胚　累　飞　贝

双音节:配备　肥美　蓓蕾　黑煤　妹妹　背煤

四音节:黑白分明　悲欢离合　飞黄腾达　飞沙走石
　　　　飞扬跋扈　费尽心机　废寝忘食　杯弓蛇影

（3）ao。

发音时,ao 中的 a 受后高元音 o 的影响,处于比较靠后的位置,舌位也高一点。

o 受 a 的影响,舌位比单发 o 音稍低,嘴唇略圆。需注意"后音前发"。

单音节:包　抛　猫　刀　掏　脑　老　考　绕　高

双音节:报告　高潮　逃跑　高考　早操　号召

四音节:劳而无功　老成持重　老生常谈　草木皆兵
　　　　报仇雪恨　饱食终日　草草了事　老态龙钟

（4）ou。

ou 里的 o 比单发时舌高点略后且略高,但 o 的唇形没有单发时圆,双唇略撮,舌尖微接下齿背,舌位在 e 稍后处。

o 发得较长较响亮,u 比单发时口腔开度大,但唇形比 u 扁,舌根隆起,发音较短。

单音节:凑　搜　柔　抽　收　舟　谋　候　沟　扣

双音节:收购　抖擞　欧洲　漏斗　口头　丑陋

四音节:手舞足蹈　臭名远扬　一筹莫展　心口如一

愁眉不展　踌躇满志　手忙脚乱　手疾眼快

2. 后响复韵母

(1) ia。

发音时，a 受高元音 i 的影响，舌位稍高，口腔开度比单发时稍闭。同样 i 也会受央低元音 a 的影响，舌位稍降，口腔开大。与 i、a 相比，i 的发音短暂，极具过渡性。a 的发音较为响亮，时程也较长。练习时注意"前音后发"。

单音节：俩　家　恰　瞎　哆　呀　甲　压　下　牙

双音节：假牙　加价　夏家　恰恰　掐架　下架

四音节：驾轻就熟　嫁祸于人　恰到好处　价廉物美
　　　　家常便饭　瑕不掩瑜　哑然失笑　狭路相逢

(2) ie。

ie 里的 e 是一个前半低不圆唇元音，在拼音方案中记作 ê，一般可以用 e 来替代。发音时，前舌面略向硬腭上升，舌位半低，比 ei 中的 e 略低一点。i 的发音较为短暂，e 的发音较为响亮。

单音节：爹　铁　列　切　耶　些　贴　聂　茄　洁

双音节：贴切　借鞋　结业　谢谢　姐姐　节烈

四音节：铁面无私　夜长梦多　解放思想　锲而不舍
　　　　喋喋不休　切齿痛恨　别具一格　别开生面

(3) ua。

发音时，a 的口形比单发时稍圆，口腔稍开。u 的口形稍开，舌位稍降。u 的发音短暂，a 的发音较为响亮，注意"后音前发"。

单音节：夸　花　抓　蛙　刷　华　瓜　袜　耍　挖

双音节：花袜　耍滑　娃娃　画画　挂画　刮花

四音节：画龙点睛　抓耳挠腮　花好月圆　画饼充饥
　　　　哗众取宠　夸夸其谈　寡见少闻　瓜田李下

(4) uo。

发音时，从 u 开始，舌位向下滑到后半高元音 o 时止。uo 的发音动程很窄，但有动程，口由合而稍开，有别于单元音 o。

单音节：多　脱　挪　罗　国　活　浊　戳　说　作

双音节：着落　懦弱　活捉　脱落　过错　活泼

四音节：错综复杂　多此一举　唾手可得　所向披靡
　　　　若无其事　落荒而逃　祸从口出　过犹不及

(5) üe。

üe 里 e 与 ie 中的 e 属同一元音，在拼音方案中记作 ê。ü 较轻短，ê 响而长。发音时注意 ü 的撮口，打开口腔。

单音节：决　缺　月　虐　靴　雪　约　略　薛　岳

双音节：月缺　约略　雪月　学界　决策　跃进

四音节：绝路逢生　略胜一筹　绝无仅有　雪上加霜

却之不恭　学以致用　略见一斑　确凿不移

（二）三合复韵母（中响复韵母）

由三个元音构成的复合元音韵母称为三合复韵母，也被称为中响复韵母，有 iao、iou、uai、uei。

1. iao

发音时，在 ao 的基础上增加了 i（韵头）到 ao 的发音动程。iao 的发音动程较大，唇形舌位的变化较大。

单音节：飘　秒　小　交　巧　刁　表　妙　跳　敲　笑
双音节：巧妙　苗条　逍遥　小鸟　教条　缥缈　娇小
四音节：表里如一　标新立异　雕虫小技　咬文嚼字
　　　　调虎离山　交头接耳　摇摇欲坠　调兵遣将

2. iou

发音时，舌位由较紧的 i（韵头）向后向低过渡，o 音后舌面向软腭升起，唇形收圆，韵尾 u 表示元音活动的方向。

单音节：丢　牛　谬　刘　纠　秀　球　修　优　秋
双音节：绣球　牛油　悠久　舅舅　优秀　求救
四音节：有声有色　流芳百世　流连忘返　救死扶伤
　　　　求全责备　咎由自取　求同存异　流言蜚语

3. uai

发音时，在 ai 的基础上增加了 u（韵头）到 ai 的发音动程，由于受到圆唇的 u 音的影响，ai 里的 a 变得稍圆。发音时，u 发得轻短，a 发得响亮，最后趋向 i 的部位，整个发音过程唇形舌位变化较大。

单音节：快　拽　揣　乖　槐　衰　怪　歪　甩　拐
双音节：外快　怀揣　摔坏　乖乖　快拽　外踝
四音节：宽大为怀　外强中干　拐弯抹角　快马加鞭
　　　　脍炙人口　歪风邪气　外强中干　外圆内方

4. uei

中响复韵母。发音时，ei 的前面加了一段 u 的发音动程，舌位先降后升，前舌面向硬腭上升，不圆唇，韵尾 i 表示元音活动的方向。在非零声母音节中，e 并不突出，只是处于由 u 到 i 的过程中，所以在写法上省略 e，写作 ui。

单音节：愧　规　推　堆　追　吹　悔　水　催　嘴
双音节：回归　回味　摧毁　垂危　水位　溃退
四音节：绘声绘色　对答如流　推陈出新　归心似箭
　　　　推波助澜　追悔莫及　退避三舍　水到渠成

三、复合鼻尾音韵母发音

(一)前鼻尾音韵母

1. an

发音时,起点元音是前低不圆唇元音a,舌尖抵住下齿背,舌位降到最低,软腭上升,关闭鼻腔通路。口形由开到合,舌位移动较大。鼻韵母音节在语流中由于受到前后音节协调发音的影响,往往会丢失鼻尾辅音而使主要元音鼻化,必须归音到鼻辅音上。

单音节:贪 难 蓝 干 关 班 潘 满 翻 丹
双音节:参战 反感 烂漫 谈判 坦然 肝胆
四音节:斑驳陆离 惨绝人寰 含辛茹苦 感激涕零
　　　　单刀直入 满山遍野 缠绵悱恻 滥竽充数

2. ian

发音时,在an前面增加一段由i开始的发音动程。实际发音时,a处于比较靠前且较高的位置。

单音节:烟 边 篇 面 颠 田 年 连 尖 前
双音节:艰险 简便 连篇 前天 浅显 年限
四音节:鞭长莫及 颠倒是非 年富力强 坚持不懈
　　　　见微知著 前车之鉴 现身说法 言听计从

3. uan

发音时,在an前面增加一段由u开始的发音动程。由圆唇的后高元音u开始,口形迅速由合口变为开口状,舌位向前迅速滑降到不圆唇的前低元音a(前a)的位置就开始升高。

单音节:弯 段 团 暖 乱 关 幻 转 传 栓
双音节:贯穿 酸软 婉转 专款 转弯 转款
四音节:短兵相接 断章取义 焕然一新 宽宏大量
　　　　川流不息 欢天喜地 冠冕堂皇 管中窥豹

4. üan

发音时,在an前面增加一段由ü开始的发音动程。a的舌位比单发时偏高,ü的舌位较高且靠前,唇形较圆。实际运用时,注意撮口圆唇。

单音节:澜 捐 泉 宣 元 娟 权 院 悬 全
双音节:源泉 轩辕 涓涓 圆圈 全员 源远
四音节:卷土重来 轩然大波 悬梁刺股 冤家路窄
　　　　权宜之计 犬马之劳 原封不动 怨天尤人

5. en

发音时,起点元音是央元音e,舌位中性(不高不低不前不后),舌尖接触下齿背,舌面隆起部位受韵尾影响略靠前。口形由开到闭,舌位移动较小。

单音节:本 喷 门 份 跟 肯 很 真 身 芬
双音节:认真 深沉 振奋 根本 门诊 人参

四音节：奔走相告　分门别类　甚嚣尘上　神采奕奕
　　　　门庭若市　身体力行　奋起直追　粉墨登场

6. in

发音时,起点元音是前高不圆唇元音i,舌尖抵住下齿背,软腭上升,关闭鼻腔通路。

单音节：音　斌　拼　民　您　林　金　亲　心　银
双音节：近邻　拼音　信心　辛勤　引进　民心
四音节：宾至如归　金科玉律　锦上添花　沁人心脾
　　　　心急如焚　信手拈来　因地制宜　引人入胜

7. uen

发音时,由圆唇的后高元音u开始,向央元音e的位置滑降,然后舌位升高。发e音后,软腭下降,逐渐增强鼻音色彩,舌尖迅速移到上齿龈,最后抵住上齿龈做出发鼻音n的状态。

单音节：温　屯　轮　棍　困　混　准　春　顺
双音节：昆仑　温存　论文　温顺　困顿　伦敦
四音节：昏天黑地　魂不附体　唇齿相依　瞬息万变
　　　　温故知新　温文尔雅　文从字顺　寸步难行

8. ün

发音时,起点元音是前高圆唇元音ü。与in的发音过程基本相同,只是唇形变化不同。从圆唇的前元音ü开始,唇形从圆唇逐步展开,而in的唇形始终是展唇。

单音节：晕　君　群　熏　云　询　军　循　韵　骏
双音节：军训　均匀　循循　菌群　芸芸　熏晕　云讯
四音节：群龙无首　训练有素　循序渐进　群魔乱舞
　　　　徇私舞弊　循规蹈矩　晕头转向　运筹帷幄

(二)后鼻尾音韵母

1. ang

由后a开始发音,发音时,口大开,舌尖离开下齿背舌头后缩。从后a开始,舌面后部抬起,当贴近软腭时,软腭下降,打开鼻腔通路,紧接着舌根与软腭接触,封闭了口腔通路,气流从鼻腔里透出。a的口腔开度大于单发的a。

单音节：昂　帮　胖　忙　方　当　堂　囊　狼　刚
双音节：帮忙　苍茫　当场　商场　上当　厂房
四音节：昂首阔步　旁若无人　沧海一粟　畅所欲言
　　　　当机立断　放任自流　康庄大道　胆大妄为

2. iang

在ang前面增加一段由i开始的发音动程。受到i的影响,a的唇形稍扁。

单音节：央　酿　两　将　强　香　向　良　江　抢
双音节：两样　洋相　响亮　跟踉　想象　强项
四音节：良师益友　枪林弹雨　相得益彰　将计就计
　　　　羊肠小道　养虎为患　响彻云霄　想入非非

3. uang

在 ang 前面增加一段由 u 开始的发音动程。uang 的发音动程较大,受到 u 的影响,a 的唇形较圆。

单音节:汪　广　狂　慌　庄　床　双　窗　框　往
双音节:狂妄　双簧　状况　网状　装潢　窗框
四音节:光怪陆离　旷日持久　望尘莫及　亡羊补牢
　　　　窗明几净　狂风暴雨　恍然大悟　广开言路

4. ing

由 i 开始发音,舌尖接触下齿背,舌面前部隆起。从 i 开始,舌面隆起部位不降低,一直后移,舌尖离开下齿背,逐步使舌面后部隆起,贴向软腭。当两者将要接触时,软腭下降,打开鼻腔通路,紧接着舌面后部抵住软腭,封闭口腔通路,气流从鼻腔透出。

单音节:英　平　名　定　听　宁　玲　京　青　星
双音节:叮咛　经营　评定　清静　姓名　命令
四音节:冰清玉洁　惊心动魄　井底之蛙　冥思苦想
　　　　平易近人　萍水相逢　经年累月　病入膏肓

5. eng

发音时,起点元音是央元音 e。从 e 开始,舌面后部抬起,贴向软腭。当两者将要接触时,软腭下降,打开鼻腔通路,紧接着舌面后部抵住软腭,使在口腔受到阻碍的气流从鼻腔里透出。

单音节:崩　烹　梦　峰　灯　疼　能　冷　更　坑
双音节:承蒙　丰盛　更正　萌生　声称　征程
四音节:乘风破浪　灯红酒绿　横冲直撞　蒙混过关
　　　　蓬头垢面　鹏程万里　声势浩大　瞠目结舌

6. ueng

在 eng 前面增加一段由 u 开始的发音动程。注意不要把 u 发成唇齿音。ueng 只能自成音节,而不和辅音母相拼。

单音节:翁　瓮
双音节:渔翁　水瓮　老翁
四音节:瓮中之鳖

7. ong

发音时,起点元音接近 u,实际比 u 的舌位略低一点,舌尖离开下齿背,舌头后缩,舌面后部隆起,软腭上升关闭鼻腔通路。唇形始终拢圆。ong 不能自成音节只能作为韵母,与辅音声母相拼。

单音节:冬　童　弄　龙　供　空　红　中　冲　荣
双音节:共同　轰动　隆重　通融　恐龙　从容
四音节:冲锋陷阵　功亏一篑　洪水猛兽　空前绝后
　　　　龙潭虎穴　弄巧成拙　东山再起　融会贯通

8. iong

在 ong 前面增加一段由 i 开始的发音动程。发音时,由于受后面圆唇元音 o 的影响,韵头 i 也带上了圆唇色彩,接近于 ü。与 j、q、x 组成音节时,注意在发音开始时就要撮口,否则会影响字音的清晰度。

单音节:拥　琼　熊　永　从　炯　涌
双音节:炯炯　汹涌　熊熊　汹汹　中庸
四音节:凶相毕露　庸人自扰　迥然不同　穷兵黩武
　　　　琼楼玉宇　凶多吉少　胸无点墨　雄才大略

第四节　字音抑扬的核心——调值饱满

在语音学中,字音抑扬的核心与调值饱满有着密切的关系。调值饱满意味着一个音节或单词的声调在发音时具有足够的音高变化和对比,使得听者能够清晰地感知到不同的声调类型。这对于语言交流中的信息传达和情感表达至关重要。调值饱满的实现主要依赖于发音时声带振动和口腔结构的协同作用。在发音过程中,声带的振动会产生基频,而口腔结构的变化则会影响声音的共鸣和音色。当这些要素得到恰当的配合时,就能产生清晰、准确的声调。

一些人认为,只有歌曲才有旋律。其实不同门类的语言都有丰富多样的特色旋律。普通话里的四个声调便构成了声音首层意义上的旋律,而情感引发的声音变化和起伏就是语言更深层次的旋律。

如果一开口乡音很重,问题一定是出现在"调值"上。虽然方言口音也具有自己的语言旋律,但如果用普通话四声应有的旋律去衡量,就有点像"走音"了。在人际交往中,我们会面对很多种初次沟通的情况,比如日常工作对接、商务洽谈、求职面试甚至是相亲的交友场合,如果开口说话是"走音"的方言旋律,因为"乡音"太重而让对方听不懂你要表达的意思,就会影响彼此之间的正常交流,所以说好普通话就显得非常重要。

一、调值准确,普话不难

我们汉语发音中普通话的每个字都有自己的声调。普通话是以北京语音为标准音,以北方话为基础方言,以典范的现代白话文著作为语法规范的现代汉民族共同语。如果声调不准,说话就会是南腔北调的。

大部分人声调发不到位,主要是对声调的听觉不敏感,其次是声带的力度控制不足、不灵活、太松散,就像弹簧一样,长久地不适当拉扯,就会失去原本的弹性及张力。能够正确运用各种声调进行公众表达,掌握声调的基本知识就等于掌握了抑扬顿挫的核心,对于点燃听众的热情影响重大。

我们说话的时候每个音都有低有高,有曲有直,使声音形成了不同的调子,这个不同的调子就是声调。声调包括调号、调类、调值。调号就是标注声调的符号(一声到四声符号分别为-、ˊ、ˇ、ˋ),也是我们在查字典时看到的每个字的拼音上面的小符号,根据这些符号就知道这个字读第几声。调值就是通常说的阴、阳、上、去四声。音调说明表见表

8.5。

表8.5 音调说明表

序号	调类	调号	调值	调型	例字	调值说明
第一声	阴平	-	55	高平调	妈 mā	起音高高一路平
第二声	阳平	´	35	中升调	麻 má	由中到高往上升
第三声	上声	ˇ	214	降升调	马 mǎ	先降而后再扬起
第四声	去声	`	51	全降调	骂 mà	从高到低最下层

二、声调及其作用

（一）声调

在汉语里，一个音节一般就是一个汉字，声调也称字调。声调是发音中不可缺少的组成部分，同声母、韵母一样，担负着重要的辨义作用。比如"题材"和"体裁"、"练习"和"联系"这两组词，如果没有音调的区别，就不能让人听出其中的差异；词义的指向不明确，就容易引发沟通的不畅。这些词语意义的不同主要靠声调来区别。

声调高低是由声带松紧造成的。在语言交流中，声调鲜明，字音真切，给人以抑扬的音乐感，可以产生强烈的感染力和悦耳的美感。在直接表达思想感情的语流里，同一声调的高低变化和幅度变化，可以传达出不同的感情态度。当你能够正确运用各种声调进行公众表达时，掌握声调的基本知识就等于掌握了抑扬顿挫的核心，对于点燃听众的热情影响重大。

（二）声调的作用

声调可以纯正字音，区别词义。一个音节中声母、韵母都相同，由于声调的不同，就表示不同的词义。例如：

通知(tōng zhī) —— 同志(tóng zhì)

统治(tǒng zhì) —— 痛指(tòng zhǐ)

因声调的不相同，如果念不准，就会引起对字意的误解。比如：

教师同志——教室通知

大家立志——打架离职

上面这些词都是由于声调不同，意思也不一样了。声调除了能区别词义外，还可以调节气息。根据声调高扬转降不同的音势，掌握用气的方法，可使气息灵活自如，强弱适度。通过练习四声声调，一方面解决音准问题，同时也可以训练气息的控制；另一方面，可以训练控制气息和变化息。实际运用中，可以根据声调高扬转降不同的音势，掌握不同的用气方法，可以使气息灵活自如，强弱适度。

三、调值和调类

（一）调值

调值是指音节高低升降、曲直长短的具体变化形式，也就是声调高低升降的实际读

法。调值主要由音高构成,音的高低在物理上决定于机械波的频率和波长。为了让它通俗、具体、易懂,一般采用被誉为"中国现代语言学之父"的赵元任创制"五度标记法"来标记声调。普通话四声调值五度标记法示意图如图8.19所示。

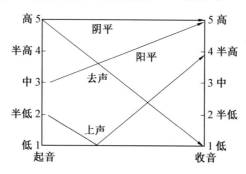

图 8.19　普通话四声调值五度标记法示意图

五度就是把人说话的音高分为五个等次:低、半低、中、半高、高,依次为12345。就像台阶一样,1度为低,在最下面的台阶;2度为半低,比1度高一个台阶;3度为中,在最中间的台阶上;4度为半高,比3度高一个台阶,比5度低一个台阶;5度为高,在最上面一个台阶。

1. 阴平(第一声,声的调值是55)

高平调(55)。声音基本上高而平,发音时保持由5度到5度。读的时候从字头到字尾,它是平着走的,保持高音,在最高的那个台阶上就没下来,大体没有升降变化。实际发音在起音后略升高一点,末尾稍有一点降的趋势,首尾差别不大。它比上声、阳平略短,比去声稍长。阴平的发音很重要,如字音发得不准将影响其他声调的调值。比如:声音的"声 shēng"。

发音训练:

单音节:因　烟　腔　先　之　吸　今　方　肝　经

双音节:播音　西安　江山　工商　咖啡　鲜花

诗词练习:

望庐山瀑布

［唐］李白

日照香炉生紫烟,

遥看瀑布挂前川。

飞流直下三千尺,

疑是银河落九天。

浪淘沙·九曲黄河万里沙
[唐]刘禹锡

九曲黄河万里沙,
浪淘风簸自天涯。
如今直上银河去,
同到牵牛织女家。

2.阳平(第二声,声的调值是35)

中升调(35)。声音由中高音升到高音,发音时由3度向上滑动至5度。阳平发音起调略高,逐渐升高,升到最高。发音时声带从不松不紧开始,逐渐绷紧,到最紧为止。读的时候从字头到字尾,它的行走轨迹是从第三个台阶上到第五个台阶,上升过程要直接、干脆,不要曲线上升,比如:绳子的"绳 shéng"。

发音训练:

单音节:云 阳 竹 魂 鹏 床 别 由 膜 油

双音节:学习 人民 石油 红旗 吉祥 合格

诗词练习:

登鹳雀楼
[唐]王之涣

白日依山尽,黄河入海流。
欲穷千里目,更上一层楼。

黄鹤楼送孟浩然之广陵
[唐]李白

故人西辞黄鹤楼,烟花三月下扬州。
孤帆远影碧空尽,唯见长江天际流。

3.上声(第三声,声的调值是214)

降升调(214)。发音时由2度开始,向下滑动到1度,接着从1度折转滑向4度,两个上声相连,按上声变调处理。在普通话四个声调中上声是最长的,也是调值当中最难读的,发音时由半低起调,先降到最低,然后再升到半高,由2度降到1度再升到4度。上声也是普通话四个声调中唯一有弯曲变化,先降后升的声调。上声调的降升变化是平滑的弯曲变化,尤其在降到最低再扬起的过程,即由1度升到4度的过程,不要有折起的硬拐弯儿的感觉。比如:节省的"省 shěng"。

发音训练:

单音节:找 吻 法 转 海 假 谱 酒 好 脑

双音节:导演 广场 总体 鼓掌 舞蹈 北海

诗词练习:

春晓
[唐]孟浩然

春眠不觉晓,处处闻啼鸟。
夜来风雨声,花落知多少。

望岳
[唐]杜甫

岱宗夫如何?齐鲁青未了。
造化钟神秀,阴阳割昏晓。
荡胸生层云,决眦入归鸟。
会当凌绝顶,一览众山小。

4. 去声(第四声,声的调值是51)

全降调(51)。发音时,从最高的5度开始下滑降至最低的1度。两个去声相连,前一个去声可以不降到1度,但后一个去声必须降到1度。它在普通话四个调类中最短。在练习时一定要注意,去声的下降是斜线下降而不是直线下降,去声虽短也要有一定的发音时间。发好去声的关键在于起调要高,迅速下降,要干脆不能拖沓。读的时候从字头到字尾,这个音的行走轨迹是从第五个台阶下到第一个台阶。比如:胜利的"胜 shèng"。

发音训练:

单音节:策 课 忘 众 户 跳 韵 雀 制 贺
双音节:电视 对话 配乐 示范 议论 重量

诗词练习:

醉花阴
[宋]李清照

薄雾浓云愁永昼,瑞脑销金兽。
佳节又重阳,玉枕纱橱,半夜凉初透。
东篱把酒黄昏后,有暗香盈袖。
莫道不销魂,卷帘西风,人比黄花瘦。

元日
[宋]王安石

爆竹声中一岁除,春风送暖入屠苏。
千门万户曈曈日,总把新桃换旧符。

调值不能点到为止,只有调值饱满到位才能让说话"不跑调"。咬住字头,出字有力,拉开字腹,收住字尾。字神(指声调)准确,用气均匀,连贯用声,刚柔相济,达到情声气协调一致,完美结合。调值的准确度并不影响说话者内容的表达,但会直接影响所讲内容的感染力。即使所讲的内容表达得再饱满,但调值不准,也容易导致信息传递中出现听者理解上的偏差。

(二)调值口诀

要想把"调值"这个概念完全理解、彻底消化和掌握是需要一定时间的,为了巩固和加深我们对调值这一概念的理解,下面的《四声调值口诀》在一定程度上能够帮助你进一步了解并掌握四声的调值。

第一声:起音高平莫低昂,气势平均不紧张;(ā)
第二声:从中起音向上扬,用气弱起逐渐强;(á)
第三声:上声先降向上挑,降时气稳扬时强;(ǎ)
第四声:高起直送向低唱,强起到弱气通畅。(à)

调值口诀讲解对照示意图如图8.20所示。

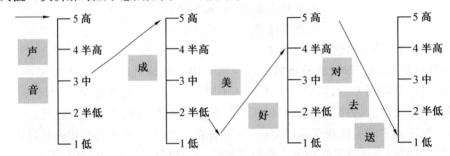

图8.20 调值口诀讲解对照示意图

结合图8.20逐句解释这个调值口诀。

第一声阴平,它要求从字头到字尾调值在1度、2度、3度、4度、5度的最高处,而且是不能有高低起伏,应该是平的,所以调值是55,就像是个五个小台阶,阴平在台阶的最顶端,我们来看口诀:起音高平莫低昂,气势平均不紧张。比如声音的"声"和"音",是第一声阴平,而且要平着走,声音不能抖,气、声、字是一体的,不可分割。

第二声阳平,阳平的调值是35,音高是从第三个台阶上到第五个台阶,比如成长的"成",从3到5是"音调中起逐渐高",中起之后要逐渐从半高4度升到5度,用气逐渐加强,到5归韵。

第三声上声,上声的调值是214,这就要求我们从第二个台阶(半低)起音降到第一个台阶(低),然后再升到第四个台阶上去。很多人在214这个调值念不准,口诀是上声先降向上挑,比如美丽的"美"和成长的"长",注意"降时气稳扬时强",意思是降的时候气息必须要稳,一定控制好气息并逐渐加强,比如读"好""海"等。注意在读上声字的时候有一个诀窍,这个诀窍是214这个拐弯,是要在嘴里拐弯,别拐到外面,拐到外面读音不好听,上声在嘴里拐弯,无论男生女生,说出来都会自带共鸣,声音饱满立体,别人听起来也好听。

第四声去声,去声的调值是51,"高起直送向低唱",是要求字音从第五个台阶(高)直接降到第一个台阶(低),斜直线下降。"对""去""送",从5(高)经过4(半高)、3(中)、3(半低)到1(低),过程要通畅不犹豫、不能停。口诀的最后一句,就是在说气息的一种状态,我们在发每一个字音时应做到字清、音准、声美。

(三)调类

上面提到声调具有高、低、升、降、曲、直、长、短不同的调值变化。我们把相同的调值归纳起来加以分类,这就是调类。普通话中阴、阳、上、去就是四个调类,也就是常说的"四声",是声调的"名"。

(1)阴平声,也叫第一声。声音开始是"5度",结束时还是5度,不升高,也不降低,是高平调。例如"今天播音"。

(2)阳平声,也叫第二声。声调开始是3度,然后从3度滑向5度。就是从中起音往上升,是中升调。例如"和平人民"。

(3)上声,也叫第三声。声调开始从2度降到1度,然后转升至4度。这种降升调的特点是先降再扬起。例如"永久友好"。

(4)去声,也叫第四声。声音一开始是5度,然后降到1度,从高降到最低层是全降调。例如"胜利万岁"。

四、声调训练

(一)夸张四声训练

要做到四声调值要准确,出字有力,叼住弹出;字腹饱满,拉开立起;字尾归音,趋向鲜明;声音连贯,气息控制自如。四声夸张练习特别需要气息的支撑。做练习时,我们要体会气息的运动状态,夸张的"上声"可以让我们明显感到气息的下沉。四声夸张练习对气息的要求是:阴平,气息平稳;阳平,音调上升时,气息要稳定,口腔要立起,力度要加强,避免高音窄、挤;上声,气息下沉,保持通畅;去声,音调下降时,气要托住,口腔要有控制,避免气息由强到弱。

双唇音:bā 巴	bá 拔	bǎ 把	bà 罢
唇齿音:fāng 方	fáng 房	fǎng 访	fàng 放
舌尖音:dī 低	dí 迪	dǐ 抵	dì 帝
舌根音:gū 姑	gú 骨	gǔ 古	gù 顾
舌面音:xī 吸	xí 习	xǐ 喜	xì 系
翘舌音:zhī 知	zhí 值	zhǐ 指	zhì 制
平舌音:zuō 作	zuó 昨	zuǒ 左	zuò 座
开口音:bāi 掰	bái 白	bǎi 百	bài 拜
齐齿音:jiā 家	jiá 夹	jiǎ 假	jià 嫁
合口音:wāng 汪	wáng 王	wǎng 网	wàng 望
撮口音:xuē 薛	xué 学	xuě 雪	xuè 穴

(二)四音节声调训练

练习时,每个音节持续时间较长,但不要字字停顿,声音和气息要连贯,声音形式有强弱、虚实的变化。按四声顺序排列四字词练习如下:

1. 阴平—阳平—上声—去声(阴阳上去)

千锤百炼　身强体壮　精神百倍　心明眼亮

花红柳绿　山明水秀　非常好记　阴阳上去

2. 去声—上声—阳平—阴平（去上阳阴）

万里晴空　妙手回春　破金沉舟　四海为家
信以为真　万古流芳　厚古薄今　妙手回春

（三）普通话四声歌

《普通话四声歌》里的四声是北京语音的四种声调：阴平、阳平、上声、去声，也就是歌中说的"阴阳上(shǎng)去"。要想让说出的字音清晰、准确，达到"吐字如珠"和送得远的效果，就必须找准发音部位，同时口腔形状也很重要。

<div align="center">

普通话四声歌

学好声韵辩四声，阴阳上去要分明。
部位方法须找准，开齐合撮属口形。
双唇班报必百波，抵舌当地斗点丁。
舌根高狗坑耕故，舌面积结教坚精。
翘舌主争真知照，平舌资则早在增。
擦音发翻飞分复，送气查柴产彻称。
合口呼午枯胡古，开口呼坡歌安争。
撮口虚学寻徐剧，齐齿衣优摇业英。
前鼻恩因烟弯稳，后鼻昂迎中拥生。
咬紧字头归字尾，阴阳上去记变声。
循序渐进坚持练，不难达到纯和清。

</div>

1. 根据发音部位来划分练习

双唇音：双唇班报必百波

舌尖前阻：抵舌当地斗点丁

舌根阻：舌根高狗坑耕故

舌尖中阻：舌面机结教尖精

舌尖后阻：翘舌主争真志照

舌尖抵住下齿背之间成阻：平舌资责早再增

2. 按照口腔形状练习

"合口呼舞枯湖古"，收紧嘴唇，嚼肌用力，控制"u"的音位。

"开口河坡哥安争"，是开口呼所概括的几个音节。当把主要元音和舌位摆正时，才可发出响亮的声音，并感到声音好似往外推。

"撮口虚学寻徐剧"，撮口呼，这是收住双唇，定好"ü"的口形。

"齐齿衣优摇夜英"，是齐齿呼所产生的几个音节。这是在发音时先咬紧"i"的音位，逐渐打开口形。

3. 练习要点

为了做到音准字正，就要咬准字头、字腹、字尾。这概括起来有以下三点：

（1）出字讲型（即定好口形状），达到吐字清晰。

（2）归韵讲位（主要指元音的发音部位），达到字腰阶段字出口后响亮圆润。

(3)收音讲势(气势的强弱),收准音位,分别用强弱来收音,并根据具体情况决定收准音位。

第五节 语言流动的变化——语流音变

在连续说话的语流(句子)中,由于受到相邻音节和音节的互相影响,一些音节的声母、韵母或声调的读音会发生语音的变化,我们称之为语流音变。普通话的音变现象有很多,其中最典型的语流音变是轻声、儿化、变调(上声变调、去声变调和"一""不"的变调)、语气"啊"的变读和词的轻重格式等。

一、轻声

普通话的每个音节都有它的声调,可在句子或词里。有的音节失了原有的声调,而变成较轻、较短的调子,这种声调变体就是轻声。轻声是一种特殊的变调现象。所有的轻声音节发音都变得轻而短,即音节的音强比原调轻些、弱些,音节的音长比原调短些。但并非音高都相同,在不同音节中,轻声音节在音高上的差别往往取决于前一个音节声调的高低。

(一)双音节轻声的读法

1. 阴平+轻声

阴平后面的轻声音节应为半低调(2度)。

 塞子　村子　作坊　包袱　铺盖　眯缝　窗户　烧饼　扎实　答应
 溜达　妞妞　花哨　窟窿　甘蔗　稀罕　扔了　交情　欺负　挑剔

2. 阳平+轻声

阳平后面的轻声音节应为中调(3度)。

 福气　琢磨　财主　俗气　白净　盘算　苗条　笛子　头发　能耐
 累赘　宅子　柴火　石榴　人家　橘子　格子　勤快　行李　咳嗽

3. 上声+轻声

上声后面的轻声音节应为半高调(4度)。

 本事　筐萝　牡丹　斧子　祖宗　踩着　嫂子　打量　妥当　女婿
 领子　枕头　场子　使唤　软和　脊梁　曲子　喜欢　骨头　口袋

4. 去声+轻声

去声后面的轻声音节应为低调(1度)。

 棒槌　漂亮　木匠　废物　自在　刺猬　岁数　动静　特务　念叨
 利索　栅栏　畜生　世故　认识　嫁妆　亲家　秀才　告诉　快活

(二)多音节轻声的读法

如果轻声后边再接一个轻声,第二个轻声依据第一个轻声字调的高低逐级下降一度。(多音节词语中连续两个轻声音)

 下来吧　上头的　出去吧　起来了　看看吧　累得慌　拿起来　乡亲们
 说出来　抬下去　站起来　熬过去　憋得慌　朋友们　免不得　告诉他

(三)规律轻音读法

(1)语气词"吧、吗、呢、啊"等读轻声。

去吧！ 走吗？ 怎么呢？ 说啊！

听众朋友,您也许到风景如画的杭州游览过吧？那么您听过我国作曲家们取材于西湖景物谱写的歌曲吗？

(2)助词"着、了、过、的、地、得"等读轻声。

我的 慢慢地 好得很 拿着 走了

在我们生活的自然界里,盛开着无数美丽的鲜花,它装扮着大地,美化了人们的生活。

(3)名词的后缀"子、头、们"等读轻声。

桌子 后头 我们

这头牛个儿大,膘肥,四条腿像木头柱子一样。

(4)方位词读轻声。

家里 桌上 地下 树上

天上的风筝渐渐多了,地上孩子也多了。城里乡下,家家户户,老老少少,也赶趟似的,一个个都出来了。

(5)部分重叠动词后一个音节读轻声。

看看 说说 写写

懒哥哥和懒弟弟,你看看我,我看看你,干瞪着眼睛没办法。

(6)部分重叠名词后一个音节叠音的亲属称谓后一个音节读轻声。

猩猩 爸爸 妈妈

(7)趋向动词读轻声。

回来 出去 跑出来 走进去

一切都像刚睡醒的样子,欣欣然张开了眼。山朗润起来了,水涨起来了,太阳的脸红起来了。

(8)做宾语的人称代词读轻声。

请你 叫他

(9)有些常用的双音节词,第二个音节习惯上读轻声。

伙计 喷嚏 相声 云彩 护士

总之,轻声是普通话中一个重要的音变现象。人际交流时,轻声不宜多,不得不读轻声的音节才读轻声。轻声音节是弱化音节,轻声吐字也要清晰,既不要拖长,又不能过于短促,造成吃字。

(四)轻声综合训练

1.轻音发音绕口令练习

<center>天上日头</center>

天上日头,嘴里舌头,地上石头,桌上纸头,

手掌指头,大腿骨头,小脚指头,树上枝头。

做买卖

买卖人做买卖,买卖不公没买卖,

没买卖没钱做买卖,买卖人做买卖得实在。

屋子里有箱子

屋子里有箱子,箱子里有匣子,匣子里有盒子,盒子里有镯子,

镯子外面有盒子,盒子外面有匣子,匣子外面有箱子,箱子外面有屋子。

2. 轻声发音段落练习

盼望着,盼望着,东风来了,春天的脚步近了。一切都像刚睡醒的样子,欣欣然张开了眼。山,朗润起来了;水,涨起来了;太阳的脸,红起来了。

(节选自朱自清《春》)

秋天一定要住北平。天堂是什么样子,我不知道,但是从我的生活经验去判断,北平之秋便是天堂。论天气,不冷不热。论吃的,苹果、梨、柿子、枣儿、葡萄,每样都有若干种。论花草,菊花种类之多,花式之奇,可以甲天下。西山有红叶可见,北海可以划船——虽然荷花已残,荷叶可还有一片清香。衣食住行,在北平的秋天,是没有一项不使人满意的。

(节选自老舍《住的梦》)

二、变调

在语流中,有些音节在连续读时,相邻音节的声调发生变化,与单念时调值不同,这种声调的变化现象称为变调。变调多数是受后一个音节声调的影响而产生的。

(一)上声变调规律

上声在跟上声相连或跟别的声调相连时,都要念变调。

1. 单用或在双音节末尾

上声音节单念或处在双音节、句子的末尾时不变,仍读本调。

2. 在非上声之前

上声在非上声之前(即在阴平、阳平、去声前),丢掉后半段"14"上升的尾巴,其调值214变为半上声211。

(1)上声+阴平。

始终 老师 北京 广播 统一 普通 许多 指标 打击

(2)上声+阳平。

朗读 改革 普及 解决 祖国 旅行 领航 主持 启航

(3)上声+去声。

土地 稿件 法律 伟大 理论 感谢 体育 写作 访问

3. 在轻声前

上声在轻声前面的变调,要看后面的轻声音节原来的声调。

(1)214变211。

祖宗 尾巴 妥当 爽快

(2)214变35。

想起　小姐　眼里　讲讲

4. 两个上声相连(上声+上声)

上声跟上声相连,前面的上声变成升调,跟阳平一样(或近似阳平)。调值由214变成24或35(即阳平)。

美好　奖品　手表　勇敢　演讲　品种　可以　岛屿　古老　感慨

5. 三个上声相连

(1)双单格。

当双音节的结构是"双单格"时,开头、当中的上声音节调值变为35,与阳平的调值一样。

手写体　展览馆　管理组　选举法　洗脸水　水彩笔

(2)单双格。

当双音节的结构是"单双格",开头音节处在被强调的逻辑重音时,读"半上",调值为211,中间音节按两字组变调规律变为35。

党小组　撒火种　冷处理

6. 三个以上的上声相连

三个以上的上声相连时,可以先根据语意或气息自然分节,也可以按语音的停顿情况来变,停顿前的上声读"半上",最后一个上声读原调,其他上声变阳平。如果是由上声构成的句子,则先按语意或气息自然分节,再按照以上训练要领变读。

(1)双音节。

美好　理想　岂有　此理

(2)句子。

你把美好理想给领导讲讲。

请你给我打点儿洗脸水。

(二)去声变调规律

去声音节在非去声音节前一律不变。在去声音节前由全降变成半降,调值由51变成53。

救护　制胜　奉献　意义　保重　笑妍　入队　惧怕

(三)"一"的变调规律

(1)单用或在双音节末尾。单念、在词尾或是序数词时,一律不变调。

一二三　第一　一楼　合二为一　百里挑一

(2)在去声前变阳平。在去声前时,"一"变为阳平,调值为35。

一半　一旦　一定　一道　一部　一个人

(3)在非去声前变去声。在阴平、阳平、上声前,即在非去声前时变去声,调值为51。

①"一"+阴平。

一般　一家　一生　一挥

②"一"+阳平。

一群　一同　一如　一年
③"一"+上声。
一举　一首　一统　一缕
(4)夹在双音节中,夹在重叠词间时念成轻声。
看一看 听一听 学一学　想一想
(5)夹在四音节中。
一心一意 一丝一毫　一模一样
(6)综合练习。
一(yì)篙一(yì)橹一(yì)渔舟,一(yí)个艄公一(yí)钓钩。
一(yì)拍一(yì)呼还一(yí)笑,一(yì)人独占一(yì)江秋。

(四)"不"的变调规律

(1)单用或在双音节末尾。单用或处在词句末尾的时候,不变调,念本调去声51。
不　我不　绝不　偏不
(2)去声前。在去声音节前念阳平。
不必　不变　不要
(3)夹在双音节中。夹在双音节中念轻声。
好不好　看不清　打不开
(4)在四音节中。
不偏不倚　不离不弃　不伦不类
(5)句段练习
不(bù)读书,不(bù)学习,不(bú)会有知识。
不(bù)勤奋,不(bú)刻苦,不(bú)会有功名。
不(bù)勤劳,不(bù)辛苦,不(bú)会有财富。
不(bù)吃苦,不(bù)拼搏,不(bú)会有幸福。
不(bù)知则问,不(bú)会有疑惑。
不(bù)懂则学,不(bú)愁学不会。

(五)重叠形容词的变调规律

1. 形容词 AA 儿式的变调

单音节形容词重叠后儿化,一般用在句子中表达某种期望、祈愿或要求,第二个音节往往要变为阴平,即调值为55。

好好儿 hǎo hāo er
饱饱儿 bǎo bāo er
慢慢儿 màn mān er
早早儿 zǎo zāo er

2. 形容词 ABB 式的变调

形容词 ABB 式的叠音后缀,有的会产生变调,重叠的后缀变为阴平,即调值变成55。
沉甸甸 chén diàn diān

白茫茫 bái máng māng

绿油油 lǜ yóu yōu

毛茸茸 máo róng rōng

3. 形容词 AAB 式的变调

重叠形容词的第二个音节,在口语中变阴平,播音中尽量少变或不变。

满满的 mǎn mān de

快快地 kuài kuāi de

好好地 hǎo hāo de

胖胖的 pàng pāng de

4. 形容词 AABB 式的变调

双音节形容词重叠后,第二个音节变为轻声,第三、四个音节多半读 55 调值。

认认真真 rèn ren zhēn zhēn

明明白白 míng ming bāi bāi

马马虎虎 mǎ ma hū hū

老老实实 lǎo lao shī shī

三、儿化

儿化又称儿化韵,是普通话和某些汉语方言中的一种语音现象,即后缀"儿"字不自成一个单独的 er 音节,而同前面的音节合在一起,在前一个音节末尾的韵母上附加卷舌动作为卷舌韵母,使韵母带上卷舌音"儿"的音色。例如"点儿"不是发成两个音节 dian er,而是发成一个音节 diar。

(一)儿化的作用

儿化在普通话里起着修辞和表示语法功能的积极作用。

(1)表示喜爱、亲切的情感。

这小孩儿真可爱。

(2)表示少或小的意思。

我一会儿就回来。

(3)区分词性。

这幅画儿画得真好!("画儿"是名词,"画"是动词)

(4)区分词义。

火星是太阳系八大行星之一。

火星儿向四处飞溅。

(二)儿化的音变规则

1. 便于卷舌

便于卷舌,是指韵母的末尾音素是舌位较低或较后的元音(a、o、e、u)。儿化时原韵母不变,直接卷舌。

2. 不便于卷舌

不便于卷舌,是指韵母的末尾音素是前、高元音(i、u)、舌尖元音(i)或鼻韵尾(n、

ng），末尾音素的舌位与卷舌动作发生冲突，不便于卷舌。

(三) 儿化音的音变发音规律

1. 在 a、o、e、u 后面

韵母或尾音是 a、o、e、u 的，儿化时只在原韵母后加卷舌动作。

a-ar	腊八儿	号码儿	刀把儿	打杂儿	找茬儿
ia-iar	豆芽儿	脚丫儿	人家儿	发芽儿	大家儿
ua-uar	香瓜儿	米花儿	年画儿	黄瓜儿	雪花儿
o-or	山坡儿	粉末儿	围脖儿	大伙儿	被窝儿
uo-uor	花朵儿	糖果儿	干活儿	让座儿	大伙儿
ao-aor	熊猫儿	毡帽儿	病号儿	掌勺儿	半道儿
iao-iaor	填表儿	面条儿	小鸟儿	纸条儿	豆角儿
e-er	山歌儿	风车儿	吃喝儿	打嗝儿	贝壳儿
u-ur	里屋儿	眼珠儿	火炉儿	括弧儿	小兔儿
ou-our	网兜儿	小偷儿	水沟儿	顺手儿	个头儿
iou-iour	加油儿	蜗牛儿	踢球儿	套袖儿	皮球儿

2. 丢掉韵尾 i 或 n

韵母为 ai、ei、an、en（包括 uei、uen、ian、uai、uar、uan 和 üan）儿化时失落韵尾，在主要元音上加卷舌动作。

ai-ar	小菜儿	小孩儿	女孩儿	宝盖儿	男孩儿
ei-er	宝贝儿	刀背儿	小妹儿	叠被儿	茶杯儿
an-ar	摆摊儿	快板儿	蒜瓣儿	老伴儿	快板儿
ian-iar	聊天儿	有点儿	心眼儿	照片儿	扇面儿
en-er	纳闷儿	刨根儿	走神儿	开刃儿	嗓门儿
uei-uer	一会儿	烟嘴儿	墨水儿	跑腿儿	药水儿
uen-uer	冰棍儿	光棍儿	打盹儿	胖墩儿	没准儿
uai-uar	一块儿	糖块儿	好玩儿	拐弯儿	玩命儿
uan-uar	绕远儿	烟卷儿	人缘儿	手绢儿	出圈儿

3. 丢掉韵尾 ng

韵尾为 ng 的，儿化后丢掉 ng，主要元音鼻化，同时加卷舌动作。但韵母 ing 的韵尾失掉后，需加鼻化的 er。

ang-ar	帮忙儿	偏方儿	肩膀儿	秘方儿	哑嗓儿
iang-ar	好样儿	鼻梁儿	透亮儿	瓜秧儿	官腔儿
uang-uar	小床儿	蛋黄儿	眼光儿	橱窗儿	蹦床儿
eng-er	水坑儿	板凳儿	现成儿	门缝儿	边蓬儿
ing-ier	人影儿	打鸣儿	电影儿	小瓶儿	起名儿
ueng-uer	小翁儿	嗡嗡儿	水瓮儿	瓦瓮儿	窑瓮儿

4. 单韵母 i、ü 后面加上 er

韵尾为 i、ü 的，儿化时韵母不变（后面加 er），加卷舌动作。

| i-ier | 玩艺儿 | 门鼻儿 | 眼皮儿 | 警笛儿 |
| ü-üer | 金鱼儿 | 小曲儿 | 凑趣儿 | 毛驴儿 |

5. 舌尖元音 i (前、后)

韵尾为 ê 的或韵母为 -i（前）、i-（后）的，变为央 e 加卷舌动作。

ie-ier	藕节儿	柳叶儿	台阶儿	菜碟儿	麦秸儿
üe-üer	旦角儿	主角儿	新月儿	空缺儿	皮靴儿
-i（前）-ier	咬字儿	瓜子儿	玩意儿	脸皮儿	垫底儿
-i（后）-ier	没事儿	顶事儿	树枝儿	白班儿	针鼻儿

6. in、ün 去韵尾加 er

韵母为 in、ün 的，儿化时失落 n、i、ü 等主要元音，加卷舌动作。

| in-ier | 巧劲儿 | 送信儿 | 手印儿 | 傻劲儿 | 走音儿 |
| ün-üer | 合群儿 | 花裙儿 | 喜讯儿 | 神韵儿 | 香熏儿 |

（四）儿化音综合练习

1. 字词练习

找茬儿　粉末儿　贝壳儿　毛豆儿　半截儿　记事儿
小米儿　垫底儿　马驹儿　蛐蛐儿　台阶儿　主角儿
空缺儿　瓜子儿　挑刺儿　墨汁儿　扇面儿　宝贝儿

2. 绕口令练习

有个小孩儿叫小兰儿，口袋里装着几个钱儿，又打醋，又买盐儿，还买了一个小饭碗儿。小饭碗儿，真好玩儿，红花儿绿叶儿镶金边儿，中间儿还有个小红点儿。

进了门儿，倒杯水儿，喝了两口儿运运气儿，顺手儿拿起小唱本儿，唱一曲儿，又一曲儿。练完了嗓子我练嘴皮儿，绕口令儿，练字音儿，还有单弦儿牌子曲儿，小快板儿，大鼓词儿，越说越唱我越带劲儿。

3. 句段练习

落光了叶子的柳树上挂满了毛茸茸亮晶晶的银条儿；而那些冬夏常青的松树和柏树上，则挂满了蓬松松沉甸甸的雪球儿。一阵风吹来，树枝轻轻地摇晃，美丽的银条儿和雪球儿簌簌地落下来，玉屑似的雪末儿随风飘扬，映着清晨的阳光，显出一道道五光十色的彩虹。

<div style="text-align:right">（节选自峻青《第一场雪》）</div>

四、语气词"啊"的音变

"啊"是一个表达语气感情的基本声音，一般单独用或用在句尾。"啊"作为语气词用在句首，作为叹词用在句前，仍发"a"的本音。如果用在句尾，由于受到前面音节收尾音素的影响会发生不同音变，变化的原则是依据前一个字的收尾音素顺势而发。"啊"的音变现在呈现出较为灵活的使用趋势，只要听起来顺耳，念起来上口，在使用中不必苛求统一。

（一）"啊"的音变规律

（1）前面音节末尾是 a、o（ao iao 除外）、e、ê、i、ü 时，读作"呀"（ya）。

前一音节收尾音素是a、o(ao iao除外)、e、ê、i、ü时,"啊"读作ya,汉字写作"啊"或"呀"。

喝茶啊(ya)　快划啊(ya)　回家啊(ya)　合格啊(ya)

什么话啊!(huà ya)

真多啊!(duō ya)

千万注意啊!(yì ya)

今天好热啊!(rè ya)

(2)前面音节末尾是u(包括ao iao)时,读作"哇"(wa)。

前一音节收尾音素是u时(包括ao iao),"啊"读成wa,汉字写作"啊"或"哇"。

别哭啊(wa)　好笑啊(wa)　跳舞啊(wa)　快走啊(wa)

你的手真巧(qiǎo wa)!

真糟糕啊(gāo wa)!

你在哪里住啊(zhù wa)?

(3)前面音节末尾是n(前鼻音的韵尾)时,读作"哪"(na)。

前一音节收尾音素是n时,"啊"读成"na",汉字写作"啊"或"哪"。

咱们啊(na)　真准啊(na)　好人啊(na)　弹琴啊(na)

你快看啊!(kàn na)

早晨的空气多清新啊!(zīn na)

你猜得真准啊!(zhǔn na)

(4)前面音节末尾是ng(后鼻音的韵尾)时,读作"啊"(nga)。

前一音节收尾音素是ng时,"啊"读成nga,汉字仍写作"啊"。

小熊啊(nga)　好清啊(nga)　动听啊(nga)　是冷啊(nga)

今天好冷啊!(lěng nga)

你可真行啊!(xíng nga)

注意听啊!(tīng nga)

(5)前面音节末尾是舌尖前元音-i(前)时,读作"啊"(za)。

前一音节收尾音是舌尖前元音-i(前)时,"啊"读成za,汉字仍写作"啊"。

写字啊(za)　几次啊(za)　自私啊(za)　工资啊(za)

你看过几次啊?(cì za)

你真自私啊!(sī za)

我在练习啊!(xí za)

(6)前面音节末尾是舌尖后元音i-(后)时,读作"啊"(ra)。

前一音节收尾音是舌尖后元音i-(后)、r、和er(包括儿化韵)时,"啊"读成ra,汉字仍写作"啊"。

节日啊(ra)　老师啊(ra)　小曲儿啊(ra)　女儿啊(ra)

昨天是谁值日啊!(rì ra)

你有什么事啊!(shì ra)

你怎么撕了一地纸啊!(zhǐ ra)

掌握"啊"的变读规律,并不需要一一硬记,以上六种变化规律是顺势产生的,发音要自然。只要将前一个音节顺势连读"a"(如念声母与韵母拼音一样,中间不要停顿),自然就会念出"a"的变音来。气助词在句尾的不同音变表见表8.6。

表8.6 气助词在句尾的不同音变表

规律	读音	示例
前面的音素是 i、ü、a、o(ao、iao 除外)、e、ê 时	ya	你到哪去啊?
前面的音素是 u(包括 ao、iao)时	wa	您在哪住啊?
前面的音素是 n(前鼻音的韵尾)时	na	好大的烟啊!
前面的音素是 ng(后鼻音的韵尾)时	nga	这有什么用啊!
前面的音素是 -i(后)时	ra	这是一首多好听的诗啊!
前面的音素是 -i(前)时	za	你来过几次啊?

(二)"啊"音综合练习

菜市场的货物真丰富

菜市场的货物真丰富:鸡啊(ya)、鸭啊(ya)、鱼啊(ya)、肉啊(wa)、盐啊(na)、酱啊(nga)、醋啊(wa)……生的、熟的应有尽有。

鸡鸭猫狗

鸡呀、鸭呀、猫哇、狗哇,一块儿水里游哇!牛哇、羊啊(nga),马呀、骡呀,一块儿进鸡窝呀!狼啊(nga)、虫啊(nga)、虎哇、豹哇,一块儿街上跑哇!兔哇、鹿哇、鼠哇,孩儿啊(ra),一块儿上窗台儿啊(ra)!

可爱的孩子

这些孩子啊([z]a),真可爱啊(ya)!你看啊(na)他们多高兴啊(nga),又是作诗啊(ra),又是吟诵啊(nga),又是画图画啊(ya),又是剪纸啊(ra),又是唱啊(nga),又是跳啊(wa)……啊!他们多幸福啊(wa)!

第六节 音节分明的节律——轻重格式

由于词义和情感的需要,我们在声音语言表达时,一句话中的每个音节都有轻重强弱的不同,造成这种变化的原因,除了音节与音节之间声调的区别外,还因为构成一句话的词或词组的每个音节所组成一段语流的各音节,其声音响亮程度并不完全相同。多音节词的各个音节有着约定俗成的轻重强弱差别,称为词的轻重格式。有的音节在语流中听起来声音比其他音节响亮,就是重音音节,即长且强的音节称为重;有的音节听起来比较微弱,就是清音音节,即短而弱的音节称为轻,介于二者之间的称为中。

词的轻重格式表现在声音上,是音节和音节之间轻重、长短、快慢、疏密度的变化,这些变化恰恰是构成语言节奏的基础。如果在大段语流中表现出来的拖沓、呆板,究其原

因,可能与对词的轻重格式把握不好有关。词的轻重格式是汉语音乐性的一种表现,不仅有区别词义、词性的作用,还有准确表达感情和语句目的的作用。

重音音节一般在音节前用"'"来表示。轻音音节在音节前加圆点"·"来表示。注意词的轻重格式,一般字没有轻重,要严格按照读音来读,但读词时要注意轻重格式。在多音节词中,各音节的轻重位置往往是确定不变的。例如"明·白"míng·bɑi 里的"白"必须读轻音,可以说是习惯使然,不这样读,听起来就不够自然,不够标准,甚至有可能让人听不懂或误会成别的意思。有的轻重音和语义、语法有密切的关系,例如"东西"dōng xī 是指方位,"东西"dōng·xi 则是指事物,第二音节是否轻读区分不同的语义。在表达完整意义的语句中,重音可以起强调其中某个词语的作用,例如"我对'他说了"是强调对"他",不是对别人;"我对他'说了"则是强调"说了",没有隐瞒。两句的意思显然不同,这种重音表达了语气的变化,可以称为"语气重音"或"句重音"。

需要注意的是词的轻重格式,虽然是约定俗成的,但它不是绝对不变的。由于受语句目的的制约,在语流中往往会遇到原来的轻重格式被改变的情况。在学习的过程中要掌握基础规律以及这些灵活的变化。

一、双音节词格式

1. 中重格式(读时第二个音节比第一个音节重些、长些)

日常　大同　交通　领域　当代　小诗
信奉　理论　飞沙　麦浪　波纹　演化

2. 重中格式(读时第一个字比第二个字重)

经验　视觉　听觉　界限　颜色　温度
声音　形象　重量　气味　性质　美好

3. 重轻格式(读时第二个音短弱,即普通话的轻声词)

清楚　唠叨　力气　喉咙　月亮　太阳
兔子　相声　眼睛　意思　告诉　秘密

二、三音节词格式

1. 中中重格式

播音员　收音机　呼吸道　东方红　天安门　展览馆
招待会　井冈山　护身符　滑翔机　芭蕾舞　话务员

2. 中重轻格式

枪杆子　命根子　过日子　拿架子　吊嗓子　臭架子
洋鬼子　刀把子　两口子　老头子　搭架子　鼻梁子

3. 中轻重格式

小不点　吃不消　大不了　动不动　对不起　过不来
红领巾　犯不着　差不多　喇叭花　俏皮话　冷不丁

三、四音节词格式

1. 中重中重格式

大部分具有联合关系的四字格式成语及少量其他结构关系的四字词格式成语要读做中"重中重"格式。

丰衣足食　日积月累　轻歌曼舞　心平气和　无独有偶　五光十色
耳濡目染　枪林弹雨　奇装异服　花好月圆　赴汤蹈火　奇风异俗

2. 中轻中重格式

大部分四音节的专用名词、迭音形容词和象声词要读作"中轻中重"格式。其中四音节专用名词的第二音节只比第一音节稍轻,不可失去原声调。

慢慢腾腾　高高兴兴　模模糊糊　亮亮堂堂　跌跌撞撞　整整齐齐
大大方方　和和美美　叮叮咚咚　嘻嘻哈哈　劈劈啪啪　稀里哗啦

3. 重中中重格式

惨不忍睹　义不容辞　敬而远之　诸如此类　一扫而空　面如刀刮

提示:在播音朗诵中,如果词语格式掌握不好,就会出现语感失调、表达错误的现象。比如:和平饭店,重音应在最后一个"店"字,不能把"饭"重音。

第九章　声音的表现力——声入人心有色彩

在公共关系中,声音是人与人之间交流的主要媒介之一,就像一幅画作的色彩能够传达出情感和氛围,声音也能传递出说话者的情感、态度和个性。声音的表现力是指声音在表达情感和传递信息时所具有的感染力和表现力。这包括声音在音质、音色、音量、音调、节奏等方面的表现能力。在公共关系交往中,声音的表现力是一种非常重要的沟通工具。通过调整声音的音高、音强、音长和音色,我们可以更加有效地与他人进行交流,实现真正的声入人心。一个具有表现力的声音可以深深地打动听众,使其产生情感和心理上的共鸣。而声音的表现力则能够直接影响人际交流的效果。

为了准确地表达语言交流内容及其蕴含的感情色彩,应当具有丰富的声音变化能力以适应表达的需要。单一的声音变化,如声音的高低、强弱,虽然能够表达某些感情色彩的变化,但实际使用中,声音的变化往往是多种声音要素的结合。如在表现沉痛的感情色彩时,常用的声音色彩中往往既有低而沉重的声音,又伴随着较为缓慢的节奏。综合把握声音各要素,使其适应运动变化的思想感情。在谈到声音色彩变化时,常常使用声音弹性一词。声音弹性是综合把握各声音要素,声音成为情感表达的基础。声音具有弹性,才能成为表达的有力的工具,使"以情带声"具有扎实的声音基础。

第一节　声 音 弹 性

弹性在一般语言中可用于比喻事物的可变性。声音弹性,即声音的伸缩性和可变性,是指有人际沟通中的声音对所交流的内容蕴含的思想感情变化的适应能力,并且极大地影响人们的交流效果。在公共关系交往中的声音弹性是一个重要的交流工具。当一个人的声音缺乏弹性时,可能会显得单调和缺乏感情,这可能会使对方感到难以理解和共情。相反,如果一个人的声音富有弹性,能够随着情感和语境的变化而变化,那么他们的交流可能会更加生动、有趣,也更容易引起对方的共鸣。

在公共关系交往中,声音弹性的运用可以帮助我们更好地表达自己的情感和态度,从而更有效地传达信息。例如,当我们感到高兴时,声音可能会变得明亮而富有活力;而当我们感到悲伤时,声音可能会变得低沉而缓慢。这种声音的变化可以帮助我们更准确地传达我们的感受,使对方更好地理解我们的情绪状态。

以演讲稿为例,声音弹性所涉及的表达范围包括两个方面:一方面,不同稿件在内容和感情色彩上是完全不同,这就要求演讲者采用不同的声音形式来表现它们之间的区别;另一方面,同一稿件之中的各段落也存在着思想感情的变化,同样要求演讲者用声音的变化来表现它们之间或大或小,甚至十分细微的区别。声音弹性主要与稿件的思想感情相

联系,因为即使用缺少弹性的单调声音也能表达稿件的基本内容。只要照稿去读,避免语音和语法结构上的错误,稿件的意思也可以使人明白。而稿件所包括的更深一层的思想感情,即言外之意却必须要有丰富的声音色彩所形成的不同语气才能淋漓尽致地表现出来。

一、声音弹性的声音变化

声音弹性是指声音对于在公共关系交往中不同交流内容和形式的适应能力,它涵盖了声音的高低、强弱、虚实、明暗、刚柔、厚薄以及纵收等多层次的对比变化。这些变化并不是孤立的,而是相互关联、相互影响的。

(1)声音的高低变化。即音调的变化,可以通过调整声带的振动频率来实现。音调的高低直接影响听众对于信息的重要程度感知,例如,较高的音调可能会让人觉得更加紧张或重要。

(2)声音的强弱变化。即音量的大小,可以通过控制声带的振幅和气息的流量来实现。音量的变化可以帮助表达不同的情感和语气,如强调某个词语,或者表达惊讶、兴奋等情绪。

(3)声音的虚实变化。声音的虚实变化与声带的振动方式和共鸣腔体的使用有关。实声通常是由声带全振动产生的,而虚声则是由声带部分振动或者边缘振动产生的。虚实的变化可以让声音更具表现力,例如,在讲述故事时,使用虚声可以营造出一种梦幻或遥远的感觉。

(4)明暗、刚柔、厚薄等声音的变化。明暗、刚柔、厚薄等声音的变化更多地与共鸣腔体的使用、气息的控制以及口腔的形状有关。例如,通过调整口腔的形状和大小,可以改变声音的共鸣效果,从而实现明暗、厚薄等变化。而刚柔的变化则可以通过控制气息的流量和速度来实现,例如,柔和的气息可以产生柔和的声音,而快速的气流则可以产生刚毅的声音。

(5)声音的节奏和韵律变化。在语言中,音节、单词、短语和句子都有其特定的节奏与韵律模式。通过使用不同的声音变化,可以更好地突出这些模式,使语言更加生动、有节奏。

除了以上提到的各种声音变化,还有一种重要的变化是语气的变化。语气是指说话人在表达思想时所带有的情感和态度。通过调整声音的音调、音量、速度和节奏等参数,可以传达出不同的语气,如陈述、疑问、感叹、命令等。这种语气的变化可以使语言更加富有情感和表现力。声音弹性的实现还需要考虑听者的感受。不同的听众可能对不同的声音变化有不同的反应和感受。因此,在使用声音变化时,我们需要根据听众的特点和需求来选择合适的声音变化方式,以确保将语言能够有效地传达给听众。

所以说,声音弹性的声音变化是一个多层次、复杂而丰富的过程。它涉及声带的振动、共鸣腔体的使用、气息的控制以及口腔的形状等多个方面。通过灵活地掌握和运用各种声音变化技巧,可以使我们的人际沟通更加有效和吸引人。我们可以让声音创造出更加生动、有节奏、有情感和表现力的语言效果。声音的变化还可以与音乐的元素相结合,如朗读、演讲时配合旋律、和声和节奏。这种结合可以使语言更具音乐性,创造出更加吸

引人和富有表现力的效果。

二、声音弹性的声音作用

通过灵活运用声音弹性,我们可以更好地与他人建立联系、增强沟通效果、提升沟通效率以及塑造个人形象。声音弹性为表达不同和多样化的思想感情提供了坚实基础。思想感情来源于人们对于客观事物的认识和所持的态度。由于认识和态度的不同,造成思想感情上的差别。其中的感情色彩又与人们的需求有关,能满足人们需求的则会产生愉快、满意、喜爱等感情色彩;否则会产生厌恶、愤怒、憎恨等感情色彩。

(1)表达情感。声音弹性能够让人们更好地表达情感。通过调整声音的音调、音量和节奏,可以传达出不同的情感,如喜悦、悲伤、愤怒、惊讶等。这种情感的表达有助于增进人与人之间的理解和沟通。

(2)强调重点。在交流中,有时候需要强调某些重要的信息或观点。通过增加声音的音量或改变音调,可以吸引听众的注意力,使其更加关注这些信息或观点。

(3)建立信任。通过运用声音弹性,可以让人们更加真诚和可信。例如,保持平稳的语调、适度的音量和清晰的发音,可以让听众感受到说话者的自信和专业性,从而建立信任感。

(4)激发共鸣。通过调整声音的抑扬顿挫、语速快慢等,可以激发听众的共鸣。比如,柔和而深情的声音可以让人感受到温暖和关怀,有力而坚定的声音则可以激发人的斗志和决心。这种共鸣不仅有助于增强沟通效果,还可以促进人际关系的和谐发展。

(5)适应不同情境。在不同的情境下,需要使用不同的声音表达方式。例如,在正式的社交场合下,需要保持声音的稳重和礼貌;而在亲密的关系中,则可以更加随意和亲切。声音弹性可以帮助人们适应不同的情境,使交流更加自然和流畅。

(6)提升沟通效率。在快节奏的工作和生活中,高效的沟通显得尤为重要。声音弹性可以帮助我们快速、准确地传达信息,避免因为表达不清而导致的误解和重复沟通。同时,灵活调整声音也可以更好地应对突发情况,如紧急情况下需要快速而清晰地传达信息。

(7)塑造个人形象。声音作为人际交往中的一个重要元素,也是塑造个人形象的重要手段。通过声音弹性的运用,可以展现出个人的性格、气质和风格。比如,沉稳而有力的声音可以塑造出权威和专业的形象,温柔而亲和的声音则可以塑造出友善和贴心的形象。

每个人都有自己特定的表达方式,在表达方法上总有自己的不足之处,不可能是十全十美的,甚至在声音的使用上也会有自己不擅长的地方。通过声音弹性的训练,可以弥补自己在声音使用上的不足,使自己的声音能够满足各种感情色彩的需要。

三、声音弹性的声音情感

当声音具备良好的弹性时,它就能够更好地传达各种情感。一个富有弹性的声音可以在表达喜怒哀乐等不同情绪时,通过音高、音量、语速、语调等的变化,展现出不同的情感色彩。这种变化不仅使声音更加生动有力,还能够更准确地传达说话者的内心感受。

例如,在表达喜悦时,声音可能会变得明亮、轻快,音高上升,语速加快;而在表达悲伤时,声音可能会变得低沉、缓慢,音量减小,语调下降。这种声音的变化能够让听众更加深入地理解说话者的情感状态,增强情感的共鸣和理解。

因此,在日常交流、演讲、朗诵、表演等语音表达中,培养和运用声音弹性是非常重要的。通过不断地练习和观察,我们可以逐渐提高自己的声音弹性,使声音更加富有表现力和感染力,从而更好地传达自己的情感和思想。教师可以通过调整自己的声音弹性和情感表达,激发学生的学习兴趣和积极性。例如,当教师讲解一个有趣的故事时,可以通过提高声音的音高、增加音量的变化以及调整语调,使故事更加生动有趣,从而吸引学生的注意力。在演讲和朗诵中,声音弹性和情感表达更是不可或缺的元素。一个优秀的演讲者或朗诵者,可以通过运用声音的弹性,将自己的情感和思想更加准确地传达给听众。他们可以通过音高、音量、语速和语调的变化,使演讲或朗诵更加有感染力,从而激发听众的共鸣和认同。

(一)感情体验是获得声音弹性的基础

在公共关系交往中,感情体验可以说是获得声音弹性的一个基础。说话者在表达时,通过调整声音的音调、音量、语速等要素,使其更具表现力、感染力和说服力。而感情体验则是指个体在特定情境下所经历的情感反应和情感体验。

1. 感情体验为声音弹性提供丰富的内容和灵感

当我们在与他人交往时,会产生各种情感,如喜怒哀乐、惊讶、疑惑等。这些情感体验可以激发我们内心的情感共鸣,从而使我们在表达时更加自然、真实和有力。例如,当我们感到愤怒时,我们的声音可能会变得低沉、有力,而当我们感到高兴时,我们的声音可能会变得轻快、活泼。

2. 感情体验更好地理解和把握对方的情感需求

在公共关系交往中,我们需要关注对方的情感反应和需求,以便更好地建立和维护关系。通过深入体验对方的情感,我们可以更加准确地理解对方的感受和需求,从而更好地调整自己的声音表达方式,以符合对方的期望和需要。

3. 感情体验增强情感表达能力和情感感知能力

通过不断地实践和反思,我们可以逐渐提高自己的情感表达能力和情感感知能力,从而更加自如地运用声音弹性来增强人际交往的效果和质量。

因为声音弹性是人与人交流中的思想感情变化的外部体现,因此它与感情体验有着直接的联系。感情体验是获得声音弹性的基础。这里所说的感情包括心理学中的情感和情绪两方面内容。情感是较为稳定的心理因素,它常常受到人的性格、世界观等基本思想要素的影响;而情绪则是比较活跃的,它容易受到外界事物变化的影响,情绪过程在人体内能引起各种器官的剧烈变化。如情绪激动时,脉搏、血压会发生变化,呼吸急促,血液流动加快。情绪过程在人体内能引起相关器官的一系列变化,包括呼吸器官在内的人体发音系统,也不可避免地会受到情绪变化的影响。

人们的感情体验可以由客观事物而引起,有所谓"境与身接而情生"。感情的产生在于人们对待事物的态度。感情色彩带有积极与消极的两极性特点,如爱和恨。我们阅读一篇文章,不仅可以从总的内容中感受作者性格和世界观所显露出的情感,如爱、憎等基

本感情色调,同时也跟随着作者的言语经历着事物发展变化的情绪过程。

在公共关系交往中进行感情体验时,不仅要注意体会基本的感情色彩,还应当特别深刻地体会交流中细微感情色彩的变化,这样才能形成一条起伏的感情河流,声音变化才能有用武之地。感情体验是获得声音弹性的基础。在公共关系交往中,我们需要注重自己的情感体验和情感表达,以便更好地与他人进行交流和沟通。

(二)气息变化是声音弹性的情感桥梁

情绪体验所作用的人体器官中,与发音直接联系的是呼吸器官。呼吸器官直接为发音提供空气动力。气息状态的变化,不可避免地会使声音发生变化。汉语中许多描绘声音的词都与气息联系在一起,如气急败坏地说、低声下气地说、趾高气扬地说等。由此可见,气息与声音联系之紧密。气息与感情也有紧密联系,古代就有"气随情动"的说法。

不同情绪状态下的呼吸方式也有区别,一般来说,在无力和放松的情绪中以腹式呼吸为主。而在增力和紧张情绪时,如恐惧,由于腹部肌肉的紧张,常常会限制横膈膜的下降,这时会以胸式呼吸为主,由于胸式呼吸吸气量较少,呼吸次数会迅速增加。无论是呼吸的次数还是呼吸的方式,都会对发音产生巨大的影响,当呼吸次数较少时,发音速度一般较慢,人在悲哀时或有气无力时讲话速度都很慢。如果呼吸次数增加,发音速度往往会加快,欢乐或紧张时的发音速度一般都比较快。使用腹式呼吸,声音比较低,胸腔共鸣多些。而改用胸式呼吸时,声音容易提高,变得明亮起来,由此造成悲哀时声音低沉,欢快时声音高昂,这些都是由于感情和呼吸状态变化而引起的常见声音变化。当然,这些变化只是一种大致的趋势。人的感情是复杂的,气息状态也呈现着复杂的变化,引起的声音变化也是多种多样、丰富多彩的。借助气息的中介作用,感情色彩通过声音变化自然地流露出来。

在公共关系交往的非言语交流中,气息变化往往被视为情感与声音弹性之间的桥梁。这是因为气息的变化能够直接影响我们说话的音调、节奏和响度,从而传达出不同的情感和态度。

1.气息变化反映一个人的情感状态

当我们感到开心、兴奋时,气息通常较为轻松、流畅,这使得我们的声音听起来更加明亮、高亢。相反,当我们感到紧张、沮丧时,气息可能会变得沉重或短促,导致声音听起来低沉或颤抖。因此,通过观察和感知对方的气息变化,我们可以更好地理解他们的情感状态和需求。

2.气息变化是实现声音弹性的关键

声音弹性指的是说话者在交流过程中根据情境和需要调整自己声音的能力。一个具有良好声音弹性的人可以在不同的情境下使用不同的音调、节奏和响度来传达信息,从而更有效地吸引听众的注意力并传达自己的意图。而要实现这种声音弹性,就需要通过控制气息来实现。例如,通过调整呼吸的深浅和速度,可以改变声音音调;通过控制气息的流量和持续时间,可以调整声音节奏和响度。

3.气息变化促进双方的互动和沟通

当能够感知并理解对方的气息变化时,我们就能够更好地理解他们的情感和需求,从而做出更加合适的回应。同时,通过调整自己的气息变化来传达自己的情感和意图,也能够让对方更加清晰地了解我们的想法和感受,从而建立更加紧密、和谐的人际关系。

4. 气息变化是身心健康的重要体现

当我们的身体处于紧张、焦虑或压力状态时,气息往往会变得短促、紊乱。而通过呼吸练习和气息调整,可以缓解身心压力、提高情绪稳定性,从而以更加健康、积极的状态投入到人际交往中。

5. 气息变化体现一个人的个性特点

每个人都有自己独特的呼吸习惯和气息特点,这些特点在言谈之间会不经意地流露出来。比如,有的人气息稳定、深沉,给人一种稳重、可靠的感觉;有的人气息轻快、跳跃,显得活泼、灵动。这些气息的变化,就像是个人的"气息指纹",帮助我们在公共关系交往中识别和记住对方。

通过调整气息变化,可以有意识地塑造自己的形象和风格。在演讲、谈判或其他重要场合,通过控制呼吸和气息,可以使声音更加自信、有力,从而展现出领导力和权威感。同时,对于艺术家、表演者等职业来说,气息的控制更是他们展现艺术风格和个性的关键。因此,气息变化在公共关系交往中发挥着多方面的作用。它不仅是我们情感与声音弹性之间的桥梁,更是我们展现个性、塑造自我形象、融入文化以及维护身心健康的重要工具。通过关注和控制自己的气息变化,可以更好地表达自己、理解他人,并建立更加健康、和谐的人际关系。

(三)发声能力是扩展声音弹性的条件

一个具有良好发声能力的人,可以清晰地表达自己的观点,有效地传达情感,并与听众建立更好的连接。而声音弹性是指一个人在交流中能够适应不同情境、不同听众,灵活调整自己的声音表达方式的能力。声音弹性好的人,能够在不同场合下使用不同的声音策略,从而更好地满足交流的需要。

如果说声音弹性是色彩绚丽的声音组合,那么吐字、呼吸和用声就是构成这变化的基色,这些基色本身有自己的深浅之分,相互组合,形成丰富的变化。发声能力的扩展就是使这些基色本身也分出浓淡,以便相互搭配,形成最佳组合。虽然发声能力的扩展对于获得声音弹性非常重要,但并不意味着发声能力越强,声音弹性就一定越好。声音弹性的获得还需要个人的经验、情感认知、交流技巧等多方面的因素共同作用。通过不断提高自己的发声能力,我们可以更好地适应不同的交流情境,更有效地传达自己的信息,从而建立更好的人际关系。

(四)从情到声是声音弹性的正确途径

声音弹性并不仅仅是指声音的变化,更重要的是与所要表达的思想感情的结合。只有符合思想感情要求的声音变化才是有意义的。在进行声音训练时,我们不仅要注重声音形式的变化,还要深入理解话语所蕴含的思想感情,让声音从感情中产生,服从于感情。这样,我们才能获得真正的声音弹性,让声音充满活力和生命力,还可以提高表达技巧和情感传递能力。

声音弹性具有两层性。一层是声音形式,另一层是话语所蕴含的思想感情。呼吸是连接感情与声音的桥梁,但是这座桥梁主要供单向流通,它的行走方向是从感情到声音,声音从感情中产生,声音是服从感情的。只有在深入理解思想感情的基础上,才能通过声

音形式的变化来传达所要表达的意义,使声音充满弹性和生命力。声音不仅是一种听觉体验,更是一种情感传递的媒介。当我们想要表达喜悦、悲伤、愤怒或任何其他情感时,我们的声音会自然地发生变化,这就是声音弹性的体现。为了获得真正的声音弹性,仅仅依赖情感的自发表达是不够的。我们需要经过专业的训练,学习如何更好地控制我们的声音,以更准确地传达我们的情感,并最终让我们的声音"以声代情"成为公共关系交流中情感传递的媒介。

感情与声音的关系还可以表现为另一种途径,那就是由声到情,感情服从声音,声音是出发点。在这种反向的声音产生过程中,声音的变化是根据自己的声音模式安排的,千变万化的感情色彩都被压挤在公式化的有限声音模式中,因而无法表现出感情的细微变化,扼杀了声音的创造性,这种的声音形式不是感情土壤中长出的幼苗,而是硬插在感情土壤上的假花,看似鲜艳,实际上并无活力。

四、声音弹性的变化类型

声音弹性表现为声音的可变性。声音弹性的变化具有两极对比的特点,可分为较为简单的单一声音弹性要素对比和较为复杂的声音要素对比两种。

单一声音要素对比是最常见的声音对比变化,主要包括声音的高与低、强与弱、实与虚、快与慢、吐字的松与紧等可对比的声音要素。较为复杂的声音弹性对比变化,常以多声音要素混合的复合对比形式出现,多用表示感情色彩或气息状态的词语来描述这些声音弹的变化,例如深沉与明快、刚毅与柔和、放纵与收敛等。

(一)单一声音要素对比

这类声音弹性类型是以一种声音要素变化为主,并且这类声音弹性变化较为简单。

1. 高与低

表现为音高变化,即声音的高低变化。它与各种感情色彩变化相关联。"有兴趣"的声音常表现为较明显的高低变化,可以使表达更为生动;"缺乏兴趣"的声音则缺少高低变化,显得单调。高,向积极一端发展的感情色彩,比如激动、喜悦、紧张的时候,声音随着这样的情绪应该是会往高走,即声音呈升高趋势;低,向消极一端发展的感情色彩,比如安静、悲伤、放松的时候,声音则倾向于低沉。

(1)有层次的高低变化。

①(高)床前明月光,(次高)疑是地上霜。

(次低)举头望明月,(低)低头思故乡。

②(低)他轻轻扇动翅膀飞起来,(高)越飞越高,(更高)越飞越高。

(2)明显对比的高低变化。

①(高)孩子们有的在跑,(低)有的在跳,(高)有的坐在那里发呆。

②(高)对面是高耸入云的大海,(低)脚下是波涛汹涌的急流。

2. 强与弱

强与弱表现为气流与发音强度的变化,即音量大小的变化。语句中的重音发音力度增强,非重音稍弱。强,紧张、有力或激昂等感情色彩常以较强音量来表现。强往往还与高音、明亮的音色相联系。弱,而软弱、无力或消沉等表现为较弱音量。弱往往会与较低

和较暗的音色相联系。

强弱对比变化如下：

①他的心(较强)怦怦地跳着。

②(弱)他暗自下定决心;(强)我绝不能那样做!

③(弱)那天夜里,我一个人走在巷子里,周围特别的安静,突然有人在我身后大喝了一声:(强)"站住!"

3. 实与虚

实与虚表现为声音音色的明暗变化,主要由声门不同的开合状态造成。实,实声响亮扎实,多用于表达严肃、紧张、激动或兴奋的感情色彩;虚,虚声音色柔和,常伴随着呼气声,多用来表达亲切、轻松、疑惑的感情色彩。播音在表现喊叫时为避免过强音量,有时用虚声的"神似"手法来表现"喊叫"的表达,以避免音量过强。对于一般的讲述,适当的虚实音色变化会使表达更为生动。

(1)广播中新闻类较严肃的稿件常常使用偏实的声音色彩。

(偏实)瑞典航空公司的一架DC-9型客机昨天从斯德哥尔摩机场起飞不久便出现故障,飞机迫降后被摔的四分五裂,但飞机上129名乘客却侥幸全部生还。

(2)偏虚的音色常用于表现较亲切和随便的内容。

(偏实)听众朋友,在这次节目里我要和你谈一谈如何更合理地使用洗涤剂。

(3)声音虚实变化可根据段落中句子感情色彩而变化。

①用虚声表示亲切随和的感情色彩。

(实)我轻轻地问:"(虚)大夫来过了吗?"

②以虚声留下悬念,使人感兴趣。

(实)虽然大多数人都是这样,(虚)但也有例外。

③用不同音色加强景物的形象。

(实)这些树有的笔挺,像威武雄壮的战士。

(虚实之间)有的端庄,像文静的书生。

(虚)有的婀娜多姿,像是天上的仙女。

(4)播音中表现大声呼喊时,常用虚声来模拟。

①(实)他爬上山顶大声呼喊:"(虚)张华,你在哪里?"

②(实)记得是春季,雾蒙天,我正在蓬莱阁后面捡一种被潮水冲得溜光滚圆的鹅卵石,听见有人喊:"(虚)出现海市蜃楼了。"

4. 快与慢

快与慢体现为发音的速度或发音长度的变化。发音的速度变化可形成声音节奏,节奏之中常包含多种声音要素的变化,如强弱、高低的对比,但发音速度变化形成的节奏最易感觉。发音缓慢给人松弛、平和之感,发音快则使人感到匆忙、紧张之感。两者在语流中的对比变化可形成感情色彩的变化。

(1)不同的文章段落,由于思想感情不同,可有速度上的区别。

①(慢)他慢慢站起来,轻轻地掸掉身上的泥土,缓缓朝村边的树林走去。

②(快)他赶紧躲向路边,但飞驰而过的汽车还是溅起无数泥点打在他身上。

(2)一段之中的不同句子,也可用速度变化表现不同的感情色彩。

①(慢)一望无边的草原上,只有羊群在静静地吃着草。(渐快)突然,天边出现一团乌云。紧接着,雷声大作,雨点噼里啪啦地掉了下来。

②听邻居说我家里好像闯进了陌生人,(快)他匆匆跑上楼,用力拉开房门,(渐慢)只见孩子正在床上酣睡着,他的一颗心才算落了地。

5. 松与紧

松与紧主要表现在吐字力度的对比。在发音中,吐字力度也可形成对比变化。松,松散的发音使人有随便之感。紧,工整的吐字会使人感到正式和严肃。

吐字力度的变化常常伴随音量和音长的变化。吐字工整,力度较强往往音量稍大,发音的持续时间较长。从整体上看,在进行演讲、主持、公众演说时,我们的吐字就会比平时说话力度要强。与朋友聊天时,吐字力度就会比较松弛一点儿。比如,播音员吐字比口语吐字力度要强,但节目类型不同,吐字规整程度也不一样。新闻类节目吐字较规整,较为轻松的节目吐字略松些。在公共关系交往中,表达中都存在不同层次的吐字松与紧的变化,吐字方式并非单一不变。例如:

①(紧)各位听众,下面播送一条重要新闻。

②(松)听众朋友,今天我们来谈一个轻松的话题。

③(松)他绷着脸说:"(紧)你这样做是违反纪律的!"

④事情已经过去很长时间了(松),但这血的教训却要永远记取(紧)。

语言表现力都是可以通过训练得到提高的。当参加演讲比赛时,建议在演讲稿上用自己的方式标注出声音的变化,如语气、强弱、快慢等。当这些声音要素复合在一起,并合理恰当地运用和变化时,有声语言的起伏变化就从中而来,而一切的源泉都是我们内心的情感。

(二)多声音要素对比

单一声音要素对比变化是最基本的声音弹性变化,如句子上表现较为明显。在句中词与词之间也有所表现,如重音与非重音之间就常有轻重、高低、强弱的变化。其实有声语言工作者在节目中要讲的话往往包含许多句、段的完整话语。这就要求不仅要在段落中,而且要在全篇之中把握声音的变化。全篇之中各个段落之间的声音变化往往是多个声音要素混合在一起的变化,这时仅仅用高低、强弱、快慢就显得不够准确了。在较为复杂的语句中,声音弹性往往与语气结合在一起。词、句、段声音变化使得语言错落有致,感情起伏跌宕,声情并茂。在描述较复杂语句声音变化时,常见的多声音要素的对比形式有刚与柔、纵与收、厚与薄、明与暗等。

1. 刚与柔

感情色彩呈现两极性的特点。刚与柔便是对这种两极性感情色彩变化的声音描写。

(1)刚。刚的声音多是实声,音量较大、较强,中高音、吐字有力,常用于表达坚定、有力、坚毅、严厉、严肃的语气。

书愤

[宋]陆游

早岁那知世事艰,中原北望气如山。

楼船夜雪瓜洲渡,铁马秋风大散关。

塞上长城空自许,镜中衰鬓已先斑。

出师一表真名世,千载谁堪伯仲间。

(2)柔。柔的声音多是虚声、音量较小、低音、吐字比较松,适合表达轻松、亲切、温柔的语气。

山雀子噪醒的江南

饶庆年

山雀子噪醒的江南,一抹雨烟。

到处是布谷的清亮,黄鹂的婉转,竹鸡的缠绵。

看夜的猎手回了,柳笛儿在晨风中轻颤。

孩子踏着睡意出牧,露珠绊响了水牛的铃铛。

在公共关系交往中,要注意"过刚则直,过柔则靡"。如果这些声音要素用到极端,则会产生硬邦邦的僵直声音或萎靡不振的柔弱声。

下面散文片段中可有刚柔的对比变化,以表现作者的感情变化。

那是力争上游的一种树,笔直的干,笔直的枝。它的干通常是丈把高,像加过人工似的,一丈以内绝无旁枝。它所有的桠枝一律向上而且紧紧靠拢,也像加过人工似的,成为一束,绝不旁逸斜出。它的宽大的叶子也是片片向上,几乎没有斜生的,更不用说倒垂了。它的皮光滑而有银色的晕圈,微微泛出淡青色。

2. 纵与收

纵与收是指声音放纵与收束。其声音的特点又与气息状态有关。声音是表现,气息则是根源。当感情处于积极上升状态时,气息是通畅的。随着发音不断使用气息,及时补充气息,语流表现出一种顺畅的行进感。而当感情处于不那么积极的状态时,气息会有所约束,流动变得舒缓而有控制。在语流中,气息的这种起伏变化形成了声音的放纵与收束感。如果气息缺少这种变化,尽管语流中有高低、强弱等声音要素的变化,也还会使人感到感情色彩不足。这是因为气息是感情的最直接体现。缺少气息变化声音色彩就不能与感情色彩更紧密地连接在一起。

纵,与高音、强音、实声、速度较快、气息流畅有关。与刚的声音相比,它的这个情绪状态,更加畅快饱满。它们的主要区别是气息的放纵、畅通感。纵适合表达兴奋、高兴、愤怒、生气等强烈的情感色彩。

念奴娇 · 赤壁怀古
[宋]苏轼

大江东去,浪淘尽,千古风流人物。
故垒西边,人道是,三国周郎赤壁。
乱石穿空,惊涛拍岸,卷起千堆雪。
江山如画,一时多少豪杰。
遥想公瑾当年,小乔初嫁了,雄姿英发。
羽扇纶巾,谈笑间,樯橹灰飞烟灭。
故国神游,多情应笑我,早生华发。
人生如梦,一樽还酹江月。

收,则与低音、弱音、虚声、速度偏慢、气息控制较强有关,可以更好地表达沉静、谨慎等感情色彩。

声声慢
[宋]李清照

寻寻觅觅,冷冷清清,凄凄惨惨戚戚。
乍暖还寒时候,最难将息。
三杯两盏淡酒,怎敌他、晚来风急?
雁过也,正伤心,却是旧时相识。
满地黄花堆积。憔悴损,如今有谁堪摘?
守着窗儿,独自怎生得黑?
梧桐更兼细雨,到黄昏、点点滴滴。
这次第,怎一个愁字了得。

3. 厚与薄

厚与薄常常与声音的粗细联系在一起,但声音的粗细与声音高低联系紧密,而厚薄除了声音高低之外,主要是与声音的共鸣色彩的变化有关的声音对比形式。"厚与薄"不仅与声音高低有关,还与共鸣方式有关。想要获得"厚实饱满"或"轻巧细薄"的音色,除了要改变音高、音量外,还需要调整呼吸状态,通过适当的喉部、口腔和共鸣等控制技巧,来改变声音的"厚度"与"薄度"。

厚,当气息吸得较深、喉部放松、胸腔共鸣增强时,就会产生一种厚实的声音。厚实的声音往往音高偏低,音量较大、较强,常表现深沉、庄重、压抑的语气。

是谁创造了历史,又是谁在历史中创造了伟大的文明。1403年1月23日,中国农历癸未年的元月一日。这一天,生活在这块土地上的人们,依然延续着自古以来的传统,度过他们一年中最重要的节日——农历元旦。

薄,气息吸得较浅,喉部闭合较紧,喉咙稍加力量,共鸣位置往上走,胸腔共鸣较少时,易形成较细薄的声音。细薄的声音一般比较高、音量较小,常表现轻巧活泼、喜悦欢快的情绪。下面童话故事片段中的人物不同,说话的声音应有厚薄的对比变化。

水牛爷爷是森林世界公认的谦虚人,很受大家尊重。小白兔夸它:"水牛爷爷劲儿最大了!""唉,过奖了,犀牛、野牛劲儿都比我大";小山羊夸它:"水牛爷爷的贡献最多了!"

它就说:"哎,不能这样讲了,奶牛吃下的是草,挤出来的是奶。它的贡献比我多。"

狐狸艾克很羡慕水牛爷爷谦虚的美名。它想:"我也来学习一下谦虚吧,这谦虚太好学了。"它想:"水牛爷爷的谦虚不就是这两点吗?一是把自己的什么都说小点儿;一是把自己的什么都说少点。嗯,对!就是这样。"

4. 明与暗

"明朗"的声音,共鸣位置略靠前,声音偏高,喉部闭合略紧;"暗淡"的声音,共鸣位置略靠后,声音偏低,喉部闭合略松。明,明亮的声音位置共鸣比较靠前,结合口腔共鸣的学习,声音沿着口腔硬腭的中线向前滑行,最后穿透出来。声音偏高、偏紧,容易表现出开朗、欢快、赞颂的情绪。暗,暗的声音共鸣位置比较靠后。声音偏低、略松,较暗的声音利于表现出深沉、伤感的情绪。下面例句可通过明暗对比表现出感情色彩的变化。

(暗)我们的英雄、我们的亲人回家了,公安部为这八位英烈举行降旗仪式,这是对英烈的深切哀悼,也表达了人们对英烈的崇高敬意。

(明)英雄虽然牺牲了,但中国维护世界和平安宁的决心和行动不会停止,坚守在维和一线的中国警察将踏着英烈足迹,继续未竟的事业。

(暗)今天我想分享我人生当中最深沉痛苦的回忆,也是我最不敢说的故事。

(明)让我们以热烈的掌声请出今晚的分享嘉宾。

第二节 声音重音

重音是语音中的一个重要概念,它是指在一个词、短语或句子中,某些音节或词语发音时相对其他部分更为强调或突出的音。在中文里,重音的位置与强调的程度对于表达意思和传达情感具有重要的作用。

在普通话中,重音主要分为词语重音和句子重音两种。词语重音是指在一个词语中,某个音节发音时比其他音节更为强调或突出。例如,"重要"这个词中,"重"就是重音,发音时要比"要"更为强调。句子重音则是指在一个句子中,某些词语或短语发音时比其他部分更为强调或突出,以表达特定的意思或情感。重音的位置和强调程度对于汉语句子的意义有着重要影响。例如,"我去北京"和"我去过北京"这两个句子中,重音的位置不同,表达的意思也不同。第一个句子中,"北京"是重音,强调的是目的地;而在第二个句子中,"过"是重音,强调的是过去的经历。

在公共关系交往的语言表达中,重音还可以用来表达不同的情感。例如,在表达惊讶时,重音通常会放在引起惊讶的词语上;在表达疑问时,重音则会放在疑问词语上。重音是汉语语音中的一个重要概念,它对于表达意思和传达情感具有重要的作用。在日常生活和工作中,我们需要根据具体的语境和表达需求,灵活运用重音来传达自己的意思和情感。

一、并列性重音

并列性重音在语言表达中能够使语言更加清晰、准确、有力,有助于我们更好地传达信息、表达思想。并列性重音是指在并列的短语、句子或词组中,为了突出它们之间的平

等、并列关系,而对其中某些词语进行强调的重音。这种重音的使用可以使句子听起来更加平衡、和谐,可以帮助听者更好地抓住句子中的关键信息,以及理解和区分句子中各个部分的重要性。例如,在句子"我喜欢吃苹果和香蕉"中,如果对"苹果"和"香蕉"都给予并列性重音,那么听者就会清楚地知道说话者喜欢的是这两种水果,而不是其中一种。需注意的是,在使用并列性重音时,要避免过度强调,以免破坏句子的自然流畅性。同时,也要根据语境和表达的需要来灵活运用并列性重音,以达到最佳的表达效果。在实际的语言使用中,并列性重音的应用非常广泛。无论是在日常对话中,还是在正式的演讲、报告、文章等写作中,都可以通过合理地使用并列性重音来突出重要的信息,帮助听者或读者更好地理解和把握要点。

在公共关系交往的对话中,我们常常会用到并列性重音来强调两个或多个同等重要的信息。比如,当我们在描述一个事件或情况时,可能会用到这样的句子:"他既聪明又勤奋。"在这个句子中,"聪明"和"勤奋"都是描述这个人的重要特征,因此我们需要在这两个词上都加上并列性重音,以突出这个人的双重优点。在正式的演讲或报告中,并列性重音的使用更是不可或缺的。通过使用并列性重音,演讲者或报告人可以将重要的信息点清晰地传达给听众,使听众能够更好地理解和记住演讲或报告的核心内容。

所以,并列性重音是一种非常重要的语言技巧,它可以帮助我们更好地传达信息、突出要点、增强语言的表现力。只要我们能够恰当地运用这种技巧,就能够使我们的语言更加生动、有力、富有感染力。

二、呼应性重音

呼应性重音是一种强调语言中上下文呼应关系的重音类型。在语言表达中,通过使用呼应性重音,可以揭示句子或段落之间的内在联系,使文章或讲话的层次更加清晰,结构更加完整。

呼应性重音是指在演讲或朗读中,为了揭示上下文之间的呼应关系而特意强调的某些词语或词组。这种重音的目的是使文章的层次更加清晰,结构更加完整。呼应性重音可以分为两种类型:一呼一应和一呼多应。一呼一应是指在一个句子或段落中,某个词语或词组在前面被强调(呼),后面再次出现时被强调(应),形成前后呼应的效果。一呼多应则是指在一个句子或段落中,某个词语或词组在前面被强调后,后面多次出现并被强调,形成多点呼应的效果。

在演讲或朗诵中,通过使用呼应性重音,可以使听众更加清晰地理解演讲者或朗诵者的意图和思路,增强语言的表现力和感染力。同时,呼应性重音也可以帮助演讲者或朗诵者更好地掌控演讲或朗诵的节奏和气氛,使演讲或朗诵更加生动有趣。呼应性重音是一种重要的语言表达技巧,通过合理运用,可以使语言更加生动、形象、有感染力。

三、递进性重音

递进性重音是指在语句中表示递进关系的词或词组。这种重音是向着一个方向推进的,后一个重音要比前一个重音揭示更新、更深的含义,展现更新更多的事物。在按照事物发展过程行文的情境下,新的概念、新的事物陆续出现,很自然地形成了递进性重音。

在有情节的稿件里,递进性重音的运用更为明显。

在演讲或朗读中,使用递进性重音可以有效地引导听众的思路,帮助他们更好地理解和接受信息。当演讲者强调某个词语或短语时,听众会更加关注这部分内容,从而更容易理解演讲的主题和要点。同时,递进性重音也可以增强演讲的感染力。通过逐步推进的方式,演讲者可以在情感上引导听众,使他们更加投入和感动。例如,在讲述一个感人的故事时,演讲者可以通过递进性重音来逐步增强情感,使听众在听到最后的高潮部分时达到情感的顶峰。

除了演讲和朗读,递进性重音在日常生活中也有广泛的应用。在对话中,我们可以使用递进性重音来表达自己的想法和感受,使对方更加容易理解我们的意图。在写作中,递进性重音也可以通过加粗、斜体等排版方式来呈现,帮助读者更好地理解文章的主旨和要点。在人际交往语言表达中,还可以帮助我们更好地传达信息、增强感染力,使语言更加生动有力。因此,我们应该在演讲、朗读、写作等场合中灵活运用递进性重音,使我们的语言更加具有说服力和感染力。

四、转折性重音

转折性重音是指在语句中,能够显示语意由一个方向转向另一方向的关键性的词或词组。这种重音经常出现在转折复句中,通过强调相反方向的变化来揭示句子的精神实质。在演讲或朗读中,正确地使用转折性重音可以帮助听众更好地理解说话者的意图,强调关键信息,使语言更具表现力和感染力。转折性重音的使用并不是一成不变的,而是需要根据具体的语境和说话者的意图进行调整。在不同的语境中,相同的词语或词组可能具有不同的转折性重音,因此,在使用转折性重音时,需要仔细分析语境,以确保表达效果的准确性。在实际使用中,通过正确地使用转折性重音,可以使语言更具表现力和感染力,从而更好地传达说话者的意图和信息。

首先,转折性重音的使用不仅是为了强调某个词或词组,更重要的是,它能够揭示句子中的逻辑关系,帮助听者更好地理解说话者的意图。例如,在句子"虽然我很喜欢这个电影,但是它的剧情有些拖沓"中,"但是"就是转折性重音的关键词,它揭示了说话者对电影的两种不同看法:喜欢和不喜欢。通过强调"但是",说话者让听者更加清楚地理解了他们的真实感受。

其次,转折性重音使得句子有了起伏和变化,使得语言更具动态和生动性。当然,这需要把转折性重音的运用得恰到好处,过度使用或不足使用都可能影响表达效果。如果使用过多,可能会让听者感到疲惫,无法抓住重点;如果使用不足,可能会让听者感到困惑,无法理解说话者的意图。因此,在使用转折性重音时,说话者需要根据语境和自身意图进行适度的调整。

最后,转折性重音与其他类型的重音相互补充,共同构成了丰富的语言表达体系。在实际使用中,说话者需要根据语境和自身意图,灵活运用不同类型的重音,以达到最佳的表达效果。如"我原本计划去旅行,但是天气实在太糟糕了",在这个句子中,"但是"是转折性重音的关键词。通过强调"但是",说话者让听者更加清楚地理解了他们的改变和原因:原本计划去旅行,但是由于天气原因,计划不得不改变。这种转折性重音的使用,不仅

强调了天气的恶劣,也揭示了说话者对计划的无奈和失望。通过巧妙地使用转折性重音,说话者可以更加准确地传达自己的意图,让听者更加清楚地理解他们的观点和情感。

五、强调性重音

强调性重音是指在语言表达中,为了突出某个词语或短语的重要性,而特意加强其发音的现象。这种重音的使用可以使语言更加生动、有力,有助于表达说话者的意图和情感。

(1)强调某个词语或短语的意义。例如,在句子"我喜欢打篮球"中,如果想强调"篮球"这个词语,可以说成"我最喜欢打篮球了",通过加强"篮球"的发音,表达出对篮球这项运动的喜爱之情。

(2)强调某个词语或短语的语气。例如,在句子"你真是个好人"中,如果想强调感激之情,可以说成"你真的是个好人啊!",通过加强"真的"的发音,表达出深深的感激之情。

(3)强调某个词语或短语的对比意义。例如,在句子"他很高,但你很矮"中,通过加强"很矮"的发音,可以更加突出"很高"和"很矮"之间的对比。

强调性重音的使用应该根据语境和表达需要进行适当的调整,不能过度使用,否则可能会让人感到语言不自然、夸张或过分强调。同时,在不同的语言和文化中,强调性重音的使用也可能存在差异,需要根据具体情况进行理解和运用。强调性重音在日常生活和工作中具有广泛的应用。无论是面对面的交流,还是通过电话、邮件等形式的沟通,我们都可以利用强调性重音来更好地传达自己的意图和情感。

在演讲和公众表达中,强调性重音的运用更是不可或缺。演讲者可以通过强调关键信息,使听众更容易理解和记住演讲的要点。同时,强调性重音也可以用来营造氛围,激发听众的情感共鸣。此外,在文学创作中,强调性重音也扮演着重要的角色。作家可以通过调整词语的发音强度,来塑造不同的人物形象、描绘生动的场景或传达深刻的主题。

强调性重音的运用是一门艺术,在实际应用中,我们应该根据语境和表达需要,灵活调整强调的位置和力度,使语言更加生动、有力。同时,我们也要尊重听众的感受,避免过度强调导致语言不自然或夸张。通过合理使用强调性重音,我们可以更好地传达自己的意图和情感,提高沟通效果和演讲感染力。

六、比喻性重音

比喻性重音是指在人际交往的语言表达中,为增强语句的形象性和可感性,把那些采用比喻修辞方法的词或词组作为重音来处理。比喻性重音能够使语言更加生动、形象、有趣,增强受众的感知和理解,可以化抽象为具体,变深奥为浅显,使语言顿生情趣,更加具有表现力和感染力。在表达比喻性重音时,需要注意以下六点:

(1)比喻的贴切性。选择比喻时,要确保比喻与所描述的对象或情境具有相似性,不能过于牵强附会,否则会使听众感到困惑或无法理解。

(2)比喻的新颖性。使用新颖的比喻能够给听众带来新鲜感,使语言更具吸引力。避免使用陈词滥调,以免使听众感到厌倦。

(3)比喻的适度性。虽然比喻可以增强语言的形象性,但过度使用比喻可能会使语

言变得烦琐和冗余。因此,在使用比喻性重音时,要适度控制,避免滥用。

(4)比喻的理解性。要考虑听众的理解能力,因为不同的听众可能具有不同的文化背景和知识水平,因此,在选择比喻时,要考虑到听众的理解能力,确保比喻能够被他们接受和理解。例如,在描述一个复杂的技术概念时,我们可以使用简单的日常事物作为比喻,帮助听众更好地理解。例如:"计算机网络就像一座城市中的交通系统,数据包就像车辆,在网络中传输数据就像车辆在道路上行驶。"这样的比喻既形象又易于理解,能够帮助听众更好地把握技术概念。

(5)比喻的核心性。要善于抓住比喻部分的核心,抓住比喻意义的重点,不可简单地把全部比喻部分都作为重音,更不能把比喻的次要部分作为重音。

(6)比喻的感受性。比喻性重音要获得具体、形象的感受,表达时切忌生硬突兀。例如,在句子"大运河穿过威尼斯,像反写的'S',这就是大街。另有小河道418条,这些就是小胡同。轮船像公共汽车,在大街上走"中,"像反写的'S'"和"轮船像公共汽车"就是比喻性重音,它们增强了语句的形象性和可感性,使得读者能够更好地理解威尼斯的街道和交通状况。

在使用比喻性重音时,需要注意比喻的贴切性、新颖性、适度性以及听众的理解能力。通过恰当运用比喻性重音,可以使语言更加生动、形象、有趣,提高表达效果,增强受众的感知和理解。

七、拟声性重音

拟声性重音是指在描摹场景、烘托气氛的语句中,着重形容声音状况的象声词。拟声性重音的应用,有助于增强语言的生动性和形象感,使读者或听众能够更直观地感受到场景的氛围和声音的特点。

使用拟声性重音时需要注意,并不是所有的象声词都可以做重音,而是要看它在句子中的位置是否重要,以及是否符合语句目的的需要。例如,在句子"轰的一声,敌人坐上了'土飞机'"中,"轰的一声"作为象声词,烘托了战士消灭敌人后的胜利喜悦气氛,因此可以作为重音。而在句子"轰的一声巨响,敌人的一发炮弹打中了他的右大腿"中,虽然也有"轰的一声"这个象声词,但重音应该放在"打中了他的右大腿"上,以突出主人公的受伤情况。

拟声性重音的表达要求有感受,但不必惟妙惟肖,更不可变成口技。在职场汇报、演讲中,尤其不可做作。正确地使用拟声性重音,可以使语言更加生动、形象,增强表达效果,使听众或读者更好地理解和感受所描述的场景与情境。同时,恰当地使用象声词,可以增强语言的生动性和形象感,使表达更加准确、有力。

八、肯定性重音

肯定性重音是指在稿件中,为了表达对事物的肯定态度而特别强调的词语或短语。这些词语或短语一般包括"是""有"等,用于肯定其后的对象或信息。在公共关系交往中,肯定性重音不仅仅取决于这些肯定性词语本身,更重要的是要关注整句话的意图和上下文。

肯定性重音能够帮助我们更好地理解和传达语言的意义与感情色彩。在实际应用中,我们需要根据具体的语境和意图来选择合适的肯定性重音,以达到更好的表达效果。肯定性重音在沟通中的重要性不言而喻,它不仅是语言表达的一种方式,更是传递情感和态度的关键手段。在日常生活中,我们经常会遇到需要强调某些词语或短语的情况,这时肯定性重音就能发挥出它的作用。

比如,在与人交流时,我们可能会用到肯定性重音来强调自己的观点或态度。例如,当我们说"我真的很喜欢这个颜色"时,通过强调"真的"这个词,可以让对方更加清楚地感受到我们对这个颜色的喜爱程度。同样,在表达不满或抱怨时,肯定性重音也能起到很好的强调作用。例如,"这个服务真的很差!"这里的"真的"就是强调服务的不满意程度。除了在日常交流中的应用,肯定性重音在演讲、报告等正式场合中也同样重要。在这些场合中,演讲者或报告者需要清晰地传达自己的观点和信息,而肯定性重音就能够帮助他们更好地突出重点,吸引听众的注意力。例如,在演讲中,演讲者可以通过强调某些关键词语来引导听众的思考,使演讲更加有说服力。当然,在使用肯定性重音时,也需要注意不要过度使用,否则可能会让听众感到疲惫或厌烦。同时,还需要注意与其他语言现象的协调配合,避免产生歧义或误解。

综上所述,肯定性重音是语言表达中不可或缺的一部分。通过合理地使用肯定性重音,我们可以更好地传达自己的观点和态度,增强语言的表达力和感染力。在未来的学习和工作中,我们应该更加注重肯定性重音的运用,不断提高自己的语言表达水平。

九、反义性重音

反义性重音是指在语言表达中,通过强调某个词语或词组,以表达与字面意思相反的含义或态度。这种修辞手法的应用范围非常广泛,包括演讲、诵读、主持、表演等语言表达形式。在文学创作中,反义性重音也经常被用来表达作者的愤怒、憎恨、喜爱或欢乐等情感,以便更加生动地揭示事物的本质或特点。

通过巧妙运用重音,可以让语言更加生动、有力,达到更好的表达效果。反义性重音的使用,不仅限于对某个词语或词组的强调,它也可以体现在对整个句子的语气和语调的把握上。这种技巧要求说话者或者朗诵者要有良好的语言感知能力和表达技巧,以便能够准确地把握反义性重音的位置和强度,从而更好地传达出自己的意图和情感。不同的语境和场合,对于反义性重音的使用可能有不同的要求。例如,在正式的演讲或报告中,需要更加谨慎地使用反义性重音,以免给人留下过于激动或情绪化的印象。而在一些轻松的场合,如闲聊或故事讲述中,使用反义性重音可能会更加自然和生动。

十、对比性重音

对比性重音是一种在语言表达中用来强调对比关系的重音类型。它的主要作用是通过将某些词语或词组加重,以突出它们之间的差异或对比,从而营造一种对比的氛围,深化对比的观点,或者增强对比的情感。

对比性重音是一种重要的语言表达技巧,它能够帮助语言表达者更好地强调对比关系,增强语言的表现力和感染力。在日常口语交流中,可以使用对比性重音来强调想要表

达的重点,帮助听者更好地理解要表达的意图。此外,在公共关系广告、宣传文案或演讲中,对比性重音也经常被用来强调产品或服务的优点,以及与竞争对手的差异。例如,一句广告词可能会说:"我们的产品不仅价格合理,而且品质卓越。"在这里,"价格合理"和"品质卓越"就是对比性重音,它们突出了产品的两个主要优点,并形成了鲜明的对比。然而对比性重音的使用也需要适度,避免过分强调某个词语或词组,导致语言表达的自然流畅性受到影响。同时,对比性重音也不应该被用来误导读者或听者,而应该真实、准确地反映说话者或写作者的意图。

总体来说,对比性重音是一种有效的语言表达工具,它可以帮助我们更好地强调对比关系,突出重点信息,增强语言的表现力和感染力。通过合理使用对比性重音,可以使语言更加生动、有力,更好地传达我们的思想和情感。

第三节　声音节奏

声音节奏是指声音在时间上的组织和变化,包括语速、语调、停顿、重音等元素。这些因素共同构成了声音的韵律和动态,对于表达情感、传递信息及营造氛围都起着至关重要的作用。在公共关系语音表达中,节奏的运用可以使语言更具生动性和吸引力。例如,在演讲或朗诵中,适当的语速可以吸引听众的注意力,而语调的变化则可以强调重点或表达不同的情感。同时,停顿和重音的使用也能够为语言增添节奏感和层次感。此外,在不同的语境和情境中,声音节奏也有着不同的应用。例如,在轻松愉快的氛围中,轻快的节奏可以营造愉悦的氛围;而在庄重肃穆的场合中,凝重的节奏则更加合适。

在公共关系交往中,声音节奏是语言表达中不可或缺的一部分。声音节奏不仅在日常生活中扮演着重要角色,而且在音乐、电影、戏剧、广播、语言交流等多种形式中都有着广泛的应用。在音乐中,声音节奏是构成旋律和和声的基础,它决定了音乐的快慢、强弱和变化。在电影中,声音节奏可以通过配乐、音效和对话来营造氛围,引导观众的情绪。在戏剧和广播中,声音节奏更是直接影响到观众的听感和理解。在语言交流中通过合理的运用和掌控,可以使语言更具感染力和表现力,从而更好地传递信息和表达情感。

总之,声音节奏是一种非常重要的艺术形式,它可以通过多种方式影响我们的感知和情感。通过深入学习和实践,我们可以掌握好声音节奏的运用技巧,让语言更加富有表现力和感染力。无论是在日常生活还是艺术创作中,我们都应该注重培养和运用好自己的声音节奏感知与表达能力。

一、声音节奏的作用与成因

声音的节奏能够调动人们的情绪。快速而有力的节奏常常让人感到兴奋和激动,而缓慢而柔和的节奏则让人感到平静和放松。因此,通过节奏的变化,艺术家可以传达出不同的情感,引发听众的共鸣。声音的节奏也对人们的心理产生影响。研究表明,快节奏的音乐可以使心率加快,而慢节奏的音乐则可以使心率减慢。因此,节奏可以用来调节人们的心理状态,帮助人们放松或振奋,甚至声音的节奏还可以影响人们的行动。

声音节奏的成因可以归结为声音在时间上的延续状况。具体来说,声音的节奏感主

要体现在两个方面：

首先,声音的强弱、快慢、长短等变化所形成的节奏感,这主要体现在语调的高低起伏和抑扬顿挫上。在语言表达中,人们会使用不同的声音节奏来表达不同的情感、语气和语义。例如,在表达强烈情感时,人们可能会使用重音、加快语速和加大音量等方式来增强表达的效果；而在表达柔和情感时,则可能会使用轻柔的语气、减缓语速和减小音量等方式来减弱表达的效果。

其次,声音在连续中所形成的节奏感,主要体现在声音的停顿、断句和语调的转换等方面。在语言表达中,这些元素都会影响语言的节奏感。例如,适当的停顿和断句可以使语言更加清晰、有条理,而语调的转换则可以帮助人们更好地表达不同的情感和语气。

声音节奏的成因是声音在时间上的延续状况,是声音的强弱、快慢、长短等变化和声音在连续中所形成的节奏感。这些元素共同构成了声音的节奏感,使语言更加生动、有趣,并能够更好地传达信息。

二、声音节奏的变化类型

声音的节奏是指声音的韵律和速度,可以分为快速和慢速两种类型。快速声音节奏通常具有强烈的感染力和活力,例如欢乐的音乐旋律、喜剧的嬉笑声、快节奏的鼓点等,能够让人感到愉悦、兴奋和激动。而慢速声音节奏则通常较为缓慢、柔和,例如悲伤的音乐曲调、轻柔的波浪声、夜晚的虫鸣等,能够使人感到宁静和放松。

除了快速和慢速,声音的节奏还可以被分为六种基本类型,包括轻快型、凝重型、低沉型、高亢型、舒缓型和紧张型。

（1）轻快型。声音多扬少抑,声轻不着力,语流中顿挫少,且顿挫时间短暂,语速较快,轻巧明丽,有一定的跳跃感。

（2）凝重型。声音多抑少扬,多重少轻,音强而着力,色彩多浓重,语势较平稳,顿挫较多,且时间较长,语速偏慢。重点处的基本语气、基本转换都显得分量较重。

（3）低沉型。声音偏暗偏沉,语势多为下山类,句尾落点多显沉重,语速较缓。重点处的基本语气、基本转换多偏于沉缓。

（4）高亢型。声音明亮高昂,语势多为上山类,峰峰紧连,扬而更扬,势不可遏,语速偏快。重点处的基本语气、基本转换都带有昂扬积极的特点。

（5）舒缓型。声音轻松明朗,略高但不着力,语势有跌宕,但多轻柔舒展,语速徐缓。

（6）紧张型。这种声音节奏通常较为紧凑、急促,语气强烈,富有紧张感。常见于紧张、激烈的场面,如紧张的对话、紧张的音乐、紧张的电影场景等。紧张型的声音节奏可以引发听众的紧张感和注意力,使人更加专注和警觉。

声音的节奏可以随着情境、情绪、表达需求等多种因素的变化而变化。此外,声音的节奏也广泛应用于各种语音表达中,如演讲、朗诵、配音等。通过运用不同的声音节奏,说话者可以更好地传达自己的意图和情感,使听众更加容易理解和接受,并建立更加紧密的联系。

三、声音节奏的转换方法

流动和变化,是节奏技巧的特点。主导节奏的回环不往复,离不开主导节奏与辅助节奏之间的转换承接。声音节奏的转换,依内容的具体变化可能处于层次之间或段落之间,也可能是在自然段里的小层次之间。这需要要我们从内部节奏的转换变化,来考虑语言外部节奏的具体运用。

(1)调整语速。语速是影响声音节奏的关键因素。适当的语速可以让听众更容易理解和接受信息。在需要强调某个词或短语时,可以稍微减慢语速;而在需要传达大量信息时,可以加快语速。

(2)改变音调。音调的高低也是影响声音节奏的重要因素。在表达不同情绪或态度时,可以通过改变音调来强调你的意图。例如,在表达愤怒或不满时,可以使用较高的音调;而在表达平静或冷静时,可以使用较低的音调。

(3)适当停顿。适当的停顿可以让讲话更有节奏感,同时也可以让听众有时间消化信息。在需要强调某个词或短语时,可以在其前后加上适当的停顿。

(4)肢体配合。声音节奏的转换不仅仅是通过口头表达来实现的,还可以通过肢体语言来加强。例如,在表达兴奋或激动时,可以配合手势和面部表情来增强表达力。

(5)情境调整。在不同的情境下,需要使用不同的声音节奏。例如,在正式的演讲或会议中,需要保持相对稳定的语速和音调;而在轻松的社交场合中,则可以更加自由地使用各种声音节奏来表达自己的情绪和态度。

在公共关系交往中,声音节奏的转换是一种沟通技巧。通过调整语速、改变音调、使用停顿、配合肢体语言以及根据情境调整等方法,可以更好地表达自己的意思,同时也能让他人更容易理解和接受我们的观点。以上这些方法可以单独或结合使用,以创造出丰富多样的声音节奏。需要注意的是,在转换节奏时要保持自然和流畅,避免突兀和生硬的感觉。同时,要根据具体的作品和情境选择合适的节奏转换方法,以达到最佳的听觉效果。

四、声音节奏的转换形式

在公共关系交往中,我们需要根据具体的情境和需要,灵活运用这些声音节奏转换形式,以达到更好的沟通效果。

(一)欲扬先抑,欲抑先扬

在公共关系交往中,声音语言表达通过语调、音量、语速等要素的变化,以传达出丰富的情感和信息。其中,欲扬先抑、欲抑先扬是两种常用的表达技巧,它们能够有效地引导对话的进程,增强表达的说服力和感染力。

1. 欲扬先抑

欲扬先抑是指在表达过程中,先降低声音或语调的强度,然后再逐渐提高,以形成一个上升的趋势。这种技巧常用于表达肯定、赞扬或鼓励等积极情感。通过先抑制自己的情感,使对方产生一定的期待和好奇心,然后再逐渐释放,可以让对方更加深刻地感受到自己的情感,从而增强表达的效果。例如,当想表达对某人的欣赏时,可以先用一些低调

的词语或语气来描述对方的表现,然后再逐渐提高声音或语调,强调对方的优点和成就。这样可以让对方感到自己的表现得到了充分的认可和赞赏,从而增强彼此的亲近感和信任感。

2. 欲抑先扬

欲抑先扬则是指在表达过程中,先提高声音或语调的强度,然后再逐渐降低,以形成一个下降的趋势。这种技巧常用于表达否定、批评或警告等消极情感。通过先提高自己的情感强度,让对方感受到自己的严肃和认真,然后再逐渐缓和,可以让对方更加容易接受自己的意见或建议。例如,当想批评某人的行为或态度时,可以先用一些严肃或强烈的词语或语气来引起对方的注意,然后再逐渐缓和自己的语气和措辞,用更加客观和理性的方式来表达自己的观点。这样可以让对方更加容易接受自己的批评,并且不会感到过于冒犯或伤害。

欲扬先抑和欲抑先扬是两种非常实用的声音语言表达技巧。通过巧妙地运用这两种技巧,可以更加有效地与他人进行沟通和交流,增强自己的表达力和说服力,建立良好的人际关系。

(二)欲快先慢,欲慢先快

在公共关系交往中,声音语言的表达速度可以传递出我们的心理状态和意图。"欲快先慢,欲慢先快"这句话的含义是,如果想让对方感觉你希望快速结束对话或者有急事要处理,就可以先放慢语速,然后在适当的时候加快语速,这样对方会感觉到你的急迫感。反之,如果想让对方感觉到你的耐心和从容,可以先快速地讲话,然后逐渐放慢速度,这样对方会感受到你的冷静和稳定。这种技巧在很多场合都很有用。例如,在商务谈判中,如果你想给对方一种急于达成协议的感觉,可以先慢后快地说话。而在面试中,想让面试官感觉到你的自信和镇定,可以先快后慢地说话。

1. 场景一:商务谈判

情景设定:你是一家公司的代表,希望与另一家公司建立合作关系。在谈判开始时,你想表现出你对这次机会的珍视,同时又想给对方一种你有其他选择,不是特别着急的印象。

应用策略:"欲快先慢"。

开始谈话时,你以平和而稍慢的语速开场,展现出礼貌和耐心的态度。在接下来的对话中,你详细阐述了你的公司的优势以及合作的潜力,保持适中的语速,表现出深思熟虑。随后,当触及到合作细节时,你逐渐加快语速,表明你对流程和条款非常熟悉,也暗示时间对双方来说都很重要。最后,在结束谈话前,再次减慢语速,强调你期待双方能有所进展,但也不会急于求成。通过这样的语速安排,你既表现出了对合作的积极态度,又展示了你的自信和不急躁,增加了谈判的筹码。

2. 场景二:面试

情景设定:你正在参加一场工作面试,需要展示出你的能力和对工作的渴望。

应用策略:"欲慢先快"。

一开始,为了吸引面试官的注意,并且表现出你的活力和热情,你快速地介绍自己,包括教育背景和工作经历。随着面试的深入,你开始放慢语速,清晰、详尽地回答面试官的

问题,显示出你的沉着冷静和对每个问题的认真思考。当谈及你特别擅长或感兴趣的领域时,再次加快语速,表达出你的热情和激动。在面试结束时,你再次放慢语速,感谢面试官的时间,同时表示你对这个职位的兴趣,并询问后续流程等细节。通过在面试过程中有意识地控制语速,你向面试官展现了自己的专业知识、热情以及对这份工作的真切期望。

这两个例子显示了如何根据不同的情境,灵活调整语速以达到期望的效果。因为有效的沟通不仅取决于说话的内容,还取决于怎么说。

3. 场景三:朗诵比赛

情景设定:你要在一次朗诵比赛中表演一段诗歌,假设所选的诗歌节奏先是宁静缓慢,然后转向激烈快速,并让在场的听众感受到这首诗的力量。

应用策略:"欲快先慢,欲慢先快"。

开场时,为了吸引听众的注意力,你用较慢的速度开始朗读,这样可以让每个词的韵律和含义都被听众清晰地感受到,同时也营造出一种期待感。当逐步进入到诗中的宁静景象描述时,保持慢速朗读,给听众时间去想象和感受诗中的意象和情绪。此时语调温柔,声音低沉,通过慢速的朗读,表现出诗中的宁静与深远。然后,根据诗歌的内容会有转折,比如情感的爆发或者动态的景象。这时可以渐渐加快语速,以符合诗歌内容的变化,传达出诗中激昂或是紧张的情绪。在高潮部分,可以进一步增加语速,用更有力、更快速的语言来表达诗歌的冲击力,使得整个朗诵显得非常有激情和动力。最后,当诗歌接近尾声,可放慢速度,回归到一种平和的状态,为整首诗作一个舒缓的收尾。这种由快到慢的变化,帮助听众重新审视诗的内涵,并且留下深刻的印象。

通过这种方式,在朗诵中通过控制语速和节奏,不但展现了诗歌的情感层次,也让听众跟随诵读者的节奏感受到了诗中的情感高低起伏。这种对语速的有效运用,可以让诵读更加生动和感人。需要注意的是,这种方法并不是在所有情况下都适用。在一些正式或者严肃的场合,过于快速或者过于慢速的说话都可能被视为不尊重或者不专业。因此,需要根据具体的情境和对方的反应来调整我们的语速。总体来说,良好的沟通需要灵活运用各种语言技巧,包括语速的控制。

(三)欲重先轻,欲轻先重

在公共关系交往中,声音语言是一种非常重要的交流工具。通过声音的高低、快慢、强弱等变化,可以传达出不同的情感和态度。为了更有效地传达信息或达到某种交流效果,有时需要先强调某些内容,即"欲重先轻",然后再逐渐减轻语气,即"欲轻先重"。

例如,在批评他人时,可以先用较为严厉的语气指出问题,让对方引起足够的重视,然后再用较为温和的语气给出建议或解决方案,这样可以让对方更容易接受。这种先重后轻的表达方式可以强调问题的严重性,同时又不失友好和尊重。又如,在某些情况下,为了营造轻松的氛围或缓解紧张的气氛,可以先用较为轻松、幽默的语气引导话题,然后再用较为严肃的语气强调某些重要内容。这种先轻后重的表达方式可以缓和气氛,使对方更容易接受后续的重要信息。

总之,人际交往中的声音语言表达需要根据具体情况灵活运用,以达到最佳的交流效果。通过掌握"欲重先轻,欲轻先重"的技巧,可以更好地掌握声音语言的运用,使交流更加顺畅、有效。这个原则同样适用于许多其他场景。以下是几个例子:

(1)销售谈判。在销售谈判中,销售人员可能会首先用轻松、友好的语气与客户交流,以建立信任关系。一旦关系建立,他们可能会逐渐加强语气,强调产品或服务的优势,以激发客户的购买欲望。这种"欲轻先重"的策略有助于销售人员有效地引导谈话,并最终促成交易。

(2)公众演讲。在公众演讲中,演讲者可能会先用轻松、幽默的方式吸引听众的注意力,然后再逐渐深入到主题中,强调关键信息。这种"欲轻先重"的方式可以帮助演讲者保持听众的兴趣,并有效地传达其观点。

(3)家庭教育。在家庭教育中,父母可能会先用温和的语气与孩子交流,以建立亲子关系。当需要强调某些重要规则或价值观时,他们可能会提高语气,使其更具权威性。这种"欲轻先重"的策略有助于父母在教育孩子时既保持亲和力,又确保孩子能够理解和遵守规则。

以上只是声音节奏转换的一些基本形式,实际上,这些形式可以相互结合,形成更加复杂和丰富的声音节奏变化。在公共关系交往中,声音语言表达"欲重先轻,欲轻先重"是一种有效的交流策略,可以帮助人们在不同的场合和情境中更有效地传达信息、建立关系并达成目标。在公共关系交往中,我们需要根据具体的情境和需要,灵活运用这些声音节奏转换形式,可以更好地提高交流能力和沟通效果,使人际交往更加顺畅、有效。

第四节 语　　气

语气是一种复杂的语言现象,它不仅仅是声音的高低、强弱、快慢,更是说话人情感和态度的体现。它是思想感情运动状态下语句的声音形式,即语气是说话人对某一行为或事情的看法和态度通过语言表达出来的形式。语气由两个方面构成:一方面是内心的思想感情,另一方面是具体的声音形式。

一、感情色彩

语气的感情色彩是指语句中包含的态度倾向和感情情绪。这种感情色彩可以通过声音、气息和口腔状态等多种方式表现出来。在表达不同的感情时,语气的变化是非常明显的。它反映了说话者对话题或听话者的情绪、态度和立场。感情色彩可以通过多种语音参数来实现,包括语调的高低(高音表示兴奋或紧张,低音则显得平静或沉重)、音量的大小(大声可能表达激烈或热情,小声可能表达秘密或羞涩)、语速的快慢(快速可能显示急迫或激动,慢速则可能传达冷静或深思)以及停顿、重音、语气词的使用等。

语气的感情色彩通过语言表达出来的情感倾向和态度特征,它极大地影响着人们的沟通效果和关系建立。语气感情色彩通常指的是说话者在表达思想或情感时所采用的语言风格和情感调子。

(1)积极语气(兴奋或热情):音量较大,语速快,语调上升。积极语气通常传达出友好、乐观、鼓励和支持的情感。这种语气可以激发听众的积极情绪,增强他们的信心,促进合作和团结。例句:

你做得很好,我为你感到骄傲!

我真的太高兴了,我们终于赢了这场比赛!

(2)消极语气(悲伤或沮丧):音量较小,语速慢,语调下沉。消极语气可能包括冷淡、沮丧、批评或指责。这种语气可能会让听众感到沮丧或被贬低,导致沟通障碍和紧张关系。例句:

你总是做错事,我真不知道你怎么想的!

我失去了我的宠物,心里非常难过。

(3)中立语气(冷漠或淡薄):音量中,语速平缓,语调下沉。中立语气通常没有太多的情感色彩,它更侧重于传达事实和逻辑。这种语气适用于需要客观、冷静分析的场合,但也可能缺乏人情味,导致沟通显得单调和乏味。例句:

根据报告,我们的销售额上升了5%。

这件事情与我无关。

(4)权威语气(命令或断然):语速快,语调稳定而有力,音量根据情境可大可小。权威语气通常用于表达命令或要求,它传达出说话者的自信和权威。然而,如果过度使用,可能会让人感到被压迫或不被尊重。例句:

你必须按照我的指示去做!

你现在就去做这件事!

(5)幽默语气(轻松或诙谐):音量大,语速中等或快,重音明显,语调上扬。幽默语气可以通过轻松和诙谐的方式缓解紧张气氛,增强沟通的趣味性。需要注意的是,幽默的使用应当适度,并且要避免冒犯或伤害他人的感情。例句:

你的报告写得真好,我都怀疑是不是机器人写的!

我怀疑你是不是外星人派来拯救大家的!

在公共关系交往中,灵活运用不同的语气感情色彩对于建立良好的人际关系,以及演讲和表演艺术中起着重要作用。通过了解不同语气的效果,并根据场合和听众的特点选择合适的语气,可以帮助我们有效地传达信息,增进理解和信任。

二、语气分量

语气分量是指说话人在表达意思时所赋予的语气所具有的程度和幅度,它可以分为不同的强度和态度。语气的强度是指说话人所表达的情感或语气的力度,可以通过语音的音量、语速、声调等来显示。而语气的态度则涉及说话人对事物的看法和态度,可以通过句子的语法结构、词语的选择和表达方式来体现。

在实际应用中,掌握语气的分量对于有效沟通和信息传递至关重要。语气的分量不仅影响着听话人对信息的理解和接受,还能传达出说话人的情感、态度和意图。因此,在交流中,我们应该注意语气的分量,避免过于生硬或过于柔和,以确保信息能够准确无误地传达给对方,帮助我们更好地理解和表达情感,实现有效沟通。

在公共关系交往中,语气分量的运用是能够影响信息的传达效果,甚至改变对方的感受和态度。以下是关于语气分量运用的例子。

1. 请求与命令

请求:"你可以帮我把这份文件复印一下吗?"这种语气更加温和,给了对方选择的权

利,更容易得到积极的回应。

命令:"你必须把这份文件复印好给我!"这种语气强硬,可能会让对方感到不舒服,甚至产生抵触情绪。

2. 赞赏与讽刺

赞赏:"你今天的报告做得真出色,我很欣赏你的努力。"这样的语气可以激发对方的积极性,增强自信心。

讽刺:"哦,你的报告真是'别具一格',我'佩服'得五体投地。"讽刺的语气会伤害对方的自尊,可能导致关系紧张。

3. 道歉与辩解

道歉:"对不起,我之前的言辞可能有些过激,希望你能理解。"这样的道歉语气真诚,有助于缓和冲突。

辩解:"我当时只是太激动了,不是有意要伤害你的感情。"辩解的语气可能会让对方觉得你在推卸责任,不利于解决问题。

4. 鼓励与打压

鼓励:"你这次做得很好,我相信你下次会更好!"鼓励的语气可以激发对方的潜力,促进成长。

打压:"你这次虽然做得不错,但还有很多地方需要改进。"这种语气可能会让对方感到沮丧,影响其积极性。

5. 关心与冷漠

关心:"你最近看起来有点累,是不是需要休息一下?"这样的语气能够体现关心,增进彼此之间的情感。

冷漠:"你最近怎么样?"虽然是在询问,但语气中缺乏真正的关心,可能会让对方感到被忽视。

在公共关系交往中,我们需要根据情境和对方的感受选择合适的语气。适当的语气分量不仅能够有效地传达信息,还能够促进良好人际关系的建立和维护。

三、情感语势

情感语势通常指的是在语言表达中所蕴含的情感力量和倾向性。这种语势可以是积极的、消极的,或者是中性的,它可以通过语言的音调、语速、语气、词汇选择、句子结构等多种方式来体现。情感语势在人际交往、公众演讲、广告营销、媒体传播等领域都有广泛的应用。例如,在公共关系交往中,人们可以通过情感语势来表达自己的情感状态,增强沟通效果;在公众演讲中,演讲者可以利用情感语势来调动听众的情绪,增强演讲的感染力;在广告营销中,广告商可以通过情感语势来吸引消费者的注意,激发他们的购买欲望。

在社交媒体和网络交流中,情感语势的重要性也愈发凸显。由于我们无法直接看到对方的面部表情和肢体语言,情感语势就成为我们理解对方情感状态的重要线索。通过文字、表情符号、语调和速度等,我们可以感知到对方的情绪变化,从而做出相应的反应。然而,情感语势的解读并非总是准确无误的。由于文化背景、个人经历等因素的差异,不同的人可能会对同一情感语势产生不同的解读。因此,在交流中,我们需要保持开放和包

容的心态,尊重对方的情感表达,同时也需要学习和提高自己的情感语势解读能力。

总之,情感语势是语言表达中不可或缺的一部分,它影响我们的交流效果和人际关系。通过了解和掌握情感语势的运用技巧,我们可以更好地表达自己的情感,理解他人的需求,从而建立更加和谐的人际关系。

第五节　停　　连

在公共关系交往中,停连是有声语言与表达思想感情的重要技巧之一。在语流中,声音的休止和中断为停顿,有标点但不中断的地方为连接。停连其实是有声语言中声音的中断与延续的技巧,它不但能够反映出我们的情绪和态度,还有助于表达思想感情和清晰地传递信息。例如,当我们在讲述一个悲伤的故事时,我们可以在适当的地方停顿一下,让听者有时间去感受我们的悲伤;当我们在讲述一个激动人心的故事时,可以通过快速的连接来增强故事的紧张感。具体来说,停连包括两个方面:停顿和连接。

一、停连的概念

(一)停顿——停

停顿是指有声语言表达中思想的休止或中断。它可以帮助听者理解和消化我们的话语,同时也给我们自己提供了思考的时间。例如,当我们在讲话时适当地插入一些停顿,可以让听者有时间去理解和接受我们的观点。

在语言表达过程中,为了区分语句结构、调节气息、强调内容或突出重点而故意做出的声音休止或中断。它可以发生在自然的呼吸间隙,也可以是为了强调某个观点而在句子中间进行的小停顿。巧设停顿可制造言外之意或弦外之音,让人觉得"此时无声胜有声",可以让听众去思索、回味和期待。停顿是指语言顿挫,它在口语表达中至少有两个作用。首先,停顿起标点符号的作用,它作为话语中换气的间隙,既表明上句话的结束,又是下句话的前奏,以此加强语言的清晰度和表现力。其次,停顿能使发言抑扬顿挫,它以间歇的长短、单位时间内次数的多少来形成讲话的节奏,给人以韵律美。

(二)连接——连

在语言表达过程中,连接是指即使在书面语言中存在标点符号,但在口语交流中也不进行声音中断的地方,我们需要通过语言的连贯性来保持语句的流畅性,这有助于维护语句的连贯性和整体感。

在人际交流中,口语表达停连技巧的合理运用可以明显增强语言的节奏感和韵律感,使得表达更加生动、形象,同时也能够给听者留下思考和回味的时间与空间。停连的具体应用需要根据文本内容、思想感情以及表达目的进行灵活调整,以确保语言的清晰度和准确性,同时也能够充分传达出说话者的意图和情感。

二、停连的分类

停连在有声语言表达中,能快速提升口语表达能力、增强语言魅力以及实现有效沟通

等。其类型包括呼应性、区分性、并列性、分合性、强调性、判断性、转换性、生理性、回味性和灵活性等。这些技巧在口语表达中都有着广泛的应用,能够帮助说话者更好地组织语言,清晰地传达信息,同时也能够增强语言的感染力和说服力。

(一)呼应性停连

呼应性停连是指在有声语言的行进中,有前呼后应性质的停连。这种停连方式在全篇结构上具有重要作用,特别是在倒插叙、补叙的前文和后文之间,使用呼应性停连可以使层次更加清楚,结构更加完整。在句子中,呼应性停连需要厘清句子成分,确定哪个是"呼",哪个是"应"。例如,在句子"下面请大家欣赏诗朗诵《我想和你虚度时光》"中,第一句的"呼"是"请大家欣赏","应"是"诗朗诵《我想和你虚度时光》"。呼应性停连不仅可以是一呼一应,也可以是多呼多应。但无论哪种情况,都需要根据稿件的内容来决定在哪儿停顿、连接合适。呼应性停连是一种重要的语言表达技巧,通过合理的停顿和连接,可以突出句子中的重点信息,增强语言的逻辑性和感染力,使表达更加生动、形象。因此,在口语表达、演讲、朗诵文艺作品演播、播音主持等场合的语言表达中,合理运用呼应性停连技巧能够显著提升表达者的语言表现力和影响力。

(二)区分性停连

区分性停连是指在语言序列中,通过合理的停顿和连接来区分不同的语言成分,从而使语意更加清晰、易于理解。这种停连方式符合听觉习惯,有助于受众准确地把握说话者的意图和表达的重点。例如,在句子"我看见她笑了"中,"我"和"看见"之间的停连可以帮助区分主语和谓语,强调"我"是动作的执行者。而在"笑了"之后进行停连,则可以突出"笑"这一动作,强调表情变化。区分性停连在语言表达中,通过合理地安排停顿和连接,可以帮助说话者更好地组织语言、传达信息、表达情感,增强语言的表现力和感染力。在口语表达、演讲、朗诵等场合中,合理运用区分性停连技巧能够显著提升表达者的语言能力和表达效果。

(三)并列性停连

在有声语言表达中,为突出并列的词语或短语、句子或句群,以及为强调它们之间各自独立或平等的意义和关系时,使用的停顿与连接的方法。在并列的词语或短语、句子或句群之间,停顿的时间要大致相等,连接的力度要基本保持一致,以显示其并列关系。例如,在句子"我们要学习文件,领会精神,提高认识,统一思想,狠抓落实"中,几个并列的短语或动宾结构之间,停顿的时间应大致相等,连接的力度也应基本一致,以体现它们之间的并列关系。需要注意的是,在使用并列性停连时,应避免因停顿时间过长或连接力度过强而破坏句子的整体性和连贯性。同时,也要根据具体的语境和表达需要,灵活运用不同的停连方式,以更好地传达信息和表达情感。

(四)分合性停连

分合性停连在有声语言表达中扮演着至关重要的角色,它是优化语言流畅性和逻辑性的关键技巧之一。通过精确控制停连,我们可以更好地传达语言的分合关系,使听众能够更清晰地理解信息的组织和结构。分合性停连通常用于处理语言中的并列关系、领属关系和总括关系。在并列关系中,元素之间通常存在一定的停顿,以突出每个元素的独立

性。而在领属关系中,领属性词语后往往需要适当的停顿,以凸显其统领作用。同样,在总括关系中,总括性词语前也需要适当的停顿,以强调其总结作用。

在运用分合性停连时,我们需要根据语言序列的实际情况,灵活运用停顿和连接技巧。在适当的位置进行停顿,可以帮助听众更好地理解和记忆信息。同时,在需要连接的地方进行连接,可以保持语言的连贯性和流畅性,使听众能够更自然地跟随思路。通过合理运用停顿和连接技巧,我们可以使语言更加清晰、有逻辑,从而更好地传达我们的思想和信息。

（五）强调性停连

强调性停连是一种语言表达技巧,主要用于强调某个词语或短语的重要性,使听众或读者更加关注该部分信息。这种技巧在演讲、写作、广告等语言表达中都有广泛应用。在强调性停连中,"停"指的是在特定词语或短语前后停顿一下,以吸引听众的注意力;"连"则是指在某些情况下,将两个或多个词语或短语连读,以形成更加紧凑、有力的表达。例如,在演讲中,演讲者可能会使用强调性停连来突出某个关键词,如:"我们不仅仅是在做一项工作,我们是在创造历史!"在这个例子中,"不仅仅"和"创造历史"都被强调,通过停顿和连读的方式,演讲者成功地吸引了听众的注意力,并传达了更加有力的信息。

总体来说,强调性停连是一种有效的语言表达技巧,可以帮助演讲者或写作者更好地传达自己的意思,强调重点,使信息更加清晰、有力。需要注意的是,这种技巧不能过度使用,否则可能会让听众感到疲惫或困惑。因此,在使用时需要根据具体情况进行适度的调整和运用。

（六）判断性停连

判断性停连是一种在语言表达中主要用于显露思维过程,表现思索、判断而运用的停顿或连接。在判断性停连的运用上,要避免"走过场"和"乱判断"。判断性停连,既然是判断性停连就应该有思维过程,在思维过程中明显地体现出停顿或连接。当在稿件中有判断过程表现的时候,就应在判断、思索的地方进行判断性停连,以表达出此时的思维过程。这种停顿并不是思想感情的空白,而是正在"成于思",即展现出思维过程。例如,当思考"此事物是什么样?"或"表达中应怎样体现?"时,就可以运用判断性停连。

（七）转换性停连

转换性停连是播音表达的重要技巧之一,是指由一个意思变成另一个意思,由一种感情变成另一种感情的转换关系的停顿和连接,主要用于句子或语意段落之间,以及句子内部的语意转换处。这种停连方式能够明确区分语言段落和层次,同时突出语义的重点,使受众能够更清晰地理解播讲内容。

(1)在句子或语意段落之间使用转换性停连时,需要注意以下几点:

①停连的位置要准确,不能随意停顿或连接,以免影响语意的表达。

②停连的时间要恰当,过长或过短的停顿都会影响受众的理解。

③在停连的过程中,要保持声音的平稳和流畅,不能出现明显的颤音或杂音。

(2)在句子内部使用转换性停连时,需要注意以下几点:

①要根据语意的转换选择合适的停连位置,以突出语义的重点。

②停连的时间要适度,不能过长或过短,以免影响语意的连贯性。

③在停连的过程中,要注意调整声音的抑扬顿挫,使受众能够更好地理解语意。

转换性停连是播音表达中不可或缺的技巧之一,通过恰当的使用,能够使受众更加清晰地理解播讲内容,增强表达的效果。

（八）生理性停连

生理性停连是指为表现人物生理上的异态,所引起的语流不畅、断断续续的状态而运用的停连。生理性停连不是指播讲人本身气息不够而使用的停连,而是指稿件中的人物因生理上的需要产生的异态语气,如上气不接气、断断续续、口吃等状态。

例如:"'不！不……不是！'雪老倌一个劲儿解释。"这里的几个"不"是稿件中的人物,急得满脸通红,不知说什么好时的神态再现,因此,并随着上下文的脉络自然进行。同时播讲人主观上也应感受到当时人物着急得说不出话的心情,这样才能和稿件中的人物心理相吻合。但应注意,只要表达出人物心里明白嘴上急得说不出来的心情就可以了,不能不顾内容人为地去渲染。

（九）回味性停连

回味性停连是一种在播音主持或演讲中使用的技巧,其主要目的是为听众提供想象和回味的时间而安排的停顿。这种停连方式有助于加深听众对内容的印象,并引发他们的思考和回味。在播音或演讲中,当说到某个重要信息或情感饱满的地方时,演讲者可以选择停顿一下,让听众有足够的时间去消化、理解和感受这些内容。这样的停连方式有助于凸显内容的重要性,同时也给了听众回味和思考的机会。例如,在讲述一个感人的故事时,演讲者可能会在描述主人公的某个关键情感或经历时选择停顿,让听众去感受主人公的内心世界。这样的停连方式能够让听众更加投入地聆听故事,从而增强演讲的感染力。

此外,回味性停连也可以用于强调某些关键词汇或信息。通过在关键词汇或信息后停顿一下,演讲者可以引导听众将注意力集中在这些内容上,从而加深他们对这些内容的印象。回味性停连是一种有效的播音和演讲技巧,它能够帮助演讲者更好地传达信息、表达情感,并引导听众进行深入的思考和回味,运用好此种停顿,便会给人回味的余地,收到余音绕梁的效果。

（十）灵活性停连

灵活性停连是朗读或播音中的一种技巧,它指的是在稿件内容的基础上,在允许的范围内,停连处理应具有较大的灵活性。这种灵活性体现在停顿和连接的处理上,不应是呆板的、生硬的。在语意清晰、语言链条完整、思想感情运动状态活跃的基础上,可以根据需要移动停顿的位置,或者延缓、缩短停顿的时间,或者增多、减少连接。这样的处理可以改变某些固定的处理方式,使语言更加生动、吸引人,给人以新鲜活泼的感觉。在急稿的播讲中,由于时间紧迫,不可能把每个停顿和连接都安排得妥帖,因此灵活性停连尤为重要。它要求播讲者在停顿处理上做到活而不乱、出奇制胜、灵活多样。这种灵活性是语言艺术生命力的重要体现,它可以使有声语言更加生动、吸引人,增强传播效果。

需要注意的是,由于文化修养等因素的差异,对稿件的理解是因人而异的,受到语感、声音条件等具体因素的影响,每个人处理停连可能不尽相同。为此,可以根据自己的理解

综合运用多种停连技巧。加强对生活中各种语言的分析、研究,加深对语言的文学性、科学性的理解是丰富有声语言灵活性的关键。当然灵活性停连并不意味着随意处理停顿和连接。它仍然需要在遵循语言规律和表达需要的基础上进行,以确保语言的清晰、准确和流畅。同时,灵活性停连也需要根据具体的稿件内容和播讲者的个人风格进行调整、适应,以达到最佳的传播效果。

三、停连的方式

停连是播音员、主持人的重要技巧之一,主要用于控制语气的节奏和语调的变化,包括停顿和连接两种方式。

(一)停顿方式

(1)落停(缓收)。这种方式一般用于一个完整的意思讲完之后。它的特点是停顿的时间较长,停顿时声音完全停止,气息正好也用完,句尾声音顺势而落,给人以结束和解决的感觉。

(2)扬停(强收)。这种方式一般用在句中无标点符号之处,或一个意思还没有说完而中间又需要停顿的地方。它的特点是停顿时间较短,停时声停但气未尽,停顿之前声音稍微上扬或是平拉开,这气息未尽,为接下来的内容做准备。

(二)连接方式

(1)直连(顺势连带)。这种方式一般用于有标点符号而内容又联系紧密的地方。它的特点是顺势连带,不露接点,使语句更加流畅,不影响语意的表达。

(2)曲连(连而不断)。这种方式一般用于标点符号两边既需要连接又需要有所区分的地方,特别是一连串的顿号之间,或者是排比句式之类的连接点。它的特点是连环相接,连而不断,悠荡向前,使语句更加生动有力。

(3)停而徐连(顿挫)。这种方式给人一种似停非停之感,时常用"顿挫"来形容。这种停顿主要是以连接为主,因为顿挫有时不需要喘气或深呼吸,是声挫气连,一般用于较舒缓的内容,而且适合于一句话或一段当中的连接。

(4)停后紧连(无停)。这种方式一般用于有标点符号,内容又联系紧密的地方。这种停顿是停后迅速连接,给人中间没有连接的感觉。有时甚至不用换气,只用胸中的余气一蹴而就就可以了。但是紧连快带,这里往往是在紧连的前后用慢来显示,慢中有快。

以上停连方式可以根据不同的语境和需要进行灵活运用,以达到更好的表达效果。当然,除了上述四种停连方式外,还有一些其他的停连技巧可以应用于不同的语境和表达需求中。

(5)轻停(停顿极短)。这种方式常用于句子中不重要的词语或者过渡性的词语。它的特点是停顿时间极短,声音轻微减弱,但并不完全停止,气息依然流动,使语句听起来更加流畅自然。

(6)重停(停顿较长)。这种方式常用于强调某个关键词或者重要的信息。它的特点是停顿时间较长,声音明显减弱甚至消失,气息也相应地停止,使听众能够更加明显地感受到停顿的存在,从而更加关注接下来要表达的内容。

四、停连的原则

（1）停连的时机要恰当。在语流中，停连的位置和时长应根据语意、语法和语境来决定，不能随意停顿或连接，以免影响语意的传达。

（2）停连要与语速、语调相协调。语速快时，停连的时间应相对较短；语速慢时，停连的时间则可以相对延长。同时，停连的位置和方式也应与语调的变化相匹配，以形成和谐的语流。

（3）停连要自然流畅。无论是停顿还是连接，都应该保持声音的自然和流畅，不能出现生硬、突兀的现象。这需要播音员、主持人具备良好的语言控制能力和语言表达能力。

停连是播音员、主持人掌握语言节奏和语调的重要手段。通过灵活运用不同的停连方式和注意事项，可以使语流更加自然、流畅，有韵律感，从而更好地传达信息、表达情感。

五、停连的方法

从停顿间隙的时间看，停顿的方法有短暂停顿、中等停顿、长时停顿、声断气连、声断意连及音断情续。

（一）短暂停顿

这种停顿的时间相对较短，通常在语句或词语之间，用来调整语速、换气或是为了强调某个词语。短暂停顿可以使语言更加流畅，避免一口气说完整个句子，使听众能够更好地理解和接受信息。

（二）中等停顿

中等停顿的时间相对较长，通常在句子之间或段落之间。这种停顿可以用来引导听众的注意力，突出某个观点或重点。在演讲或讲解中，使用中等停顿可以让听众有时间思考和消化之前的信息，为接下来的内容做好准备。

（三）长时停顿

长时停顿的时间最长，通常在段落之间或整个讲话过程中。这种停顿可以用来创造悬念、强调重要性，或是为了让听众有足够的时间去回味和思考。长时停顿也可以用来转换话题或引入新的观点，使整个讲话更加有层次感和吸引力。因为，停顿的时间并不是固定的，而是根据讲话的内容、听众的反应和语境等因素来决定的。所以，在使用停顿方法时，需要根据实际情况进行灵活调整，以达到最佳的沟通效果。

（四）声断气连

声断气连是语音流中一种独特的现象，表现为声音在短暂的瞬间出现了明显的、极短的顿挫。这种顿挫并非声音的完全中断，而是一种短暂的、几乎难以察觉的停顿。在这个停顿之后，声音会以一种流畅而连贯的方式继续下去，仿佛之前的停顿从未发生过。

这种声断气连的现象在日常交流中经常出现，尤其是在语速较快或情绪激动时。它不仅能够使语言更加生动有力，还能够有效地传达说话者的情感和态度。例如，当一个人在讲述一个紧张刺激的故事时，可能会在关键时刻使用声断气连的方式来增加紧张感，使听众更加投入。声断气连是语音流中的一种独特现象，它不仅能够使语言更加生动有力，

还能够有效地传达说话者的情感和态度。在日常交流中,我们可以通过运用声断气连的技巧来更好地表达自己的思想和情感。

(五)声断意连

声断意连是一种朗读技巧,指的是在朗读过程中,语流声音虽然出现了短暂的停顿或空隙,但朗读者的意念和情绪并没有中断,仍然保持前后的连贯和一致性。这种技巧常用于表达某些特定的情感或语境,让读者更好地理解和感受文章的内涵。在实际应用中,声断意连可以通过多种方式来实现。例如,在朗读句子时,可以在适当的位置停顿一下,让听者有时间思考和感受句子的意义;或者在表达某种情感时,可以通过调整声音的音调、音量和语速等方式来表现出情感的变化,即使声音出现了短暂的停顿,也不会影响情感的传达。声断意连是一种重要的朗读技巧,它可以使朗读更加生动、有感染力,让读者更好地理解和感受文章的内涵。同时,它也是朗读者必备的基本功之一,需要不断练习和提高。

声断意连在朗读或演讲中起着至关重要的作用,它不仅仅是一种技巧,更是一种艺术。这种技巧的运用,可以使听众在短暂的沉默或声音间隔中,更加深入地思考和感受讲述者的情感与意图。在实际应用中,声断意连的效果在很大程度上取决于讲述者的掌握和运用。一位优秀的讲述者会知道何时在句子或段落之间加入短暂的停顿,以引导听众的注意力,强调某些关键的信息,或者为接下来的内容做铺垫。这种停顿并不是简单的沉默,而是一种有意识的、有目的的沉默,它让讲述者和听众之间建立起一种默契与共鸣。

(六)音断情续

在演讲播音中,音断情续是一种非常独特的技巧,它给听众带来了极大的听觉享受。这种技巧的主要特点是,在语流中,声音会出现较大的空隙,似有短暂的停顿。然而,通过收音音节的延长,这些空隙被巧妙地填补,使得整个演讲听起来既似断又连,音断而情续。

这种技巧的应用,不仅让演讲更具艺术感,还能有效地引导听众的注意力,使他们在短暂的停顿中更深入地思考和感受演讲者的情感和意图。同时,音断情续也增加了演讲的节奏感,使得演讲更加生动有力。要掌握好这种技巧并不容易,演讲者需要有丰富的语音表达经验和深厚的情感修养,才能在适当的时机运用音断情续,达到最佳的演讲效果。因此,对于想要学习这种技巧的人来说,除了不断练习和积累经验外,还需要注重情感的培养和表达。

总之,音断情续是演讲播音中的一种重要技巧,它能够通过声音的微妙变化来传达演讲者的情感和意图,增强演讲的艺术感染力和说服力。对于演讲者来说,掌握和运用这种技巧是提升演讲水平的重要途径。

六、停连的技巧

在公共关系交往中,"停连"是一种重要的沟通技巧,它涉及对话中的暂停和连接。这种技巧的运用得当,可以使得沟通更加流畅,也能有效地传达出说话者的意图和情感。以下是一些常见的人际交往中的停连方式:

(一)等待对方回应

在对话中,适当地等待对方回应是一种尊重对方的表现。当你说完一段话后,可以稍微停顿一下,看看对方是否有需要回应或补充的地方。

(二)使用填充词

在思考或寻找合适的词汇时,人们常常会使用"嗯""啊""那么"等填充词来连接句子或段落。这些填充词可以帮助我们更好地组织语言,同时也不会让对话显得过于生硬。

(三)重复对方的话

在对话中,重复对方的话可以帮助我们更好地理解对方的意图,并表达出对他们的关注和尊重。例如,"你是说……?"或者"我明白了,你的意思是……"。

(四)适当的沉默

在某些情况下,适当地沉默可以传达出很多信息。例如,当你听到对方说了一些令人惊讶或令人难过的事情时,可以通过短暂的沉默来表达同情和理解。

(五)用肢体语言配合

除了语言本身,肢体语言也是沟通的重要组成部分。在停连的过程中,可以通过点头、微笑、眼神交流等肢体语言来增强表达力。

(六)避免长时间的停顿

虽然适当的停顿可以帮助我们更好地组织语言,但长时间的停顿可能会让对方感到困惑或不舒服。因此,在对话中要注意控制停顿的时间。

公共关系交往中的停连方式需要根据具体的情境和对话者的关系来调整。通过不断地实践和学习,我们可以逐渐掌握这种技巧,使沟通更加顺畅和有效。

第六节 对 象 感

对象感是一个在传播学、语言学、心理学和演讲等多个领域中常用的概念。它通常指的是在交流或传播过程中,发言者、作者或传播者对其受众的感知和认知。具体来说,对象感包括对受众的需求、兴趣、背景、情绪、认知能力等方面的理解和感知,并根据这些信息来调整自己的交流方式和内容,以达到更好的传播效果。

一、人际交往中的对象感

对象感是有效人际沟通的关键要素之一,它涉及对受众的感知、理解和互动。通过培养和运用对象感,可以更好地适应受众,建立起更加深入、有效的沟通联系,实现更加良好的沟通效果。无论是在演讲、广告、教育、社交还是其他领域,对象感都是一项重要的技能和能力,值得我们不断学习和提升。

(一)演讲和表达领域

在演讲和表达中,对象感能够帮助演讲者更好地调整自己的语言、内容和风格,以便更有效地传递信息、激发情感或引导听众。例如,一个优秀的演讲者会根据听众的年龄、

职业、文化背景等因素来选择合适的词汇、句式和表达方式,以确保信息能够准确、生动地传达给听众。

(二)广告和传播领域

在广告和传播领域中,对象感的重要性尤为突出。一个好的广告或传播策略,需要充分考虑目标受众的特点和需求,才能引起他们的共鸣和兴趣。因此,广告人或传播者需要具备良好的对象感,能够深入了解目标受众,洞察他们的心理和行为,从而创作出更具吸引力和影响力的广告或传播内容。

(三)教育和培训领域

在教育和培训领域,对象感的重要性尤为突出。教师需要深入了解学生的需求、兴趣和学习背景,以便设计出更加符合学生特点和需求的教学内容与方式。同时,教师还需要时刻关注学生的反馈和表现,以便及时调整教学策略和方法,确保学生能够取得更好的学习效果。

(四)社交和沟通领域

在公共关系交往中,对象感是一个非常重要的概念。它指的是在与他人交往时,我们能够敏锐地感知到对方的情感、需求、态度、兴趣以及他们在交流中所扮演的角色。以便更好地与他人建立联系、增进理解和信任。具有良好的对象感可以使我们更好地理解和适应他人的行为,从而更加灵活地应对各种社交场合和人际关系。

1. 关注和尊重

在公共关系交往中,对象感的核心是对他人的关注和尊重。当与他人交往时,我们需要时刻关注对方的反应和情绪变化,以便及时调整自己的言行举止。例如,在对话中,需要注意对方的语气、表情和肢体语言,以判断他们是否对我们的话题感兴趣,是否对我们的观点持赞同态度。同时,还需要尊重对方的观点和意见,避免强行推销自己的想法或无视对方的感受。

2. 需求与支持

除了关注和尊重,对象感还包括对他人需求的敏锐洞察。在公共关系交往中,我们需要时刻关注他人的需求,以便为他们提供帮助和支持。例如,在团队合作中,我们需要了解每个成员的优势和劣势,以便合理分配任务和发挥每个人的长处。同时,还需要关注团队成员的情感需求,给予他们必要的关心和支持,以激发他们的积极性和创造力。

3. 角色与认知

对象感还体现在我们对他人在交流中所扮演角色的认知上。在公共关系交往中,每个人都会扮演不同的角色,如领导者、执行者、沟通者等。我们需要了解每个人的角色定位,以便更好地与他们合作和交流。例如,在与领导沟通时,我们需要了解他们的期望和要求,以便更好地完成工作任务;在与执行者合作时,我们需要了解他们的工作习惯和能力特点,以便更好地协调合作关系。

总之,对象感是人际交往中不可或缺的一部分。通过关注和尊重他人、敏锐洞察他人需求以及认知他人在交流中的角色定位,我们可以建立更加和谐的人际关系,促进个人和组织的共同发展。

二、人际交往中的受众感

受众感通常指在公共关系交往中,信息接收者(即受众)对信息内容的感受、体验或情感反应。在广告、公关、媒体和其他传播领域,受众感是一个重要的概念,因为它直接关系到信息是否能够有效传达,以及受众是否会对信息产生积极的反应。受众感可以受到多种因素的影响,包括信息的内容、形式、传播渠道,以及受众的个人背景、经验和情感状态等。例如,一个广告如果与受众的兴趣、需求或价值观相符,那么受众可能会对它产生更强烈的感受。同样,如果广告的制作精良、情感真挚,那么受众也可能会对它产生更深的情感共鸣。

在公共关系交往中,每个人都是一个受众,我们接收来自他人的信息、情感和态度,同时也向他人传递我们的信息、情感和态度。受众感可能来自于他人的积极关注,比如当我们讲述自己的经历或想法时,他人认真倾听并给予积极的反馈。这种关注让我们感到被理解、被尊重,从而增强我们的自信和自我价值感。受众感也可能来自于他人的消极态度,比如忽视、批评或误解。这种消极的态度可能会让我们感到沮丧、失望或被孤立,从而影响我们的情绪和自信。在公共关系交往中,建立良好的受众感是非常重要的。我们可以通过积极地倾听、理解和尊重他人来建立良好的受众感,同时,也可以通过表达自己的想法和情感,以及与他人分享我们的经历和观点来增强他人的受众感。

在公共关系交往中,受众感是一个复杂而重要的概念,它涉及我们与他人的互动和沟通。建立良好的受众感,可以促进我们更加深入和有意义的人际交往,从而增强社交能力和情感健康。

三、人际交往中的交流感

交流感是指一个人在与他人交流时的感知和理解能力。它包括对对方言语、非言语信号(如面部表情、肢体语言等)以及背景信息的敏感度和解读能力。一个具有良好交流感的人能够准确地捕捉到对方的意思、情感和需求,从而更好地与他人进行沟通和互动。

人际交往则是指人们在社会生活中与他人建立、维持和发展关系的过程。这涉及一系列的社交技巧和能力,如倾听、表达、协商、解决冲突等。良好的人际交往能力可以帮助我们建立良好的人际关系,增强社会支持系统,提高个人的幸福感和生活质量。

交流感和人际交往是相互关联的。一个人的交流感会影响他的人际交往能力,而人际交往经验也会反过来提升他的交流感。例如,通过与他人频繁地交流互动,一个人可能会更加擅长解读他人的非言语信号和背景信息,从而提高自己的交流感。同样地,通过不断地练习和反思,一个人的人际交往能力也会得到提升。

为了培养和提高自己的交流感和人际交往能力,我们可以采取一些具体的措施。首先,我们可以多与他人进行交流互动,尤其是与不同类型的人进行交流,以提高自己的适应性和灵活性。其次,我们可以学习一些社交技巧和方法,如倾听技巧、表达技巧、解决冲突技巧等。此外,我们还可以通过阅读、观察和实践来不断提高自己的交流感和人际交往能力。

第七节 内 在 语

在公共关系交往中,内在语主要是指那些在语言中所不便表露、不能表露或者没有完全表露出来和没有直接表露出来的语言,但通过语气、语调、表情、动作等非语言手段传递的信息。这种信息往往更能反映出一个人的真实想法和感受,即我们平常提到的"话里有话""弦外之音"就属于内在语,因此也被称为"无声的语言"。

内在语可以反映个体的思想活动、情感世界以及心理、信仰、价值观等,它是人类思维和心理活动的重要组成部分。内在语的存在可以帮助人们更好地表达自己的想法和感受,提高人际交往能力,同时也可以帮助人们释放压力、调节情绪、缓解心理疾病等。内在语在公共关系交往中也起着非常重要的作用。它不仅能帮助公关人员更好地理解对方,也能帮助他们更有效地表达自己,从而建立良好的人际关系。

一、内在语的作用

在公共关系交往中,内在语起着至关重要的作用。内在语在语言理解和表达中起着重要的作用,它可以帮助我们更好地理解语句的本质含义和逻辑关系,从而更好地表达我们的思想和情感。运用好内在语的内部技巧,它不仅能够帮助公关人员更好地理解和把握对方的真实想法和感受,还能帮助他们更加有效地传达自己的信息,从而建立起良好的人际关系。

(一)增强语言表达的丰富性和细腻性

内在语不仅可以传达语句的基本含义,还可以表达说话人的情感、态度和情绪。通过运用内在语,说话人可以更加细腻地表达自己的思想和情感,使得语言表达更加丰富和生动。公关人员也可以通过自己的非语言行为来传达信息。例如,他们可以通过微笑、点头等方式来表示赞同或理解;通过保持眼神交流来显示自信和诚意;通过适当的身体接触来增进亲密感。

(二)提高语言表达的准确性和清晰度

内在语可以帮助说话人更加准确地把握语句的含义和逻辑关系,从而避免歧义和误解。同时,内在语还可以帮助说话人更加清晰地表达自己的想法和意图,使得听众能够更加容易理解和接受。通过观察对方的非语言行为,如表情、姿态、眼神交流等,公关人员可以更准确地理解对方的意图和情绪。例如,一位公关人员在与客户交谈时,如果对方频繁查看手表或手机,可能意味着他们时间紧迫或者客户可能有些不耐烦,希望尽快结束对话的内在语。而如果对方身体稍微向后倾斜,可能意味着他们希望保持一定的距离。公关人员应该及时调整自己的沟通策略,比如提出结束对话,或者改变话题,以保持客户的好感。

(三)促进语言表达的学习性和理解性

内在语对于语言学习和理解也具有重要的促进作用。通过分析和理解内在语,学习者可以更加深入地了解语言的本质和规律,从而更加有效地掌握语言知识和技能。内在

语不仅可以帮助公关人员传递具体的信息,还可以帮助他们建立与对方的关系。例如,通过共享一些私人的故事或经历,公关人员可以拉近与对方的距离,增进彼此的信任和友谊。同时,内在语还可以帮助学习者更好地理解他人的语言表达和意图,促进交流和沟通。

通过深入理解和运用内在语,我们可以更加准确、清晰、丰富地表达自己的思想和情感,促进语言的有效交流和沟通。

二、内在语的运用

内在语的运用在语言表达和交流中起着至关重要的作用。简单来说,内在语是指说话者在表达时内心的思考、感受和态度,它并不直接通过语言文字表达出来,但可以通过语气、语调、表情和肢体语言等方式传达给听者。

(一)内在语的形式

(1)语气和语调。语气和语调是内在语最直接的表现形式。通过调整语气和语调,说话者可以传达出不同的情感色彩和态度倾向。比如,使用升调可以表达疑问或不确定,使用降调则可以表达肯定或决断。

(2)表情和肢体语言。除了语气和语调,表情和肢体语言也是内在语的重要表现形式。说话者的面部表情、眼神、手势等都可以传达出内心的情感状态和态度。

(3)词汇选择。词汇的选择也会受到内在语的影响。不同的词汇可以传达出不同的情感色彩和态度倾向。比如,使用积极的词汇可以表达乐观和自信,而使用消极的词汇则可能传达出悲观和消极的情绪。

(4)语境理解。内在语的运用还需要考虑语境因素。在不同的语境下,同样的语句可能会有不同的含义和表达方式。因此,说话者需要根据语境来理解和运用内在语,以确保自己的表达更加准确和恰当。

(二)内在语的运用

内在语的运用是语言表达和交流中不可或缺的一部分。通过合理运用内在语,说话者可以更加准确地传达自己的意思和情感,增强语言表达的效果和说服力。但内在语的运用不仅仅在日常生活交流中起重要作用,它在各种专业领域,如演讲、教学、心理咨询、谈判、广告等中也有着广泛的应用。

(1)演讲与公众表达。在演讲中,演讲者需要运用内在语来调动听众的情绪,传达自己的理念和观点。通过调整语气、语调和肢体语言,演讲者可以营造出不同的氛围,引导听众的注意力,使演讲更加有说服力。

(2)谈判与商业交流。在商业谈判中,谈判者需要运用内在语来观察和判断对方的态度和需求,通过精准的语言表达和情绪管理,达成有利于自己的协议。

(3)心理咨询。在心理咨询过程中,咨询师需要运用内在语来理解和感知来访者的情感状态,通过反馈和引导,帮助来访者表达和处理自己的情感,达到心理咨询的目的。

(4)教学方面。内在语的运用在教学中同样重要。教师可以通过语气、语调、表情和肢体语言等方式来激发学生的学习兴趣,帮助学生更好地理解知识点,提升教学质量。

(5)广告营销。在广告中,通过巧妙地运用内在语,可以引导消费者的情绪,塑造品牌形象,激发购买欲望。

在公共关系交往中,声音的表现力就像一幅画作中的色彩一样丰富多彩。通过巧妙运用音高、音强、音长和音色等要素,我们可以更加生动地表达自己的情感和态度,使声音成为人际交往中的有力武器。通过不断地练习和调整,我们可以逐渐掌握声音的表现力,使自己在公共关系交往中更加自信、从容和有效。

三、内在语在公共关系交往中的作用

内在语在人际交流中扮演着非常重要的角色,对于建立和维护人际关系具有显著的影响。

首先,内在语有助于增强沟通的深度和复杂性。在公共关系交往中,我们不仅要传达基本的事实和信息,还需要表达情感、态度、价值观等。内在语可以通过非言语的方式传达这些难以用言语表达的信息,从而丰富沟通内容,使交流更加深入和全面。

其次,内在语有助于建立信任和理解。当我们能够准确地解读对方的内在语时,可以更好地理解对方的真实意图和需求,从而做出更恰当的回应。这种相互理解和信任可以促进人际关系的建立和维护,使交流更加顺畅和有效。

此外,内在语还可以影响我们的社交行为和决策。在公共关系交往中,我们会根据对方的内在语来调整自己的行为和态度,以便更好地适应对方的需求和期望。这种灵活的社交行为可以帮助我们建立良好的人际关系,同时也有助于我们在社交场合中做出更明智的决策。

内在语的理解和应用需要一定的技巧与经验。不同的人可能具有不同的非言语表达方式和习惯,因此我们需要通过不断的实践和学习来提高自己的内在语解读能力。同时,我们也需要意识到内在语并非是完全准确和可靠的信息来源,需要结合其他沟通元素进行综合分析和判断。总之,内在语在人际交流中发挥着重要作用,有助于增强沟通的深度和复杂性,建立信任和理解,影响社交行为和决策。为了更好地利用内在语进行人际交流,我们需要不断提高自己的解读能力,并意识到其局限性和不确定性。

第十章　诵读的感染力——真听真看真感受

在人类丰富多彩的文化表达形式中,诵读始终占有一席之地。它不仅仅是声音的传递,更是情感的交流,是一种能够深入人心,唤起共鸣的艺术形式。诵读的感染力,来自于它的真诚和直接,它能穿越文字的界限,触动人的灵魂。

诵读的感染力在于它的真实性。它不是表面的技巧展示,而是深层次的情感交流。通过"真听、真看、真感受",诵读成为一种强大的沟通工具,它能够跨越语言和文化的界限,触动人心,传递力量。在这个过程中,朗读者和听众共同参与,共同创造,使得每一次的诵读都成为一次独特的精神体验。诵读的魅力还在于它的包容性。不论是古典诗词还是现代散文,无论是严肃的文学作品还是轻松的童话故事,都能被赋予新的生命。当这些文字被诵读出来时,它们不再是冰冷的印刷体,而是充满温度和活力的语音。诵读使得文学变得更加生动,更容易被人接受和喜爱。

第一节　声情并茂"情、声、气"——诵读艺术的基础

情、声、气关系可以改变和拓展声音对比变化,从而达到"气随情动,声随情出,气生于情而融于声",最终使语音和发声的学习成果回归到语言表达中,让良好的发音成为促进思想感情表达的有力工具,而不是单纯的声音技巧。结合自身的理解与感受,利用不同的声音对比,较为准确和生动地表现语言中的各种思想与感情变化。

一、情、声、气

在语言传播过程中,有声语言表达者会在语言中流露出情绪色彩,这种情绪色彩既体现在语言内容中,也体现在语言使用的声音中。而感情和声音的表现又都与气息有着直接关联,由此产生"情、声、气"。

情、声、气的来源与表达内容密不可分。如果是演播现场的即兴表达,情、声、气来源于现场感触;如果是表达观点,情、声、气来源于主持人对事物的认识;如果是播读稿件,情、声、气来源于稿件要传达的思想感情。情、声、气的本源是内容,内容决定感情、声音、气息状态和表达分寸。不同感情色彩的文字,在情、声、气三方面的把握也会有所不同。

例如,情感色彩较严肃、凝重,语言表达的气息厚重,声音厚实饱满;感情色彩欢欣明快的,语言表达的气息相对轻松一些,声音明朗愉快。情,是指由具体稿件、话题和播讲对象引发,由有声语言流露出的、运动变化的情绪色彩。声,是指有声语言中表现思想感情变化的声音形式。它与字音结合在一起,具有超出语句一般意义的表现能力。气,是指有声语言中用于表达思想感情的气息状态。它不仅为发音服务,还蕴含着丰富的感情因素。

二、"情、声、气"之间的关系

在日常生活中,有很多词语描述情、声、气之间的关系。例如,从情的角度讲,有"情真意切、情至意尽、虚情假意、真情实意"等;从声的角度讲,有"慷慨陈词、娓娓道来、轻言细语、甜言蜜语、豪言壮语"等;从气的角度讲,有"忍气吞声、有气无声、粗声大气、奶声奶气"等。生活中,情、声、气的自然结合使语言表达变得生动。有的人在有声表达时会缺乏自然与生动。甚至有的人在经过语音和声音训练之后,声音表达呆滞、刻板、拿腔作调,这是因为不了解情、声、气之间的关系,注意力容易集中在发声或吐字的某一"局部动作",忽略通过"内容"来把握声音与气息。对于初学者来说,应当了解声音与气息、感情之间的特殊关系。情、声、气在表达中的作用和形成关系,可简单归纳为:

情是内涵,是依托。
声是形式,是载体。
气是基础,是动力。
气随情动,声随情出。
气生于情,而融于声。

情,我们在此可以理解为感情、情意、情境或某种意境。这个意境指的是包含、限定情感范围程度的语言环境和心理环境。情是主导,思想感情状态的运动指导着气息的运动,并组织发声器官的协同动作,发出表情达意的声音。

(一)感情是声音表达的基础

这里所说的"感情",包括心理学中的情感与情绪,主要指情绪。我们常用"境与身接而情生"描述感情体验由客观事物引发的过程。比如,我们身处火情现场,难免惊慌、恐惧;身处广袤的草原,就会平静放松……感情的产生还在于人们对待事物的主观态度。

声音与有声语言表达者内心的感情体验是密切相关的,是情感的外部体现,而感情体验可由文本(文字或声像)引发。当我们阅读节目文稿时,可以随着视听、文字语言经历其中的情绪过程,与表达文字中的人物同欢笑、共呼吸……感情色彩具有积极和消极的两极性特点。比如,"爱和恨""喜与悲",由于程度和组合不同,感情色彩可以产生细微复杂的差别,如"喜悦"可有愉快、欣喜、大喜、狂喜等不同类型。有声语言表达者要善于捕捉和体会声音中细微的情感色彩,形成一条起伏的感情河流,使声音有用武之地。

(二)气息来连接感情和声音

我国古代就有"气随情动"的说法,体现了气息与感情的密切关系。情绪体验作用于人体,会影响到包括吐字、发声、呼吸等各类器官。其中呼吸器官直接为发音提供动力,在不同的情绪状态中,呼吸方式与呼吸次数都会有明显的变化,气息状态的变化无疑也会使声音产生明显的变化。因此,我们可将"气息"称为感情与声音的"中间桥梁",凭借这座桥梁,感情与声音可以相互沟通;有了气随情动,声音才能随情而变。所以,有声语言表达者在对文稿(或节目文稿)感受的过程中,感情转换应当伴随着气息状态的转换。如果气息僵持不变,那么"声随情变"就失去了基础,声音就会游离于感情之外。

(三)以情带声是声音的灵魂

声音具有双重性。一是外在的声音形式；二是话语中蕴含的思想感情。语言虽然以声音为表现形式，但连接着更深层面的内容——思想感情。两者虽然合为一体，但其形成顺序是从感情走向声音；声音是从感情中产生的，服从于感情，感情是本源。这一过程是在内心完成的，有声语言表达者要先进行感情体验，然后再完成外部声音形式，这样的表达才会有感而发，具有感情活力。应避免感情与声音"反向"而行——依据自己的"声音模式"设计感情表达方式，那样会将丰富的感情色彩挤压在公式化的僵死声音中。

三、"情、声、气"与声音对比变化

(一)声音对比变化的含义和作用

声音对比变化是有声语言表达者为表现播讲内容蕴含的思想感情，所采用的具有对立特征的声音变化，如高低、强弱等。简而言之，就是随思想感情变化的声音变化。

1. 声音对比变化的表达范围

(1)不同节目，受众不同，语言的内容与感情色彩不同。有声语言表达者要用不同的声音来表现其中的差别。

(2)同一节目，语言中的各个段落也存在着情感变化。同样要求有声语言表达者运用不同的声音来表现其细微差别。

2. 声音对比变化的作用

声音对比变化可以将发音过程中的各个单一声音要素结合起来，使之更易于把握与使用。但声音对比变化不是单纯的声音使用，它更强调声音对感情的适应能力。掌握声音对比变化可以丰富各种感情色彩的表达。

(二)声音对比变化的发声能力扩展

1. 发声能力的扩展

发声能力是指个人在交流中使用语言、语调、音量、语速等声音元素的能力，并对吐字、呼吸、用声、共鸣等各发声要素的控制能力。发声能力的扩展，是指在掌握基本发声方法的基础上，扩大自己的发声能力。发声能力的扩展主要围绕吐字、呼吸和用声来进行。如果说丰富的感情需要绚丽多彩的声音来表现，那么吐字、呼吸和用声就是构成这些色彩的基色。发声能力的扩展就是使这些声音基色分出浓淡，以便相互搭配，形成丰富细致的声音变化。

2. 吐字能力的扩展

吐字能力的扩展指吐字力度与吐字速度的变化能力。吐字可长可短、可轻可重、可快可慢，可发得清晰入耳，也可轻轻带过。这种吐字能力可以避免由于单一吐字方式造成的沉闷单调。有人认为，有声语言表达者在发音时每个字都不可放松，否则会让受众听不清楚，这是一种误解。语句的表达，特别是深层含义的表达是通过语调表现出来的，而语调的构成与声音高低、吐字的轻重快慢密切相关。

3. 呼吸能力的扩展

呼吸能力的扩展是指能够运用不同深度和不同方式的呼吸状态进行发音。胸腹联合

式呼吸是一种吸入量较大、呼气控制较强的呼吸方式,通常适用于各种发音较规整、句子较长、要求中间停顿较少的语言形式。如新闻稿、文学作品等。而有些较生活化、口语性较强的语言形式,通常呼吸状态比较放松,接近生活状态的呼吸方式。在丰富的语言表达中,呼吸的使用方式是灵活的,即使在同一段播讲当中,呼吸状态也并非一成不变。有声语言表达者应当有多样的呼吸能力。

4. 用声能力的扩展

用声能力的扩展主要指音高、音色的变化能力。音量和音长的变化能力虽然也与声音有关,但主要还是由气息状态决定的。在音高和音色上应当有较大的高低变化能力和明显的音色对比能力。音量和音长上也应有明显的对比,但音量和音长的变化会与吐字的力度、发音的快慢有直接关系,常与吐字融合在一起。

四、"情、声、气"关系的处理

(一)过分注意声音和气息状态会影响感情表达

在有声语言创作时,无论是即兴表达还是文稿播读,过分注意自己的声音和气息状态,注意力就容易分散,会影响情绪体验和感情表达,造成表达平淡。

(二)忽视情感在表达中的作用

"忽视情感",是表达不准确、不深入,甚至出现错误的重要原因。如果不注重平时的思想和学识修养,在即兴表达中很容易流露出不正确的个人情感,表现为观点的偏激、无知,语言不得体,内容混乱等,并且会很难体会作者的感情,从而影响效果的传达。情感来源于世界观、人生观和价值观,来源于生活态度、道德水平、生活阅历、沟通愿望……没有积极的人生态度,缺乏积极的情感,会漠然对待周围的事物,无法产生情绪体验,语言会单调乏味、平淡无味。

(三)缺少形象化的内容体验

情绪来源于对具体事物的感受。首先要有可以感受的形象,有感情的语言来源于具体感受。在语言感知中,一定要伴随形象感受。有形象的感受才是具体的,声音才会随之发生变化。有声语言在表达播读时,要将稿件中的内容变成形象画面,变成连贯的影像,帮助情感与气息运动起来,获得"声随情动"的效果。

(四)过度的形象体验会影响表达速度

创作有声语言时,需要一定的形象体验来帮助我们感受和体验文稿中蕴含的情感,但是过多的形象体验会影响表达速度,造成语句拖沓,显得肤浅做作。应根据需要,对形象体验进行删减,突出重点,弱化非重点。

(五)缺少气息和声音变化的能力

气息和声音变化能力,是我们表达的基础,要通过各种练习掌握声音变化的技巧,不断开拓声音的变化,拓展变化能力,增强感情表达的基础练习时,要培养自己感情与声音相结合的意识和能力。

(六)忽视对象和环境的影响

忽视对象和环境的影响主要表现为在有声语言播读中眼睛只盯着稿件,忽视播讲对

象和播讲环境的差异。这里的"对象和环境",是指实际场景和虚拟场景中的传播对象与传播环境。如果是实景和无稿的即兴表达,播讲对象容易形成,播读则容易忽视。所以在有声语言播讲前,确定播讲对象和环境。

第二节　真听、真看、真感受——诵读艺术的灵魂

诵读,一种看似简单的活动,却蕴含着无穷的魅力。每次诵读,都是对文字、对生活、对自我情感的深入挖掘和表达。它不仅需要清晰的声音,标准的发音,更需要真实的情感,深入的理解和感染力的传递。"真听、真看、真感受"是一种表演或创作理念,强调在进行表演、创作或任何形式的艺术表达时,应该全身心地投入,真实地听、看和感受。这个理念的核心是真实性和投入度,要求表演者或创作者摒弃表面的、形式化的表达,追求更深入、更真实的艺术效果。

一、真听、真看、真感受的概念理解

真听,是诵读的第一步。真听是指要倾听文本的内在声音。在诵读的过程中,诵读者应该深入文本,细心聆听每一个字、每一个词的发音和语调,理解作者的意图和情感,把握它们的节奏和韵律。我们需要用心去听,用心灵去感受,这样才能真正体会到文字所表达的情感和意义,以及言外之意、弦外之音。真听能够帮助诵读者更好地把握角色,理解情节,让听众感受到文本的魅力和内涵,同时也能够增强与观众的沟通和共鸣。

真看,是诵读的第二步。真看是指要观察文本的外在形式。文本的排版、字体、标点符号等都是作者用来表达情感和思想的工具。诵读不仅是口头表达,更是身体力行。我们需要用眼睛去仔细观察,观察文字中的每一个细节,理解作者的意图和表达方式,感受文字背后的情感和意境。只有真正看到,才能真正理解,才能真正表达出文字的魅力。

真感受,是诵读的第三步。真感受,是指要身临其境地感受文本所表达的情感和意境。诵读的最终目的,是要让听众感受到文字所表达的情感和意义。我们需要用心灵去感受,去感受文字带给我们的冲击和振撼、喜悦和感动。只有真正感受到,才能真正传递出,才能真正打动听众的心灵。诵读者也应该将自己融入文本中,感受作者的情感和意境,用自己的声音和情感将其表达出来。只有这样,才能让听众真正感受到文本的感染力和共鸣。

诵读的感染力,正是通过真听、真看、真感受的过程得以体现。当我们真正投入诵读中,用心去听、用心去看、用心去感受,我们的声音就会充满力量,我们的情感就会充满真挚,我们的表达就会充满感染力。这样的诵读,不仅能打动自己,更能打动听众,让每一个人都能感受到文字的魅力,感受到生活的美好。所以,诵读不仅是一种技能,更是一种艺术。它需要我们去真听、真看、真感受,需要我们去挖掘文字的魅力,去表达生活的真实。只有这样,我们的诵读才能具有感染力,才能真正打动人心。

二、真听、真看、真感受之间的关系

真听、真看、真感受是艺术创作和欣赏过程中非常重要的三个要素,它们之间有着紧

密的关系。在朗读中真听、真看、真感受是不能独立运用的。

"真听"中做到真正聆听和理解所听到的内容,不仅仅是听到声音,更是理解其背后的含义和情感。在艺术创作中,真听意味着艺术家需要深入了解和理解观众的需求与反馈,以便更好地创作出符合观众口味的作品。在欣赏艺术作品时,真听则需要观众仔细聆听作品中的声音元素,理解其表达的情感和意义。"真看"中去用心观察和理解所看到的事物,不仅仅是看到表面现象,更是理解其内在的本质和意义。在艺术创作中,真看要求艺术家仔细观察生活和社会现象,从中获取创作灵感和素材。在欣赏艺术作品时,真看则需要观众仔细观察作品中的图像元素,理解其表达的主题和意义。"真感受"中去深入体验和理解所感受到的情感和情绪,不仅仅是感受到表面的感觉,更是理解其内在的情感和意义。在艺术创作中,真感受要求艺术家深入体验和理解自己的情感和情绪,以便更好地将其表达出来。在欣赏艺术作品时,真感受则需要观众深入体验和理解作品中的情感元素,感受其所传递的情感和情绪。

真听、真看、真感受之间的关系是相互依存、相互促进的。真听可以帮助艺术家更好地了解观众的需求和反馈,真看可以帮助艺术家更好地观察生活和社会现象,获取创作灵感和素材,而真感受则可以帮助艺术家更好地表达自己的情感和情绪,让观众深入体验和理解作品。同时,这三个要素也是艺术欣赏过程中必不可少的,观众需要真听、真看、真感受才能更好地理解作品的主题和情感。

总之,真听、真看、真感受是艺术创作和欣赏过程中非常重要的三个要素,它们之间的关系是相互依存、相互促进的,只有真正做到了这三个"真",才能更好地创作出优秀的艺术作品,让观众得到深刻的艺术体验。

三、真听、真看、真感受的诵读运用

在诵读中,真听、真看、真感受是表演技巧中的重要元素,能够帮助朗诵者更好地把握诗歌或文本作品的感情基调,引导听众进入作品所描绘的情境中,形成强烈的情感共鸣。

朗诵者在诵读时,要真正听到自己发出的声音,同时也要倾听文本中的声音。这包括文本中的语调、节奏、韵律等,以及隐藏在文字背后的情感和意义。通过真听,朗诵者能够更好地理解文本的内涵,更准确地传达出作者的情感和意图。在诵读时,朗诵者要真正看到文本中的画面和场景。这需要朗诵者具备一定的想象力和视觉化能力,将文字转化为生动的画面,使听众能够身临其境地感受到文本所描绘的世界。通过真看,朗诵者能够更深入地理解文本,更生动地展现出文本的魅力。诵读不仅仅是声音的传递,更是情感的传递。朗诵者要真正感受到文本中的情感,才能够准确地传达给听众。这需要朗诵者具备一定的情感素养和共情能力,能够深入地理解作者的情感,将其真实地呈现给听众。通过真感受,朗诵者能够使听众在情感上产生共鸣,增强诵读的感染力。

在诵读中,真听、真看、真感受是相互关联、相互促进的。通过真听,朗诵者能够更好地理解文本;通过真看,朗诵者能够更生动地展现出文本的魅力;通过真感受,朗诵者能够更准确地传达出作者的情感和意图。这三个元素的综合运用,能够使诵读更加生动、真实、感人,让听众在享受诵读的过程中,感受到文本所蕴含的美好和力量。为了更好地在诵读中运用真听、真看、真感受,朗诵者可以采取以下方法:

(1) 深度理解文本。在诵读之前,朗诵者需要对文本进行深度理解。这包括了解作者的背景、写作意图,分析文本的语言结构、节奏韵律等。只有深度理解文本,朗诵者才能够在诵读时真正听到、看到、感受到文本的内涵。

(2) 注重细节处理。在诵读过程中,朗诵者需要注重每一个细节,包括语调、语速、停顿等。这些细节能够影响听众的感受,使诵读更加生动、真实。通过注重细节,朗诵者能够更好地传达出作者的情感和意图。

(3) 不断练习反思。诵读是一项需要不断练习和反思的技能。朗诵者可以通过多次练习,不断完善自己的诵读技巧。同时,朗诵者也需要反思自己的诵读过程,找出不足之处,进行改进。通过不断的练习和反思,朗诵者能够更好地掌握真听、真看、真感受的运用。

(4) 与听众建连接。诵读不仅仅是朗诵者个人的表演,更是与听众建立连接的过程。朗诵者需要通过真听、真看、真感受,与听众建立情感共鸣,使听众能感受到文本所蕴含的美好和力量。通过与听众建立连接,朗诵者能够使诵读更加有意义、有价值。

综上所述,真听、真看、真感受是诵读中不可或缺的元素。通过深度理解文本、注重细节、练习与反思、与听众建立连接等策略,朗诵者能够更好地运用这些元素,使诵读更加生动、真实、感人。这不仅能够增强诵读的艺术效果,也能够使听众在享受诵读的过程中,感受到文本所蕴含的美好和力量。

四、真听、真看、真感受的诵读技巧

真听、真看、真感受是诵读技巧中的重要原则,它们能够帮助朗读者更好地理解和传达文本的内涵。让听众更加深入地感受到作者所要表达的情感和思想。

技巧一:掌握语调。语调是诵读中非常重要的元素。适当的语调可以强调关键词汇,传达出句子的重点和情感。例如,在表达疑问或惊讶时,语调通常会上升;而在表达陈述或命令时,语调则可能会下降。

技巧二:使用节奏。诵读的节奏也是非常重要的。节奏不仅可以帮助朗读者更好地掌握语速,还可以强调文本中的重点部分。通过适当地加快或减慢语速,朗读者可以引导听众的注意力,并传达出文本的情感和意境。

技巧三:表达情感。诵读不仅仅是读出文字,更是要传达出文字背后的情感。朗读者需要深入理解文本,感受作者的情感,然后通过自己的声音、语调和肢体语言将其表达出来。这样,听众不仅可以听到文字,还可以感受到文字背后的情感。

技巧四:注重停顿。在诵读中,适当的停顿可以强调关键词汇,使句子更加有力量。同时,停顿也可以帮助朗读者调整自己的呼吸和节奏,使诵读更加流畅和自然。

当然,真听、真看、真感受还应在诵读中不断练习和反思。通过不断地练习,朗读者可以提高自己的诵读水平;而通过反思,朗读者可以找出自己的不足,并寻求改进的方法。诵读是一项需要综合运用多种技巧的艺术。除了真听、真看、真感受这三个基本原则外,还应掌握语调、使用节奏、表达情感、注重停顿以及持续的练习和反思,这些都是非常重要的。只有这样,朗读者才能更好地理解和传达文本的内涵与情感,让听众得到更加深入的感受和理解。

五、真听、真看、真感受的诵读灵魂

真听、真看、真感受,是诵读艺术的灵魂所在。诵读不仅仅是一种声音的表达,更是一种情感的传递,一种文化的传承。

在诵读艺术中,真听、真看、真感受是相互关联、相互作用的。只有将它们融合在一起,才能真正理解文本的精髓和灵魂,才能将其完美地呈现出来。因此,每一个诵读者都应该不断地追求真听、真看、真感受的境界,不断提高自己的诵读水平和艺术修养,让诵读艺术在我们的生活中绽放出更加绚丽的光彩。真听、真看、真感受,它们不仅仅是诵读艺术的灵魂,也是我们理解世界、体验生活的基石。无论是在诵读中还是在日常生活中,我们都需要保持这种真实、敏感和开放的态度,去倾听、去观察、去感受。

在倾听中,我们要保持耐心和专注,不仅仅是听别人的故事,也要听自己的心声。我们要学会倾听内心的声音,了解自己的需求和愿望,从而做出更明智的决策。同时,我们也要学会倾听他人的声音,尊重他们的观点和情感,建立起更加和谐的人际关系。

在观察中,我们要保持敏锐和细致,不仅仅是看事物的表面,也要看它们的本质和内在联系。我们要学会观察身边的人和事,发现他们的特点和规律,从而更好地理解他们,与他们建立更加深厚的情感联系。

在感受中,我们要保持开放和真实,不仅仅是感受自己的情感,也要感受他人的情感。我们要学会用心去感受生活的美好和痛苦,从中汲取力量和智慧。同时,我们也要学会感受他人的情感,与他们产生共鸣和同理心,从而建立更加真挚的友谊和亲情。

真听、真看、真感受,它们是我们与世界对话的方式,也是我们与自己对话的方式。在这个充满变化和挑战的时代,我们需要更加深入地理解世界,也需要更加深入地理解自己。让我们保持这种真实、敏感和开放的态度,去倾听、去观察、去感受,让我们的生活更加充实、美好和有意义。

第三节 开启诵读的大门——诵读艺术的魅力

诵读,又称朗读,是将书面语言转化为口头语言的过程。用声音打开诵读之门,可以从简单的文本开始,如故事书、报纸或杂志上的文章。重要的是,你需要确保你理解文本的内容,并且能够清晰地发音。诵读不仅仅是读出文字,更是传达情感和意境。让诵读去感动听者,用语言的力量去触动人心,用诵读的感染力去引发共鸣,去创造一种独特的情感体验。

一、感染力引发共鸣

诵读,作为一种古老而深邃的艺术形式,自古以来就在人们的心灵深处播撒着文化和情感的种子。它不仅仅是文字的传递,更是一种情感的流露和心灵的触动。当诵读的感染力引发共鸣时,它就像一股暖流,穿越时空的隔阂,激荡起人们内心深处的情感波澜。

首先,诵读的感染力来自于声音的魔力。那些富有韵律、抑扬顿挫的语调,如同音乐的旋律,能够深深地打动人心。当诵读者用饱满的情感和恰到好处的音量、语速来诠释文

字时,它们就像一个个生动的音符,在听众的耳边奏响了一曲曲动人的乐章。这样的声音,不仅能够让人们更好地理解文字的内涵,更能够让人们感受到文字背后的情感色彩。

其次,诵读的感染力来自于对文字背后情感的深入挖掘。每一个文字都是作者心灵的印记,它们承载着作者的情感、思考和人生体验。当诵读者用心去感受这些文字时,他们就能够触摸到作者的灵魂,将文字背后的情感传递给听众。这种情感的传递,能够让人们产生共鸣,感受到文字所表达的情感与自己内心的情感相契合,从而更加深入地理解和体验文字的魅力。

此外,诵读的感染力来自于诵读者与听众之间的情感交流。在诵读的过程中,诵读者不仅仅是在传递文字,更是在与听众进行情感的交流。他们通过声音、表情和肢体语言等方式,将自己的情感传递给听众,同时也在倾听听众的情感反馈。这种情感的交流,能够让诵读者更加深入地了解听众的内心世界,让听众更加投入地感受诵读的魅力。

综上所述,诵读的感染力是一种综合的艺术效果,它来自于声音的魔力、对文字背后情感的深入挖掘以及诵读者与听众之间的情感交流。当诵读的感染力引发共鸣时,它能够让人们更加深入地理解和体验文字的魅力,感受到文字所传递的情感和力量。同时,它也能够让人们在心灵深处产生共鸣,感受到自己与作者、与诵读者之间的情感纽带。这种共鸣不仅能够让人们更加珍惜和传承优秀的文化遗产,更能够让人们在繁忙的生活中找到内心的宁静和力量。

二、诵读艺术的魅力

诵读艺术的魅力在于其能够将文字转化为生动、形象、富有感情的语言,让读者更好地理解和感受文学作品的内涵和魅力。诵读艺术不仅要求朗读者具备清晰、准确、流畅的语音语调,更需要他们深入理解文学作品的主题、情感和人物形象,通过声音的变化、语调的抑扬顿挫、停顿的长短等方式,将文字中的情感、意境和形象生动地展现出来。

诵读艺术的魅力还体现在其能够激发读者的共鸣和情感共振。当朗读者用富有感情的声音诵读文学作品时,读者会更容易被作品所打动,产生共鸣和情感共振。这种情感共振不仅可以让读者更加深入地理解和感受作品,还可以增强他们的审美体验和情感体验。

此外,诵读艺术还能够提高读者的语言表达能力和文学鉴赏能力。通过不断地练习和欣赏优秀的诵读作品,读者可以逐渐掌握语音语调的运用技巧,提高自己的语言表达能力。同时,通过欣赏不同风格的诵读作品,读者也可以逐渐培养自己的文学鉴赏能力,更好地欣赏和理解不同类型的文学作品。诵读艺术具有独特的魅力和价值,它能够让我们更好地理解和感受文学作品的内涵和魅力,激发我们的情感共振和审美体验,提高我们的语言表达能力和文学鉴赏能力。

三、开启诵读的大门

通过不断练习诵读,逐渐培养出一种对语言的感觉。通过科学的发声学习,了解基本的诵读技巧后,可以尝试挑战更多的诵读材料,如诗歌、散文、戏剧等。这些文本通常具有更丰富的语言表达和更深的情感内涵,需要更高的诵读技巧和理解能力。同时,可以探索不同的诵读风格和方式。不同的文学作品可能需要不同的诵读方式,比如诗歌可能需要

更富有韵律和节奏感,而散文则可能更注重叙述和情感的传达。你可以通过模仿一些优秀的诵读者或者参加诵读培训课程来学习和掌握不同的诵读风格。

(一)诗歌类

诗歌饱含着作者的思想感情与丰富的想象。语言凝练而形象鲜明,具有明快的节奏,和谐的音韵,富于音乐美。诗歌的特点是:语言精练、内容丰富、含意深邃和节奏感强在朗诵诗歌作品时应该根据内容来创作,或热情奔放,或真挚深沉,或舒缓轻快。

1. 古典诗词

中国古典诗词具有语言凝练、虚实结合、情景交融、韵律规整等特点,善于追求那种"言外有景""景外有情""情外有意""意外有境"的艺术境界,极易达到与欣赏者心神相通的共鸣。朗诵时要结合古典诗词自身的特点,从进入古典诗词的意境美而展现古典诗词的意境美,进而达到古典诗词朗诵的无穷意味。

(1)格律诗——五言诗和七言诗。

格律诗文字工整,节奏感强,需要把握好语节,使语意清晰完整;古体诗语言凝练,意境深远,内涵丰富。表达时,要在对内容深入挖掘和充分理解的基础上,将每一个音节发得夸张和舒展,讲究吐字归音。

五言诗:

静夜思

[唐]李白

床前明月光,疑是地上霜。
举头望明月,低头思故乡。

相思

[唐]王维

红豆生南国,春来发几枝。
愿君多采撷,此物最相思。

登鹳雀楼

[唐]王之换

白日依山尽,黄河入海流。
欲穷千里目,更上一层楼。

七言诗:

山行

[唐]杜牧

远上寒山石径斜,白云生处有人家。
停车坐爱枫林晚,霜叶红于二月花。

绝句
[唐]杜甫

两个黄鹂鸣翠柳,一行白鹭上青天。
窗含西岭千秋雪,门泊东吴万里船。

望庐山瀑布
[唐]李白

日照香炉生紫烟,遥看瀑布挂前川。
飞流直下三千尺,疑是银河落九天。

(2)古体诗。

敕勒歌
[北朝民歌]

敕勒川,阴山下。
天似穹庐,笼盖四野。
天苍苍,野茫茫。
风吹草低见牛羊。

观沧海
[汉]曹操

东临碣石,以观沧海。
水何澹澹,山岛竦峙。
树木丛生,百草丰茂。
秋风萧瑟,洪波涌起。
日月之行,若出其中。
星汉灿烂,若出其里。
幸甚至哉,歌以咏志。

锦瑟
[唐]李商隐

锦瑟无端五十弦,一弦一柱思华年。
庄生晓梦迷蝴蝶,望帝春心托杜鹃。
沧海月明珠有泪,蓝田日暖玉生烟。
此情可待成追忆,只是当时已惘然。

(3)词。

抒情是词作的主要表现内容,无论怀古幽思还是悲情愁绪,分量都相当浓厚,因此要仔细挖掘词内在的情感,了解相关的典故,才能恰当地表情达意。可以通过对语速的控制来把握上、下阕的衔接与转换。

青玉案·元夕
[宋]辛弃疾

东风夜放花千树,更吹落、星如雨。宝马雕车香满路。
凤箫声动,玉壶光转,一夜鱼龙舞。
蛾儿雪柳黄金缕,笑语盈盈暗香去。众里寻他千百度。
蓦然回首,那人却在,灯火阑珊处。

鹊桥仙·纤云弄巧
[宋]秦观

纤云弄巧,飞星传恨,银汉迢迢暗度。
金风玉露一相逢,便胜却人间无数。
柔情似水,佳期如梦,忍顾鹊桥归路。
两情若是久长时,又岂在朝朝暮暮。

水调歌头·明月几时有
[宋]苏轼

丙辰中秋,欢饮达旦,大醉,作此篇,兼怀子由。
明月几时有?把酒问青天。
不知天上宫阙,今夕是何年。
我欲乘风归去,又恐琼楼玉宇,高处不胜寒。
起舞弄清影,何似在人间。
转朱阁,低绮户,照无眠。
不应有恨,何事长向别时圆?
人有悲欢离合,月有阴晴圆缺,此事古难全。
但愿人长久,千里共婵娟。

声声慢
[宋]李清照

寻寻觅觅,冷冷清清,凄凄惨惨戚戚。
乍暖还寒时候,最难将息。
三杯两盏淡酒,怎敌他、晚来风急!
雁过也,正伤心,却是旧时相识。
满地黄花堆积。憔悴损,如今有谁堪摘?
守着窗儿,独自怎生得黑!
梧桐更兼细雨,到黄昏、点点滴滴。
这次第,怎一个愁字了得!

钗头凤·红酥手

[宋]陆游

红酥手,黄縢酒,满城春色宫墙柳。
东风恶,欢情薄。一怀愁绪,几年离索。
　　错、错、错。
春如旧,人空瘦,泪痕红浥鲛绡透。
桃花落,闲池阁。山盟虽在,锦书难托。
　　莫、莫、莫!

钗头凤·世情薄

[宋]唐婉

世情薄,人情恶,雨送黄昏花易落。
晓风干,泪痕残,欲笺心事,独语斜阑。
　　难,难,难!
人成各,今非昨,病魂常似秋千索。
角声寒,夜阑珊,怕人寻问,咽泪装欢。
　　瞒,瞒,瞒!

虞美人

[五代]李煜

春花秋月何时了?往事知多少。
小楼昨夜又东风,故国不堪回首月明中。
雕栏玉砌应犹在,只是朱颜改。
问君能有几多愁?恰似一江春水向东流。

(4)文言文。

文言文字少意深、音单意广。朗读时不宜变化悬殊,应该平稳舒缓、从容深沉,而且根据感情的需要来拓展词语,尤其是语助词要适当延长。

岳阳楼记

[宋]范仲淹

庆历四年春,滕子京谪守巴陵郡。越明年,政通人和,百废具兴,乃重修岳阳楼,增其旧制,刻唐贤今人诗赋于其上,属予作文以记之。

予观夫巴陵胜状,在洞庭一湖。衔远山,吞长江,浩浩汤汤,横无际涯;朝晖夕阴,气象万千。此则岳阳楼之大观也,前人之述备矣。然则北通巫峡,南极潇湘,迁客骚人,多会于此,览物之情,得无异乎?

若夫淫雨霏霏,连月不开,阴风怒号,浊浪排空,日星隐曜,山岳潜形,商旅不行,樯倾楫摧,薄暮冥冥,虎啸猿啼。登斯楼也,则有去国怀乡,忧谗畏讥,满目萧然,感极而悲者矣。

至若春和景明,波澜不惊,上下天光,一碧万顷,沙鸥翔集,锦鳞游泳,岸芷汀兰,郁郁

青青。而或长烟一空,皓月千里,浮光跃金,静影沉璧,渔歌互答,此乐何极!登斯楼也,则有心旷神怡,宠辱偕忘,把酒临风,其喜洋洋者矣。

嗟夫!予尝求古仁人之心,或异二者之为,何哉?不以物喜,不以己悲,居庙堂之高则忧其民,处江湖之远则忧其君。是进亦忧,退亦忧。然则何时而乐耶?其必曰"先天下之忧而忧,后天下之乐而乐"乎!噫!微斯人,吾谁与归?

时六年九月十五日。

练习提示:

《岳阳楼记》是训练声音"明暗对比"的优秀范文。范仲淹的诗文语言简练,风格豪放,极具现实主义色彩,文中"不以物喜,不以己悲""先天下之忧而忧,后天下之乐而乐"等传世名句体现出作者崇高的思想境界。这篇散文将写景、记事、抒情和议论融为一体,文字精练,感情真挚,议论精辟。尤其是第三、四段,采取了对比的写法,一阴一晴,一悲一喜,两相对照。情随景生,情景交融,有诗一般的意境。

朗读时,用声以"中声区"为主,声音虚实结合,明朗集中;在气息稳健饱满的基础上,通过声音虚实、明暗、厚薄等对比,表达出文中蕴含的丰富情感。体会和掌握在复杂情感状态下,多声音要素的综合控制能力。

醉翁亭记
[宋]欧阳修

环滁皆山也。其西南诸峰,林壑尤美,望之蔚然而深秀者,琅琊也。山行六七里,渐闻水声潺潺,而泻出于两峰之间者,酿泉也。峰回路转,有亭翼然临于泉上者,醉翁亭也。作亭者谁?山之僧智仙也。名之者谁?太守自谓也。太守与客来饮于此,饮少辄醉,而年又最高,故自号曰醉翁也。醉翁之意不在酒,在乎山水之间也。山水之乐,得之心而寓之酒也。

若夫日出而林霏开,云归而岩穴暝,晦明变化者,山间之朝暮也。野芳发而幽香,佳木秀而繁阴,风霜高洁,水落而石出者,山间之四时也。朝而往,暮而归,四时之景不同,而乐亦无穷也。

至于负者歌于途,行者休于树,前者呼,后者应,伛偻提携,往来而不绝者,滁人游也。临溪而渔,溪深而鱼肥,酿泉为酒,泉香而酒洌,山肴野蔌,杂然而前陈者,太守宴也。宴酣之乐,非丝非竹,射者中,弈者胜,觥筹交错,起坐而喧哗者,众宾欢也。苍颜白发,颓然乎其间者,太守醉也。

已而夕阳在山,人影散乱,太守归而宾客从也。树林阴翳,鸣声上下,游人去而禽鸟乐也。然而禽鸟知山林之乐,而不知人之乐;人知从太守游而乐,而不知太守之乐其乐也。醉能同其乐,醒能述以文者,太守也。太守谓谁?庐陵欧阳修也。

提示练习:

《醉翁亭记》是北宋著名政治家、文学家、诗人和史学家欧阳修的传世名篇。作者不满于当时奸佞当道、政治昏庸的黑暗现实,面对国家积弊日盛、日渐衰亡的境况,通过《醉翁亭记》抒发了自己对国家忧虑痛苦的心情。

朗读这篇作品时,用声集中明朗、虚实结合;气息稳健有力,吐字规整饱满,要注意随层次的变化,运用厚与薄、明与暗的对比,将其蕴含的细致情感表现出来。

将(qiāng)进酒
[唐]李白

君不见黄河之水天上来,奔流到海不复回。
君不见高堂明镜悲白发,朝如青丝暮成雪。
人生得意须尽欢,莫使金樽空对月。
天生我材必有用,千金散尽还复来。
烹羊宰牛且为乐,会须一饮三百杯。
岑夫子,丹丘生,将进酒,杯莫停。
与君歌一曲,请君为我倾耳听。
钟鼓玉不足贵,但愿长醉不愿醒。
古来圣贤皆寂寞,惟有饮者留其名。
陈王昔时宴平乐,斗酒十千恣欢谑。
主人何为言少钱,径须沽取对君酌。
五花马、千金裘,
呼儿将出换美酒,与尔同销万古愁。

满江红·写怀
[宋]岳飞

怒发冲冠,凭栏处、潇潇雨歇。
抬望眼,仰天长啸,壮怀激烈。
三十功名尘与土,八千里路云和月。
莫等闲,白了少年头,空悲切!
靖康耻,犹未雪。臣子恨,何时灭!
驾长车,踏破贺兰山缺。
壮志饥餐胡虏肉,笑谈渴饮匈奴血。
待从头、收拾旧山河,朝天阙。

念奴娇·赤壁怀古
[宋]苏轼

大江东去,浪淘尽,千古风流人物。
故垒西边,人道是,三国周郎赤壁。
乱石穿空,惊涛拍岸,卷起千堆雪。(穿空 一作:崩云)
江山如画,一时多少豪杰。
遥想公瑾当年,小乔初嫁了,雄姿英发。
羽扇纶巾,谈笑间,樯橹灰飞烟灭。
故国神游,多情应笑我,早生华发。
人生如梦,一尊还酹江月。

提示练习：

《将进酒》《满江红》《念奴娇·赤壁怀古》三首古诗词，或是借景生情，或是借古怀今，或是抒发报国之志，皆为气壮山河、千古传颂的名篇。三篇作品都将"浪漫不羁、气势雄浑、豪迈洒脱、大气磅礴"等风格融为一体，情感浓烈充沛。

朗诵时，用声豪迈大气，气息以强控制为主，送气量较大，吐字有力，胸腔共鸣较明显。要注意对"小层次"的把握，在强控制的基础上要有所变化。诵读时，体会和掌握在大气豪迈、浪漫洒脱情感支配下，气息厚实粗重、声音明亮高昂的控制能力。

2. 现代诗歌

现代诗歌在语言形式上不受格律限制，每一行诗的字数，每一节诗的划分，每一首诗的节奏和韵律都没有固定的格式。它一般是根据作者的内在情感的起伏变化安排诗歌意象和诗歌语言的节奏韵律。

现代诗歌根据表现内容和创作手法可分为抒情诗、叙事诗、哲理诗、朦胧诗和爱情诗等。抒情诗一般在表达上要充满激情，声音饱满，在音高、音强、音长方面都比较丰富，节奏起伏变化较大，多用层层推进的表达方式来宣泄内心的激情。朦胧诗、哲理诗的表达则与此有别，在处理上应声音稳定、扎实，节奏对比不大，语速较缓、多停顿，以引发人们思考，体悟诗句内涵。爱情诗的表达可以声音柔美、情感细腻，音量不宜过大，声音也不宜过高、过强，以利于表现诗作的内在情致。有情节的叙事诗，则应朗诵得自然、真挚，既有诗的基本节拍，也有讲述的自然感，节奏多变。

诵读现代诗，首先必须把握其思想内容，根据思想内容，确定情感基调。根据情感的需要，确立语速。根据诗歌意境，确定轻读重读及音长音短。

（1）自由体诗歌。

<center>我不知道风是在哪一个方向吹</center>
<center>徐志摩</center>

我不知道风
是在哪一个方向吹——
我是在梦中，
在梦的轻波里依洄。

我不知道风
是在哪一个方向吹——
我是在梦中，
她的温存，我的迷醉。

我不知道风
是在哪一个方向吹——
我是在梦中，
甜美是梦里的光辉。

我不知道风
是在哪一个方向吹——
我是在梦中,
她的负心,我的伤悲。

我不知道风
是在哪一个方向吹——
我是在梦中,
在梦的悲哀里心碎!

我不知道风
是在哪一个方向吹——
我是在梦中,
黯淡是梦里的光辉。

注:青年时期的徐志摩一直在追求理想与美的状态中,但他的爱情永远处于一种可望而不可即的圣洁高贵之中,一旦接触到实际,幻想归于破灭,又重新追求心目中的"爱、自由与美"。1924年徐志摩在北京师范大学做了一场关于《秋叶》的演讲,在文学上踌躇满志、大展才华的同时,他的感情却跌到了谷底。他对于林徽因的爱恋,在这期间,被林徽因无情斩断。相隔四年后,与陆小曼的夫妻关系矛盾,使他又一次经历了感情的挫败,加上事业上历经的种种挫折,不得已陷入了深深的痛苦与迷茫中的思索。此诗也即写于这样的情况下。

再别康桥
徐志摩

轻轻的我走了,
正如我轻轻的来;
我轻轻的招手,
作别西天的云彩。
那河畔的金柳,
是夕阳中的新娘;
波光里的艳影,
在我的心头荡漾。
软泥上的青荇,
油油的在水底招摇;
在康河的柔波里,
我甘心做一条水草!
那榆荫下的一潭,

不是清泉,是天上虹;
揉碎在浮藻间,
沉淀着彩虹似的梦。
寻梦?撑一支长篙,
向青草更青处漫溯;
满载一船星辉,
在星辉斑斓里放歌。
但我不能放歌,
悄悄是别离的笙箫;
夏虫也为我沉默,
沉默是今晚的康桥!
悄悄的我走了,
正如我悄悄的来;
我挥一挥衣袖,
不带走一片云彩。

偶然
徐志摩

我是天空里的一片云,
偶尔投影在你的波心——
你不必讶异,
更无须欢喜——
在转瞬间消灭了踪影。
你我相逢在黑夜的海上,
你有你的,我有我的,方向;
你记得也好,
最好你忘掉,
在这交会时互放的光亮!

雨巷
戴望舒

撑着油纸伞,独自
彷徨在悠长,悠长
又寂寥的雨巷,
我希望逢着
一个丁香一样地
结着愁怨的姑娘。
她是有

丁香一样的颜色，
丁香一样的芬芳，
丁香一样的忧愁，
在雨中哀怨，哀怨又彷徨；
她彷徨在这寂寥的雨巷，
撑着油纸伞
像我一样，
像我一样地
默默彳亍(chì chù)着，
冷漠，凄清，又惆怅。
她静默地走近
走近，又投出
太息一般的眼光，
她飘过
像梦一般的，
像梦一般的凄婉迷茫。
像梦中飘过
一枝丁香的，
我身旁飘过这女郎；
她静默地远了，远了，
到了颓圮(tuí pǐ)的篱墙，
走尽这雨巷。
在雨的哀曲里，
消了她的颜色，
散了她的芬芳
消散了，甚至她的
太息般的眼光，
丁香般的惆怅。
撑着油纸伞，独自
彷徨在悠长，悠长
又寂寥的雨巷，
我希望飘过
一个丁香一样地
结着愁怨的姑娘。

烦忧

戴望舒

说是寂寞的秋的清愁,
说是辽远的海的相思。
假如有人问我的烦忧,
我不敢说出你的名字。

我不敢说出你的名字,
假如有人问我的烦忧:
说是辽远的海的相思,
说是寂寞的秋的清愁。

在天晴了的时候

戴望舒

在天晴了的时候,
该到小径中去走走:
给雨润过的泥路,
一定是凉爽又温柔;
炫耀着新绿的小草,
已一下子洗净了尘垢;
不再胆怯的小白菊,
慢慢地抬起它们的头,
试试寒,试试暖,
然后一瓣瓣地绽透;
抖去水珠的凤蝶儿
在木叶间自在闲游,
把它五彩的智慧书页
曝着阳光一开一收。

到小径中去走走吧,
在天晴了的时候:
赤着脚,携着手,
踏着新泥,涉过溪流。

新阳推开了阴霾了,
溪水在温风中晕皱,
看山间移动的暗绿——
云的脚迹——它也在闲游。

那一晚

<p style="text-align:center">林徽因</p>

那一晚我的船推出了河心,
澄蓝的天上托着密密的星。
那一晚你的手牵着我的手,
迷惘的星夜封锁起重愁。
那一晚你和我分定了方向,
两人各认取个生活的模样。

到如今我的船仍然在海面飘,
细弱的桅杆常在风涛里摇。
到如今太阳只在我背后徘徊,
层层的阴影留守在我周围。
到如今我还记着那一晚的天,
星光、眼泪、白茫茫的江边!
到如今我还想念你岸上的耕种:
红花儿黄花儿朵朵的生动。

那一天我希望要走到了顶层,
蜜一般酿出那记忆的滋润。
那一天我要跨上带羽翼的箭,
望着你花园里射一个满弦。
那一天你要听到鸟般的歌唱,
那便是我静候着你的赞赏。
那一天你要看到零乱的花影,
那便是我私闯入当年的边境!

你是人间的四月天

<p style="text-align:center">林徽因</p>

我说你是人间的四月天;
笑响点亮了四面风;
轻灵在春的光艳中交舞着变。
你是四月早天里的云烟,
黄昏吹着风的软,星子在无意中闪,细雨点洒在花前。
那轻,那娉婷,你是,
鲜妍百花的冠冕你戴着,
你是天真,庄严,
你是夜夜的月圆。

雪化后那片鹅黄,你像;
新鲜初放芽的绿,你是;
柔嫩喜悦,水光浮动着你梦期待中白莲。
你是一树一树的花开,
是燕在梁间呢喃,
——你是爱,是暖,
是希望,你是人间的四月天!

莲灯
林徽因

如果我的心是一朵莲花,
正中擎出一支点亮的蜡,
荧荧虽则单是那一剪光,
我也要它骄傲的捧出辉煌。
不怕它只是我个人的莲灯,
照不见前后崎岖的人生——
浮沉它依附着人海的浪涛
明暗自成了它内心的秘奥。
单是那光一闪花一朵——
像一叶轻舸驶出了江河——
宛转它漂随命运的波涌
等候那阵阵风向远处推送。
算做一次过客在宇宙里,
认识这玲珑的生从容的死,
这飘忽的途程也就是个——
也就是个美丽美丽的梦。

深夜里听到乐声
林徽因

这一定又是你的手指,
轻弹着,
在这深夜,稠密的悲思。
我不禁颊边泛上了红,
静听着,
这深夜里弦子的生动。
一声听从我心底穿过,
忒凄凉
我懂得,但我怎能应和?

生命早描定她的式样,
太薄弱
是人们的美丽的想象。
除非在梦里有这么一天,
你和我同来攀动那根希望的弦。

别丢掉

林徽因

别丢掉
这一把过往的热情,
现在流水似的,
轻轻
在幽冷的山泉底,
在黑夜,在松林,
叹息似的渺茫,
你仍要保存着那真!
一样是明月,
一样是隔山灯火,
满天的星,只有人不见,
梦似的挂起,
你向黑夜要回
那一句话——你仍得相信
山谷中留着
有那回音!

我记得你去年秋天

[智利]巴勃鲁·聂鲁达

我记得你去年秋天的模样,
灰色的贝雷帽,平静的心。
晚霞的火焰在你的眼里争斗。
树叶纷纷坠落你灵魂的水面。
你像蔓生植物紧缠我的两臂,
树叶收藏你缓慢平静的声音。
燃烧着我的渴望的惊愕的篝火。
缠绕着我的灵魂的甜美的蓝色风信子。
我感觉你的眼睛在漫游,秋天已远去:
灰色的贝雷帽,鸟鸣以及房子般的心
——我深深的渴望朝那儿迁徙,

而我的吻落下,快乐如火炭。
船只的天空,山岭的阡陌;
你的记忆由光,由烟,由平静的水塘组成!
你的眼睛深处燃烧着千万霞光。
秋天的枯叶绕着你的灵魂旋转。

薄暮

[智利]巴勃鲁·聂鲁达

薄暮,我把忧伤的网
撒向你海洋般的眼睛。
那儿,在最高的篝火上我的孤独
燃烧蔓延,溺水者一般挥动臂膀。
我向你茫然的眼睛发出红色讯号
你的眼睛涌动如灯塔四周的海水。
遥远的女人,你只守望黑暗,
你的目光中不时浮现恐惧的海岸。
薄暮,我把忧伤的网
撒向那拍击你汪洋之眼的大海。
夜鸟啄食初现的星群
星光闪烁如爱恋着你的我的灵魂。
黑夜骑着阴暗的马奔驰
把蓝色的花穗洒遍原野。

我喜欢你是寂静的

[智利]巴勃鲁·聂鲁达

我喜欢你是寂静的,仿佛你消失了一样,
你从远处聆听我,我的声音却无法触及你。
好像你的双眼已经飞离去,
如同一个吻,封缄了你的嘴。
如同所有的事物充满了我的灵魂,
你从所有的事物中浮现,充满了我的灵魂。
你像我的灵魂,一只梦的蝴蝶,
你如同忧郁这个词。
我喜欢你是寂静的,好像你已远去。
你听起来像在悲叹,一只如鸽悲鸣的蝴蝶。
你从远处听见我,我的声音无法触及你:
让我在你的沉默中安静无声。
并且让我借你的沉默与你说话,

你的沉默明亮如灯,简单如指环,
你就像黑夜,拥有寂寞与群星。
你的沉默就是星星的沉默,遥远而明亮。
我喜欢你是寂静的,仿佛你消失了一样,
遥远而且哀伤,仿佛你已经死了。
彼时,一个字,一个微笑,已经足够。
而我会觉得幸福,因那不是真的而觉得幸福。

(2)红色经典诗。

囚歌
叶挺

为人 进出的门 紧锁着,
为狗 爬走的洞敞开着,
一个声音高叫着:
爬出来吧,给你自由!
我渴望着自由,
但也深知道——
人的躯体 哪能由狗的洞子爬出!
我只能期待着,
那一天——
地下的烈火冲腾,
把这活棺材和我 一齐烧掉,
我应该在烈火和热血中 得到 永生。

梅岭三章
陈毅

断头今日意如何?创业艰难百战多。
此去泉台招旧部,旌旗十万斩阎罗。
南国烽烟正十年,此头须向国门悬。
后死诸君多努力,捷报飞来当纸钱。
投身革命即为家,血雨腥风应有涯。
取义成仁今日事,人间遍种自由花。

黑水白山·调寄满江红

赵尚志

黑水白山，
被凶残日寇强占。
我中华无辜男儿
备受摧残。
血染山河尸遍野，
贫困流离怨载天。
想故国庄园无复见，
泪潜然。

争自由
誓抗战。
效马援
裹尸还。
看拼斗疆场，
军威赫显。
冰天雪地矢壮志
霜夜凄雨勇倍添。
待光复东北凯旋日，
慰轩辕。

注：赵尚志对反日山林队和义勇军深入开展抗日统一战线工作，把诸多小股抗日队伍进行改编，组成一支统一指挥的队伍。1934年6月29日，以珠河反日游击队为核心，由20多支大小反日队伍组编成东北反日游击队哈东支队，后发展成东北人民革命军第三军。1936年8月组建成威振北满的东北抗日联军第三军，赵尚志任军长。这一年，他创作了《黑水白山·调寄满江红》。

矢志为国不为家

赵一曼

矢志为国不为家，
涉江渡海走天涯，
男儿岂是全都好，
女子缘何分外差。

一世忠贞新故国，
满腔热血沃中华。
白山黑水除敌寇，
笑看旌旗红似花。

佩剑铿锵渡瀛洲
周保中

生世若许漫悠悠,几人搏得真自由。
劝君莫提往年事,昨日少年今白头!
好花繁盛二三月,叶落枝枯八九秋。
美酒佳肴难得醉,除尽倭奴方解愁。
玉洱银苍远万里,白山黑水任奔流。
何时尽驱委寇去,佩剑铿锵渡瀛洲。

读苗烈士遗书
冯玉祥

烈士苗可秀,东北抗倭寇。
率众举义旗,辗转苦搏斗。
不幸身受伤,凤凰被拘囚。
百般劝投降,威迫复利诱。
烈士作答复:抗倭誓不休。
从容就义日,力疾把书留。
一致王恩师,谆谆托寡幼。
一致两兄弟,勉其报国仇。
字字出精诚,语语使贼愁。
忠义与壮烈,浩然凛千秋。
我读三来复,热泪夺眶流。
今之文信国,正气弥宇宙。
凭此民族魂,国家足可救。
杀我一烈士,万众起其后。
且看赵家军,总起作怒吼。
烈士之遗志,永远记心头。
发展义勇队,汹涌若洪流。
配合全面战,一致挞恶兽。
统帅领导下,山河必复收。
祭告苗烈士,毋为国事忧。

(二)散文类

散文素有"美文"之称,它除了有精神的见解、优美的意境外,还有清新隽永、质朴无华的文采。散文的表达要在不显山不露水之中,让人听出其内涵意味。经常读一些好的散文,不仅可以丰富知识、开阔眼界,培养高尚的思想情操,还可以从中学习选材立意、谋篇布局和遣词造句的技巧,提高自己的语言表达能力。常见的散文有叙事散文、抒情散文和议论散文。散文"形散而神不散"。朗读散文时,要抓住散文的"神",把握好主次,语义

群"抱团",表达要舒展,在平稳中讲求活脱、跳跃语流畅达、自然。

曲曲折折的荷塘上面,弥望的是田田的叶子。叶子出水很高,像亭亭的舞女的裙。层层的叶子中间,零星地点缀着些白花,有袅娜地开着的,有羞涩地打着朵儿的;正如一粒粒的明珠,又如碧天里的星星,又如刚出浴的美人。微风过处,送来缕缕清香,仿佛远处高楼上渺茫的歌声似的。这时候叶子与花也有一丝的颤动,像闪电般,霎时传过荷塘的那边去了。叶子本是肩并肩密密地挨着,这便宛然有了一道凝碧的波痕。叶子底下是脉脉的流水,遮住了,不能见一些颜色;而叶子却更见风致了。

月光如流水一般,静静地泻在这一片叶子和花上。薄薄的青雾浮起在荷塘里。叶子和花仿佛在牛乳中洗过一样;又像笼着轻纱的梦。虽然是满月,天上却有一层淡淡的云,所以不能朗照;但我以为这恰是到了好处——酣眠固不可少,小睡也别有风味的。月光是隔了树照过来的,高处丛生的灌木,落下参差的斑驳的黑影,峭楞楞如鬼一般;弯弯的杨柳的稀疏的倩影,却又像是画在荷叶上。塘中的月色并不均匀;但光与影有着和谐的旋律,如梵婀玲上奏着的名曲。

(节选自朱自清《荷塘月色》)

盼望着,盼望着,东风来了,春天的脚步近了。

一切都像刚睡醒的样子,欣欣然张开了眼。山朗润起来了,水涨起来了,太阳的脸红起来了。

小草偷偷地从土里钻出来,嫩嫩的,绿绿的。园子里,田野里,瞧去,一大片一大片满是的。坐着,躺着,打两个滚,踢几脚球,赛几趟跑,捉几回迷藏。风轻悄悄的,草软绵绵的。

桃树、杏树、梨树,你不让我,我不让你,都开满了花赶趟儿。红的像火,粉的像霞,白的像雪。花里带着甜味儿,闭了眼,树上仿佛已经满是桃儿、杏儿、梨儿。花下成千成百的蜜蜂嗡嗡地闹着,大小的蝴蝶飞来飞去。野花遍地是:杂样儿,有名字的,没名字的,散在花丛里,像眼睛,像星星,还眨呀眨的。

——(节选自朱自清《春》)

海燕叫喊着,飞翔着,像黑色的闪电,箭一般地穿过乌云,翅膀掠起波浪的飞沫。

看吧,它飞舞着,像个精灵,——高傲的、黑色的暴风雨的精灵,——它在大笑,它又在号叫……它笑那些乌云,它因为欢乐而号叫!

这个敏感的精灵,——它从雷声的振怒里,早就听出了困乏,它深信,乌云遮不住太阳,——是的,遮不住的!

狂风吼叫……雷声轰响……

一堆堆乌云,像青色的火焰,在无底的大海上燃烧。大海抓住闪电的箭光,把它们熄灭在自己的深渊里。这些闪电的影子,活像一条条火蛇,在大海里蜿蜒游动,一晃就消失了。

——暴风雨!暴风雨就要来啦!

这是勇敢的海燕,在怒吼的大海上,在闪电中间,高傲地飞翔;这是胜利的预言家在叫喊:——让暴风雨来得更猛烈些吧!

——（节选自高尔基《海燕》）

（三）故事类

她又取出了一根火柴，朝墙上一擦，于是火柴点燃了，它的火光照亮了周围的一切，在这明亮的火光中，小女孩看到了疼爱她的奶奶。她是那么明亮，那么柔和，那么亲切，那么慈爱。"奶奶！"小女孩叫着，"哦，我的奶奶，你就让我和你一起走吧！我明白，当这根火柴熄灭时，你就会消失的，就像那个温暖的铁炉、那只香喷喷的烤鹅、那棵漂亮的圣诞树那样消失了！"

于是，她连忙点燃了剩下的所有的火柴，因为她害怕火柴熄灭后，奶奶就会不见了。这些火柴燃烧着，散发出巨大的热烈的光芒，把四周照得比白天还要明亮。她觉得现在的奶奶比任何时候都要高大，都要漂亮。她抱着小女孩，将她紧紧地拥在自己的怀里。她俩依偎在一起，朝着幸福和光明飞去，她们越飞越高，飞到了一个没有悲愁、没有痛苦、没有饥寒的世界中——她们与上帝同在。

（节选自安徒生《卖火柴的小女孩》，1837年）

（四）主持类

主持人区别于播音员的一点就是：他在节目中有自己的思想、观点。主持的有声语言要口语化。口语通俗易懂、生动悦耳。这种口语化，不是日常生活中自然状态的语言，而是经过艺术加工去粗取精的准确、鲜明、生动、富于生活活力的规范化、艺术化的源于生活而又高于生活的返璞归真的口语。它应当有文采、有哲理、有幽默感、活泼自然、变化灵活，应当思维敏捷、逻辑严密、有条有理、语言由衷、自如精当、出口成章，听起来引人入胜、耐人寻味。

播音员主持人播读主持类稿件时，要字音规范，重音准确，声音明快，干净利落，语句流畅，并要注意吐字的力度；声音的运用一般在中声区，结合胸腹联合式呼吸，使有声语言既朴实自然又庄重大方。

"枕上诗书闲处好，门前风景雨来佳。"这里是《中国诗词大会》，大家好，我是董卿，以上是致敬环节。今天在我们的节目现场出现了三幅图片，其实这也代表了中国人对于三种不同事物描绘的最美的情感。"临别赠柳盼人留。"这是李白送给友人的不舍。"红豆生南国，春来发几枝。"颗颗红豆如同泣血相思泪，亦如王维笔下的"愿君多采撷，此物最相思。"其实这绝不仅仅是绘爱情，而是很多中国人对于相爱之人的殷殷思念。"秦时明月汉时关，万里长征人未还。""月上柳梢头，人约黄昏后。""露从今夜白，月是故乡明。"头上的这一轮明月呀，被多少代人传颂，又寄托了多少中国人的情感和思念。

可是假如没有诗词，我们今天似乎很难找到更加优美生动的句子来描绘这三种事物了。

中国古诗词的力量和情感可以穿越千年，而丝毫不减，这到底是为什么呢？我想所谓人生体验无非就是眼前所见和心中所想，眼前为物，心中为我。而我们的诗词恰好就是我们的文化当中连接物我的一个最为独特的纽带，王国维先生曾经说过，"一切景语皆为情语"，中国诗词既可以将我们看到的事物转化为以情感，比如壮丽如"会当凌绝顶，一览众

山小。"比如清幽如"采菊东篱下,悠然见南山。"当然它也可以反过来,将我们内心的情感转化为画面,比如激昂如"驾长车,踏破贺兰山缺。"或者哀怨如"无言独上西楼,月如钩。"中国诗词就这样在千年之间记录着时光和感受。而当千年之后,物我两空之时,其实我们依然能够通过这些描绘柳树、红豆和月亮的诗词,去复原情感产生共鸣,我想这就是诗词真正的魅力所在。而其实这样的感受力,早就已经藏在了我们每一个中国人的文化基因当中,《中国诗词大会》就是要让这一些遗忘被唤醒,让这些唤醒被使用。今夜让我们继续诗酒趁年华!

(节选自《中国诗词大会》)

(五)解说类

解说词是口头解释、说明事物的文体。往往事先拟好文稿,通过对事物的准确描述、渲染,感染观众或听众,使其了解事物的实情、状态和意义,力争收到宣传效果。解说词有电影、电视解说词、文物古迹解说词、专题展览解说词、幻灯解说词、导游解说词等,帮助观众在观看实物和形象的过程中加深感受,发挥视觉作用的同时发挥听觉作用。解说词是视觉感受的补充。

这是世界上最长的河流。它发源于非洲大陆的心脏地带,往北一路穿越了高山、森林、沼泽和沙漠,写下了许多传奇故事。几百年来,河水滋养着这片环境极其恶劣的土地上的各种生命。假使没有尼罗河,非洲大陆的这个角落可能只剩下岩石、尘土和沙砾了。

人类的文明在尼罗河的两岸起起落落。如果没有尼罗河慷慨的馈赠,就永远也不会有金字塔的存在。人类非常关注这条大河,惊叹它的神秘:它是从哪儿来的,为什么每年都要泛滥,而且在穿过数千公里的沙漠后仍不干涸?无数人为揭开尼罗河的神秘面纱献出了生命,在这些探险过程中,他们的经历也成了传奇。

(节选自《人与自然》解说词)

(六)演讲类

演讲又称讲演或演说,是指在公众场合,以有声语言为主要手段,以体态语言为辅助手段,针对某个具体问题,鲜明、完整地发表自己的见解和主张,阐明事理或抒发情感,进行宣传鼓动的一种语言交际活动。演讲类有如下四种:照读式演讲、背诵式演讲、提纲式演讲即兴式演讲。

1. 照读式演讲

照读式演讲也称读稿式演讲。演讲者拿着事先写好的演讲稿,走上讲台逐字逐句地向听众宣读一遍。其内容经过慎重考虑,语言经过反复推敲,结构经过精心安排,话讲需郑重。它比较适合在重要而严肃的场合运用,如各级党代会、人代会、政协会议等大会报告,纪念重大节日的领导人讲话,外交部的声明等。它的缺点是照本宣科,影响演讲者与听众之间思想感情交流。

2. 背诵式演讲

背诵式演讲也称脱稿演讲。演讲者事先写好演讲稿,反复照背,背熟后上讲台,脱稿向听众演讲。这种演讲方式比较适合演讲比赛和初学演讲者,可以在一定程度上检验和培养演讲者的演讲能力。其缺点是不便于演讲者临场发挥,使听众觉得矫揉造作,一旦忘

词,就难以继续,往往要当场出丑。所以,运用这种演讲方式必须做好充分准备,语言尽量口语化,表达自然,切忌带有表演的痕迹。

3. 提纲式演讲

提纲式演讲也称提示式演讲。演讲者只把演讲的主要内容和层次结构按照提纲形式写出来,借助它进行演讲,而不必一字一句写成演讲稿。其特点是能避免照读式演讲和背诵式演讲与听众思想感情缺乏交流的不足——演讲者根据几条原则性的提纲进行演讲比较灵活,便于临场发挥,真实感强,又具有照读式演讲和背诵式演讲的长处——事先对演讲的内容有充分准备,可以有一定的时间收集材料,考虑演讲要点和论证方法,但不要求写出全文,而是提纲挈领地把整个演讲的主要观点、论据、结构层次等用简练的句子排列出来,作为演讲时的提示,靠它开启思路。提纲式演讲是初学演讲者进一步提高演讲水平行之有效的一种演讲方式。

4. 即兴式演讲

即兴式演讲指演讲者预先没有充分准备而临场生情动意所发表的演讲。它是一种难度最大、要求最高、效果最佳的演讲方式,演讲者可以根据实际情况,针对听众的心理和需要,灵活机动,迅速调动语言的一切积极因素,其以悬河之口生动、直观、形象的直接感染力,是其他各种演讲方式都无法比拟的。使用演讲方式需要演讲者具有德、才、学、识、胆诸方面很高的修养,具有很强的记忆力、丰富的想象力和联想力、敏捷的思维能力、大量的语言和材料储备……如果不具备这些条件,即使使用这种演讲方式也不会取得理想的演讲效果。相反,还会出现信口开河、漫无边际、逻辑混乱、漏洞百出的现象。这样反倒影响了演讲的效果。

(七)绕口令

绕口令属于流传于民间的口头文学,是播音练习中不可缺少的形式。它语言生动形象,富有变化,读起来十分绕嘴。绕口令可以锻炼发音器官的灵活性,可辨正语音,练习吐字归音、气息控制和口腔控制等技能。绕口令是灵敏度很高的发音"听诊器"。

葡萄皮儿

吃葡萄不吐葡萄皮儿,不吃葡萄倒吐葡萄皮儿。

长扁担和短扁担

长扁担,短扁担,
长扁担比短扁担长半扁担,
短扁担比长扁担短半扁担。
长扁担捆在短板凳上,
短扁担捆在长板凳上。
长板凳不能捆比短扁担长半扁担的长扁担,
短板凳也不能捆比长扁担短半扁担的短扁担。

稀 奇

稀奇稀奇真稀奇，
麻雀踩死老母鸡，
蚂蚁身长三尺六，
八十岁的老头儿躺在摇篮里。

炖冻豆腐

说你会炖我的炖冻豆腐，来炖我的炖冻豆腐。
不会炖我的炖冻豆腐，别胡炖乱炖假充会炖，
炖坏了我的炖冻豆腐。

牛郎恋刘娘

牛郎年年恋刘娘，
刘娘连连念牛郎。
牛郎恋刘娘，
刘娘念牛郎，
郎恋娘来娘念郎。

比 腿

山前住着个崔粗腿，
山后住着个崔腿粗。
俩人山前来比腿，
也不知崔粗腿比崔腿粗的腿粗，
还是崔腿粗比崔粗腿的腿粗。

辨 读

找到不念早到，遭到不念早稻。
乱草不念乱吵，制造不念自造。
收不念搜，流不念牛。
无奈别念无赖，恼羞别说成老朽。

化肥会挥发

黑化肥发灰，灰化肥发黑。
黑化肥发灰会挥发，灰化肥挥发会发黑。
黑化肥挥发发灰会花飞，灰化肥挥发发黑会飞花。
黑灰化肥会挥发发灰黑讳为花飞，
灰黑化肥会挥发发黑灰为讳飞花。

一个老头儿

一个老头儿,上山头儿,
砍木头儿,砍了这头儿砍那头儿。
对面儿来了个小丫头儿,
给老头儿送来一盘儿小馒头儿,
没留神撞上一块大木头儿,
栽了一个小跟头儿。

六十六岁的刘老六

六十六岁的刘老六,
修了六十六座走马楼,
楼上摆了六十六瓶苏合油,
门前栽了六十六棵垂杨柳,
垂杨柳上拴了六十六匹大马猴。
忽然一阵狂风起,
吹倒了六十六座走马楼,
打翻了六十六瓶苏合油,
压倒了六十六棵垂杨柳,
跑掉了六十六匹大马猴,
气死了六十六岁刘老六。

百家姓

百家姓,姓百家,念错了,
闹笑话,念念看,差不差?
查贾萨车柴沙夏,彭朋庞潘包白皮。
马麦梅莫牟茅墨,方黄王汪万范花。
房洪冯凤丰封翁,傅胡吴伍邬武乌。
仇周赵招曹寿邵,张常蒋章尚商姜。
廖楼吕卢陆刘鲁,李赖雷林龙梁凌。
牛年聂倪宁侬南,高顾郭葛古柯戈。
甘耿关管邝康孔,陈郑沈程申岑曾。
任饶荣戎融容阮,翟赤祁齐薛戚季。
何贺郝侯韩霍惠,佟冬童董仲钟庄。
朱诸瞿褚祝储楚,许徐舒苏宋孙随。
史诗石师施池斯,尹易殷应严言鄢。
俞余袁游尤姚尧,陶屠邰唐汤谭堂。
狄丁邓杜铁腾戴。

参 考 文 献

[1] 李道平. 公共关系学[M]. 北京:高等教育出版社,2010.
[2] 张克非. 公共关系学[M]. 3版. 北京:高等教育出版社,2020.
[3] 张颂. 中国播音学[M]. 3版. 北京:中国传媒大学出版社,2003.
[4] 吴弘毅. 普通话和播音发声[M]. 北京:中国传媒大学出版社,2002.
[5] 付程. 语言表达[M]. 北京:中国传媒大学出版社,2002.
[6] 陈雅丽. 广播播音与主持[M]. 北京:中国传媒大学出版社,2002.
[7] 张颂. 播音创作基础[M]. 3版. 北京:中国传媒大学出版社,2011.
[8] 中国传媒大学播音主持艺术学院. 播音主持语音与发声[M]. 北京:中国传媒大学出版社,2011.
[9] 张颂. 朗读学[M]. 3版. 北京:中国传媒大学出版社,1999.